AMERICAN SABOR

AMERICAN SABOR

LATINOS Y LATINAS EN LA MÚSICA POPULAR ESTADOUNIDENSE

LATINOS AND LATINAS IN US POPULAR MUSIC

MARISOL BERRÍOS-MIRANDA
SHANNON DUDLEY
MICHELLE HABELL-PALLÁN

TRANSLATED BY
Angie Berríos-Miranda

UNIVERSITY OF WASHINGTON PRESS
Seattle and London

American Sabor was supported by a generous grant from the Otto Kinkeldey Endowment of the American Musicological Society, funded in part by the National Endowment for the Humanities and the Andrew W. Mellon Foundation.

UNIVERSITY OF WASHINGTON PRESS
www.washington.edu/uwpress

COVER PHOTO / FOTO DE PORTADA: Willie Torres, singer for the Joe Cuba sextet, takes the floor with a Jewish dance instructor at the Pines Hotel in the Catskill mountains in the early 1960s. / Willie Torres, cantante del sextet de Joe Cuba, toma el piso con un instructor de baile judío en el Pines Hotel de las montañas Catskill temprano en los años 1960. (Latin Jazz and Salsa Collection, Division of Rare and Manuscript Collections, Cornell University Library)

LIBRARY OF CONGRESS CATALOGING-IN-PUBLICATION DATA
Names: Berríos-Miranda, Marisol. | Dudley, Shannon. |
 Habell-Pallán, Michelle.
Title: American sabor : Latinos and latinas in US popular music = Latinos y
 latinas en la musica popular estadounidense / Marisol Berríos-Miranda, Shannon
 Dudley, Michelle Habell-Pallán.
Description: Seattle : University of Washington Press, [2018] | Includes
 bibliographical references and index. |
Identifiers: LCCN 2017026611 (print) | LCCN 2017027429 (ebook) |
 ISBN 9780295742632 (ebook) | ISBN 9780295742618 (hardcover : alk. paper) |
 ISBN 9780295742625 (pbk. : alk. paper)
Subjects: LCSH: Popular music – United States – Latin American influences.
Classification: LCC ML3477 (ebook) | LCC ML3477 .B46 2018 (print) |
 DDC 781.64089/68073 – dc23
LC record available at https://lccn.loc.gov/2017026611

This book is dedicated to our mothers
Este libro está dedicado a nuestras madres

JUANITA M. BERRÍOS
ANNA CAROL DUDLEY
EVA PALLÁN HABELL

and to our children
y a nuestros hijos

VIVI CARDENAS-HABELL
AGUEDA GABRIELA DUDLEY-BERRÍOS
GABRIEL ZOLANI DUDLEY-BERRÍOS

TABLA DE CONTENIDO

CONTENTS

AGRADECIMIENTOS

American Sabor es un proyecto que comprende un período de más de diez años, dos exhibiciones, varias clases universitarias y ahora este libro. Como tal, ha tomado forma de diálogos e interacciones sin fin y de las contribuciones de muchos individuos. Sería difícil mencionarlos a todos, aun cuando tuviésemos el espacio, de modo que en su lugar vamos a resaltar algunas personas a las cuales tenemos eterno agradecimiento por su apoyo. Para todos los demás que han contribuido y participado en *American Sabor*: ¡Gracias!

Para comenzar, queremos compartir nuestra profunda estima a tres colegas: Jasen Emmons, director curatorial del Experience Music Project ("EMP", ahora conocido como el Museo de la Cultura Popular, o MoPOP, por sus siglas en inglés), quien fue el responsable de que la exhibición original de *American Sabor* se llevara a cabo. Pese al hecho de que sus curadores invitados eran académicos acostumbrados a extender el debate y trabajar con fechas límites flexibles, Jasen mantuvo un proyecto complicado a tiempo con su paciencia soberana. Diez años después, sigue ayudándonos con este libro. Otra persona clave en *American Sabor* fue Miriam Bartha, que era en ese momento la directora asociada del Simpson Center for the Humanities en la Universidad de Washington (UW). Miriam medió entre las culturas de la universidad y el museo, nos ayudó a preparar un memorando de entendimiento y fue una fuente constante de consejos y apoyo. Luego, cuando la exhibición fue rediseñada por el Smithsonian Institution Traveling Exhibition Service (SITES), nos encontramos un ángel guardián en Evelyn Figueroa, quien nos ayudó a corregir varios problemas. Evelyn fue una defensora incansable de la integridad

ACKNOWLEDGMENTS

American Sabor is a project that spans more than ten years, two exhibits, a website, several university classes, and now a book. As such, it has taken shape through countless interactions and dialogues and the contributions of many individuals. It would be difficult to list them all, even if we had space, so instead we will highlight a few people to whom we are especially indebted for their support. To the many others who have contributed to and participated in *American Sabor*: Thank you!

To start with we want to share our deep appreciation of three colleagues. Jasen Emmons, curatorial director at the Experience Music Project (EMP, now known as the Museum of Pop Culture, or MoPOP), made the original *American Sabor* exhibit happen. Despite the fact that his guest curators were academics used to extended debate and flexible deadlines, Jasen kept a complicated project on schedule with supreme patience. Ten years later he is helping us with the book. Another key player in *American Sabor* was Miriam Bartha, who at the time the exhibit began was the associate director of the Simpson Center for the Humanities at the University of Washington (UW). Miriam mediated between the cultures of the university and the museum, helped us draft a memo of understanding, and was a constant source of advice and encouragement. Later, when the exhibit was redesigned by the Smithsonian Institution Traveling Exhibition Service (SITES), we found a guardian angel in Evelyn Figueroa, who helped us correct some problems. Evelyn was a tireless advocate for the exhibit's integrity and for meaningful community engagement at the many exhibition venues.

de la exposición y se encargó de involucrar al público en todos los lugares donde se presentó.

Otros dos colaboradores importantes de *American Sabor* fueron Francisco Orozco y Rob Carroll, estudiantes posgraduados de etnomusicología de UW y curadores asociados de la exhibición de museo. La investigación original de Francisco informa nuestra discusión de la escena de R&B en San Antonio en el capítulo 2. Rob ayudó con el material de San Francisco y fue la persona a quien se le ocurrió la idea de proponer una exhibición sobre latin@s en la música popular al EMP. También estamos agradecidos de otros estudiantes graduados que participaron en un seminario de enseñanza en equipo de *American Sabor* en el 2005.

Un apoyo clave para *American Sabor* nos llegó del Simpson Center for the Humanities en UW, y su directora, Kathy Woodward, en particular, quien patrocinó *American Sabor* de principio a fin, proporcionando becas para la investigación inicial, la enseñanza, la escritura y licencia para imágenes, como también ofreció su apoyo moral. La exhibición original del museo fue concebida en el contexto del American Music Partnership of Seattle (AMPS), una sociedad entre la escuela de música de UW y la estación de radio KEXP, que fue auspiciada por la Paul G. Allen Family Foundation entre 2002 y 2011. La versión SITES de la exhibición fue auspiciada por la Ford Motor Company Fund. Por el apoyo económico que nos han brindado para cubrir los costos sustanciales de la producción de este libro (incluyendo permisos para imágenes, traducción, diseño gráfico e impresión a color) agradecemos al Simpson Center for the Humanities de UW, la American Musicological Society, el UW Royalty Research Fund y el Adelaide D. Curry Cole Endowed Professorship.

También estamos agradecidos de las instituciones y localidades que fueron anfitriones de la exhibición entre 2008 y 2015; Experience Music Project, Seattle (2007); Miami Science Museum (2008); The Museo Alameda, San Antonio (2009); Bob Bullock Texas State History Museum, Austin (2010); Musical Instrument Museum,

Two other important contributors to *American Sabor* were Francisco Orozco and Rob Carroll, graduate students in ethnomusicology at UW and associate curators for the museum exhibit. Francisco's original research informs our discussion of the San Antonio R&B scene in chapter 2. Rob helped with the San Francisco material and was the person who first came up with the idea of proposing an exhibit about Latin@s in popular music to the EMP. We are also grateful for the involvement of other graduate students who participated in a team-taught *American Sabor* research seminar in 2005.

Key institutional support for *American Sabor* came from the Simpson Center for the Humanities at UW, and in particular from director Kathy Woodward, who supported *American Sabor* from the creation of the museum exhibit to the writing of this book, providing grants for initial research, teaching, writing, and image licensing, as well as moral support. The original museum exhibit was conceived and supported in the context of the American Music Partnership of Seattle (AMPS), a partnership between the UW School of Music, the EMP, and KEXP radio station that was funded by the Paul G. Allen Family Foundation from 2002 to 2011. The SITES version of the exhibit was sponsored by the Ford Motor Company Fund. For their help with the substantial costs of producing this book (including image licensing, translation, graphic design, and color printing) we thank the UW's Simpson Center for the Humanities, the American Musicological Society, the UW Royalty Research Fund, and the Adelaide D. Curry Cole Endowed Professorship.

We are also grateful to the institutions and venues that hosted the exhibit between 2008 and 2015: Experience Music Project, Seattle (2007); Miami Science Museum (2008); The Museo Alameda, San Antonio (2009); Bob Bullock Texas State History Museum, Austin (2010); Musical Instrument Museum, Phoenix (2011); Smithsonian Institution International Gallery (2011); Sacramento Public Library (2011); San Francisco Public Library

Phoenix (2011); Smithsonian Institution International Gallery (2011); Sacramento Public Library (2011); San Francisco Public Library (2011); City of Dallas Latino Cultural Center (2012); Puerto Rican Arts Alliance, Chicago (2012); Arte Américas, Fresno (2013); New York Public Library for the Performing Arts (2013); American Jazz Museum, Kansas City (2013); California State University, Los Angeles (2014); Museo de las Américas, San Juan, Puerto Rico (2014); History Miami (2014); Atlanta History Center (2015); y Arizona Center for Latino Arts (2015).

Músicos, letrados y activistas culturales que nos ayudaron en el camino incluyen a Mike Amadeo, Alice Bag, Juan Barco, Patricia Campbell, Frank Colón, Willie Colón, Teresa Covarrubias, Dominique Cyrille, Raúl Fernández, Lysa Flores, Quetzal Flores, Martha E. Gonzáles, Herman Gray, Dan y Mark Guerrero, Rubén Guevara, Henry Hernández, Katherine Hughes, Rafael Ithier, Cándida Jáquez, René López, Robert López, María Ángela López Vilella, Steve Loza, Elena Martínez, Tito Matos, Mellow Man Ace, Ruben Molina, Deborah Pacini Hernández, Louie Pérez, Marvette Pérez, Ángel Quintero Rivera, Héctor Luis Rivera, Pablo Luis Rivera, Raquel Z. Rivera, Gil Rocha, Abel Sánchez, Joe Santiago, Dan Sheehy, Stephen Stuempfle, Willie Torres, Jesse "Chuy" Varela, Deborah R. Vargas, Victor Viesca, Eva Ybarra y muchos más.

Durante el transcurso de la adquisición de imágenes para el libro recibimos ayuda generosa e información de muchos fotógrafos y coleccionistas, incluyendo a Joe Conzo Jr., Antonio García, Jesús "Jesse" García, Sal Güereña, Abel Gutiérrez, Ramón Hernández, Jenny Lens, Izzy Sanabria, Tom Shelton, Pablo Yglesias y Robert Zapata (concesionario de licencias para Cannibal and the Headhunters), para mencionar sólo algunos. A otros se les ha dado crédito en las páginas del libro por las imágenes bellas que contribuyeron. También estamos en deuda con los siguientes archivos y archiveros: The Arhoolie Foundation, Division of Rare and Manuscript Collections en Cornell University Library, the Library of Congress, Hogan Jazz Archive en Tulane University, California

(2011); City of Dallas Latino Cultural Center (2012); Puerto Rican Arts Alliance, Chicago (2012); Arte Américas, Fresno (2013); New York Public Library for the Performing Arts (2013); American Jazz Museum, Kansas City (2013); California State University, Los Angeles (2014); Museo de las Américas, San Juan, Puerto Rico (2014); History Miami (2014); Atlanta History Center (2015); and Arizona Center for Latino Arts (2015).

Musicians, scholars, and cultural activists who helped us along the way include Mike Amadeo, Alice Bag, Juan Barco, Patricia Campbell, Frank Colón, Willie Colón, Teresa Covarrubias, Dominique Cyrille, Raul Fernandez, Lysa Flores, Quetzal Flores, Martha E. Gonzáles, Herman Gray, Dan and Mark Guerrero, Rubén Guevara, Henry Hernandez, Katherine Hughes, Rafael Ithier, Cándida Jáquez, René Lopez, Robert Lopez, Maria Angela López Vilella, Steve Loza, Elena Martinez, Tito Matos, Mellow Man Ace, Ruben Molina, Deborah Pacini Hernandez, Louie Pérez, Marvette Pérez, Ángel Quintero Rivera, Hector Luis Rivera, Pablo Luis Rivera, Raquel Z. Rivera, Gil Rocha, Abel Sanchez, Joe Santiago, Dan Sheehy, Stephen Stuempfle, Willie Torres, Jesse "Chuy" Varela, Deborah R. Vargas, Victor Viesca, Eva Ybarra, and many others.

In the course of procuring images for the book we received generous help and information from many photographers and collectors, including Joe Conzo Jr., Antonio Garcia, Jesus "Jesse" Garcia, Sal Güereña, Abel Gutierrez, Ramón Hernández, Jenny Lens, Izzy Sanabria, Tom Shelton, Pablo Yglesias, and Robert Zapata (licensee of Cannibal and the Headhunters), to name just a few. Others are credited in the pages of the book for the beautiful images they contributed. We are also indebted to the following archives and archivists: The Arhoolie Foundation, Division of Rare and Manuscript Collections at Cornell University Library, the Library of Congress, Hogan Jazz Archive at Tulane University, California Ethnic and Multicultural Archives at the University of California Santa Barbara, and the University of Texas San Antonio Libraries Special Collections.

Ethnic and Multicultural Archives en la University of California Santa Barbara, y la University of Texas San Antonio Libraries Special Collections.

Nos sentimos afortunados, más recientemente, de haber encontrado una editora que creyó en las posibilidades de *American Sabor*, a pesar de la complejidad y costo de publicar un libro con textos bilingües y cien imágenes a color, y donde no existe un ajuste claro en las categorías convencionales de la publicación de un libro. Gracias a Larin McLaughlin y a todo el equipo del University of Washington Press que se tomó el riesgo con *American Sabor* e hizo el trabajo duro para hacer de este libro una realidad. La diseñadora Sandra Owen creó los bellos mapas para la exhibición de museo y más tarde los adaptó para el libro. Para la traducción estuvimos bendecidos por los servicios de Angie Berríos-Miranda, quien estuvo dispuesta a todas horas y tomó su trabajo como una labor de amor.

Muy sentidas gracias a nuestras familias, quienes crearon el espacio para nuestra inmersión en este proyecto a través de los años, incluyendo a Jaime O. Cárdenas Jr., Viviana Cárdenas-Habell, Agueda y Gabriel Dudley-Berríos, y Carlos Sochuk. También al Seattle Fandango Project, por su ejemplo inspirador en la creación de comunidad y convivencia a través de la música.

Por último, queremos agradecer a nuestros futuros lectores, sobre todos a los que harán sus propias contribuciones a nuestra música, y que contarán muchas de nuestras historias.

We feel lucky, most recently, to have found an editor who believed in the possibilities of *American Sabor*, despite the complexity and expense of publishing a book with bilingual text, a hundred color images, and no clear fit in the conventional categories of book publishing. Thanks to Larin McLaughlin and all the staff at the University of Washington Press who took a chance on *American Sabor* and did the hard work to make this book a reality. Graphic designer Sandra Owen created the beautiful maps for the museum exhibit and later adapted them for the book. For translation we were blessed with the services of Angie Berríos-Miranda, who was ready to help at all hours and approached her job as a labor of love.

Heartfelt thanks to our families, who made room for our immersion in this project over the years, including Jaime O. Cardenas Jr., Viviana Cardenas-Habell, Agueda and Gabriel Dudley-Berríos, and Carlos Sochuk. Also to the Seattle Fandango Project, for their inspiring example of creating community and *convivencia* through music.

Last, we thank future readers, especially those who will make their own contributions to our music, and who will tell our many stories.

GUÍA AL LECTOR

Para obtener el mayor provecho de *American Sabor*, te exhortamos a que utilices los recursos que suplementan esta experiencia de lectura. Estos incluyen canciones, guías de comprensión auditiva y el sitio web de la exhibición original. Se encuentran en nuestra página web acompañante: americansabor.music.washington.edu.

SONIDO

 Este ícono se refiere a canciones que puedes encontrar en la lista *American Sabor* de iTunes o Spotify.

 Este ícono se refiere a fragmentos de canciones acompañadas por una narración, tituladas "cuentos sonoros"

LEYENDAS

Las leyendas en español para todas las imágenes se encuentran al final del libro, página 325.

LECTURAS COMPLEMENTARIAS

Además de la bibliografía, hay una nota para cada capítulo (en la sección de notas al calce en la parte de atrás del libro) que enumera lecturas relevantes a ese capítulo.

READER'S GUIDE

To get the most out of *American Sabor* we urge you to take advantage of resources that supplement the reading experience. Links to song playlists, guided listening, and the website of the original exhibit can be found on our companion website: americansabor.music.washington.edu.

LISTENING

 This icon refers to songs that you can find on our *American Sabor* playlist on iTunes or Spotify.

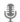 This icon refers to song excerpts accompanied by narration, called "sound stories"

CAPTIONS

Spanish captions for all images can be found at the end of the book, page 325.

FURTHER READING

In addition to the bibliography, there is a note for each chapter (in the "notes" section at the back of the book) that lists readings especially relevant to that chapter.

INTRODUCCIÓN

LA palabra *sabor* en español evoca los encantos de la música, como los del paladar cuando comes. Significa la esencia rica que te hace la boca agua y hace que tu cuerpo se mueva. También se refiere a los sabores específicos, como los de un ají picante y como los bongós que te pican y repican. El sabor de la música nos mueve y nos sana. Cuando bailamos y cantamos sentimos ideas, emociones y sensaciones físicas simultáneamente, y alcanzamos un entendimiento que sobrepasa meras y efímeras palabras.

Este libro intenta ilustrar la forma en que los latinos y las latinas – que han trazado sus orígenes dentro de las comunidades hispanoparlantes en América Latina, el Caribe y Estados Unidos – han contribuido al sabor de la música americana. Enfatizamos los géneros que son "americanos" en el sentido de que se han desarrollado en suelo estadounidense. Estos incluyen el jazz, el rock, country, punk y hip-hop, así como géneros que identificamos más latinos como la salsa y la música tejana. La música latina, sin embargo, nos conecta también con una América más amplia, la cual incluye al Caribe, América Central y América del Sur.

Debido a que muchos latinoamericanos entienden la palabra *América* en su sentido amplio, usaremos el término *Estados Unidos* en lugar de *América* para referirnos al país. Pero en inglés no existe el adjetivo "estadounidense", y tenemos que usar el término *American*. El título *American Sabor* es, por lo tanto, bilingüe y ambiguo. Sugiere no solamente que los latinos han contribuido

INTRODUCTION

THE word *sabor* in Spanish evokes the delights of music and of food. It signifies a rich essence that makes our mouths water or makes our bodies want to move. It can also refer to specific flavors, "sabores," like the sting of a chili pepper or the popping rhythm of bongo drums. The *sabor* of music moves us and heals us. As we dance or sing along, we experience ideas, emotions, and physical sensations simultaneously and achieve a kind of understanding that surpasses mere words.

This book illustrates some of the ways Latinos and Latinas – people who trace their ancestry to Spanish-speaking communities in Latin America, the Caribbean, and the United States – have contributed to the *sabor* of American music. Our emphasis is on musical genres that are "American" in the sense of having developed on US soil. These include jazz, rock, country, punk, and hip-hop, as well as more Latino-identified genres such as salsa and Tejano music. Latino music also connects the United States to a broader America that includes the Caribbean, Central America, and South America.

Because many Latin Americans understand the word *America* in this broad sense, we are careful to use the term *United States* rather than *America* to refer to the country. Because we lack a corresponding adjective, though (such as *United States–ean*), we sometimes need to use the word *American* to refer to people and music who are based in the United States. The title *American Sabor* is therefore both bilingual and ambiguous. It suggests not only that

unas cualidades esenciales (sabor) a nuestra música, sino también que la cultura de Estados Unidos se entreteje con las culturas de América Latina y el Caribe.

Celebrando las contribuciones musicales de los latin@s (latinos y latinas), *American Sabor* celebra un legado musical que nos enriquece a todos y trasciende los límites que con mucha frecuencia nos dividen. Términos como latino/latina, afroamericano, nativo de Estados Unidos (indio), asiático, blanco, etcétera crean una ilusión de grupos étnicos y raciales perfectamente encuadernados, que oscurece la realidad de la variedad y de la superposición. Algunos latinos son negros, algunos son blancos, algunos son indios, y la gran mayoría están racialmente y culturalmente mezclados. La gente de ascendencia caribeña en New York son más propensos a llamarse "latinos" que la gente de ascendencia mexicana de Texas. Algunos prefieren el término "hispano/a", mientras otros creen que los identifica erróneamente con España. Algunos escogen identificarse por sus naciones de origen o ascendencia – como los chilenos, colombianos, cubanos, dominicanos, peruanos, puertorriqueños, etcétera. Otros se llaman por los términos que los identifican por sus lugares y comunidades en Estados Unidos, tales como "chicano", "tejano" o "nuyorican". *American Sabor* intenta honrar todas estas distintas identidades, mientras explora las formas en que la música los conecta.

Debido a que el tópico de "música latina" es enorme, hemos tenido que tomar serias decisiones en cuanto a qué incluir y qué no incluir en este libro. Estas decisiones están guiadas por consideraciones de historia, geografía y repertorio. El enfoque histórico de este libro está en el período posterior a la Segunda Guerra Mundial, un momento en que la participación de los latin@s en la música popular comercial se expandió y la noción de "latino" como una vasta categoría étnica también ganó importancia.

En términos de geografía, la diversidad de comunidades latinas en Estados Unidos está representada en este libro a través del enfoque en cinco ciudades que han sido centros importantes en

Latinos and Latinas have contributed some of our music's essential quality – *sabor* – but also that US culture is interwoven with the cultures of Latin America and the Caribbean.

In celebrating the musical contributions of Latin@s (Latinos and Latinas), *American Sabor* celebrates a cultural legacy that enriches us all and reaches across boundaries that too often divide us. Labels such as Latino/Latina, African American, Native American, Asian, white, and so on create an illusion of neatly bounded ethnic and racial groups that obscures the reality of variety and overlap. Some Latin@s are black, some are white, some are Native American, and the great majority are racially and culturally mixed. People of Caribbean descent in New York are more likely to call themselves "Latino" than people of Mexican descent in Texas. Some prefer the term "Hispanic," while others feel it identifies them incorrectly with Spain. Some people choose to identify by their nations of origin or ancestry – as Chileans, Colombians, Cubans, Dominicans, Guatemalans, Mexicans, Peruvians, Puerto Ricans, and so on. Others use terms such as "Chicano," "Tejano," or "Nuyorican" to identify themselves with places and communities in the United States. *American Sabor* seeks to honor all these distinct identities while also exploring the ways music connects them.

Because the topic of Latino music in the United States is vast, we have had to make choices about what to include and what to exclude from this book. Those choices are guided by considerations of history, geography, and repertoire. The book's historical focus is on the post–World War II era, a time during which Latino participation in commercial popular music expanded and the notion of "Latino" as a broad ethnic category also gained importance.

In terms of geography, the diversity of Latino communities in the United States is represented in this book through a focus on five cities that have been important centers of Latino musical production: New York, Los Angeles, San Antonio, San Francisco, and Miami. This scheme has its problems because it excludes some cities with significant Latino communities, such as Chicago. The five

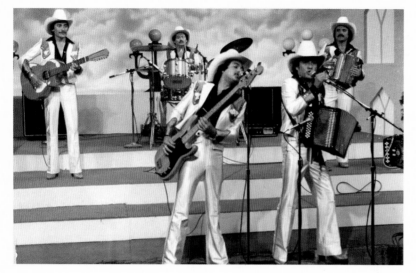

Los Tigres del Norte are a family norteño band who relocated from Mexico to San José, California, in the 1960s. They have built a devoted following over five decades with songs such as "Jaula de Oro" that speak to the joys and sorrows of the immigrant experience. They have won multiple Grammy and Latin Grammy Awards and have performed for US troops overseas. (Filomena García)

la producción de música latina: New York, Los Angeles, San Antonio, San Francisco y Miami. Este esquema conlleva retos, ya que excluye ciudades como Chicago, donde existe una comunidad latina muy significativa. Las diferentes dinámicas de las cinco ciudades también hace difícil poder compararlas en algunos sentidos. Por ejemplo, la música tejana no es de fácil explicación en términos de una sola ciudad, de modo que San Antonio tiene que representar toda la región del sur de Texas; y la historia de Miami, comparada con las otras, dice menos de los estilos y comunidades locales y más sobre el negocio de la música. No obstante, las cinco ciudades representan un amplio espectro de las identidades latinas y proveen una forma simple de comparar historias culturales distintas.

En lo que se refiere al repertorio, nuestro punto de partida es la música popular comercial que constituye una cultura común para la gente en Estados Unidos. Figuras populares como Tito Puente, Carlos Santana y Selena por tanto, proveen un punto de entrada familiar a muchos lectores. Las historias que contamos, sin embargo, tratan sobre las comunidades de donde estos músicos proceden – los contextos distintivos, las culturas y los sonidos

cities' different dynamics also make them hard to compare in some ways. For example, Tejano music is not easily explained in terms of a single city, so San Antonio has to stand in for the wider region of South Texas; and Miami's story, compared to the others, is less about local styles and communities and more about the music business. Nonetheless, the five cities represent a broad spectrum of Latino identities and provide a simple way to compare distinct cultural histories.

In regard to repertoire, our starting point is the commercial popular music that constitutes a common culture for people throughout the United States. Pop culture figures such as Tito Puente, Carlos Santana, and Selena thus provide a familiar entry point for many readers. The stories we tell, however, are concerned with the communities from which these musicians came – the distinctive contexts, cultures, and sounds that nurtured them. *American Sabor* thus makes the case that to be "American" is to be connected, but not necessarily the same.

Our emphasis on communities informs our decisions about what and whom to include. For example, Brazilian music has had an important impact on jazz and other types of US music, but it is not covered here because there has been relatively little musical production in Brazilian immigrant communities. By contrast, Mexican regional styles such as *norteño* do have a following in large US-based communities, but we have chosen not to include them because they do not circulate within the United States much beyond those communities. This is a slippery distinction, admittedly. Norteño can no longer be described exclusively as "Mexican music" because there are important US-based norteño bands, such as Los Tigres del Norte, whose style and lyrics are affected by their American experience.

Finally, our community focus means that the book pays relatively less attention to those Latino musicians whose careers are not strongly associated with regional Latino communities. A few of these, however – including Sammy Davis Jr., José Feliciano, and

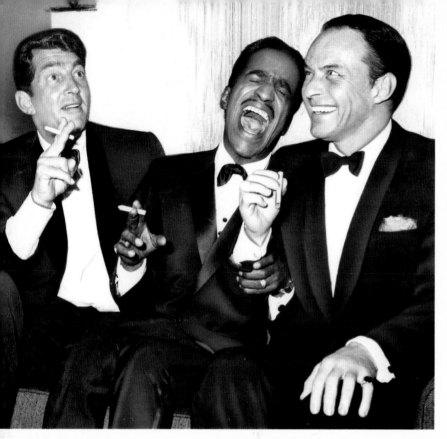

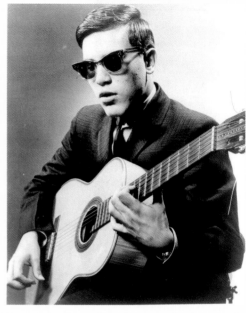

▲ Dancer, singer, and actor Sammy Davis Jr. (1925–1990) was born in New York City to a Puerto Rican mother and an African American father. In 1956 he starred in the Broadway musical *Wonderman*, alongside Puerto Rican dancer Chita Rivera. As a member of the "Rat Pack" with Dean Martin and Frank Sinatra (shown here) he starred in a series of hit movies in the 1960s. (Library of Congress, Prints and Photographs Division, LC-DIG-ds-03671)

▲ Born in 1945 in Lares, Puerto Rico, José Feliciano moved to Spanish Harlem in New York City at the age of five. He drew attention playing in Greenwich Village folk clubs as a teenager and signed a contract with RCA in 1963. Blind from birth, he practiced intensely, and he introduced the classical-style nylon string guitar into pop music. Feliciano's many hits include "Feliz Navidad," his cover of the Doors' "Light My Fire," and the TV theme song for *Chico and the Man*. (Library of Congress, Prints and Photographs Division LC-USZ62-117428)

que los nutren. Por ello, *American Sabor* presenta el caso de que ser "americano" nos conecta, pero no nos hace iguales.

Finalmente, nuestro enfoque en las comunidades significa que el libro brinda atención relativamente menor a los músicos latinos cuyas carreras no están fuertemente asociadas con las comunidades latinas regionales. Algunas de éstas, sin embargo, – incluyendo a Sammy Davis Jr., José Feliciano y Linda Ronstadt – deben ser reconocidos en este libro por el impacto que han tenido en la cultura popular de Estados Unidos.

◀ Singer Linda Ronstadt (b. 1946) was raised in Tucson, Arizona, where she counted Chicano music legend Lalo Guerrero (at right, with his son Dan at left) as a close family friend. With hits that included "You're No Good," "Tracks of My Tears," and "Blue Bayou," Ronstadt was hailed in the 1970s as the First Lady of Rock. In 1987 she proclaimed her Mexican heritage with the Spanish-language album *Canciones de Mi Padre*. Her thirteen Grammy Awards span multiple categories, including Country, Pop, Mexican American, and Lifetime Achievement. (Dan Guerrero)

Linda Ronstadt – must be acknowledged here for the impact they have had on US popular culture.

GEOGRAPHY, HISTORY, AND CULTURE

The five cities that are the principal focus of this book provide rich examples of regional Latino communities, but Latin@s have contributed to American music in many other places and times as well. In New Orleans, for example, historical connections with Cuba and Mexico shaped jazz, one of the most distinctively American musics.

Founded in 1712 as a French colonial city, New Orleans was ceded to Spain in 1763 and administered under the authority of the Spanish garrison in Cuba. Even after the city was sold to the United States in 1803 as part of the Louisiana Purchase, New Orleans maintained many musical connections to Cuba and Mexico. The Mexican Eighth Cavalry band performed often in New Orleans during the 1880s and

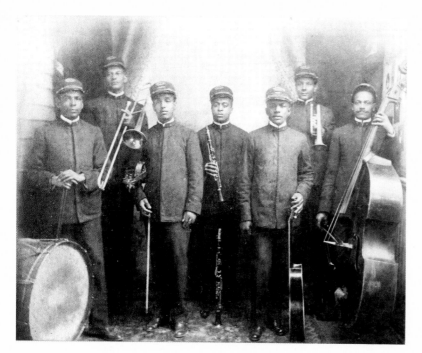

GEOGRAFÍA, HISTORIA Y CULTURA

Las cinco ciudades que son el foco principal de este libro proveen ricos ejemplos de comunidades latinas regionales, pero l@s latin@s han contribuido a la música americana en muchos otros lugares y épocas también. En New Orleans, por ejemplo, las conexiones históricas con Cuba y México le dieron forma al jazz, una de las músicas más americanas.

Fundada en el 1712 como una colonia francesa, New Orleans fue cedida a España en el 1763 y administrada bajo la autoridad de la guarnición española en Cuba. Aun después que la ciudad fue vendida a Estados Unidos en el 1803, como parte de la compra de Louisiana, New Orleans mantuvo muchas conexiones musicales con Cuba y México. Por ejemplo, la banda del Octavo Regimiento de Caballería de México a menudo tocaba en New Orleans durante los años 1880 y los años 1890, y ayudó a popularizar el danzón, música de orquesta bailable de origen cubano. Las orquestas tempranas de

1890s, for example, and helped popularize the *danzón*, an orchestral dance music of Cuban origin. Early jazz bands used an instrumentation similar to that of Cuban dance orchestras and also shared stylistic features, including improvised solos.

Many of New Orleans's most influential musicians were also Latino. Lorenzo Tio, for example, was descended from a prominent family of musicians with ties to both New Orleans and Tampico, Mexico. Tio played with early jazz greats, including Joe Oliver and Jelly Roll Morton, and taught many African American jazz clarinetists. Emanuel Emile Pérez was an influential cornet player and directed several prominent bands, including the Onward Brass Band, the Imperial Orchestra, and the Manuel Pérez Orchestra. Indeed, as many as one quarter of New Orleans jazz musicians born before 1900 may have been of Hispanic heritage.

In addition to shaping genres that originated in the United States, such as jazz, Latin@s connect the United States to a dynamic history of musical sharing across the Americas. Spanish musical instruments and styles – including the guitar, the *décima* poetic form, and the *zarzuela* musical drama (similar to opera) – spread widely in the Americas through colonial travel and trade. These combined with African musical practices such as polyrhythm, call-and-response singing, and drum dances that were introduced through the nefarious slave trade, as well as through the migrations of free black people. Indigenous peoples have also made diverse contributions to Latin American music. This sharing and blending is the foundation for an interconnected and ever-evolving Latin American musical culture.

Musical sharing between Latin American regions and countries accelerated with the advent of the recording industry at the start of the twentieth century. By the 1920s Mexico City, Havana, and New York had become important centers of music recording for all of Latin America and attracted professional musicians from diverse countries. Genres such as tango, *guaracha*, *ranchera*, and bolero were popularized through records, radio, and movies and became

jazz usaban instrumentación similar a las orquestas cubanas de música bailable, como también compartieron rasgos estilísticos como los *solos* improvisados.

Muchos de los músicos de más influencia en New Orleans eran también latinos. Lorenzo Tio, por ejemplo, era descendiente de una familia prominente de músicos con lazos tanto con New Orleans como con México. Tio tocaba con músicos del jazz temprano, incluyendo a Joe Oliver y Jelly Roll Morton, y fue maestro de muchos clarinetistas afroamericanos. Emanuel Emile Pérez fue un músico de corneta y dirigió varias orquestas prominentes, incluyendo a la Onward Brass Band, la Imperial Orchestra y la Manuel Pérez Orchestra. De hecho, es posible que casi tanto como una cuarta parte de los músicos de jazz de New Orleans que nacieron antes de 1900 fueran de origen hispano.

Además de la formación de géneros que se originaron en Estados Unidos, tales como el jazz, l@s latin@s conectaron a Estados Unidos con una historia musical dinámica, compartida a través de las Américas. Los instrumentos y estilos españoles – incluyendo la guitarra, la forma poética de décima, y la zarzuela (que es un drama musical similar a la ópera) – se extendieron ampliamente en las Américas a través de los viajes y el comercio colonial. Estos, combinados con las prácticas musicales africanas, tales como el poliritmo, el canto de coro y soneo (*call and response*) y los bailes con tambores, fueron introducidos a través del comercio nefasto de esclavos, así como de las migraciones de negros libres. Los indígenas también contribuyeron a la música latino-americana. Este intercambio y mezcla es la base de una cultura musical interconectada y siempre en evolución.

El intercambio musical entre las regiones y países de América Latina se aceleró con el advenimiento de la industria de grabación a principios del siglo XX. Ya para los años 1920 la Ciudad de México, La Habana y New York se habían convertido en centros importantes de grabaciones de música para toda América Latina, y atrajeron músicos profesionales de diversos países. Géneros como el tango, la guaracha, la ranchera y el bolero se popularizaron a través de los

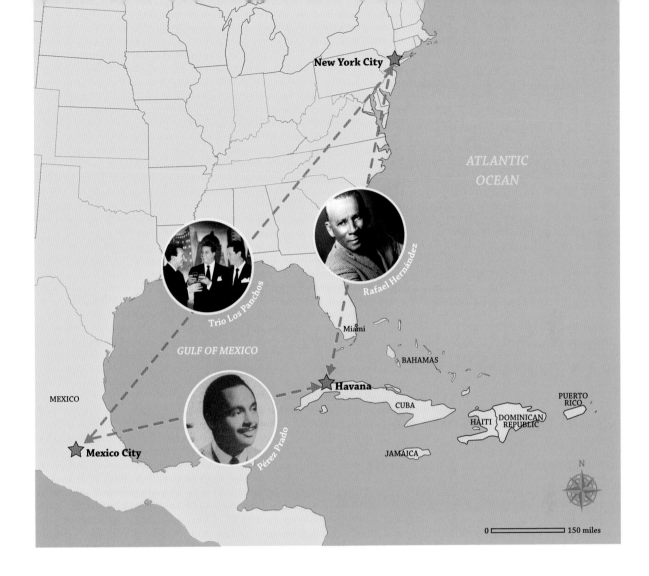

MAP 1. A Musical Triangle
Triángulo musical

part of the musical vocabulary of Spanish-speaking people all over Latin America, the Caribbean, and the United States. Map 1, above, features a few of the artists whose careers exemplified this international sharing: Puerto Rican composer Rafael Hernández moved to New York after WWI, worked briefly at a theater in Cuba, and settled in Mexico City in the 1930s. Trio Los Panchos, which included both Mexican and Puerto Rican musicians, first met and recorded in New York City in 1944. Cuban bandleader Pérez Prado, who popularized the mambo in the 1950s, lived in Mexico City for most of his career.

discos, la radio y las películas de cine, y vinieron a formar parte del vocabulario del hispanoparlante por toda América Latina, el Caribe y Estados Unidos. El mapa 1, página 29, presenta algunos artistas cuyas carreras ejemplificaron esta cultura pan-latina: El compositor puertorriqueño Rafael Hernández se mudó a New York luego de la Primera Guerra Mundial, trabajó brevemente en un teatro en Cuba, y luego fijó su residencia en la Ciudad de México en los años 1930. El Trío Los Panchos, que incluía tanto músicos mexicanos como puertorriqueños, se reunieron y grabaron por primera vez en 1944 en la ciudad de New York. El director de orquesta cubano Pérez Prado, quien popularizó el mambo en los años 1950, vivió en la Ciudad de México durante la mayor parte de su carrera.

Las comunidades latinas en Estados Unidos se conectaron de varias maneras a las tendencias musicales latinoamericanas más amplias. Por ejemplo, aquellos que vivían en la costa del este siempre habían estado más en sintonía con las culturas caribeñas, que tenían una influencia muy fuerte de la música africana. L@s latin@s en la costa del oeste tendían a estar más en armonía con las culturas mexicanas y de América Central, incluyendo las muchas culturas indígenas que aún viven en esas regiones. L@s latin@s en comunidades urbanas tienen más acceso a – y representación en – los medios de comunicación comerciales, comparados con l@s latin@s en comunidades rurales. Por ejemplo, en la década posterior a la Segunda Guerra Mundial, los músicos puertorriqueños de la ciudad de New York estaban fuertemente representados en la corriente principal de la industria disquera, comparados con los músicos tejanos que grababan para sellos disqueros regionales.

Las comunidades latinas también fueron moldeadas por diversas fuerzas históricas. Algunos eventos históricos como la Segunda Guerra Mundial, o el movimiento de derechos civiles de los años 1960, tuvieron los mismos impactos en l@s latin@s a través de todo Estados Unidos. Otros acontecimientos históricos han tenido un impacto más local. Los patrones de inmigración, en particular, difieren grandemente según la región. Los puertorriqueños

Latino communities in the United States connect in various ways to broader Latin American musical trends. Those living on the East Coast, for example, have generally been more attuned to Caribbean cultures that have a strong African musical influence. Latin@s on the West Coast have tended to be more attuned to Mexican and Central American cultures, including the many living indigenous cultures in those regions. Latin@s in urban communities have more access to, and representation in, the commercial media compared to Latin@s in rural communities. In the decade following World War II, for example, Puerto Rican musicians in New York City were more strongly represented in the mainstream recording industry compared to Tejano musicians, who recorded on small regional labels.

Latino communities have also been shaped by diverse historical forces. Some historical events, such as World War II or the civil rights movements of the 1960s, had similar impacts on Latin@s all over the United States. Other historical events have had more localized impact. Patterns of immigration in particular differ greatly by region. Puerto Ricans arrived in New York in large numbers during the economic depression of the 1930s. Cubans fleeing Cuba after the 1959 revolution had a powerful impact on the culture of Miami. Refugees fleeing the violence in Guatemala, El Salvador, and Nicaragua during the dictatorships of the 1970s and 1980s arrived in large numbers in West Coast cities like Los Angeles and San Francisco. While people of Mexican descent constitute the largest Latino group in the United States, some of those people never immigrated at all; they simply stayed where they were as their land was transferred from Mexico to the United States by the Treaty of Guadalupe Hidalgo in 1848. It is within the context of these diverse and overlapping communities that Latino musicians in every generation have envisioned new possibilities for American music.

New York: Caribbean North (Map 2)

Following the 1898 Spanish-American War, immigrants from the Spanish-speaking Caribbean in New York helped shape the

llegaban a New York en grandes cantidades durante la depresión económica de los años 1930. Los cubanos que huyeron de Cuba después de la revolución de 1959 tuvieron un fuerte impacto en la cultura de Miami. Refugiados huyendo de la violencia en Guatemala, El Salvador y Nicaragua durante las dictaduras de los años 1970 y 1980 llegaron en grandes cantidades a ciudades de la Costa Oeste, a ciudades como Los Angeles y San Francisco. Mientras la gente de ascendencia mexicana constituye el mayor grupo latino en Estados Unidos, algunos de ellos nunca inmigraron en absoluto, sino sencillamente se quedaron donde vivían ya que su tierra fue transferida de México a Estados Unidos por el Tratado de Guadalupe Hidalgo en 1848. Es dentro de este contexto de comunidades diversas y sobrepuestas que los músicos latinos en cada generación concibieron nuevas posibilidades para la música americana.

New York: El Caribe norte (Mapa 2)

Después de la Guerra Hispanoamericana de 1898, inmigrantes hispanoparlantes del Caribe que vivían en New York ayudaron a conformar el entendimiento de la "música latina" para muchos americanos. Los músicos cubanos hicieron un impacto temprano con la rumba, el mambo y el cha-cha-chá. Los puertorriqueños, que se habían convertido en ciudadanos estadounidenses en el 1917, llegaron a New York en grandes cantidades. Fueron innovadores del mambo, la salsa y el hip-hop. La inmigración de la República Dominicana surgió tarde en el siglo XX, y ayudó a popularizar el merengue y la bachata.

La concentración de poblaciones latinas en Spanish Harlem (El Barrio) y en el Sur del Bronx estimuló la solidaridad cultural. Las ubicaciones mostradas en el mapa 2 presentan cuán cerca vivían unos de otros los músicos latinos con influencia en el Spanish Harlem de los 1950.

San Antonio: La frontera nos cruzó (Mapa 3)

El Tratado de Guadalupe Hidalgo de 1848 anexionó a Estados Unidos lo que ahora son Texas, California, Arizona, Nuevo México,

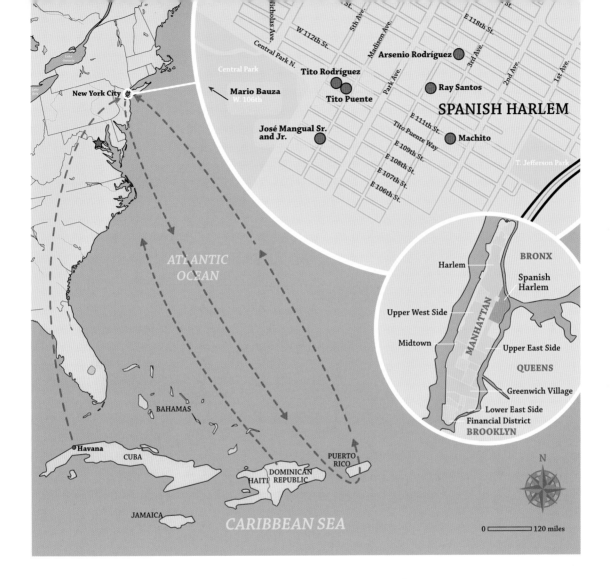

MAP 2. New York

understanding of "Latin music" for many Americans. Cuban musicians made an early impact with the rumba, mambo, and cha-cha-chá. Puerto Ricans became US citizens in 1917 and came to New York in the largest numbers. They were innovators in mambo, salsa, and hip-hop. Immigration from the Dominican Republic surged in the late twentieth century and helped popularize *merengue* and *bachata*.

Concentrated Latino populations in Spanish Harlem (El Barrio) and the South Bronx encouraged cultural solidarity. The

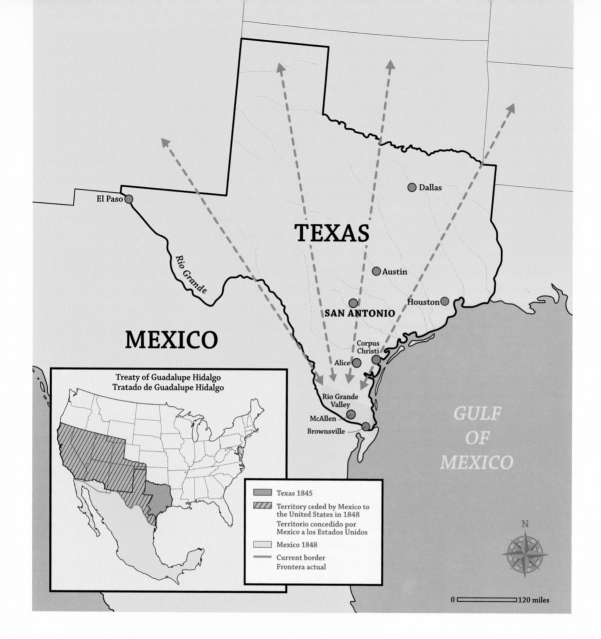

MAP 3. San Antonio

Nevada, Utah y partes de Wyoming, Colorado, Kansas y Oklahoma (vea el mapa 3, arriba). Los mexicanos que vivían en estos territorios se mantuvieron donde estaban, pero se convirtieron en ciudadanos estadounidenses de la noche a la mañana. Ellos no cruzaron la frontera, la frontera; los cruzó a ellos.

INTRODUCCIÓN

locations shown in map 2 (above) illustrate how close influential Latino musicians lived to one another in Spanish Harlem in the 1950s.

San Antonio: The Border Crossed Us (Map 3)

The 1848 Treaty of Guadalupe Hidalgo annexed what are now Texas, California, Arizona, New Mexico, Nevada, Utah, and parts of Wyoming, Colorado, Kansas, and Oklahoma to the United States (see map 3, opposite). Mexicans living in these territories remained where they were but became US citizens overnight. They did not cross the border; the border crossed them.

The lower Rio Grande Valley is a border region known for storytelling *corridos* and *conjunto* accordion music. Migrant workers spread this music along the routes they traveled to harvest grapes in California, pears in Washington, or beets in Michigan. In cities such as Corpus Christi, Brownsville, McAllen, and Alice, these styles also mixed with country-western, swing, and other music. Beginning in the 1970s, San Antonio emerged as the center of a Tejano music recording industry.

Los Angeles: "Eastside"—Not Just a Place, but a Spirit (Map 4)

The term "Eastside sound" refers specifically to 1960s Mexican American R&B bands from East Los Angeles, but over time Latino youth have performed and danced to evolving versions of the Eastside sound across the greater Los Angeles area. In contrast to Puerto Ricans in the concentrated barrios of New York, Mexican American communities in the Southland are widely dispersed, and people travel the freeways to attend distant dances and concerts.

Map 4 on the following page shows some of the places that shaped Mexican American music in Los Angeles over the years: El Monte Legion Stadium, where dances in the 1960s brought together brown, black, and white youth; Dolphin's of Hollywood

La parte baja del Valle de Río Grande es una región fronteriza conocida por los *corridos* y música de *conjunto* con acordeón. Los trabajadores migrantes difundieron esta música a lo largo de las rutas que viajaban para cosechar uvas de California, peras de Washington y remolachas de Michigan. En ciudades como Corpus Christi, Brownsville, McAllen y Alice, esos estilos también se mezclaron con country-western, swing y otras músicas. A principios de los años 1970, San Antonio surgió como el centro de la industria de grabación de la música tejana.

Los Angeles: "Eastside"—no sólo un lugar, sino un espíritu (Mapa 4)

El sonido del "Eastside" se refiere específicamente a las bandas de R&B méxico-americanas del este de Los Angeles, pero con el tiempo la juventud latina ya había tocado y bailado con versiones evolucionadas del sonido "Eastside" a través del área metropolitana de Los Angeles. En contraste con los puertorriqueños concentrados en los barrios de New York, las comunidades méxico-americanas del "Southland" están extensamente dispersas y la gente viaja por las autopistas para asistir a bailes y conciertos distantes.

El mapa 4 a la derecha indica algunos lugares que le dieron forma a la música méxico-americana en Los Angeles a través de los años: El Monte Legion Stadium donde los bailes de los años 1960 reunieron a juventudes trigeñas, negras y blancas; la tienda de discos Dolphin's of Hollywood, donde el DJ Huggy Boy ocasionaba tapones de automóviles con sus presentaciones en la vitrina en los años 1960; Whittier Boulevard en el este de Los Angeles, muy popular para "cruising" (paseos en coche) de fines de semana; Club Vex, que atrajo bandas de punk de todo el sur de California; y el Troy Café, que se convirtió en un lugar de reunión para músicos activistas y artistas en los 1960.

San Francisco: Cuna del "Latin rock" (Mapa 5)

Como parte de México hasta el 1848, San Francisco atrajo más recientemente a inmigrantes mexicanos, como también a obreros

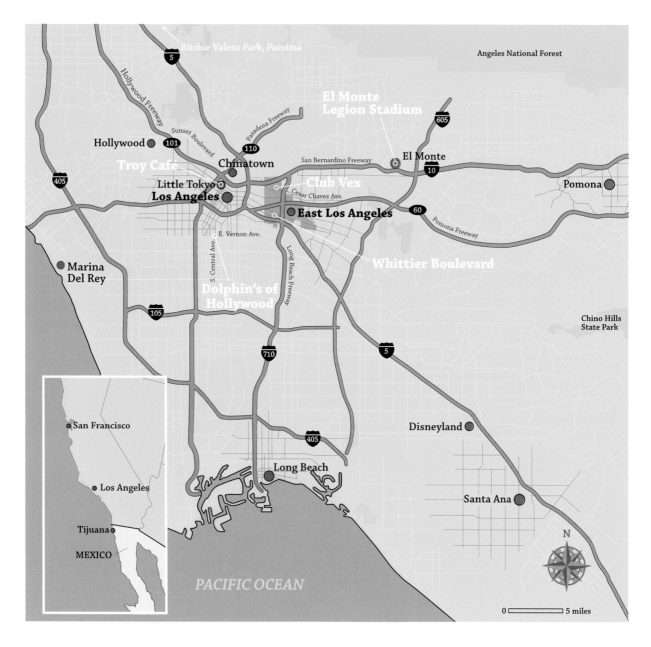

Ritchie Valens Park, Pacoima

Angeles National Forest

El Monte
Legion Stadium

Hollywood Freeway

Sunset Boulevard

Pasadena Freeway

Hollywood

Troy Cafe

Chinatown

San Bernardino Freeway

El Monte

Pomona

Little Tokyo

Los Angeles

Cesar Chavez Ave.

Club Vex

East Los Angeles

Pomona Freeway

Marina
Del Rey

E. Vernon Ave.

Whittier Boulevard

Chino Hills
State Park

S. Central Ave.

Long Beach Freeway

Dolphin's of
Hollywood

San Francisco

Los Angeles

Tijuana

MEXICO

Disneyland

Long Beach

Santa Ana

PACIFIC OCEAN

N

0 ⸻ 5 miles

record store, where DJ Huggy Boy caused traffic jams with his store-window broadcasts in the 1960s; Whittier Boulevard in East LA, popular for cruising on weekends; Club Vex, which drew punk bands and fans from all over Southern California in the 1980s; and

MAP 4. Los Angeles

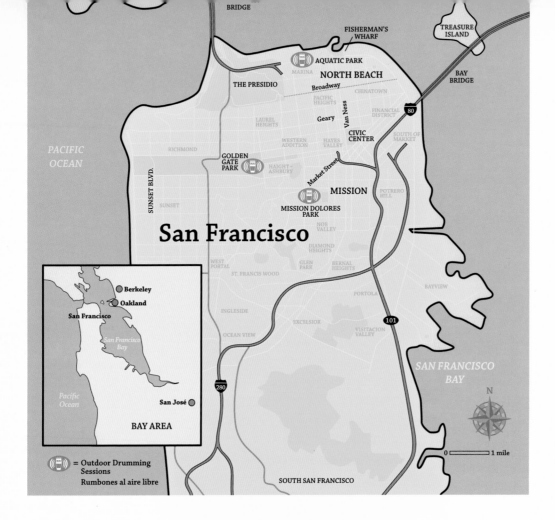

MAP 5. San Francisco

migrantes de Texas que vinieron al Valle Central de California. Una comunidad puertorriqueña que data de los años 1900, cuando los obreros reclutados para trabajar en Hawaii se alojaron en San Francisco. La inmigración de América Central, que fue ocasionada especialmente por la violencia política, aumentó en los años 1970 y 1980.

La población del "Mission District" a principios del siglo XX incluyó irlandeses, polacos e inmigrantes italianos, pero después de la Segunda Guerra Mundial vino a ser predominantemente latina. Los clubes de música latina abrieron sus puertas en la Avenida Broadway y North Beach en los años 1950. Tarde en los años 1960 los tamboreros se reunían en el Dolores Park, el Aquatic Park y el Golden Gate Park (vea el mapa 5, arriba) para tocar estilos africanos y

the Troy Café, which became a gathering place for activist musicians and artists in the 1990s.

San Francisco: Birthplace of Latin Rock (Map 5)

Part of Mexico until 1848, San Francisco has more recently attracted Mexican immigrants, as well as migrant laborers from Texas who came to California's Central Valley. A Puerto Rican community dates from 1900, when laborers recruited to work in Hawaii stayed in San Francisco. Immigration from Central America, resulting especially from political violence, increased in the 1970s and 1980s.

The Mission District's population in the early twentieth century included Irish, Polish, and Italian immigrants, but after World War II it became predominantly Latino. Latin music clubs opened on Broadway Avenue and in North Beach in the 1950s. In the late 1960s drummers gathered in Dolores Park, Aquatic Park, and Golden Gate Park (indicated on map 5, opposite) to play African and Caribbean styles. Congas and timbales helped define the sound of Bay Area Latin rock.

Miami: A New Capital for the Latin Music Industry (Map 6)

In the 1940s, Miami was a stop for touring bands like Machito and His Afro-Cubans, but the city's live music scene developed slowly. Unlike the pattern of economic immigration seen in other cities, Miami was strongly shaped by the political exodus from Cuba following the 1959 revolution. Cuban exiles, concentrated in neighborhoods such as Hialeah and Little Havana (see map 6 below), helped transform Miami into the Latino business capital of North America.

Cuban American and other Latino youth listened to US radio and combined rock, pop, and funk with Caribbean rhythms. In the mid-1980s, the "Miami sound" became popular throughout the world, and around the same time the major record labels began moving their Latin division headquarters to Miami.

caribeños. Las congas y los timbales ayudaron a definir el sonido del rock latino del "Área de la Bahía".

Miami: Una nueva capital para la industria disquera de la música latina (Mapa 6)

Para los años 1940 Miami era una parada para las bandas en gira como Machito and His Afro-Cubans, pero la escena de música en vivo se desarrolló lentamente. Contrario al patrón económico de inmigración visto en otras ciudades, la movida en Miami fue fuertemente formada por el éxodo político de cubanos como consecuencia de la revolución de 1959. Los cubanos exiliados, que se concentraron en comunidades como Hialeah y la Pequeña Havana (indicadas en el mapa 6, página 41), ayudaron a transformar a Miami en la capital de negocios latinos en América del Norte.

Las juventudes cubano-americanas, y otros latinos, escuchaban la radio de Estados Unidos y combinaron el rock, el pop y el funk con ritmos caribeños. A mediados de los años 1980 el "Miami sound" se popularizó en el mundo entero, y al mismo tiempo la mayoría de los sellos disqueros trasladaron sus divisiones de música latina a Miami.

TEMAS DE ENLACE

Mientras l@s latin@s en Estados Unidos tienen diversas historias, también están enlazados por temas comunes que emergen una y otra vez en *American Sabor*. Estos temas en particular caminan a través de las diversas historias en este libro:

Inmigración y migración

Ya sea que la frontera los cruzó o ellos cruzaron la frontera, much@s latin@s comparten la experiencia de pertenencia en más de un lugar. Los méxico-americanos cuyas familias han estado en Los Angeles desde antes de 1848, mientras California era aún parte de México, viven con vecinos que cruzaron la frontera más recientemente.

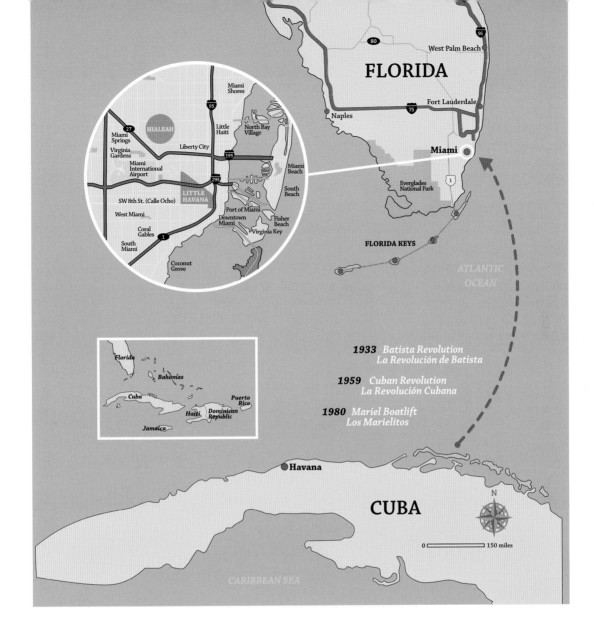

MAP 6. Miami

CONNECTING THEMES

While Latin@s in the United States have diverse histories, they are also connected by common themes that surface again and again in *American Sabor*. Three themes in particular run through the diverse stories of this book:

Como ciudadanos de Estados Unidos que pueden viajar libremente entre la isla y el continente, los puertorriqueños tienen familia tanto en la isla como en New York. Los cubanos de Miami aún recuerdan los hogares que dejaron, de los cuales han estados separados desde la revolución del 1959, por una división política que es más grande que las cien millas de agua entre Cuba y Florida. Los trabajadores agrícolas del sur de Texas siguen las cosechas del Oeste y del "Midwest" por seis meses de cada año, regresando a sus hogares en Texas en el invierno. La música y el baile han viajado todas estas rutas junto a su gente, forjando lazos de estilo y sentimiento que trascienden linderos nacionales y regionales.

Cruzando fronteras de raza y etnicidad

Ya se trate de Ritchie Valens grabando una versión de una canción folclórica mexicana, Joe Cuba tocando "latin boogaloo", DJ Charlie Chase mezclando "break beats", Alice Bag cantando a todo pulmón música punk, Mellow Man Ace "rapeando en Spanglish" o Selena mezclando música de disco con cumbia . . . los jóvenes latinos de cada generación han participado junto con blancos, negros, asiáticos, indios nativos y adolescentes de todas clases en la música de su tiempo y su lugar.

Retando el concepto del género

Las líricas, el sonido y las imágenes de la música muchas veces retratan las grandes ideas de la sociedad sobre la masculinidad y la femineidad, pero la música también reta estas ideas. El hacer musical nos puede dar licencia para expresar nuestra sexualidad en formas que de otro modo sería difícil, liberando nuestros sentimientos y deseos del sexismo y de la homofobia. Los hombres pueden cantar de desamor y vulnerabilidad, y presentarse peludos en escena, con pantalones ajustados y con maquillaje. Las mujeres pueden proclamar su deseo sexual, y pueden tocar instrumentos que están asociados con hombres, tales como el acordeón, los

Immigration and Migration

Whether the border crossed them or they crossed the border, many Latin@s share the experience of belonging in more than one place. Mexican Americans whose families have been in Los Angeles since before 1848, when California was still part of Mexico, live with neighbors who crossed the new border more recently. As US citizens who can travel freely between the island and the mainland, Puerto Ricans commonly have family both on the island and in New York. Cubans in Miami still remember the homes they left, from which they have been separated by a political divide that is much greater than the hundred miles of water between Cuba and Florida. Farm workers from South Texas spend six months of the year following agricultural harvests all over the West and Midwest, returning to their Texas homes in the winter. Music and dance travel all these routes along with people, forging bonds of style and sentiment that transcend national and regional boundaries.

Crossing Boundaries of Race and Ethnicity

Whether it be Ritchie Valens recording a rock-and-roll version of a Mexican folk song, Joe Cuba playing Latin boogaloo, DJ Charlie Chase mixing break beats, Alice Bag belting out punk music, Mellow Man Ace rapping in "Spanglish," or Selena mixing disco with cumbia . . . young Latin@s in every generation have participated alongside whites, blacks, Asians, Native Americans, and teenagers of all kinds in the music of their time and place.

Disrupting Gender

Lyrics, sound, and images of music often mirror the larger society's ideas about masculinity and femininity, but music also challenges these ideas. Music-making can give us license to express our sexuality in ways that would otherwise be difficult, freeing our sentiments and desires from sexism and homophobia. Men can sing

tambores o la guitarra eléctrica. Jugando con las identidades de género, algunos músicos también nos retan a pensar más allá de las categorías de "mujer" y "hombre".

Sin embargo la profesión de músico ha sido generalmente menos acogedora para las mujeres. Algunas razones para esto incluyen las creencias culturales del "lugar de la mujer", el miedo al poder sexual de la música y la dificultad de equilibrar la familia con la vida nocturna y los viajes. La determinación de las mujeres de expresarse es por ello un tercer tema que recurre en *American Sabor*. Las latinas han tenido una presencia muy fuerte en la cultura popular, como bailarinas y protagonistas de la moda (*fashionistas*), funciones que tradicionalmente están a su disposición. Otras han osado afirmarse a sí mismas como músicos, una elección que requiere fuerza en una sociedad donde la música (o por lo menos cierta clase de música) no se ve como una carrera apropiada para mujeres. Mientras algunos géneros y escenas están más abiertos a mujeres músicos que otros, *American Sabor* celebra a todas las "mujeres con actitud" (*women with attitude*) que han retado tanto al racismo como a los estereotipos de género, haciendo que sus voces sean escuchadas.

RESUMEN DE LOS CAPÍTULOS

Los capítulos de *American Sabor* generalmente siguen un orden cronológico, excepto por algunos saltos hacia adelante y hacia atrás en el tiempo, según vamos cambiando de regiones y géneros. El capítulo 1 se enfoca en la época después de la Segunda Guerra Mundial, cuando los géneros bailables del mambo y del cha-cha-chá definieron la popularidad de la "música latina" en el "mainstream" (la corriente principal de los medios), y mientras las infraestructuras en las grabaciones y la radio en el suroeste y en el oeste le impartieron voz a los estilos latinos regionales, tales como orquesta tejana y pachuco. El capítulo 2 trata de las innovaciones de l@s latin@s en el rock and roll y R&B durante los años 1960, en el contexto del movimiento de derechos civiles y la contracultura.

of heartbreak and vulnerability and can perform with long hair, tight pants, and makeup. Women can proclaim their sexual desire, and they can play instruments that are associated with men, such as the accordion, drums, or electric guitar. In playing with gender identities, some musicians also challenge us to think beyond the categories "women" and "men."

In general, however, the profession of music has been less welcoming to women. Reasons for this include cultural beliefs about the place of women, fear of the sexual power of music, and the difficulty of balancing family with nightlife and travel. Women's determination to express themselves is therefore a third theme that runs through *American Sabor*. Latinas have had a powerful presence in popular culture as dancers and fashionistas, roles that are traditionally available to them. Others have dared to assert themselves as musicians, a choice that requires strength in a society where music (or at least certain kinds of music) is not seen as an appropriate career for women. While some genres and scenes are more open to women musicians than others, *American Sabor* celebrates all the "women with attitude" who have challenged both race and gender stereotypes to make their voices heard.

CHAPTER OVERVIEW

The chapters of *American Sabor* generally follow a chronological order, except for some jumping forward and backward in time as we switch between regions and genres. Chapter 1 focuses on the post–World War II era, when the mambo and cha-cha-chá dance styles played by New York bands defined the popularity of "Latin music" in the mainstream, and when infrastructures of recording and radio in the Southwest and West gave voice to regional Latino styles such as *orquesta tejana* and *pachuco*. Chapter 2 deals with Latino innovations in rock and R&B during the 1960s, against the backdrop of the civil rights movement and the counterculture. Chapter 3 looks at how the US-based scenes of salsa and Tejano represented a new concern for heritage among US Latin@s and

El capítulo 3 analiza cómo las escenas de salsa y de música tejana, con sede en Estados Unidos, representaron un nuevo interés en la herencia cultural dentro de l@s latin@s en Estados Unidos y los conectaron con las audiencias de América Latina. El capítulo 4 describe la participación de la juventud latina en el hip-hop, punk y rock chicano desde los años 1970 hasta los 2000 enfocando en la ideología de "hazlo tú mismo" (do-it-yourself, o DIY) que hicieron estas escenas menos dependientes de la corriente principal. En el capítulo 5 retomamos la relación entre los medios comerciales y las comunidades locales durante el cambio del siglo, a través de una comparación de la industria disquera en Miami, con los movimientos con base comunitaria como el fandango y la bomba.

En cada capítulo señalamos algunas canciones, al igual que "historias de sonido" que combinan música y narración, con especial atención. El texto explica el significado que estas canciones tuvieron en su tiempo y lugar, y señala elementos importantes a escuchar. Es importante, sin embargo, que desarrolles tu propia relación con estas canciones al escucharlas. Esperamos que puedas aprender sobre nuevos artistas, que encuentres nuevas perspectivas en artistas que ya conocías, y que continúes creciendo y cambiando tu relación con la música a largo plazo, cuando termines de leer el libro. *American Sabor* es una orientación a la vasta diversidad de música latina que te invita a continuar explorándola escuchando, bailando y tocando.

connected them with audiences in Latin America. Chapter 4 describes the participation of Latino youth in hip-hop, punk, and Chicano rock from the 1970s through 2000s, focusing on the DIY (do-it-yourself) ideology that made these scenes less dependent on mainstream media. In chapter 5 we revisit the relationship between commercial media and local communities at the turn of the century through a comparison of the Miami-based Latin music industry with community-based movements of *fandango* and *bomba*.

In each chapter a few songs, as well as "sound stories" that combine music and narration, are singled out for special attention. The text explains the significance these songs had in their time and place, and points out things to listen for. It is important, though, for you to develop your own relationship with these songs through listening. We hope that you will learn about some new artists, find new perspectives on artists you already knew, and continue to grow and change in your relationship with the music long after you finish reading the book. *American Sabor* is an orientation to a vast diversity of Latino music that invites you to continue exploring through listening, dancing, and playing.

CREANDO Y COMPARTIENDO "MÚSICA LATINA" EN ESTADOS UNIDOS, AÑOS 1940–1950

Los años posteriores a la Segunda Guerra Mundial fueron tiempos de nuevos comienzos, donde las familias y comunidades estaban reconstruyéndose. Los veteranos comenzaron a asistir a las aulas universitarias y los negocios se integraron a una economía de posguerra. Much@s latin@s experimentaron un nuevo sentido de pertenencia en Estados Unidos por haber ellos compartido los sacrificios de la guerra. En el ámbito de la música, estos sentimientos se reflejaban en el afán de participar en la corriente dominante (el "mainstream"). Por otro lado, ellos también sintieron frustración por el racismo y la exclusión que aún persistían. Luchando contra este racismo, los músicos latinos de diversas regiones se convirtieron en una fuente importante de orgullo e identidad cultural.

Las músicas regionales contaron con el apoyo de una proliferación de sellos discográficos. Durante la guerra, las empresas más grandes de discos estaban descontinuando casi todos sus sellos de especialidad que daban paso a música étnica y regional, y emergieron sellos independientes para llenar el vacío de los años 1940

CREATING AND SHARING "LATIN MUSIC" IN THE UNITED STATES, 1940s–1950s

THE years following World War II were a time of new beginnings, as Americans rebuilt their families and communities, veterans went to college, and businesses engaged a postwar economy. Many Latin@s experienced a new sense of belonging in the United States because they had shared in the sacrifices of the war, and in the realm of music these sentiments were reflected in an eagerness to engage with the mainstream. On the other hand, they also experienced frustration over persistent racism and exclusion. In pushing back against this racism, distinctive regional Latino musics became an important a source of cultural identity and pride.

Regional musics were supported by a proliferation of independent record labels. During the war the major record companies had discontinued most of their specialty labels for ethnic and regional music, and independent labels emerged to fill the void in the 1940s and 1950s. At the same time radio stations, looking for alternatives to the national programming of television, began to show more interest in records by local artists. The technology of magnetic tape recording also made it less expensive for entrepreneurs to start recording studios. These music industry developments gave

y 1950. En este momento las estaciones de radio, buscando alternativas a la programación de la televisión nacional, comenzaron a mostrar más interés en discos de artistas locales. La tecnología de grabación de cinta magnética también hizo menos oneroso a los empresarios comenzar a construir estudios de grabación. Estos desarrollos en la industria musical brindaron a l@s latin@s nuevas oportunidades de escuchar y apoyar la música que estaba en sintonía con sus comunidades locales, además de espacios para crear nuevas puertas de entrada al mainstream.

Los músicos latinos en New York, específicamente, recibieron atención nacional e internacional con los géneros de baile afrocaribeños que se convirtieron en sinónimos de "música latina" en la imaginación estadounidense. En el oeste y suroeste los músicos latinos tenían menos acceso a los medios de comunicación de Estados Unidos. Algunos tocaban y grababan géneros mexicanos, pero su música respondía más y más a méxico-americanos, que también disfrutaban del jazz y de otros estilos de Estados Unidos. La música latina considerada en este capítulo incluye, por lo tanto, la música bailable como el mambo y el cha-cha-chá, muy popular entre muchos no-latin@s; la música de trío y la canción ranchera, muy populares en América Latina; y las mezclas creativas de tejano y pachuco, que gustaban a las comunidades regionales latinas.

MAMBO Y CHA-CHA-CHÁ

Desde los años 1930 hasta los 1950 los estadounidenses se enamoraron de una serie de bailes populares con raíces cubanas. El primer gran hit de baile cubano fue "El Manicero" de Don Aspiazú, grabado en el 1930, el cual se mercadeó como "rhumba." Esta versión internacional de rumba fue creada para clubes nocturnos y audiencias de turistas, y era muy diferente a la tradición folclórica afrocubana de rumba. Al carecer de la intrincada improvisación de la rumba callejera, y dominada por instrumentos melódicos a más de los tambores, "El Manicero" es más un son cubano.

Latin@s new opportunities to listen to and support music that was attuned to their local communities, and also created new points of entry into the mainstream.

Latino musicians in New York, especially, received national and international attention for Afro-Caribbean dance genres that became synonymous with "Latin music" in the American imagination. In the West and Southwest, Latin@ musicians had less access to the US media. Some of them performed and recorded Mexican genres, but their music responded more and more to Mexican Americans who also enjoyed jazz and other US styles. The Latino music considered in this chapter thus ranges from dance music such as mambo and cha-cha-chá that became popular with many non-Latin@s, to trio music and *canción ranchera* that were popular in Latin America, to the creative mixings of Tejano and pachuco music that appealed to regional Latino communities.

MAMBO AND CHA-CHA-CHÁ

From the 1930s through the 1950s Americans fell in love with a series of popular dances with roots in Cuba. The first big Cuban dance hit was Don Aspiazú's 1930 recording "El Manicero" (The Peanut Vendor), which was marketed as "rhumba." This international version of rhumba, created for nightclub and tourist audiences, was very different from the Afro-Cuban folk tradition of *rumba*. Lacking the intricate improvisation of the street rumba, and dominated by melodic instruments more than drums, "El Manicero" was stylistically more similar to the Cuban *son*.

The Cuban *son* has an open-ended form that includes room for improvisation. The *son montuno*, in particular (of which "El Manicero" is not an example), consists of a composed verse followed by a call-and-response *coro* in which the singer improvises for as long as the band wants to keep going. In the 1920s *son montuno* was played by *septetos* that consisted of bass, guitar, trumpet, *tres* (a Cuban type of guitar), and Afro-Caribbean percussion: claves, bongos, and maracas (shakers) or *güiro* (a scraper made from a gourd).

El son cubano tiene una forma abierta o indefinida que incluye espacio para la improvisación. El son montuno, en particular (del cual "El Manicero" no es un ejemplo), consiste de un verso compuesto al que lo sigue un coro en forma de coro y soneo donde el cantante improvisa durante todo el tiempo que la banda quiera seguir tocando. En los años 1920, el son montuno se tocaba por septetos integrados por bajo, guitarra, trompeta, tres y la percusión afrocaribeña: claves, bongós y maracas y/o güiro. En los años 1930 algunos grupos incluyeron piano, múltiples trompetas y tumbadora o conga para formar el conjunto. Los conjuntos cubanos reunieron músicos entrenados clásicamente con rumberos callejeros versados en música folclórica afrocubana.

 "Mayeya", Ignacio Piñero y Septeto Nacional

El mambo surgió de esta mezcla de instrumentos y sensibilidades. Impulsados por los pioneros de los años 1940, tales como Israel "Cachao" López y Arsenio Rodríguez, el mambo se tocaba más rápido que el son montuno, con excitantes frases instrumentales, inspirando así a los bailadores. El estilo fue popularizado internacionalmente por Dámaso Pérez Prado, un líder de orquesta cubano radicado en México. Pérez Prado hizo su primera gira por Estados Unidos en 1951 e hizo grabaciones para la RCA Victor, incluyendo "Mambo Jambo", "Mambo No. 5" y "Cherry Pink and Apple Blossom White". Éstos fueron grandes éxitos en Estados Unidos y alrededor del mundo. Pérez Prado también añadió saxofones al conjunto cubano tradicional, haciendo que su orquesta sonara más como una banda americana de jazz en su instrumentación.

 "Mambo No. 5", Pérez Prado

Las fusiones entre la música cubana y el jazz también fueron concebidas en New York por Machito and His Afro-Cubans, una banda fundada en 1939 por el cantante Frank Grillo (tcc Machito).

In the 1930s some groups added piano, additional trumpets, and *tumbadora* or conga drums to form an ensemble called a *conjunto*. Cuban conjuntos brought together classically trained musicians with street-smart *rumberos* versed in Afro-Cuban folk music.

 "Mayeya," Ignacio Piñero y Septeto Nacional

The mambo emerged from this mix of instruments and sensibilities. Pioneered in the 1940s by Cuban musicians such as Israel "Cachao" López and Arsenio Rodríguez, the mambo was played faster than *son montuno*, with exciting instrumental riffs to inspire the dancers. The style was popularized internationally by Damaso Pérez Prado, a Cuban bandleader based in Mexico. Prado first toured the United States in 1951 and made recordings on RCA Victor—including "Mambo Jambo," "Mambo No. 5," and "Cherry Pink and Apple Blossom White"—that were big hits in the United States and around the world. Pérez Prado also added saxophones to the traditional Cuban conjunto, making his band look and sound more like an American jazz band in its instrumentation.

 "Mambo No. 5," Pérez Prado

Fusions between Cuban music and jazz were also made in New York by Machito and His Afro-Cubans, a band founded in 1939 by singer Frank Grillo (aka Machito) and directed by his brother-in-law Mario Bauzá. Bauzá was a child prodigy who played clarinet with the Havana Philharmonic and came to New York in the 1930s, where he began as a trumpet player in Chick Webb's dance orchestra. As

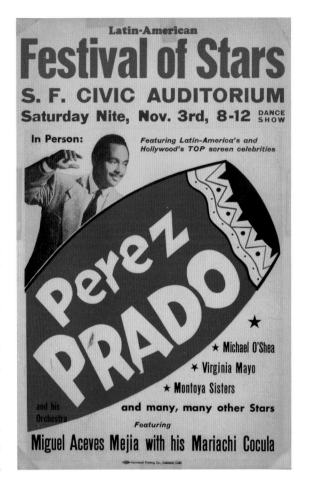

▲ Cuban pianist Damaso Pérez Prado (1916–1989) arranged for La Sonora Matancera and other bands before moving to Mexico City in 1949. This poster for a concert in San Francisco, which advertises a mariachi band and actor Michael O'Shea on the same bill, underscores Prado's pan-Latino and international appeal. (Courtesy of Horwinksi Printing Co., Oakland, CA)

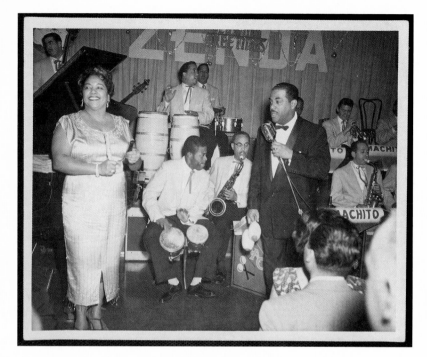

El director musical de Machito era su cuñado Mario Bauzá, un niño prodigio que tocaba clarinete con la Filarmónica de La Habana y llegó a New York en los años 1930, donde empezó como trompetista en la orquesta de Chick Webb. Bauzá combinó arreglos de jazz con géneros afrocubanos. Machito and His Afro-Cubans se convirtió en la banda de baile latino más importante de New York en los años 1940, además de que dio rumbo al desarrollo del mambo.

Para finales de los años 1940, a Machito le surgió competencia de un ex miembro de su banda llamado Tito Puente. Puente tocaba timbales situado al frente de la orquesta, dándole a la percusión una prominencia en la música bailable latina y ganándose Puente el apodo de "El Rey del Timbal". Era también un vibrafonista y bailarín con gran talento, y sus espectáculos alimentaron el frenesí del mambo en la década de 1950.

Tito Puente representó el creciente impacto musical de los "nuyoricans", puertorriqueños nacidos en la ciudad de New York.

En nuestro apartamento . . . mi padre, él prefería estaciones en inglés en la radio, pero mi madre siempre tenía las estaciones de radio en español en la cocina. Es decir, que quizás en la sala yo oía a Benny Goodman o a Count Basie en la radio, pero cuando iba a la cocina mi madre tenía el radio con la emisora en español y yo podía oír a Xavier Cougat, Noro Morales, Machito, Miguelito Valdéz, todos ellos, esa clase de música, así es que estuve expuesto a ambos tipos de música.

—**RAY SANTOS,**
saxofonista y arreglista (traducido)[1]

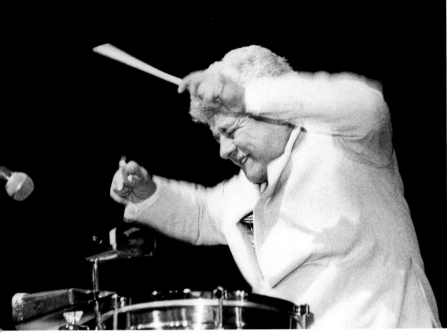

◀ Born to Puerto Rican parents in Spanish Harlem, Ernesto Antonio "Tito" Puente (1923–2000) studied piano with Victoria Hernández as a child. He played bongos briefly with Machito before being drafted into the US Navy in 1942, and after the war he used the GI bill to study music theory and orchestration at the Juilliard School of Music. In 1948 he formed his own band, which set a standard for Latin dance music and Latin jazz, recording over one hundred albums over the next fifty years. Even after salsa became popular, "El Rey del Timbal" (King of the Timbales) insisted that what he played was Afro-Cuban music. "Salsa," he said, "is what I put on my spaghetti." (Joe Conzo Archives)

musical director of Machito's band, Bauzá combined jazz arranging with Afro-Cuban forms and rhythms in an exciting new dance music. Machito and His Afro-Cubans became the premiere Latin dance band in New York in the 1940s and helped steer the development of the mambo.

By the end of the 1940s, Machito had competition from a former member of his band named Tito Puente. Puente played *timbales* at the front of the band, giving the percussion a new prominence in Latin dance music and earning him the nickname "El Rey del Timbal" (King of the Timbales). He was also a talented vibraphone player and dancer, and his spectacular shows fueled the mambo dance craze of the 1950s.

Tito Puente represented the growing musical impact of "Nuyoricans," Puerto Ricans born in New York City. While popular dance genres like the rumba and mambo were identified with Cuba, the fastest-growing Latino community in New York was Puerto Ricans, whose US citizenship allowed them to move freely between island and mainland. The development of the mambo in New York was influenced by Nuyoricans who grew up in ethnic

In our apartment . . . my father, he preferred English-language stations, but my mother always had the Spanish-language stations on in the kitchen. So like maybe in the living room I'd hear Benny Goodman or Count Basie on the radio, but when I went into the kitchen my mother would have the Spanish-language radio and I could hear Xavier Cugat, Noro Morales, Machito, Miguelito Valdés, all those, that type of music, so I was exposed to both types of music.

—**RAY SANTOS**,
saxophonist and arranger[1]

Mientras los géneros populares de baile como la rumba y el mambo se identificaban con Cuba, la comunidad latina de mayor y rápido crecimiento en New York era la puertorriqueña, a quién su ciudadanía estadounidense les permitía viajar libremente entre la isla y el continente. El desarrollo del mambo en New York fue influenciado por nuyoricans que crecieron en vecindarios étnicos, tales como Spanish Harlem, con una fuerte cultura caribeña, pero con el inglés como su lengua dominante. En este contexto, Puente y otros nuyoricans fueron influenciados tanto por la música caribeña como el jazz.

Al igual que los conjuntos cubanos, las bandas latinas en New York integraron el entrenamiento formal musical con la experiencia callejera. Algunos nuyoricans, incluyendo a Tito Puente, fueron lo suficientemente afortunados en tomar clases de piano u otro entrenamiento musical formal en su juventud. Otros aprendieron de oído, escuchando discos en la radio y tocando para desarrollar las habilidades que podían. Por ejemplo, el conguero de Tito Puente, Frank Colón, comenzó su carrera tocando instrumentos de percusión improvisados con los amigos del barrio. Golpeando en ollas, claves (palitos) y otros instrumentos, estos jóvenes percusionistas comenzaron a dominar el arte sofisticado del poliritmo afrocaribeño.

El poliritmo representó un nuevo paradigma para la música popular en Estados Unidos en los años 1940 y 1950. Las bandas latinas como las de Tito Puente y Machito tejieron ritmos contrastantes para formar un fuerte amarre (*groove*) que prevaleció a la variedad armónica. En el mambo o la salsa, por ejemplo, el pianista toca un patrón rítmico/melódico llamado *montuno* o *guajeo* en lugar de tocar acordes como lo haría un músico de jazz. El montuno del piano se amarra con un ritmo estable en el bajo y con el tumbao en la conga. La referencia constante para estas partes contrastantes, y un concepto rector en la música afrocubana en general, es la *clave*, un ritmo que se toca con un par de palos de madera. El término "clave" se refiere tanto al instrumento como al ritmo que toca.

Mi madre, mi padre y mis abuelos, ellos eran dueños de este *luncheonette* [lugar de almuerzo] que se llamaba El Mambo. Y yo estaba a cargo de la vellonera, de poner los discos más increíbles en ese momento. Como en ese tiempo las orquestas eran Machito, Tito Puente y Tito Rodríguez. Así que yo estaba a cargo de la vellonera. Y mientras tanto, había estos grandes juegos de pelota callejeros [*stickball games*] con un palo de escoba y una bola de goma, y la música a todo volumen, tú sabes, saliendo del restaurante El Mambo. Y ellos venían a tomarse un refresco, y todo el mundo estaba bailando y yo tenía la vellonera tocando.

—EDDIE PALMIERI,
pianista y líder de banda (traducido)[2]

Mi conga era una olla grande donde mi madre hacía el arroz. Así es que yo llevaba esa olla a la casa de [mi amigo] Papi porque tenía el sonido perfecto—"tum"—y Papi tenía un par de timbales de madera hecho para niños. Y Chinky siempre con sus claves. De manera que cortábamos clases de vez en cuando.

—FRANK COLÓN,
percusionista (traducido)[3]

neighborhoods such as Spanish Harlem with a strong Caribbean culture, but with English as their dominant language. In this context Puente and other Nuyoricans were influenced by both Caribbean music and jazz.

Like the Cuban conjuntos, Latin bands in New York integrated formal music training with street experience. Some Nuyoricans, including Tito Puente, were fortunate enough to have piano lessons or other formal music training in their youth. Others learned by ear, listening to records and radio and picking up what skills they could by playing. For example, Tito Puente's *conguero*, Frank Colón, got his start playing on makeshift percussion instruments with neighborhood friends. Banging away on pots and claves and other instruments, these young percussionists began to master the sophisticated art of Afro-Caribbean polyrhythm.

Polyrhythm represented a new paradigm for popular music in the United States in the 1940s and 1950s. Latin bands such as Puente's and Machito's wove together contrasting parts to form a rich groove that took precedence over harmonic variety. In mambo or salsa, for example, the pianist plays a repeated rhythmic/melodic pattern called a *montuno* or *guajeo* instead of playing chords the way a jazz musician would. The piano montuno locks together with a steady rhythm in the bass and with the *tumbao* rhythm of the conga drum. A constant reference for these contrasting parts, and a guiding concept in Afro-Cuban music generally, is the *clave*, a rhythm played on a pair of hardwood sticks. The term *clave* refers both to the instrument and to the rhythm it plays.

 Rumba, Mambo, and Beyond

An example of this polyrhythmic approach is Tito Puente's "Mambo Gozón" from the 1958 album *Dance Mania*. At the start, after an opening burst from the horns, the pianist lays down a montuno. Saxophones join in the montuno, while the bass, conga, and cowbell add their own repeating rhythms. These interlocking

My mother, my father, and my grandparents, they owned this luncheonette that was called El Mambo. And I would be in charge of the jukebox, of putting in the most incredible records at that time. Because at that time the orchestras were Machito, Tito Puente, and Tito Rodríguez. So I would be in charge of the jukebox. And meanwhile they had these big stickball games (that was the imitation of baseball, with a broomstick and a rubber ball), and the music was blaring, you know, coming out of the restaurant El Mambo. And then they would come in for soda and everybody would be dancing, and I had the jukebox going.

—EDDIE PALMIERI, pianist and bandleader[2]

My conga drum was a big pot where my mother made rice. So I used to take that to [my friend] Papi's house because it had the right sound—"tum"—and Papi had a pair of Cuban wooden timbales for a boy. And Chinky always with his claves. So we'd play hooky once in a while.

—FRANK COLÓN, percussionist[3]

 Rumba, mambo y más

Un ejemplo de este enfoque polirítmico es el número de Tito Puente "Mambo Gozón" de su disco *Dance Mania*. Al principio, después de una apertura explosiva de los metales, el pianista establece un montuno. Los saxofones se unen al montuno, mientras el bajo, la conga y la campana añaden sus propios ritmos repetitivos. Estas partes entretejidas tocan de manera constante a través de todo el número. La música adquiere variedad cambiando frases de metales, cortes dramáticos, solos de timbales y conga, y el soneo del cantante principal o *sonero*.

"Mambo Gozón", Tito Puente

La emoción y energía del mambo fueron impulsadas por una fuerte competencia de las bandas de baile en New York en los años 1950. En ningún otro lugar fue más intensa esta competencia que en el Palladium Ballroom, donde un baile típico destacaba dos o más bandas que se turnaban, cada una tocando tanto como cuatro sets. Las bandas más populares en el Palladium en los años 1950 eran las de Machito, Tito Puente y Tito Rodríguez. Rodríguez compartió mucho más que el nombre con Tito Puente—los dos tocaron brevemente con Machito en años diferentes, los dos tocaban el vibráfono y los timbales, y eran excelentes bailarines. Sin embargo, Rodríguez se conocía más por cantante. La competencia entre los dos Titos era feroz, y cuando se iban mano a mano, los músicos tocaban en el pico de su energía y precisión, determinados a no ser menos.

Localizado en el corazón de la escena de los clubes de jazz de New York en la calle 53 y Broadway, el Palladium Ballroom atraía diversa clientela. Fanáticos curiosos de jazz podían pasear desde el Birdland, unas cuantas puertas más abajo en la calle, pero la mayoría de la gente iba al Palladium a bailar. Instructores de baile judíos e italo-americanos ayudaban a la gente a que se metieran a la pista

[D]espués de satisfacer los deseos de músicos de jazz tocando los cambios de acordes, lo redujo a un mínimo de cambios de acordes, y eso sincroniza la orquesta en la música latina. Cuando tienes menos cambios, más vas a ser capaz de sincronizar la sección rítmica, en mi opinión. Así que entonces funciona. Esto significa que estoy trayendo la sección rítmica a otra posición. No a una posición secundaria, está en una posición primaria.

—EDDIE PALMIERI (traducido)[4]

El Palladium solo costaba $2. Y te lo digo las dos bandas estaban *cocinando*. La gente: "¡Aah, Tito Puente!" [palmadas] y luego, "¡Tito Rodríguez!" [palmadas]. Las bandas estaban cocinando, los metales estaban bien presentes. Contratamos a otro trompetista para tener cuatro trompetas. Tito Rodríguez vino con tres. Tito Puente dijo: "¡Voy a romper huevos hoy, vengo con cuatro!"

—FRANK COLÓN, conguero de la banda de Tito Puente (traducido)[5]

parts play steadily through the whole performance. The music gets its variety from changing horn riffs, dramatic breaks, timbal and conga solos, and the call-and-response improvisations of the lead singer, or *sonero*.

 "Mambo Gozón," Tito Puente

The excitement and energy of the mambo was fueled by intense competition between dance bands in New York in the 1950s. Nowhere was this competition more fierce than at the Palladium Ballroom, where a typical dance featured two or more bands taking turns, each playing as many as four sets. The most popular bands at the Palladium in the 1950s were those of Machito, Tito Puente, and Tito Rodríguez. Rodríguez shared more than just his nickname with Tito Puente – both played briefly with Machito at different times, both played vibes and timbales, and both were excellent dancers. Rodríguez was best known, though, for his singing. The competition between the two Titos was fierce, and when they went head-to-head the musicians played at the peak of their energy and precision, determined not to be outdone.

Located in the heart of New York's jazz club scene at 53rd Street and Broadway, the Palladium Ballroom attracted a diverse clientele. Curious jazz fans might wander in from Birdland a few doors down the street, but most people came to the Palladium to dance. Jewish and Italian American dance instructors helped get people onto the dance floor, and the bands measured their success by the dancers' enthusiasm. Sometimes the dancers' feet shook the floor so hard that plaster fell from the ceiling of the bar downstairs. The mambo attracted dancers not only for the pleasure of partner dancing but also for the challenge of its complex rhythms and the thrill of testing their skills against musicians and other dancers.

In addition to the mambo, the cha-cha-chá was another huge dance hit during the 1950s. The cha-cha-chá was popularized in Cuba in the 1940s by ensembles called *charangas* that included piano, flute,

[A]fter I satisfy the desires of the jazz musicians playing the chord changes, then I reduce it to the minimum chord changes, and that synchronizes the orchestra in Latin music. When you have the least changes, the more you're going to be able to synchronize the rhythm section, in my opinion. So then it works. That means I'm bringing the rhythm section to another position. Not a secondary position; it's in a primary position.

—EDDIE PALMIERI[4]

The Palladium was only $2. And I'm telling you the both bands were cooking. The people: "Aah, Tito Puente!" [*claps*] and then, "Tito Rodríguez!" [*claps*]. The bands were cooking, the brass was going. We hired another trumpet player to have four trumpets. Tito Rodríguez came with three. Tito Puente said, "I'm coming with four!" He said, "I'm going to break balls today, I'm coming with four!"

—FRANK COLÓN, conguero in Tito Puente's band[5]

de baile, y las bandas medían su éxito según el entusiasmo de los bailadores. En algunas ocasiones los pies de los bailarines pateaban el piso tan fuerte que el yeso del techo de la barra del primer piso se caía. El mambo atrajo bailadores no sólo por el placer de bailar en pareja, sino por el reto de la complejidad de sus ritmos y la emoción de probar sus habilidades contra otros bailarines y músicos.

Además del mambo, el cha-cha-chá fue otro gran éxito de baile durante los años 1950. El cha-cha-chá fue popularizado en Cuba en los años 1940 por conjuntos llamados *charangas* que incluían piano, flauta, violines, bajo y percusión. Un instrumento distintivo del conjunto de charanga era los timbales, que se originaron como una versión en miniatura del timpani de la orquesta sinfónica. La charanga era entonces una versión pequeña de la orquesta del baile de sociedad — un linaje diferente, comparado con el origen del septeto cubano de las clases trabajadoras. Estas tradiciones se fusionaron para los años 1950 como bandas latinas de baile en el Palladium, donde combinaban timbales con congas y tocaban los dos: cha-cha-chá y mambo.

 Cha-cha-chá

Así como el mambo atrajo bailarines procedentes de comunidades no-latinas, estos estilos comenzaron a influenciar otros géneros de la música popular americana. Los instrumentos de percusión como las congas, las campanas y las claves se integraron a las bandas de jazz y de R&B. La canción de Sam Cooke de 1958, "Everybody Loves to Cha Cha Cha," cuenta con percusión latina e instrucciones para bailar en la letra. Los ritmos latinos se usaban también en formas menos visibles. La grabación de Ray Charles de 1959, "What'd I Say?", por ejemplo, presenta el tumbao de la conga tocado en los tom-toms de la batería. La frase del piano también suena un poco como un montuno. Las grabaciones de Motown en los años 1960 regularmente incluían conga, y el ritmo de tumbao se puede oír claramente en canciones como "Ain't Too

El Palladium era las Naciones Unidas de la ciudad de New York. Los negros estaban ahí. Los cubanos . . . y allí estaban los judíos. Y los judíos se levantaban y bailaban, y ellos podían bailar. Los judíos venían de esa esquina y los negros de aquella, y por alguna razón los negros y los judíos siempre se llevaban bien y tengo la sensación que era por el mambo, porque tan pronto Machito iba al bate, a tocar, los judíos de esa esquina y los negros—los negros, o la gente de color, de aquella esquina venía. Y empezaba una cosa. Y luego, poco a poco, todo el mundo se unía.

—**CARMEN VOID** (traducido)[6]

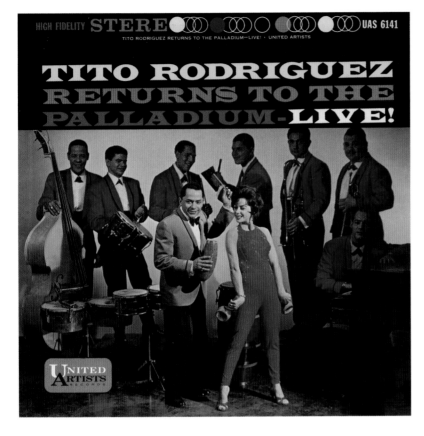

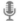 Singer and bandleader Tito Rodríguez (1923–1973) grew up in Puerto Rico but moved to New York to boost his musical career. His rivalry with Tito Puente was legendary, and the two bands sometimes shared headlines and played alternating sets for the dancers. Rodríguez combined rhythm and dance energy with a voice that melted hearts. (Pablo Yglesias collection)

violins, bass, and percussion. A distinctive instrument of the charanga ensemble was the timbales, a miniature version of the orchestral timpany. The charanga was thus a small version of a society dance orchestra – a different lineage compared to the more working-class origins of the Cuban septeto. These traditions merged by the 1950s as Latin dance bands at the Palladium and elsewhere combined timbales with congas and played both cha-cha-chá and mambo.

Cha-cha-chá

As the mambo and the cha-cha-chá attracted dancers from outside Latino communities, these styles began to influence other

The Palladium was the United Nations of New York City. . . . The Negroes were over there. The Cubans . . . and over there were the Jews. And the Jews would get up and dance, and they could *dance.* The Jews came from that corner and the blacks came from that corner, and for some reason the blacks and the Jews always got along, and I have a feeling that it was because of the mambo, because as soon as Machito got up to bat, to play, the Jews from that corner and the blacks—the Negroes, or the colored folks—from that corner came. And it started a thing. And then little by little, everybody joined.

—**CARMEN VOID,** dancer[6]

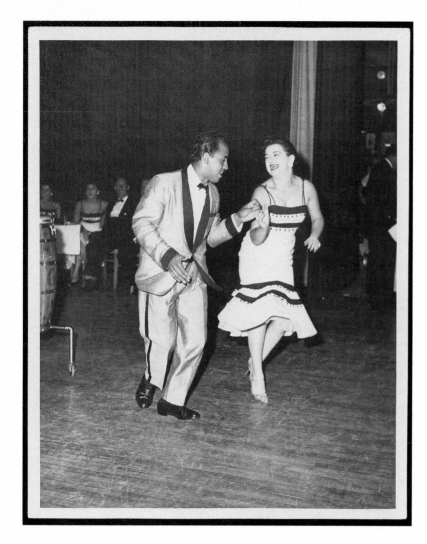

Aprendí como si tú le das energía al bailador, el bailador te devuelve esa energía. Hay como una comunicación bidireccional; tú estás tocando para el bailador, y el bailador está respondiendo a lo que tú estás tocando, te lo está devolviendo con sus pasos. Era una cosa tremenda. Pero ves, eso siempre ha sido parte de nuestra cultura. Si vas a Puerto Rico y ves baile de bomba y plena, la tradición verdadera, cómo ellos reaccionan a los tambores y los tambores reaccionan de vuelta—es la misma cosa. Es la misma cosa. Y el baile del mambo viene básicamente de baile cubano, pero con variaciones.

—**ANDY GONZÁLEZ,**
bajista (traducido)[7]

Proud to Beg" de The Temptations y "Heard It Through the Grapevine" de Marvin Gaye.

El cha-cha-chá especialmente, tuvo un fuerte impacto en el rock and roll. La canción "Louie Louie", por ejemplo, fue moldeada por "El Loco Cha Cha" del líder de banda cubano René Touzet, quien se mudó a Los Angeles en los años 1950. El cantante afroamericano Richard Berry, quien tocó con músicos chicanos en una banda de Los Angeles llamada Rhythm Rockers, escribió "Louie Louie" en

genres of American popular music. Percussion instruments such as congas, cowbells, and claves found their way into jazz and R&B bands. Sam Cooke's 1958 song "Everybody Loves to Cha Cha Cha" features Latin percussion and dancing instructions in the lyrics. Latin rhythms were also used in less conspicuous ways. Ray Charles's 1959 recording "What'd I Say?," for example, features the conga drum's tumbao rhythm played on the drum set's tom-toms. The piano riff also sounds a little like a montuno. Motown recordings in the 1960s regularly featured conga drums, and the tumbao rhythm can be heard clearly in songs like The Temptations' "Ain't Too Proud to Beg" and Marvin Gaye's "Heard It Through the Grapevine."

The cha-cha-chá had an especially strong impact on rock and roll. The song "Louie Louie," for example, was patterned after "El Loco Cha Cha" by Cuban bandleader René Touzet, who moved to Los Angeles in the 1950s. African American singer Richard Berry, who played with Chicano musicians in a Los Angeles band called the Rhythm Rockers, wrote "Louie Louie" in 1955, and it became a national hit when the Kingsmen recorded it in 1963. The song's distinctive rhythmic punches outline a chord progression that is also used in many other rock-and-roll songs, including "Wild Thing," "Twist and Shout," and "La Bamba." These are some of the ways Afro-Caribbean instruments, rhythms, and musical forms became part of the language of US pop music from the 1950s on.

LATIN JAZZ EAST AND WEST

Some of the most adventurous fusions between US and Latin American music styles were made by jazz musicians. Mexican musicians were active in the early New Orleans jazz scene, as discussed in the introduction, and Latinos played in prominent jazz bands elsewhere. Puerto Rican trombonist Juan Tizol, for example, was a member of the Duke Ellington Orchestra, for which he composed the tune "Caravan." When Mario Bauzá joined with Machito in 1939, though, it marked the beginning of a more conscious effort to fuse jazz with Latin Caribbean rhythms.

I learned about how if you give up energy to the dancer, the dancer gives it back to you. It's like a two-way communication going on; you're playing for the dancer, and the dancer is responding to what you're playing; they're giving it back to you with their steps. It was a tremendous thing. But see, that's always been part of our culture. If you go to Puerto Rico, and you see *bomba* and *plena* dancing, the real traditional stuff, how they react to the drums and the drums react back—it's the same thing. It's the same thing. And the mambo dancing comes from, basically from the Cuban dancing but with variations.

—**ANDY GONZÁLEZ**, bassist[7]

The Palladium ran for four days—Wednesday, Friday, Saturday, and Sunday. On Wednesdays they used to have dance exhibitions, like what they called mambo contests. So in the mambo contest you'd have dancers like Augie and Margo, Cuban Pete and Millie, and these people were spectacular. . . . Then Friday you had more of the young people from the Bronx and Brooklyn come in to dance, and I was always impressed by the girls from Brooklyn, like Italian American girls, Jewish American girls from the Bronx; they danced just as well as the Latina girls.

—**RAY SANTOS**[8]

1955, y se convirtió en un éxito nacional cuando los Kingsmen la grabaron en el 1963. Los golpes rítmicos distintivos de la canción esbozan una progresión de acordes que es también utilizada en muchas otras canciones de rock and roll, incluyendo "Wild Thing", "Twist and Shout" y "La Bamba". Estas son algunas de las formas en que los instrumentos, los ritmos y formas musicales afrocaribeños vinieron a formar parte del lenguaje musical pop de Estados Unidos a partir de los años 1950.

LATIN JAZZ ESTE Y OESTE

Algunas de las fusiones más aventureras entre los estilos musicales de Estados Unidos y América Latina fueron creadas por músicos de jazz. Los músicos mexicanos estaban activos en la escena temprana de jazz en New Orleans, como se comenta en la introducción, y los latinos tocaban en bandas de jazz prominentes en otros lugares. El trombonista puertorriqueño Juan Tizol, por ejemplo, era miembro de la orquesta de Duke Ellington, para quien compuso la canción "Caravan". Sin embargo, cuando Mario Bauzá se unió a Machito en 1939, se marcó el comienzo de un esfuerzo más consciente de mezclar el jazz con los ritmos latino-caribeños.

El trompetista Dizzy Gillespie fue otro de los pioneros en combinar el jazz con la música latina. Temprano en su carrera, compartió tarima con Mario Bauzá en la orquesta de Chick Webb, y ambos se mantuvieron cerca aun después de partir a hacer otros proyectos. Cuando Gillespie quiso contratar a un conguero, le pidió ayuda a Bauzá y Bauzá le recomendó a Chano Pozo, un muy bien conocido rumbero de La Habana, Cuba. Pozo llegó a New York en 1947 y ayudó a Gillespie a fundir ideas musicales afrocubanas con el estilo bebop de jazz, resultando en una serie de composiciones y grabaciones que llegaron a conocerse como "Cubop".

La canción "Manteca", compuesta conjuntamente por Pozo y Gillespie, es un ejemplo de Cubop. En lugar de usar el tipo de progresiones de acordes que eran típicos en la música de bebop, compusieron Manteca repitiendo y entretejiendo patrones rítmicos y

El Palladium abría cuatro días—miércoles, viernes, sábado y domingo. Los miércoles solían tener exhibiciones de baile, algo que ellos llamaban concursos de mambo. Así que en los concursos de mambo tenías bailarines como Augie and Margo, Cuban Pete and Millie, y esa gente era espectacular. . . . Entonces los viernes tenías más gente joven del Bronx y Brooklyn, como chicas italo-americanas, chicas judío-americanas del Bronx; ellas bailaban igual de bien que las chicas latinas.

—RAY SANTOS (traducido)[8]

Cuando [Bauzá] entró a la banda de Machito, él dijo: esta banda es una buena banda, Macho. (Él solía llamarlo Macho). Dijo él: pero tenemos que añadir algo que ninguna banda latina tiene, incluyendo a Cugat. . . . Vamos a presentar los metales y vamos a . . . tocar típico, porque el ritmo, tú no puedes cambiar el ritmo porque le estás sacando todo el jugo.

—FRANK COLÓN, percusionista (traducido)[9]

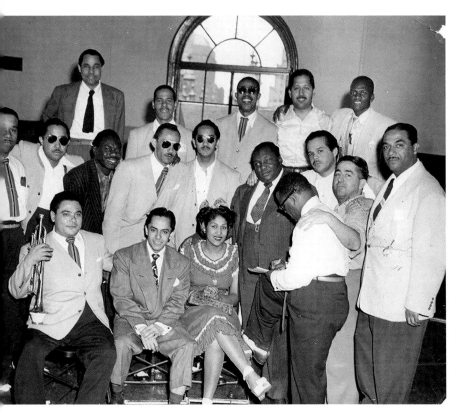

This 1947 recording session with the Machito orchestra in New York featured many of the luminaries of Afro-Cuban music. The picture includes percussionist Chano Pozo (third from left in the middle), pianist and arranger René Hernández (to the right of Pozo in sunglasses), musical director Mario Bauzá (writing on his knee), tres player and bandleader Arsenio Rodríguez (behind Bauzá in the dark suit), singer Miguelito Valdés (with arm around Arsenio), singer Olga Guillot (seated), and Frank "Machito" Grillo at the far right. Puerto Rican percussionist, singer, and bandleader Tito Rodríguez is seated next to Guillot. (Joe Conzo Sr. Archives)

Trumpeter Dizzy Gillespie was another pioneer in combining jazz with Latin music. Early in his career he shared the bandstand with Mario Bauzá in Chick Webb's orchestra, and the two remained close after they moved on to other projects. When Gillespie wanted to hire a conga drummer, he asked Bauzá for help, and Bauzá recommended Chano Pozo, a well-known rumbero from Havana. Pozo came to New York in 1947 and helped Gillespie fuse Afro-Cuban musical ideas with the bebop style of jazz, resulting in a series of compositions and recordings that came to be known as "Cubop."

The tune "Manteca," composed jointly by Pozo and Gillespie, is an example of Cubop. Instead of using the kind of chord progressions that were typical in bebop music, they composed "Manteca" with repeating and interlocking rhythmic patterns, constructing the music through polyrhythm more than harmony.

When [Bauzá] came with Machito's band, he said this band is a good band, Macho. (He used to call him Macho.) He said, but we're going to add something that no Latin band has, including Cugat. . . . We're going to feature the brass and we're going to . . . play *típico*, because the rhythm, you can't change the rhythm because you're taking out all the juice.

—**FRANK COLÓN**, percussionist[9]

construyendo la música a través del poliritmo, en lugar de la armonía. Pozo compuso la cabeza (primera sección) cantando una línea melódica en el bajo, junto con frases de trompeta y saxofón, para que Gillespie hiciera las anotaciones. Su distintiva línea de bajo repetitiva contrastaba con la práctica más típica de jazz, "walking bass", que consiste en tocar la escala de arriba hacia abajo con un pulso constante. "Manteca" abrió nuevas posibilidades para el jazz enfatizando el poliritmo y usando un patrón melódico en el bajo.

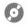 *"Manteca", Dizzy Gillespie and Chano Pozo*

Aunque el jazz latino está fuertemente asociado con New York, fue también formado de manera importante por músicos de la costa del oeste, especialmente a través del trabajo de Cal Tjader. En los años 1940 Tjader se convirtió en el baterista del innovador trío de jazz de Dave Brubeck, y causó sensación en la escena de jazz de San Francisco. En un viaje a New York a principios de los años 1950, Tjader visitó el Palladium, donde oyó a Tito Puente, a Tito Rodríguez y a Machito y se inspiró a crear su propio conjunto latino.

 Jazz latino de la Área de la Bahía

De vuelta a San Francisco, Tjader reclutó al percusionista panameño Benny Velarde para que organizara la sección rítmica, y en el 1953, el Quinteto de Cal Tjader – presentando a Tjader tocando el vibráfono – comenzó a tocar regularmente en un club llamado el Black Hawk. Como buen hombre de negocios, Tjader grabó y reservó fechas para presentaciones con la banda. Cuando el Quinteto de Cal Tjader tocó en el club Birdland de New York, ya la reputación de la banda los había precedido, y en este momento fueron Tito Puente y Tito Rodríguez los que estaban en la audiencia oyendo a Tjader.

En 1957 Tjader persuadió al conguero Mongo Santamaría y al timbalero Willie Bobo abandonar la banda de Tito Puente e irse

[Manteca] fue el primer momento en el jazz que el bajista no estaba tocando "boom-boom-boom-boom". . . . Era similar a un arma nuclear cuando estallaba en la escena. Nunca antes habían ellos visto tal matrimonio de música cubana y música americana.

—DIZZY GILLESPIE (traducido)[10]

Cal Tjader era un verdadero profesional, sabes. Él era un tipo que, sabes—¿Cómo lo puedo explicar? Quería tocar perfecto y todo, y el profesionalismo que expresaba en la tarima, yo aprendí todo eso de él, sabes, una vez que me convertí en líder. Le debo a Cal todo eso.

—BENNY VELARDE, percusionista (traducido)[11]

Pozo composed the head (the first section) by singing a melodic bass line, along with trumpet and saxophone riffs, for Gillespie to write down. His distinctive repeating bass line contrasted with the more typical jazz practice of "walking bass," which involved playing up and down the scale with a steady pulse. "Manteca" opened up new possibilities for jazz by emphasizing polyrhythm and using a melodic bass pattern.

 "Manteca," Dizzy Gillespie and Chano Pozo

Although Latin jazz is strongly associated with New York, it was also shaped in important ways by musicians on the West Coast, especially through the work of Cal Tjader. In the 1940s Tjader became the drummer for Dave Brubeck's innovative jazz trio and had an impact on the San Francisco jazz scene. On a trip to New York in the early 1950s, Tjader visited the Palladium, where he saw Tito Puente, Tito Rodríguez, and Machito and was inspired to create his own Latin ensemble.

 Bay Area Latin Jazz

Back in San Francisco Tjader recruited Panamanian percussionist Benny Velarde to organize a rhythm section, and in 1953 the Cal Tjader Quintet—featuring Tjader on vibraphone—began to play regularly at a club called the Black Hawk. A savvy businessman, Tjader soon recorded and booked tours for the band. When the Cal Tjader Quintet played the Birdland jazz club in New York the band's reputation had preceded them, and this time it was Tito Puente and Tito Rodríguez in the audience listening to Tjader.

In 1957 Tjader persuaded conguero Mongo Santamaría and *timbalero* Willie Bobo to leave Tito Puente's band and come play with him in San Francisco. With this powerhouse rhythm section, Tjader developed a playful and pop-friendly style of Latin jazz that was different from the music in New York. He recorded on the

["Manteca"] was the first time, in jazz, that the bass player wasn't playing "boom-boom-boom-boom." . . . It was similar to a nuclear weapon when it burst on the scene. They had never seen a marriage of Cuban music and American music like that before.

—DIZZY GILLESPIE[10]

con él a tocar a San Francisco. Con esta sección de ritmo como una máquina, Tjader desarrolló un estilo juguetón y pop-amigable que era diferente a la música de New York. Él grabó con el sello Fantasy, de Berkeley, California, y sus canciones cruzaron fronteras a audiencias no-latinas en estaciones de jazz y de pop. La grabación de Tjader en el 1965 de "Soul Sauce" (tcc "Guachi Guara") hizo incluso una breve aparición en los Top 40.

Además de grabar y tocar, Tjader fue tutor de varios músicos que llegaron a tener roles importantes en el desarrollo del jazz latino. Willie Bobo y Mongo Santamaría crearon sus propios grupos y ayudaron a popularizar la música latina en la costa del oeste. En 1975 Cal Tjader contrató a un conguero joven de Los Angeles llamado Poncho Sánchez, que pasó a tener una carrera influyente como líder de su propio conjunto de jazz latino.

MÚSICA DE TRÍO

Mientras los estilos de mambo, cha-cha-chá y jazz latino cruzaron fronteras y se hicieron populares en audiencias no-latinas en New York, la ciudad era también importante como centro de producción de música en español, que era mercadeada internacionalmente. Los tríos de voces y guitarras, en particular, fueron populares con su configuración musical, tanto informal como profesional. Con una o dos guitarras, tres cantantes buenos en armonía, y quizás con una trompeta para hacerlo un cuarteto, estos tríos interpretaban canciones populares de muchas clases y de toda América Latina. Los inmigrantes puertorriqueños trajeron su gusto por esta música a New York, donde muchos tríos y cuartetos se formaban en el Barrio como un tipo de "vente tú" – un grupo que tocaba por diversión con cualquiera que llegara y quisiera participar. Los tríos más consumados fueron capaces de encontrar trabajo profesional y más aún, grabar, alimentando una industria artesanal de música latina para la comunidad local.

Previo a la Segunda Guerra Mundial los más importantes sellos de grabación mostraron poco interés en la música de trío, de modo

Me dirigía a la casa de mi tío, y vi un disco de vinil color rojo por primera vez, y dije, "Wow, ¿qué es esto?" Nunca había visto un disco de vinil rojo antes. Y resultó que eran los discos Fantasy de Cal Tjader, que fueron originalmente impresos en vinil rojo transparente. Y luego oímos el sonido y todo eso y nos volvimos locos por ello. Así es que el primer grupo que tuvimos era como una copia de Cal Tjader.

—ANDY GONZÁLEZ, bajista (traducido)[12]

Mongo Santamaría popularizó la conga en este país y alrededor del mundo. . . . Mongo realmente se situó personalmente en muchas salas de jazz y eventualmente tuvo un impacto en el jazz, y no solamente en el jazz, sino que ahora sí se ha extendido hacia casi toda la música popular de Estados Unidos. Puedes ver que hay muy pocas bandas de rock and roll que no tienen congas, aunque solo sean usadas como un acento. . . . Es decir, que el instrumento es el primero que causó un impacto y eventualmente los instrumentalistas también y los buenos practicantes, los que realmente tocan bien, están encontrando mucho trabajo con grupos que no necesariamente tocan latino.

—RENÉ LÓPEZ, productor e historiador (traducido)[13]

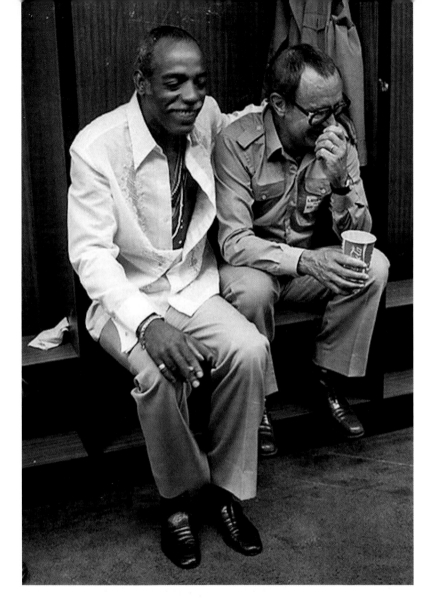

◀ Vibraphonist Cal Tjader (1925–1982) was born to Swedish American vaudeville performers in the San Francisco Bay Area, and as a child he tap-danced professionally. Here he shares a joke with Cuban percussionist Willie Bobo, who helped make Tjader's ensemble one of the leading proponents of Latin jazz in the 1950s and 1960s. (Freddy Almena)

Cal Tjader was a real professional, you know. He was a guy that, you know—how can I explain it? He wanted to play perfect and everything, and the professionalism that he expressed in the bandstand, I learned all that from him, you know, once I became a leader myself. I owe Cal all that.

—BENNY VELARDE,
percussionist[11]

It was going to my uncle's house, and seeing a red vinyl record for the first time, and I was like, "Wow, what's this?" I never saw a red record before. And it turned out to be the Fantasy records of Cal Tjader, which were originally pressed on red transparent vinyl. And then we heard the sound of the Vibes, and Mongo, and Willie Bobo, and all that, and we went crazy for that. So the first group that we had was a Cal Tjader kind of copy.

—ANDY GONZÁLEZ, bass player[12]

Berkeley-based Fantasy label and his songs crossed over to non-Latino audiences on jazz and pop stations. Tjader's 1965 recording of "Soul Sauce" (aka "Guachi Guara") even made a brief appearance in the Top 40.

In addition to recording and performing, Tjader mentored several musicians who went on to play important roles in the development of Latin jazz. Willie Bobo and Mongo Santamaría started

que los dueños de negocios locales intervinieron para responder a los gustos del vecindario. Uno de los más importantes de éstos fue Almacenes Hernández, una tienda de ropa cuya dueña era Victoria Hernández. Victoria era una músico consumada, y además era la hermana del famoso compositor puertorriqueño Rafael Hernández, quien componía y ensayaba en la trastienda del local en los años 1920. Victoria fundó y era dueña de Hispano, que fue uno de los primeros sellos discográficos latinos en Estados Unidos, para grabar la música de su hermano. También brindó a otros grupos la oportunidad de grabar bajo su sello discográfico y fungió como especie de pescadora de talentos para el sello discográfico Victor, que necesitaba discos de música latina "auténtica", para ayudar a vender sus catálogos y gramófonos en América Latina. Su trabajo a favor de los músicos locales le valió el cariñoso título de *madrina*.

Otra figura importante en la comunidad de música latina en New York fue Mike Amadeo, quien en 1968 compró el negocio de Victoria Hernández (que para ese tiempo estaba localizado en el Bronx) y le cambió el nombre a Casa Amadeo. Mike Amadeo había trabajado previamente en otras tiendas de discos del barrio, incluyendo Casa Latina en Spanish Harlem y Discos Alegre en el Bronx. Era también músico y compositor que formó un trío llamado Los Tres Reyes a mediados de los 1950 y, con este trío, grabó con la cantante Virginia

▲ Mongo Santamaría (1922–2003) moved from Cuba to New York in the early 1950s and played with Tito Puente. He later joined Cal Tjader's band and participated in the innovative and fusion-oriented "cool jazz" scene of the West Coast. His composition "Afro Blue" was recorded by John Coltrane, among others. (Latin Jazz and Salsa Collection, Division of Rare and Manuscript Collections, Cornell University Library)

groups of their own and helped further popularize Latin music on the West Coast. In 1975 Cal Tjader hired a young conguero from Los Angeles named Poncho Sanchez, who went on to have an influential career as the leader of his own Latin jazz ensemble.

TRIO MUSIC

While the styles of mambo, cha-cha-chá, and Latin jazz crossed over to become popular with non-Latino audiences in New York, the city was also an important production center for Spanish-language music that was marketed internationally. Vocal trios in particular were popular in both informal and professional music settings. With a guitar or two, three singers who were good at harmony, and perhaps a trumpet to make it a *cuarteto*, these small groups would perform popular songs of many kinds from all over Latin America. Puerto Rican immigrants brought their taste for this music to New York, where many a trio and cuarteto formed in the Barrio as a kind of "vente tú" – a group that played for fun with whoever happened to show up. The more accomplished trios were able to get professional work and even make records, feeding a cottage industry in Latin music recordings for the local community.

Before World War II the major recording labels showed little interest in trio music, and so local business owners stepped in to meet neighborhood demand. One of the most important of these was Almacenes Hernández in Spanish Harlem, a dress store owned by Victoria Hernández. An accomplished musician herself, Victoria was the sister of the famous Puerto Rican composer Rafael Hernández, who composed and rehearsed in the back of the store in the 1920s. Victoria founded Hispano, one of the first Latin@-owned record labels in the United States, to record her brother's music. She also gave other groups recording opportunities on her label and acted as a sort of talent scout for the Victor record label, which needed "authentic" Latin music records to help sell its catalogs and its gramophones in Latin America. Her

Mongo Santamaría popularized the conga drum in this country and around the world. . . . Mongo really placed himself in many jazz venues and eventually had an impact on jazz and not only on jazz but now [the conga] has spread itself to most of US popular music. You can see there are very few rock-and-roll bands that don't have congas, even if it's just used as an accent. . . . So the instrument is the first one that has really made the impact, and eventually the instrumentalists too and those good practitioners, the ones that really play well, are finding a lot of work with groups that don't necessarily play Latin.

—RENÉ LOPEZ,
producer and historian[13]

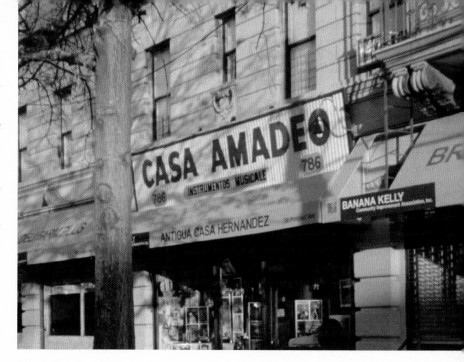

López. Cuando López fue invitada a cantar en México en 1957, Amadeo estaba en el ejército, de modo que los hermanos mexicanos Gilberto y Raúl Puente, junto con otro cantante, la acompañaron en su lugar. Aunque pronto se separaron de López, mantuvieron el nombre que habían usado en la gira – Los Tres Reyes – y continuaron tocando parte del repertorio de Amadeo. Esta nueva encarnación de Los Tres Reyes saltó a la fama internacional cuando se les unió el cantante puertorriqueño Hernando Avilés.

 "Bajo un Palmar", Los Panchos

Estas colaboraciones entre mexicanos y puertorriqueños no eran privativas de Los Tres Reyes. Avilés había colaborado con músicos mexicanos anteriormente, cuando grabó en New York con Alfredo Gil y Chucho Navarro en 1944. Éste fue el comienzo de Los Panchos, uno de los tríos más famosos de todos los tiempos. Los Panchos se trasladaron más tarde a la Ciudad de México, pero siguieron contratando sus cantantes principales de Puerto Rico – Julito Rodríguez en 1952 y Johnny Albino en 1958. Los Panchos estuvieron presentándose y grabando por décadas, popularizando un diverso repertorio de canciones que incluían tangos de la Argentina, boleros y guarachas de Cuba, aguinaldos de Puerto Rico, canciones rancheras de México y canciones populares del Perú, Venezuela, Colombia, Uruguay y muchos otros países más. Como lugar de encuentro de músicos de toda América Latina y

Todo lo que cualquier artista puertorriqueño había hecho, yo trataba de tenerlo aquí. Tú sabes, cuando hablas de Tito Puente, ibas quizás a otra tienda y preguntabas: "¿Tienes algún disco de Tito Puente?" Ellos podrían sacar quince o veinte. Ellos venían donde mí, "¿Tienes algún disco de Tito Puente?" Y cuando yo les exhibía cien diferentes CDs ellos me decían "¿Qué?" Porque todo lo que el Cuarteto Marcano hizo alguna vez, yo trataba de tenerlo en la tienda. Todo lo que Rafael Hernández hizo, yo trataba de tenerlo en la tienda. Si no lo tengo es porque no está disponible, no está impreso o lo que sea. Pero todo lo que nuestros músicos, nuestros compañeros hayan hecho, yo trato de tenerlo en la tienda.

—MIKE AMADEO (traducido)[14]

1. CREANDO Y COMPARTIENDO "MÚSICA LATINA"

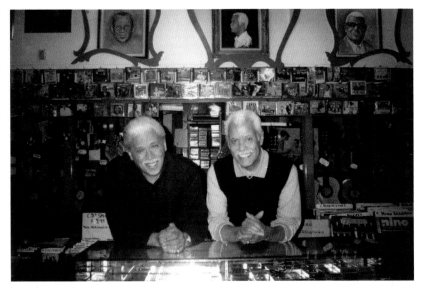

◀ Mike Amadeo (in the black vest) in his South Bronx record store hanging out with Johnny Pacheco. Amadeo bought the store from Victoria Hernández in 1968 (a portrait of Victoria's brother, composer Rafael Hernández, hangs on the wall at top left). He continued her legacy of supplying music for the Puerto Rican community, featuring one of the most complete selections of Puerto Rican artists anywhere in the world. In honor of this cultural work, the street where Casa Amadeo is located was renamed Mike A. Amadeo Way in 2014. (Courtesy of Mike Amadeo)

work on behalf of local musicians earned her the affectionate title of *madrina* (godmother).

Another important figure in New York's Latin music community was Mike Amadeo, who in 1968 bought Victoria Hernández's business (by that time located in the Bronx) and changed the name to Casa Amadeo. Mike Amadeo, who was born in Puerto Rico, had previously worked in other neighborhood record stores, including Casa Latina in Spanish Harlem and Alegre Records in the Bronx. Also a musician and composer, he formed a trio named Los Tres Reyes in the mid-1950s and recorded with singer Virginia López. When López was invited to perform in Mexico in 1957, Amadeo was in the army, so Mexican brothers Gilberto and Raúl Puente, along with another singer, accompanied her instead. Although they soon parted ways with López, they kept the name they had used on her tour – Los Tres Reyes – and continued to play some of Amadeo's repertoire. This new incarnation of Los Tres Reyes rose to international prominence after they were joined by Puerto Rican singer Hernando Avilés.

Everything that every Puerto Rican artist has ever put out, I try to have here. You know, when you talk about Tito Puente, you were going to maybe another store and ask, "You got any Tito Puente records?" They might pull out fifteen or twenty. They come to me, "Do you have any Tito Puente?" And when I display a hundred CDs, different, they say, "What?" Because everything that Cuarteto Marcano ever did, I try to have in the store. Everything that Rafael Hernández did, I try to have in the store. If I don't have it, it's because it's not available, it's out of print or whatever. But everything that our musicians, my *compañeros*, everything that they have done, I'll try to have in the store.

—MIKE AMADEO[14]

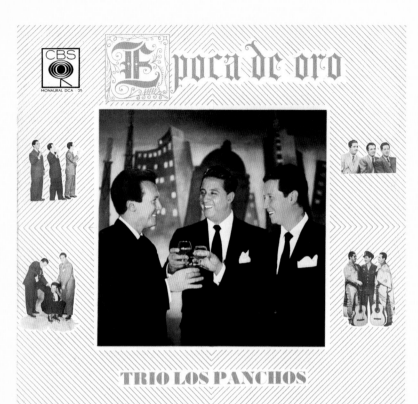

Epoca de oro

CBS
MONAURAL DCA / 25

TRIO LOS PANCHOS

◀ Los Panchos, the most popular vocal trio in Latin America, first formed and recorded in 1944 in New York. From left to right: Puerto Rican lead singer Hernando Avilés, with Chucho Navarro and Alfredo Gil from Mexico. (Pablo Yglesias collection)

centro de la industria discográfica internacional, la ciudad de New York jugó un papel importante, no sólo en la creación de la cultura latina, sino en la cultura latinoamericana en general.

PACHUCO BOOGIE

En la costa opuesta del país, Los Angeles había sido un centro de grabación para los músicos latinos procedentes del suroeste y de México desde los años 1920, y un destino importante para las giras de las bandas latinas de baile de New York y del Caribe. La escena próspera de la música en español en Los Angeles fue interrumpida durante la Gran Depresión debido a deportaciones masivas de personas de origen mexicano, incluyendo algunos que eran

Such collaborations between Mexican and Puerto Rican musicians were not unique to Los Tres Reyes. Avilés had collaborated with Mexican musicians earlier, when he recorded in New York with Alfredo Gil and Chucho Navarro in 1944. This was the beginning of Los Panchos, one of the most famous trios of all time. Los Panchos later relocated to Mexico City, but they continued to recruit lead singers from Puerto Rico – Julito Rodríguez in 1952 and Johnny Albino in 1958. Los Panchos performed and recorded for decades, popularizing a diverse repertoire of songs that included tangos from Argentina, boleros and guarachas from Cuba, *aguinaldos* from Puerto Rico, *canciones rancheras* from Mexico, and popular songs from Peru, Venezuela, Colombia, Uruguay, and many more countries. As a meeting place for musicians from all over Latin America and a hub of the international recording industry, New York City played an important role in the creation not only of US Latino culture but of Latin American culture generally.

PACHUCO BOOGIE

On the opposite coast of the country, Los Angeles had been a recording hub for Latino musicians from the Southwest and Mexico since the 1920s, as well as an important destination for touring Latin dance bands from New York and the Caribbean. The thriving Spanish-language music scene in Los Angeles was disrupted during the Great Depression by mass deportations of people of Mexican descent, including some who were US citizens. During and after World War II, though, a younger generation began to create a new scene.

Beginning in the late 1930s, young working-class Mexican American men and women who felt rejected by both American and Mexican society responded with a counterculture of language, fashion, dance, and music. Many of them had traveled to Los Angeles from El Paso, Texas, a city that they also called "Chuco." They

ciudadanos estadounidenses. Sin embargo, durante y después de la Segunda Guerra Mundial, una nueva generación comenzó a crear una nueva escena.

Comenzando en las postrimerías de los años 1930, hombres y mujeres jóvenes méxico-americanos de la clase trabajadora, quienes se sentían rechazados tanto por la sociedad estadounidense como por la mexicana, respondieron con una contracultura de idioma, moda, baile y música. Muchos de ellos habían viajado a Los Angeles desde El Paso, Texas, una ciudad que también llamaban "Chuco". Vinieron a identificarse a sí mismos con el término "pachuco", una contracción de "para Chuco" (para El Paso).

Distinguidos por su ropa exuberante y un estilo de hablar distintivo, los pachucos y pachucas escuchaban música que combinaba elementos de corridos mexicanos, música de baile latino-caribeño, blues y jazz. Plantaron los cimientos para la música chicana posterior, expresando y transformando la dolorosa posición de estar entremedio y reuniendo a los chicanos, afroamericanos, filipinos, japoneses-americanos y anglos en la pista de baile.

La marca más visible de la identidad pachuco fue el *zoot suit*, a lo que los pachucos también se referían como *tacuche*. El zoot suit fue usado primeramente por afroamericanos, y los méxico-americanos, hombres y mujeres, lo adaptaron a sus propios gustos. Los pachucos usaban ropa que llamaba la atención para retar la forma en que los marginaban socialmente. También usaban un idioma inconformista llamado *caló*. Adaptado de la cultura callejera de El Paso, el caló incluyó expresiones roma (gitano), para romper las reglas en español y en inglés y volver locos a sus padres. El estilo de los pachuchos eventualmente se extendió a través de la frontera a la juventud mexicana, especialmente a través de las películas del famoso actor y bailarín Tin-Tan.

Si los pachucos eran estigmatizados, las pachucas soportaron críticas aún más intensas por adoptar vestuario, estilos de peinados y manera de hablar que contradecía los ideales mexicanos de comedida femineidad. Por otro lado, sin embargo, su estilo atrevido fue

Ellos iban a ver películas como *Stormy Weather*, y veían a Cab Calloway con su "zoot" extravagante, sabes, y comenzaron a decir, "Bueno, yo voy a readaptar esto y voy a hacer eso".... El [estilo pachuco] estaba de vuelta, era mexicano, pero también era tomado en gran medida de lo que la cultura de los blancos estaba ofreciendo también, sabes, lo de la moda y de los carros que estaban llegando. Pero ellos solamente tenían que encontrar su forma para crear una identidad que los reflejara, que reflejara quiénes eran ellos, a pesar de la oposición.

—JESSE "CHUY" VARELA,
músico y periodista (traducido)[15]

came to identify themselves by the term *pachuco*, a contraction of "para Chuco" (to El Paso).

Distinguished by their exuberant clothes and a distinctive style of speech, pachucos and pachucas listened to music that combined elements of Mexican corridos, Latin Caribbean dance music, blues, and jazz. They laid a foundation for later Chicano music, expressing and transforming the painful "in-between" experience of Mexican

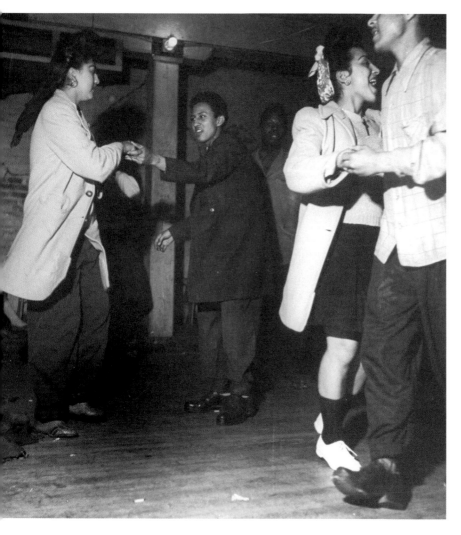

◀ Pachuco and pachuca style on display at a dance in Los Angeles in the 1940s. The flamboyant excess of the long and baggy "zoot suits" caught the fancy of boys and girls alike. Pachuco/as were demonized, though, for their creative disruption of fashion, most famously in the Zoot Suit Riots of 1943, in which enlisted sailors on shore leave in Los Angeles attacked young zoot suiters and tore off their clothing. (Getty Images/Bettman)

Born in Boyle Heights, Lionel "Chico" Sesma (1924–2015) attended Theodore Roosevelt High School, where he played trombone in the band with classmate Edmundo Martínez Tostado (later known as Don Tosti). As a musician, bandleader, promoter, and radio personality Sesma played a big role in popularizing Afro-Cuban music with Mexican Americans. He promoted shows with Latin music stars such as René Touzet, Tito Puente, Pérez Prado, and Celia Cruz at monthly "Latin Holidays" concerts at the Hollywood Palladium. In this picture from the mid-1950s he is shown hosting his bilingual program, *Con Sabor Latino*, at KDAY radio. (From the private collection of Lionel "Chico" Sesma)

admirado como distintivamente americano y moderno. En 1944 el corrido titulado "El Bracero y la Pachuca", por Dueto Taxco, por ejemplo, cuenta la historia de un trabajador inmigrante cuya florida y romántica poesía choca con el desprecio de la pachuca de la calle a la que está cortejando.

Así como sus modas y su manera de hablar, la música de los pachucos fue una mezcla creativa. Criados con los sonidos de corridos, polkas y rancheras en El Paso y otras comunidades fronterizas, la juventud pachuca en los años 1940 se inclinaba más hacia la música afroamericana y latino-caribeña. Bailaban el

Nel ese, ya párale con sus palabras del alta, que por derecho me agüitan ese. Mejor póngase muy alalva con un pistazo de aquella y un frajito del fuerte pa' después poder borrar, ¿ja? Poesía del tirilí!

No hombre, déjate de palabrerías, que me baja la nota, hombre. Ponte en algo con un traguito y un moto para relajarte, ¿eh? Poesía pacheca!

—**"EL BRACERO Y LA PACHUCA,"** Dueto Taxco (1944)

Americans and bringing together Chicanos, African Americans, Filipinos, Japanese Americans, and Anglos on the dance floor.

The most visible marker of pachuco identity was the zoot suit, which pachucos also referred to as *tacuche*. The zoot suit was first used by African Americans, but young Mexican American men and women adapted it to their own tastes. Pachucos used the attention-getting clothing to challenge their social marginalization. They also used a hipster language called *caló*. Adapted from El Paso street culture, caló included Roma (Gypsy) expressions, bent the rules of both Spanish and English, and drove their parents crazy. The style of the pachucos eventually extended across the border to Mexican youth, notably through the films of comic actor and dancer Tin-Tan.

If pachucos were stigmatized, pachucas endured even more intense criticism for adopting clothing, hairstyles, and speech that contradicted Mexican ideals of demure femininity. On the flip side, however, their bold style was admired as distinctively American and modern. A 1944 corrido titled "El Bracero y la Pachuca" by Dueto Taxco, for example, tells the story of an immigrant worker whose flowery and romantic poetry is met with streetwise scorn by the pachuca he is courting. The song ends with the *bracero* and the pachuca falling in love.

Like their fashion and speech, the music of the pachucos was a creative mixture. Raised with the sounds of corridos, polkas, and rancheras in El Paso and other border communities, pachuco youth in the 1940s turned more to African American and Latin Caribbean music. They danced the Lindy hop and the jitterbug with jump bands, like Louis Jordan's, that played up-tempo blues with boogie-woogie piano and honking saxophones. They listened to Chico Sesma's bilingual radio show on Los Angeles radio station KOWL (later changed to KDAY), *Con Sabor Latino*, and they danced mambo and cha-cha-chá with Pérez Prado and Tito Puente at their regular appearances in Los Angeles. Before long Mexican American musicians began to combine these diverse styles in their own way.

They go and they see movies like *Stormy Weather*, and they see Cab Calloway with his very flamboyant zoot suit, you know, and they begin to say, "Well, I'm going to re-adapt this and do that." . . . [Pachuco style] was black, it was Mexican, but it also drew a lot from what white culture was offering as well, you know, as far as fashion, as far as the cars that were coming in. But they just had to find their way of creating an identity that reflected them, that reflected who they were, despite the opposition.

—JESSE "CHUY" VARELA, musician and journalist[15]

Nel ese, ya párale con sus palabras del alta, que por derecho me agüitan ese. Mejor póngase muy alalva con un pistazo de aquella y un frajito del fuerte pa' después poder borrar, ¿ja? Poesía del tírili!

Hold it, man, enough of the fancy talk, you're bringing me down, man. Get with it and have a drink, and smoke a joint to mellow out, huh? Stoner poetry!

—"EL BRACERO Y LA PACHUCA," Dueto Taxco (1944)

Lindy hop y el jitterbug con jump bands, estilo Louis Jordan, que tocaban blues con ritmo enérgico, con piano en boogie-woogie y saxofones estridentes. Ellos escuchaban el programa bilingüe de radio de Chico Sesma en Los Angeles en la estación KOWL (más tarde KDAY) *Con Sabor Latino*, y bailaban mambo y cha-cha-chá con Pérez Prado y Tito Puente en sus presentaciones regulares en Los Angeles. En poco tiempo los méxico-americanos empezaron a combinar estos diversos estilos a su propio modo.

 Pachuco Boogie

Una grabación emblemática del estilo pachuco fue el éxito "Pachuco Boogie" de Don Tosti en el 1948. "Pachuco Boogie" aplica una progresión de acordes de *twelve-bar blues*, con el piano en boogie-woogie, *walking bass* y un saxofón tenor estridente. Sus características musicales distintivas incluyen en la apertura un gancho melódico, así como el "scat" cantado por el vocalista Raúl Díaz. Pero la razón por la cual los pachucos lo tocaban una y otra vez en las velloneras desde El Paso hasta Los Angeles fue el cha-chareo extendido y estilizado en caló. En su música, en el ritmo al bailar, y sobre todo en su lenguaje, "Pachuco Boogie" pegó fuertemente entre pachucas y pachucos y puso su cultura híbrida en las ondas nacionales por primera vez.

 "Pachuco Boogie", Don Tosti

Otro músico que fue muy popular entre los pachucos fue Lalo Guerrero, nacido en Tucson en 1916. Como cantante y cantautor grabó cientos de canciones que van desde parodias a baladas románticas, y a corridos, celebrando los héroes chicanos como César Chávez. Artistas prominentes mexicanos como Los Panchos y Lucha Reyes cantaron sus canciones, lo que ayudó a establecer su reputación con audiencias en ambos lados de la

Nel ese, pues si no voy ese, vengo del Paciente ves. Un lugar que le dicen El Paso, nomás que de allá vienen los pachucos como yo eh. Me vine acá a Los CA ve, me vine a para garra porque aquí esta buti de aquella ese. Aquí se pone buti alerta todo, ve. Oiga sabe vamos a dar un volteón ese. Vamos y nos ponemos buti tirili. . . .

No hombre, yo no voy sino vengo del Paciente, un lugar que se llama El Paso nomás, que de allá vienen los pachucos como yo, eh. Me vine acá a Los Angeles, ves, me vine a lucirme con el vestido porque de eso se trata aquí. Todo está bien prendido aquí, ves. Vamos a dar una vuelta. Vamos, y nos ponemos bien pachecos.

—**"PACHUCO BOOGIE,"**
Don Tosti (1948)

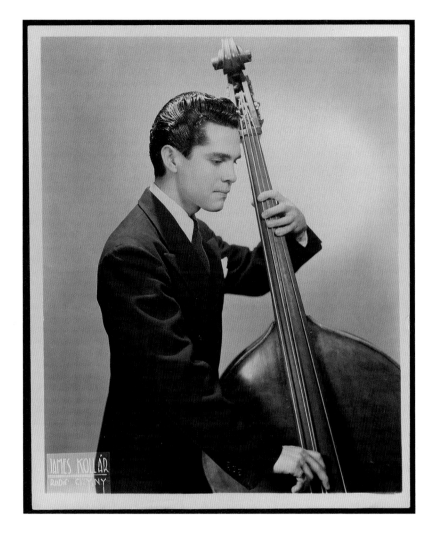

◀ Edmundo Martínez Tostado (1923–2004) was born in Segundo Barrio, a historic working-class neighborhood of El Paso, and at the age of nine he played violin in the El Paso Symphony Orchestra. In Los Angeles he took the professional name Don Tosti and became the bass player for the Jack Teagarden orchestra, followed by stints with Les Brown, Charlie Barnet, and Jimmy Dorsey. His 1948 recording "Pachuco Boogie" was the first Mexican American record to sell over a million copies. Don Tosti's lifelong credo was "Live, love, learn, and leave a legacy." (Stephen D. Lewis)

 Pachuco Boogie

A landmark recording for pachuco style was Don Tosti's 1948 hit, "Pachuco Boogie." Reflecting Tosti's jazz experience, "Pachuco Boogie" features a twelve-bar blues chord progression with boogie-woogie piano, walking bass, and a honking tenor

frontera. La composición de Guerrero "Canción Mexicana", que fue popularizada por Lola Beltrán en los años 1950, es reconocida a veces como el himno nacional mexicano no oficial.

En los años 1940 Guerrero se mudó a Los Angeles, donde escribió canciones que celebraba el estilo pachuco, incluyendo "Vamos a Bailar", "Marihuana Boogie" y "Chucos Suaves". Al igual que el "Pachuco Boogie", "Chucos Suaves" de Guerrero destacó palabras caló salpicadas entre los versos en español, pero el estilo musical es afrocaribeño en lugar de jump blues. Un estilo habanera en la línea del bajo, montuno en el piano, trompetas gargareando y percusión afrocaribeña acompañan la lírica que celebra la habilidad de los pachucos de bailar rumba, guaracha y danzón.

Con la versatilidad musical y el brillo que hacía juego con el estilo de los pachucos, artistas como Don Tosti y Lalo Guerrero mezclaron el *jump blues* con el jazz, ritmos caribeños y lengua mixta, para crear una expresión musical que redundaba en la experiencia pluricultural de los méxico-americanos. Con su sensibilidad de la mezcla musical y yuxtaposición, crearon los cimientos para los músicos chicanos y chicanas de futuras generaciones en Los Angeles, incluyendo roqueros como Ritchie Valens y Cannibal and the Headhunters en los años 1950 y 1960, bandas punk del este de Los Angeles, tales como Los Illegals and Alice Bag en los años 1970 y 1980, y más tarde grupos de rock chicanos como Los Lobos, Quetzal y Ozomatli.

INNOVACIONES TEJANO-MEXICANAS

Mientras los músicos latinos en New York estaban atrayendo audiencias nacionales con el mambo y el cha-cha-chá, y los pachucos en Los Angeles estaban recombinando estilos de música y modas, los músicos tejano-mexicanos estaban conectándose con las audiencias locales y desarrollando estilos tejanos distintivos. La música de los tejanos está fuertemente formada por su historia y cultura compartida con México. A lo largo del Río Grande géneros como el corrido y el huapango se siguen disfrutando en ambos

Éste es el eslabón perdido entre lo que era la música rural de Los Madrugadores, lo que es básicamente guitarra acústica, y lo que trajo Ritchie Valens, y el rock and roll chicano de los años 1950. "Pachuco Boogie" es el eslabón perdido.

—**JESSE CHUY VARELA,** músico y periodista (traducido)[16]

Los chucos suaves bailan rumba
Bailan la rumba y le sumba
Bailan guaracha sabrosón
El botecito y el danzón

—"**CHUCOS SUAVES,**" Lalo Guerrero (fines de los años 1940)

saxophone. Its distinctive musical features include the piano's opening melodic hook, as well as some wild scat singing by vocalist Raúl Díaz. What made young pachucos play it again and again on jukeboxes from El Paso to Los Angeles, however, was Tosti's extended and stylish banter in caló. In its music, dance rhythm, and above all its language, "Pachuco Boogie" struck a powerful chord with pachucos and pachucas and put their hybrid culture on the national airwaves for the first time.

 "Pachuco Boogie," Don Tosti

Another artist whose music was popular with the pachucos was Lalo Guerrero, born in Tucson in 1916. As a singer and songwriter he recorded hundreds of songs ranging from parodies, to romantic ballads, to corridos celebrating Chicano heroes such as César Chávez. Prominent Mexican artists including Los Panchos and Lucha Reyes performed his songs, which helped establish his reputation with audiences on both sides of the border. Guerrero's composition "Canción Mexicana," popularized by Lola Beltrán in the 1950s, is sometimes called Mexico's unofficial national anthem.

In the 1940s Guerrero moved to Los Angeles, where he wrote songs that celebrated pachuco style, including "Vamos a Bailar," "Marihuana Boogie," and "Chucos Suaves." Like "Pachuco Boogie," Guerrero's "Chucos Suaves" features caló words peppered among the Spanish verses, but the musical style is Afro-Caribbean rather than jump blues. A habanera-style bass line, piano montunos, gurgling trumpet, and Latin percussion accompany lyrics that celebrate the pachucos' skill at dancing rumba, guaracha, and danzón.

With a musical versatility and flair that matched the pachucos' style, artists such as Don Tosti and Lalo Guerrero blended the jump blues with jazz, Caribbean rhythms, and mixed-language lyrics to create a musical representation of Mexican Americans' pluricultural experience. Their sensibility of musical mixing

Nel ese, pues si no voy ese, vengo del Paciente ves. Un lugar que le dicen El Paso, nomás que de allá vienen los pachucos como yo eh. Me vine acá a Los CA ve, me vine a para garra porque aquí esta buti de aquella ese. Aquí se pone buti alerta todo, ve. Oiga sabe vamos a dar un volteón ese. Vamos y nos ponemos buti tírili. . . .

No man, I'm not going but coming from Paciente, a place called El Paso, that's where pachucos like me come from. I came to LA, see, I came to show off my clothes because this is a great place for that. Everything's really happening here, see. Come on, let's take a spin. Let's go and we'll get real high. . . .

—**"PACHUCO BOOGIE,"**
Don Tosti (1948)

[T]his is the missing link between what was the rural music of Los Madrugadores, what was basically acoustic guitar, and what would come with Ritchie Valens and Chicano rock and roll of the 1950s. "Pachuco Boogie" is the missing link.

—**JESSE "CHUY" VARELA,**
musician and journalist[16]

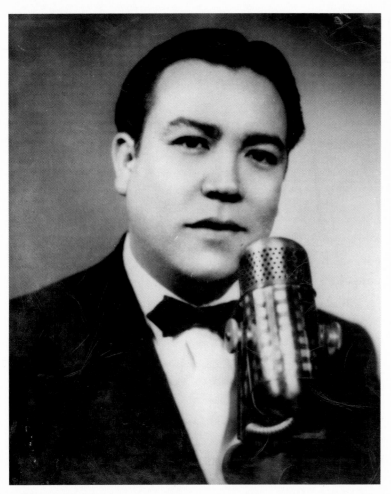

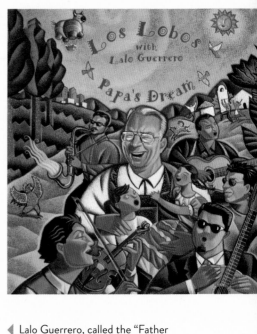

lados de la frontera. A pesar de este intercambio, sin embargo, dos conjuntos y estilos tejanos distintivos surgieron en los años 1930 – el conjunto basado en acordeón (totalmente diferente del conjunto cubano) y la orquesta tejana más amplia.

Como es capaz de emitir un sonido grandioso con un solo músico, el acordeón funciona como la banda bailable del pobre en muchas partes del mundo. Después de su invención en Alemania en los años 1820, una variedad de acordeones se dirigieron a las Américas, donde tomaron un papel destacado en géneros bailables de la

and juxtaposition created a foundation for Chicano and Chicana musicians of later generations in Los Angeles, including rock and rollers such as Ritchie Valens and Cannibal and the Headhunters in the 1950s and '60s, East LA punk bands such as Los Illegals and Alice Bag in the 1970s and '80s, and later Chicano rock groups such as Los Lobos, Quetzal, and Ozomatli.

TEXAS MEXICAN INNOVATIONS

While Latino musicians in New York were attracting national audiences with the mambo and the cha-cha-chá and pachucos in Los Angeles were recombining popular music styles and fashions, Texas Mexican musicians were connecting with local audiences and developing distinctive Tejano styles. The music of Tejanos is strongly shaped by their shared history and culture with Mexico, and along the Rio Grande genres like the corrido and the *huapango* are still enjoyed on both sides of the border. Despite this sharing, though, two distinctively Tejano ensembles and styles emerged in the 1930s: the accordion-based conjunto (entirely different from the Cuban conjunto) and the larger orquesta tejana.

As an instrument that makes a big sound with just one musician, the accordion has functioned as a poor man's dance band in many parts of the world. Following its invention in Germany in the 1820s, varieties of the accordion made their way to the Americas, where they took prominent roles in working-class dance musics, including the tango in Argentina, *forro* in Brazil, *vallenato* in Colombia, norteño music in Mexico, and zydeco in Louisiana.

The popularity of the accordion in Northern Mexico and Texas resulted in part from the presence of German, Czech, and other Eastern European immigrant communities that were established there in the late nineteenth and early twentieth centuries. By the early 1900s the button accordion had become the instrument of choice at Mexican American dances in South Texas and was strongly associated with the working class. Many Tejano accordionists came from migrant worker families and took to music

The cool pachucos dance the rumba
They dance the rumba and dance it
 with gusto
They dance the guaracha with style,
The botecito and the danzón

—**"CHUCOS SUAVES,"**
Lalo Guerrero (late 1940s, translated)

clase trabajadora, incluyendo el tango en la Argentina, el forro en Brasil, el vallenato en Colombia, la música norteña en México y el zydeco en Louisiana.

La popularidad del acordeón en el norte de México y en Texas fue en parte posible por la presencia de comunidades de inmigrantes alemanes, checos y otros, que se establecieron en las postrimerías del siglo XIX y principios del siglo XX. Temprano en los años 1900 el acordeón de botón se convirtió en el instrumento preferido en los bailes de méxico-americanos y estaba fuertemente asociado con la clase trabajadora. Muchos acordeonistas tejanos vinieron de familias de trabajadores migrantes, y adoptaron la música como alternativa a la labor "rompe espaldas" de recoger algodón y otros cultivos.

Ya para los años 1930 un estilo distintivo de acordeón tejano fue documentado en las grabaciones de Narciso Martínez. Nacido en Tamaulipas, México, Martínez creció en el valle inferior del Río Grande, donde aprendió a tocar el acordeón de botón de dos hileras, en los bailes locales. Temprano en los años 1930 se asoció con Santiago Almeida, que tocaba el bajo sexto, un tipo de guitarra de doce cuerdas. Almeida tocaba la línea del bajo y acordes en el bajo sexto, haciéndose cargo de la función que los acordeonistas típicamente realizaban con la mano izquierda, lo que liberó a Martínez para poder tocar melodías más elaboradas con su mano derecha. Este estilo e instrumentación se convirtió en el modelo del conjunto tejano.

Nativo de San Antonio, Santiago "Flaco" Jiménez añadió más tarde el *tololoche* (un pariente cercano del contrabajo) a su conjunto y para los años 1950 acordeonistas jóvenes, así como Valerio Longoria y Tony de la Rosa, añadieron la batería para completar la instrumentación clásica del conjunto tejano.

 "Atotonilco", Tony de la Rosa

El conjunto tejano puede tocar géneros musicales como el huapango y la ranchera, así como bailes europeos como el schottische y

◀ Accordionist Narciso Martinez and *bajo sexto* player Santiago Almeida raised the bar for Tejano conjunto musicians with their virtuoso instrumental recordings in the 1930s. Later they accompanied singers who recorded on the Ideal label in the 1940s, including the sister duet of Carmen y Laura shown here. (Courtesy of the Arhoolie Foundation: www.arhoolie.org)

as an alternative to the backbreaking labor of picking cotton and other crops.

By the 1930s a distinctive Tejano accordion style was documented in the recordings of Narciso Martinez. Born in Tamaulipas, Mexico, Martinez grew up in the Lower Rio Grande valley, where he learned to play the two-row button accordion for local

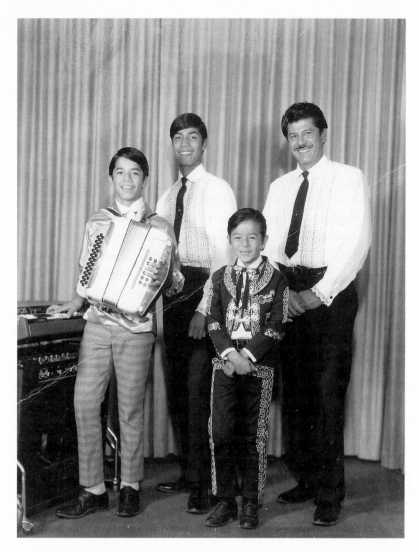

◀ Guadalupe Guzman (right) traveled every year from south Texas to eastern Washington to work the harvest and eventually settled in Washington's Yakima Valley so his children could attend school year-round. With the help of bajo sexto legend Santiago Almeida, who also settled in Yakima, he taught conjunto music to his children, Joel, Jose, and Manuel (left to right). In the 1980s Joel returned to San Antonio to become a prominent accordionist and composer of Tejano music. (Guzman Photo Archives)

la mazurca, pero el ritmo que define al conjunto tejano es la polka. En el estilo de la polka, el ritmo "um-pa" está dividido entre el golpe del bajo ("um") y el golpe del bajo sexto ("pa"), mientras el acordeonista toca su ornamentación elaborada y variaciones de la melodía. Muchos conjuntos ni siquiera presentan a un cantante, pues el acordeonista es la estrella del evento, y la música es para bailar.

 Raíces tejanas

dances. In the early 1930s he teamed with Santiago Almeida, who played bajo sexto, a type of twelve-string guitar. Almeida played bass line and chords on the bajo sexto, taking over the function that accordionists typically performed with their left hand, freeing Martinez to play more elaborate melodies with his right hand. This style and instrumentation became the model for Tejano conjunto music.

San Antonio native Santiago "Flaco" Jiménez later added the *tololoche* (a close relative of the upright bass) to his conjunto, and by the 1950s younger accordionists such as Valerio Longoria and Tony de la Rosa had added a drum set to complete what is now the classic conjunto tejano instrumentation.

 "Atotonilco," Tony de la Rosa

A conjunto tejano may play Mexican genres like huapango and ranchera as well as European dances like schottische and mazurka, but the conjunto's signature rhythm is the polka. In the conjunto style, the polka's "oom-pa" rhythm is divided between the on-beat bass ("oom-") and the off-beat bajo sexto ("-pa"), while the accordionist plays elaborate ornaments and variations on the melody. Many conjuntos do not even feature a singer, as the accordionist is the star attraction and the music is for dancing.

 Tejano Roots

An emphasis on instrumental playing is also shared by the other major Tejano ensemble, the orquesta. *Orquesta*, like *conjunto*, is a broad term, usually referring to an instrumental group of fairly large size and some formal training and sophistication. The orquesta tejana is related to a variety of Mexican models, including mariachis as well as orquestas típicas, consisting of guitars, violins, trumpets, clarinets, and other instruments. With the popularity of jazz beginning in the 1920s, though, many Tejano

El énfasis en la tocata instrumental es también compartido por otro conjunto de gran importancia – la orquesta. La *orquesta*, tanto como el *conjunto*, es un término amplio que por lo general se refiere a un grupo de tamaño bastante grande y de algún entrenamiento formal y sofisticación. La orquesta tejana está relacionada con una variedad de modelos mexicanos, incluyendo a los mariachis, así como las orquestas típicas que consisten de guitarras, violines, trompetas, clarinetes y otros instrumentos. A través de la popularidad del jazz comenzando en los años 1920, muchas orquestas tejanas adoptaron la música swing e instrumentación de jazz, especialmente el saxofón. En contraste con los conjuntos de la clase trabajadora, las orquestas se veían como más sofisticadas y más asociadas con las clases medias y altas de tejanos.

En los años 1940s y 1950 los tejanos de clase media no solamente disfrutaban del foxtrot y el jitterbug, pero también del mambo y el cha-cha-chá. Estos géneros afrocaribeños se convirtieron en indicadores de la sofisticación y modernidad, incluyendo a latin@s que no eran de herencia caribeña. Aunque las audiencias tejanas continuaron sintiéndose orgullosas de su herencia, los músicos sabían que tocar una polka o una ranchera ocasionalmente llegaría a los corazones de sus oyentes. Por lo tanto, las orquestas tejanas tenían que balancear entre dos estéticas: la jaitón (*high tone*) asociado con la sofisticación urbana, y la ranchera, asociada con la tradición rural mexicana.

El balance entre el jaitón y la ranchera está ejemplificado en la música de Beto Villa (1915–1986). De niño en Falfurrias, Texas, Villa estudió saxofón con un maestro mexicano y tocaba en orquestas pequeñas que realizaban un repertorio mexicano. No obstante, en la escuela superior desarrolló un amor por la música de swing y formó una banda de jazz llamada The Sonny Boys. Al final, Villa encontró el éxito mezclando jazz con rancheras, polkas y otros estilos mexicanos que atraían a los bailarines y oyentes tejanos. También tocaba los ritmos de mambo y cha-cha-chá.

Ellos quieren esa big band, y nosotros tenemos esas etiquetas de lujo . . . Así es que la primera hora hacemos, hombre, arreglos especiales—y nadie baila. Pero [después de] alrededor de una hora, arranco con "Los Laureles", "El Abandonado" [canciones rancheras]. Tan pronto empiezo con eso, hombre—¡ching! Todo el mundo se mete a la pista de baile. Cuando empiezan a beber, van de vuelta a las raíces.

—**MOY PINEDA,** líder de orquesta de McAllen, Texas (traducido)[17]

orquestas embraced swing music and jazz instruments, especially the saxophone. In contrast to working-class conjuntos, orquestas were seen as more sophisticated and more associated with middle- and upper-class Tejanos.

In the 1940s and '50s, middle-class Tejanos enjoyed not only the fox-trot and the jitterbug but also the mambo and the cha-cha-chá. These Afro-Caribbean genres became markers of Latino sophistication and modernity, even for Latin@s who were not of Caribbean heritage. Tejano audiences continued to take pride in their Mexican heritage, though, so orquesta musicians knew that an occasional polka or ranchera would touch their listeners' hearts. Tejano orquestas thus had to balance two competing aesthetics: the *jaitón* (high-tone) aesthetic associated with urban sophistication and the *ranchero* aesthetic associated with Mexican rural tradition.

The balance between jaitón and ranchero is exemplified in the music and the career of Beto Villa (1915–1986). As a child in Falfurrias, Texas, Villa studied saxophone with a Mexican teacher and played in small orquestas that performed a Mexican repertoire. In high school, though, he developed a love for swing music and put together a jazz band called the Sonny Boys. Villa ultimately found success mixing jazz with rancheras, polkas, and other Mexican styles that appealed to Tejano dancers and listeners. He also played in the styles of mambo and cha-cha-chá.

Villa's challenge was to find someone who would record his music. Earlier Tejano artists like Narciso Martinez and Lydia Mendoza had recorded on national labels that were interested either in regional novelties or Spanish songs that could sell in Mexico. Narciso Martinez, for example, made his 1930s recordings in San Antonio on the Blue Bird label, a subsidiary of RCA Victor. Blue Bird marketed Martinez's records not only in Mexico but also in US Polish, Basque, and other immigrant communities that enjoyed accordion polkas. Lydia Mendoza, one of the most commercially successful Tejano musicians of the 1930s and '40s, also recorded

They want that big band, and we got those fancy tuxedos . . . So the first hour we do, man, special arrangements—and nobody's dancing. But [after] about an hour, I take off with "Los Laureles," "El Abandonado" [ranchera songs]. As soon as I start that, man—ching! Everybody gets on the dance floor. When they start drinking, they go back to the roots.

—MOY PINEDA, orquesta bandleader from McAllen, Texas[17]

El reto de Beto Villa fue encontrar quién grabara su música. Los artistas que lo precedieron, incluyendo a Narciso Martínez y Lydia Mendoza, habían grabado en sellos nacionales que estaban interesados, ya fuese en novedades o en canciones en español, que se pudieran vender en México. Narciso Martínez, por ejemplo, hizo sus grabaciones de los años 1930 en San Antonio con el sello Blue Bird, una subsidiaria de RCA Victor. Blue Bird mercadeó a Martínez no sólo en México, sino también con los polacos, vascos y otras comunidades que disfrutaban las polkas tocadas con acordeón. Lydia Mendoza, una de las músicos tejanas más exitosas de los años 1930 y 1940, también grabó con Blue Bird. Su canción más famosa, "Mal Hombre", era un tango, y su repertorio de boleros, valses y rancheras resonaba en el público de toda América Latina.

La combinación que hiciera Beto Villa de polkas, rancheras y música swing de banda, por el contrario, no tenía posibilidades obvias de distribución nacional. Necesitaba una compañía disquera que estuviese dispuesta a jugarse su negocio con las audiencias tejanas que venían a sus presentaciones en vivo. Villa encontró lo que necesitaba en Armando Marroquín, el productor de Ideal Records, radicado en Alice, Texas. Así como Victoria Hernández en New York, Marroquín era un agente corredor de la cultura local, un negociante que apoyaba a los artistas locales que no estaban reconocidos por los sellos discográficos nacionales. Como entendía los gustos de los tejanos, Marroquín se adelantó en el mercado de la música tejana mucho antes que ningún sello mayor lo imaginara.

Armando Marroquín se propuso grabar discos de la música que se estaba tocando en vivo en los bailes del sur de Texas. Cuando Ideal Records lanzó las grabaciones de Beto Villa de una polka llamada "Las Delicias" y un vals llamado "¿Por Qué Te Ríes?" en 1946, fueron ávidamente compradas por los fanáticos locales y trajo su nuevo estilo "Tex-Mex" a un público más amplio. La esposa y la cuñada de Marroquín formaban un dueto, Carmen y Laura, que también cantaron en algunas grabaciones de Beto Villa, tal como "Un Rato No Más", una cha-cha-chá. El éxito de Villa ayudó a abrir

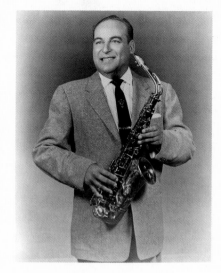

▲ In the late 1940s saxophonist and bandleader Beto Villa made the first recordings of what would come be known as orquesta tejana, blending jazz instrumentation and style with polka, ranchera, and other genres that appealed to Tejano audiences. (Courtesy of the Arhoolie Foundation: www.arhoolie.org)

Lydia Mendoza (1916–2007), "La Alondra de la Frontera" (the Lark of the Border), first sang in Las Hermanas Mendoza. Sister groups were a popular and respectable way for women to perform professionally, but in 1934 she began to record and perform solo, accompanying herself powerfully on the twelve-string guitar. She sang a pan–Latin American repertoire and was hugely popular on both sides of the border. Mendoza's career spanned more than five decades, and she was honored with both the National Heritage Fellowship and the National Medal of Arts. (San Antonio Express News/ZUMA Press)

on Blue Bird. Her most famous song, "Mal Hombre," was a tango, and her repertoire of boleros, *valses* (waltzes), and rancheras resonated with audiences all over Latin America.

Beto Villa's blend of polkas, rancheras, and swing band music, on the other hand, did not hold obvious promise for international

la puerta a otros músicos tejanos para tocar y grabar estilos híbridos de música.

 "Un Rato No Más", Beto Villa

Otra figura influyente en la música tejana de orquesta fue Isidro López, un saxofonista y cantante de Bishop, Texas, que comenzó su propia orquesta en el 1955. López tomó de muchos estilos musicales, desafiando los sellos simples. Grabó rancheras que combinaban instrumentación de mariachi y banda de swing, y también combinó rock and roll con polka en la canción "Mala Cara". López incluso adoptó el estilo del conjunto tejano de clase trabajadora, grabando con acordeonistas como Tony de la Rosa.

Al mismo tiempo en que Isidro López enfocó la música de orquesta hacia los gustos de las clases trabajadoras, el Conjunto Bernal atrajo interés hacia la nueva clase media con la música de conjunto. Su álbum del 1958, *Mi Único Camino*, causó sensación con sus ricas armonías vocales y sus arreglos para dos acordeones. El Conjunto Bernal atrajo nuevas audiencias a la música de conjunto y ayudó a abrir el camino a otros innovadores tales como Esteban Jordan, quien vino a ser conocido como el "Jimi Hendrix del acordeón" por sus fusiones de rock y jazz con música de conjunto, comenzando en los años 1960. Eva Ibarra, "la Reina del Acordeón", también integró el jazz y otros estilos populares en sus interpretaciones.

 "Mi Único Camino", Conjunto Bernal

Desde los años 1930 hasta los 1950 la música de los tejanos creció más allá de la simple condición del "entremedio" de las culturas mexicanas y estadounidenses. Las músicas de las agrupaciones de orquesta y conjunto, en particular, se convirtieron en estilos distintivamente tejanos. Cada agrupación tenía un rol y asociación de clase diferente en la sociedad méxico-americana,

▲ Bandleader Isidro López bridged the divide between middle-class sophistication and working-class aesthetics in the 1950s by incorporating rock and roll and rancheras into his orquesta format and collaborating with accordionists such as Tony de la Rosa. He also used singers, which in Tejano music had previously been associated mostly with female vocal duets rather than large orquestas. (Courtesy of the Arhoolie Foundation: www.arhoolie.org)

Nos atravesábamos en todas partes. Beto iba para Kansas; yo venía de allí. Yo iba de camino a Colorado, pero él acababa de estar allí. Nos encontrábamos en los caminos todo el tiempo. . . . Pero Beto lo empezó todo. Estaba pegao. Maldita sea, él estaba caliente. Donde quiera, en el suroeste—California, Arizona, Colorado—donde quiera, las velloneras estaban llenas de sus discos.

—**LALO GUERRERO**,
músico y compositor (traducido)[18]

distribution. He needed a record company that was willing to bet its business on the Tejano audiences who came to his live performances. Villa found what he needed in Armando Marroquín, the producer for Ideal Records, based in Alice, Texas. Like Victoria Hernández in New York, Marroquín was a local culture broker, a businessman who backed local artists who were not on the radar of national record labels. Because he understood the tastes of Tejanos, Marroquín anticipated the market for Tejano music long before any major label imagined it.

Marroquín set out to make records of the music that was being played live at South Texas dances. Villa's recordings of a polka called "Las Delicias" and a vals called "Por Qué Te Ríes?," released by Ideal in 1946, were eagerly purchased by local fans and brought his new "Tex-Mex" musical style to a wider audience. Carmen y Laura, a vocal duet comprising Marroquín's wife and sister-in-law, also sang on some of Villa's recordings, such as "Un Rato No Más," a cha-cha-chá. Villa's success helped open up a space for other Tejano musicians to perform and record hybrid styles of music.

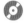 *"Un Rato No Más," Beto Villa*

Another influential figure in Tejano orquesta music was Isidro López, a saxophone player and singer from Bishop, Texas, who started his own orquesta in 1955. López drew from many musical styles, defying simple labels. He recorded canciones rancheras that combined mariachi and swing-band instrumentation, and he combined rock and roll with polka in the song "Mala Cara." López also embraced the working-class conjunto style, recording with accordionists such as Tony de la Rosa.

At the same time that Isidro López took orquesta music in the direction of more working-class tastes, Conjunto Bernal brought a new middle-class appeal to conjunto music. Their 1958 album, *Mi Único Camino*, caused a sensation with its rich vocal harmonies and arrangements for two accordions. Conjunto Bernal attracted

We crisscrossed all over. Beto was going to Kansas, I was coming from there. I was on my way to Colorado, he had just been there. We met on the road all the time. . . . But Beto started it all. He was hot. Goddamn, he was hot. Anywhere in the Southwest—California, Arizona, Colorado—everywhere, the jukeboxes were full of his records.

—LALO GUERRERO,
musician and songwriter[18]

▲ Esteban "Steve" Jordan (1939–2010), called "the Jimi Hendrix of the Accordion," was born to migrant farmworkers in Elsa, Texas, and turned to music when he was partially blinded and couldn't work in the fields. He learned accordion from the great Valerio Longoria and went on to become one of the most innovative accordionists in the world, finding a voice for the instrument in blues, jazz, rock, salsa, and more. (San Antonio Express News/ZUMA Press)

▲ Conjunto Bernal, featuring the Bernal brothers Paulino and Eloy from Kingsville, Texas, sang in three-part vocal harmonies in the style of internationally popular trios like Los Tres Reyes. They were known for their subtlety and finesse, and they played a variety of genres including polkas, boleros, rancheras, and even cha-cha-chá. (Karlos Landin)

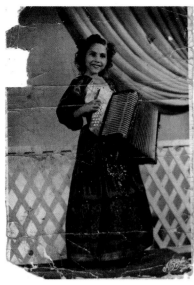

Eva Ybarra, "the Queen of the Accordion," is one of a few women accordionists who have become professionals in a style that has traditionally been dominated by men. Her parents, who were migrant laborers but also musicians, performed with her when she was young. They were thrilled that Eva's musical skill gave her an alternative to working in the fields. In 2017 she won a National Heritage Award. (Eva Ybarra)

new audiences to conjunto music and helped open the way for other innovators, such as Esteban Jordan, who became known as "the Jimi Hendrix of the Accordion" for his fusions of rock and jazz with conjunto music beginning in the 1960s. Eva Ybarra, "the Queen of the Accordion," also integrated jazz and other popular styles into her playing.

 "Mi Único Camino," Conjunto Bernal

From the 1930s through the 1950s the music of Texas Mexicans grew beyond the simple condition of existing "in between" Mexican and US cultures. The music of orquesta and conjunto ensembles, in particular, became distinctively Tejano. Each ensemble's music had a different role and class association in Texas Mexican society, but they also influenced one another. Both conjunto tejano and orquesta tejana became powerful symbols of local identity and a foundation for the Tejano music that would gain national and international attention in the 1980s.

pero se influenciaban mutuamente. Ambos – el conjunto tejano y la orquesta tejana – se convirtieron en símbolos poderosos de identidad local, y en los cimientos de la música tejana que habría de ganar atención nacional e internacional en los años 1980.

RESUMEN

A finales de los años 1950, "la música latina" fue un elemento reconocido en el paisaje musical de Estados Unidos, pero estaba usualmente representado por estilos caribeños como el mambo y el cha-cha-chá. Esta visión selectiva de la música latina se debió a varios factores: la concentración de industrias y medios de grabación en New York; el intercambio de información entre músicos afrocaribeños y afroamericanos en el jazz latino; y la popularidad de bailar en pareja (el mambo y el cha-cha-chá naturalmente atrajeron a la gente que ya disfrutaba el baile de swing). Si bien l@s latin@s ganaban visibilidad cultural, algunos aspectos de la cultura latina (especialmente en el suroeste y el oeste) fueron obscurecidos por el enfoque en los aspectos espectacularmente sensuales de la música bailable del Caribe.

No obstante e independientemente de los estereotipos de la corriente dominante, las décadas posteriores a la Segunda Guerra Mundial fueron de innovación musical en las comunidades latinas a través de todo Estados Unidos. Tanto en las fusiones de jazz con ritmos afrocubanos, como en el surgimiento de conjuntos tejanos distintivos, como en las llamativas formas de vestir y de hablar de los pachucos, l@s latin@s estaban conectándose a una sociedad más amplia y estaban brillando con su propia luz. El cruce de las fronteras y la innovación eran el orden del día de todas estas comunidades. Con las agitaciones culturales de los años 1960 acercándose, l@s latin@s estaban listos para explorar nuevas posibilidades.

SUMMARY

By the end of the 1950s "Latin music" was a recognized feature of the US musical landscape, but it was usually represented by Latin Caribbean styles like the mambo and the cha-cha-chá. This selective view of Latin music resulted from several factors: the concentration of recording and media industries in New York; sharing between Afro-Caribbean and African American musicians in Latin jazz; and the popularity of partner dancing (the mambo and the cha-cha-chá naturally appealed to people who already enjoyed swing dancing). While Latin@s were gaining some cultural visibility, therefore, some aspects of Latino culture (especially in the Southwest and West) were obscured by a focus on the spectacular and sexy aspects of Caribbean dance music.

Regardless of mainstream stereotypes, though, the post–World War II decades were a time of musical innovation in Latino communities all over the United States. From the fusions of jazz with Afro-Cuban rhythms, to the emergence of distinctive Tejano ensembles, to the attention-getting clothing, speech, and sounds of the pachucos, Latin@s were both connecting to the larger society and distinguishing themselves. Boundary crossing and innovation were the order of the day in all of these communities. With the cultural upheavals of the 1960s approaching, Latin@s were ready to explore new possibilities.

INNOVACIÓN Y CRUCE DE FRONTERAS, AÑOS 1950–1960

AUNQUE la música estadounidense siempre ha cruzado fronteras de racismo, el surgimiento del rock and roll a mediados de los años 1950 lo hizo más obvio. Los bailes donde los adolescentes blancos, negros y trigeños compartían la pista crearon una intimidad entre comunidades antes segregadas. Uno de los pioneros del rock and roll, Little Richard, se refirió a la idea provocadora de matrimonios interraciales (que todavía eran ilegales en algunos estados) cuando dijo: "Los blues tuvieron un hijo ilegítimo que se llama rock and roll". La ansiedad que este cambio trajo a los padres de adolescentes blanquitos y negritos solamente fue comparable con el entusiasmo de la juventud con esta música nueva.

La juventud latina estaba en el mismísimo medio de esta agitación y excitación cultural, y los instrumentos, las canciones y los ritmos latinos fueron parte del rock and roll desde sus comienzos. Los pachucos jóvenes tocaban y oían *rhythm and blues* ("R&B") en los años 1940; las leyendas del rock and roll Ritchie Valens y Buddy Holly murieron en el mismo trágico accidente aéreo en 1959; y bandas como Santana y los Rolling Stones cantaban al ritmo de

INNOVATION AND BOUNDARY CROSSING, 1950s–1960s

WHILE racial boundary crossing is an old story in American music, the advent of "rock and roll" in the mid-1950s made it more difficult to ignore. Dances where white, black, and brown teenagers shared the floor created an extraordinary public intimacy between previously segregated communities. Rock-and-roll pioneer Little Richard even hinted at the provocative idea of interracial marriage (still illegal in some states) when he said, "The blues had an illegitimate baby and we named it Rock and Roll." Parents' anxieties about interracial intimacy competed with teenagers' excitement about the new music.

Latino youth were in the thick of this cultural turmoil and excitement, and the songs, rhythms, and instruments of Latin@s were part of rock and roll from its start. Young pachucos played and listened to rhythm and blues in the 1940s, rock-and-roll legends Ritchie Valens and Buddy Holly died in the same tragic plane crash in 1959, and bands from Santana to the Rolling Stones sang to the beat of conga drums in the 1960s. Shaped by the enthusiasm and innovations of Latin@s as well as blacks and whites, rock and roll was part of a cultural revolution waged by young people who

las congas en los años 1960. Moldeado por el entusiasmo e innovaciones de l@s latin@s, así como blancos y negros, el rock and roll fue parte de una revolución cultural librada por la juventud que estaba entusiasmada con la idea de la posibilidad de una América donde todo el mundo participara más plenamente.

Algunos músicos presentaron esta participación de una forma explícitamente política. Como ejemplo, Pete Seeger ayudó a popularizar canciones como "We Shall Overcome" como himno nacional del movimiento de derechos civiles. Seeger se convirtió en un modelo a seguir para los músicos activistas como también la cantante mexicana Joan Baez, quien cantaba en mítines de la United Farm Workers Association, una coalición formada por trabajadores filipinos y mexicanos en California, que luchaba en contra de prácticas laborales racistas.

En el ámbito comercial, la expansión de las compañías disqueras durante la posguerra dio voz a estilos diversos de música regional y étnica. Por ejemplo, Elvis Presley grabó por primera vez en Sun Studios en Memphis, Chuck Berry en Chess Records en Chicago, y Ritchie Valens en Del-Fi en Los Angeles. El surgimiento de la radio FM en los años 1960 también brindó un espacio a música más diversa en las ondas. Este capítulo examina algunos músicos latinos que se escuchaban en esas ondas y elabora sobre las escenas locales que apoyaron e inspiraron a estos músicos.

EL SONIDO DEL EASTSIDE

Rosie and the Originals, The Blendells, The Mixtures, Cannibal and the Headhunters, Thee Midniters, The Sisters – los apodos en inglés de estas bandas méxico-americanas del sur de California aludieron a la sensibilidad heterogénea que éstas trajeron a la música americana. Como maestros de combinar música, mezclarla y reestructurarla, estos jóvenes innovadores trenzaron el R&B, soul, música tradicional mexicana, doo-wop, country-western, música afrocaribeña y Tex-Mex. Temprano en los años 1960 habían creado lo que se conoció como el sonido Eastside, llamado así por el barrio del este

were excited about the possibility of an America in which everyone participated more fully.

Some musicians pushed for that participation in an explicitly political way. Folk musician Pete Seeger helped popularize songs like "We Shall Overcome" as civil rights anthems, for example. Seeger became a role model for 1960s musician activists like Mexican American singer Joan Baez, who performed at rallies of the United Farm Workers (UFW), a coalition of Filipino and Mexican American laborers in California who fought against racist labor practices.

In the commercial realm, the postwar expansion of independent record companies gave voice to diverse regional and ethnic music styles. For example, Elvis Presley was first recorded at Sun Studios in Memphis, Chuck Berry at Chess Records in Chicago, and Ritchie Valens at Del-Fi in Los Angeles. The advent of FM radio in

▲ Many musicians supported the United Farm Workers (UFW) movement in the 1960s and '70s. Here Mexican American folk singer Joan Baez joins UFW president Cesar Chavez (left) as he breaks a twenty-four-day fast in 1972 to protest an Arizona law that denied farmworkers the right to strike. (© Glen Pearcy)

de Los Angeles, que era el hogar de muchas de estas bandas y de las plazas donde tocaban.

Sin embargo, y en contraste con los barrios de concentración latina en la ciudad de New York, las bandas méxico-americanas estaban dispersas a través de una región en expansión, y no todas las bandas que tenían el sonido Eastside eran del este de Los Angeles. Mientras conducían a través de avenidas amplias y autopistas que conectaban los barrios méxico-americanos, esta juventud absorbía los diversos sonidos que escuchaban en la radio local. Su música expresaba la experiencia única de una juventud en el centro de las culturas méxico-americanas, afroamericanas y del mainstream. El sonido Eastside fue definido no tanto por instrumentos o estilos particulares sino por su proceso, una negociación animada por múltiples culturas y una habilidad especial conectando tradiciones musicales dispares.

La comunidad méxico-americana del este de Los Angeles se expandió dramáticamente después de la Segunda Guerra Mundial, cuando los veteranos méxico-americanos aprovecharon el GI Bill, que les permitió comprar casas modestas en este sector. Sus hijos se convirtieron en adolescentes en un barrio de clase obrera, a la sombra de Hollywood, donde escuchaban una enorme diversidad de música – en la radio, en fiestas familiares y a través de su contacto con comunidades afroamericanas del sur de la ciudad. Algunas bandas, tales como The Mixtures y Ronnie & the Pomona Casuals, estaban compuestas por negros, blancos y adolescentes mixtos.

Las bandas presentaban secciones amplias de metales y coreografiaban presentaciones en la tarima basadas en la tradición de Louis Jordan, Fats Domino, Little Richard y otras "jump bands" afroamericanas. Los músicos jóvenes y sus fanáticos crearon un circuito de plazas escénicas en el área de Los Angeles que incluía iglesias, auditorios de uniones y pequeñas discotecas frecuentadas por una audiencia racialmente mixta. Como norma de género, se aseguraban de que la mayoría de las bandas estuviesen compuestas de hombres jóvenes, aunque las mujeres jóvenes participaban con

Todas las notas flexionadas en la guitarra de Santana y la onda de percusión que tomó prestada de la salsa eran excitantes, pero nuestra movida tenía la conciencia del pop negro, filtrado a través de nuestra propia experiencia. Mucho de esto se explica en los patrones de emigración desde el sur. Los negros que vinieron a Los Angeles, en su mayoría, no vinieron de la franja negra de los Estados Unidos, donde los artistas influyentes del blues refinaron su oficio. Esos negros fueron a Memphis, Chicago y Detroit. Los negros que se mudaron a Los Angeles eran de Texas, Oklahoma y Missouri. Éstos estaban en la práctica del "jump-blues", una forma más orientada hacia la idea de banda-y-cantante. Cuando Carlos Santana comenzó a tocar temprano en los años sesenta, San Francisco estaba relativamente libre de tradiciones, mientras Los Angeles tenía una larga historia de música negra que no estaba ligada a los blues del Delta.

—RUBÉN GUEVARA, músico[1]

the 1960s also made room for more diverse music on the airwaves. This chapter discusses some of the Latino musicians who were heard on those airwaves and elaborates on the local scenes that supported and inspired them.

THE EASTSIDE SOUND

Rosie and the Originals, The Blendells, The Mixtures, Cannibal and the Headhunters, Thee Midniters, The Sisters—the English-language monikers of these Mexican American bands from Southern California hint at the motley musical sensibility they brought to American music. Masters of musical blending, mixing, and retooling, these innovative young people braided R&B, soul, traditional Mexican music, doo-wop, country-western, Afro-Caribbean, and Tex-Mex. By the early 1960s they had created what became known as the Eastside sound, named for the East Los Angeles neighborhood that was home to many of the bands and performing venues.

In contrast to the concentrated Latino neighborhoods of New York City, though, Mexican American communities were dispersed throughout a sprawling region, and not all bands making the Eastside sound were from East LA. As they drove across the expansive boulevards and freeways that connected Mexican American barrios, young Mexican Americans absorbed the diverse sounds they heard on local radio. Their music expressed the unique experience of youth living at the crossroads of Mexican, African American, and mainstream culture. The Eastside sound was defined not so much by particular instruments or styles as by an approach, a lively negotiation with multiple cultures and a knack for connecting disparate musical traditions.

The Mexican American community in East Los Angeles had expanded dramatically after World War II, when returning Mexican American veterans took advantage of the GI Bill to purchase modest homes there. Their children grew into teens in a multicultural working-class neighborhood under the shadow of Hollywood,

gran entusiasmo como vocalistas, y siempre como fanáticas. Las madres y las tías contribuían como maestras de música, chaperonas y chóferes de las bandas de adolescentes.

La influencia del sonido Eastside se extendió a nivel nacional y mucho más allá. Cuando Chris Montez hizo su gira en Inglaterra en 1962 con Sam Cooke, Smokey Robinson y otros, montados en la ola de su exitosa canción "Let's Dance", la banda que abrió este concierto fue los Beatles. En 1963 los Beatles interpretaron "Hippy, Hippy, Shake" de Chan Romero, y cuando hicieron su gira en Estados Unidos invitaron a Cannibal and the Headhunters para abrir el espectáculo. Estas bandas de jóvenes méxico-americanos encontraron un espacio natural en la cultura emergente del rock and roll, fungiendo como alquimistas que hicieron oro de los estilos del R&B, del jazz y de la música mexicana y afrocaribeña.

Un modelo influyente de esta alquimia musical fue un músico joven llamado Richard Valenzuela, quien en 1958 tuvo un éxito inesperado con su canción en español "La Bamba". Guitarrista autodidacta y cantante, Valenzuela fue a la escuela superior en Pacoima, en el Valle de San Fernando, al norte de Los Angeles. Como era un gran admirador de Little Richard, sus jóvenes fanáticos lo apodaron "Little Richard of the Valley". Tomó el nombre artístico "Ritchie Valens" cuando el productor Bob Keane lo firmó para la disquera Del-Fi y lo promocionó en una gira nacional, que incluyó presentaciones en el *American Bandstand* de Dick Clark.

"La Bamba" fue lanzada en 1958 como una grabación apresurada, el lado B de un disco 45. El lado A fue una balada doo-wop llamada "Donna", que fue un gran éxito, pero el lado B se tocaba más de lo esperado. Mientras los adolescentes alrededor de todo el país disfrutaban de "La Bamba" como una novedad alegre, los jóvenes méxico-americanos sintieron su lírica en español y el estilo mexicano como una afirmación de su lugar en la música americana sin precedentes.

"La Bamba" de Ritchie Valens ejemplifica un enfoque chicano de romper las fronteras a través de la música. "La Bamba"

Cuando escuché "La Bamba" de Ritchie Valens, estaba realmente excitado, porque era, como, gracioso, oír algo que sonaba mexicano en la estación de radio popular. Y estaba bien excitado porque pensé, "Vaya, nos estamos moviendo en el mundo ¿sabes?" Y no podía entender que el nombre del chico era "Valens", sonaba como blanco, pero no sé. Así que estuvimos un poco confusos por un tiempo. Y luego nos enteramos que tuvo que cambiar su nombre solo porque su administrador se lo cambió. Porque pensaron que no iba a vender si no se lo cambiaba.

—**JUAN BARCO,**
músico y trabajador social[2]

where they heard a huge diversity of music – on the radio, at family parties, and through their contact with African American communities south of downtown. Some bands, like The Mixtures and Ronnie & the Pomona Casuals, were composed of black, white, and brown teens.

Bands sported large horn sections and choreographed stage presentations in the tradition of Louis Jordan, Fats Domino, Little Richard, and other African American jump bands. The young musicians and their fans created a circuit of performing venues in the greater Los Angeles area that included churches, union halls, and small dance clubs patronized by mixed-race audiences. Gender norms ensured that most bands were comprised of young men, yet young women also participated enthusiastically as vocalists, occasionally as musicians, and always as fans. Mothers and aunts contributed as music teachers, chaperones, and chauffeurs for teen bands.

The influence of the Eastside sound extended nationally and beyond. When Chris Montez toured England in 1962 with Sam Cooke, Smokey Robinson, and others, riding the wave of his hit song "Let's Dance," the band that opened for him was the Beatles. In 1963 the Beatles covered Chan Romero's "Hippy Hippy Shake," and when they toured the United States in 1965 they invited Cannibal and the Headhunters to open for them. These young Mexican American bands found a natural place in the emerging and spreading culture of rock and roll, functioning as musical alchemists who made gold out of R&B, jazz, and Mexican and Afro-Caribbean styles.

An influential model for this musical alchemy was a young musician named Richard Valenzuela, who in 1958 had an unexpected hit with his Spanish-language rock-and-roll song "La Bamba." A self-taught guitarist and singer, Valenzuela attended high school in Pacoima, in the San Fernando Valley north of Los Angeles. Because he was a huge fan of Little Richard, his young fans gave him the nickname "Little Richard of the Valley." He took the stage name

All [Santana's] note-bending on guitar and the wave of percussion he took from salsa was exciting, but our thing was more the consciousness of black pop filtered through our own experience. Much of this is explained by the patterns of emigration from the South. The blacks who came to Los Angeles did not, in the main, come from the Black Belt, where the seminal bluesmen refined their craft. Those blacks went to Memphis, Chicago, and Detroit. The blacks who moved to LA from Texas, Oklahoma, and Missouri were already into jump blues, a much more band-and-vocalist-oriented form. When Carlos Santana began to play in the early sixties, San Francisco was relatively free of tradition, whereas LA had a long history of black music that wasn't tied to the Delta blues.

—RUBÉN GUEVARA, musician[1]

es un son jarocho tradicional de Veracruz, una de muchas canciones que Valens escuchaba en las reuniones familiares cuando se criaba. Sin embargo, se alejó un poco de la versión original, añadiendo un coro pegajoso – "bam-ba, bamba" – quizás por simpatía a la gente como él, que no hablaba español (Valens se aprendió esta lírica fonéticamente). Valens reemplazó la jarana tradicional de Veracruz por el sonido de la guitarra que esboza una progresión de acordes I–IV–V–IV, con una frase repetida que se asemeja a un montuno afrocaribeño. El baterista añade ritmos caribeños, imitando el tumbao de la conga y tocando un cha-cha-chá en el bloque de madera, dándole a la canción una sensación latina que le era más familiar a las audiencias en el mainstream. De alguna forma, Valens combinó estos diferentes sonidos en una forma que hizo que los adolescentes de toda América quisieran bailar cuando oían "La Bamba".

 "La Bamba"

Otro modelo del sonido Eastside (aunque vivía en San Diego) fue Rosie Hamlin, que tenía solo quince años cuando Ritchie Valens murió en el trágico accidente aéreo, que también tomó las vidas de Buddy Holly y el Big Bopper. La tía de Rosie, Socorro, le enseñó el honky-tonk, boogie y blues en un piano que su madre le compró, y estaba todavía en escuela superior cuando escribió el clásico "Angel Baby", el cual grabó con Rosie and the Originals. La voz sorprendentemente aguda de Rosie, combinada con el efecto de eco en el estudio de grabación improvisado en un hangar, ayudó a que "Angel Baby" se destacara entre un campo abarrotado de grabaciones de doo-wop.

 Mujeres con actitud

Cuando Rosie y sus compañeros de banda convencieron a una tienda por departamentos local de que tocara su disco en las

Ritchie Valens se escucha en las estaciones americanas, sabes, en inglés, en un momento en que los mexicanos y negros aún están segregados en los Estados Unidos. Así que el gato está rompiendo fronteras, pero a nadie le importa. Estos chicos solo quieren bailar.

—JESSE "CHUY" VARELA,
músico y locutor de radio[3]

"Ritchie Valens" when producer Bob Keane signed him to Del-Fi records and promoted him on a national tour, which included television appearances on Dick Clark's *American Bandstand*.

"La Bamba" was released in 1958 as the hastily recorded B side of a 45 rpm record. The A side was a doo-wop ballad called "Donna," which was a big hit, but the B side got more play than expected. While teens all over the country enjoyed "La Bamba" as a lighthearted novelty, young Mexican Americans heard its Spanish lyrics and Mexican style as an unprecedented affirmation of their place in American culture.

Ritchie Valens's "La Bamba" exemplifies a Chicano approach of breaking down borders through music. "La Bamba" is a traditional *son jarocho* from Veracruz, one of many Mexican songs that Valens heard at family gatherings growing up. Departing from the original, though, he added a catchy chorus – "bam-ba, bamba" – perhaps out of sympathy for people who, like himself, did not speak Spanish (Valens learned the Spanish lyrics phonetically). The traditional *jarana* of Veracruz is replaced by Valens's ringing electric guitar, which outlines a I–IV–V–IV chord progression with a riff that sort of resembles an Afro-Caribbean montuno. The drummer adds Caribbean rhythms by imitating the conga tumbao and playing a *cha-cha* beat on the woodblock, giving the song a "Latin" feel that was more familiar to mainstream audiences. Somehow Valens combined these different sounds and styles in a way that made teenage fans all over America want to dance when they heard "La Bamba."

 "La Bamba"

Another model for the Eastside sound (even though she lived in San Diego) was Rosie Hamlin, who was just fifteen years old when Ritchie Valens died in the tragic 1959 plane crash that also took the lives of Buddy Holly and the Big Bopper. Rosie's aunt Socorro taught her honky-tonk, boogie, and blues on a piano her mother bought her,

When I heard "La Bamba" by Ritchie Valens, I was really excited, because it was, like, funny to hear something that sounded Mexican in the popular radio station. And I was all excited because I thought, "Wow, we're moving up in the world," you know? And I couldn't figure out what the guy's name was, "Valens" . . . he sounded kind of white, but I don't know. So we were kind of confused for a while. And then we found out that he had to change his name, only because his manager changed it. Because they didn't think he would sell if he didn't.

—JUAN BARCO,
musician and social worker[2]

Ritchie Valens is getting played on American, you know, English-speaking radio at a time when Mexicans and blacks are still legally segregated in the United States. So the cat is breaking down borders, but nobody's caring. These kids are just wanting to dance.

—JESSE "CHUY" VARELA,
musician and radio host[3]

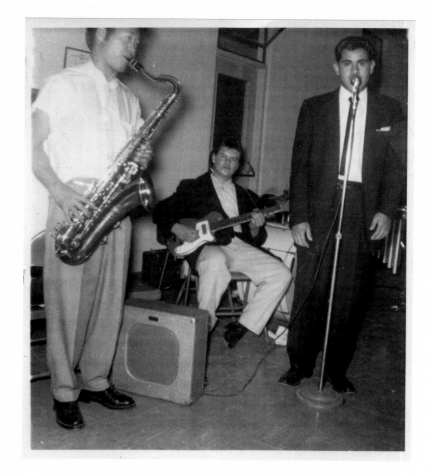

Vibraphonist Gil Rocha recruited San Fernando High School students to form a band called the Silhouettes in 1957. In this picture Ritchie Valens is seated with his guitar, Walter Takaki plays saxophone, Walter Prendez is at the mic, and African American drummer Conrad Jones is hidden behind Valens. When Rocha gave a demo tape to Bob Keene of Delphi records, Keene was smitten by Ritchie Valens's voice and signed him to a solo contract. (Gil Rocha)

cabinas de audición, se formó una muchedumbre de chicos para oírlo. Las largas filas fuera de la tienda llamaron la atención de Highland Records, quien ofreció a la banda un acuerdo de distribución con la condición de que Rosie renunciara a los derechos de autor. "Angel Baby" se convirtió en un éxito nacional en 1961, y, aunque tomó años de batallas legales para que Rosie consiguiera su parte justa de los beneficios, su voz resonó en una generación de grupos de chicas que la sucedieron. Rosie comenzó a trabajar con los grandes del R&B como Johnny Otis, Big Joe Turner, Big Mama Thornton, Thurston Harris, Fats Domino, Chuck Berry y Little Richard. "Angel Baby" alcanzó su lugar en el repertorio de "oldies", y al día de hoy se cita en el hip-hop chicano. Incluso John

and she was still in high school when she wrote the 1960 sock hop classic "Angel Baby," which she recorded with Rosie and the Originals. Rosie's strikingly high voice, combined with the echoing effect of a makeshift airplane hangar recording studio, helped "Angel Baby" stand out from a crowded field of teen doo-wop recordings.

 Women with Attitude

When Rosie and her bandmates convinced a local department store to play the record in its listening booths, kids thronged to hear it. The long lines outside the store caught the attention of Highland Records, which offered the band a distribution deal on the condition that Rosie give up her songwriting credit. "Angel Baby" became a national hit in 1961, and although it took years of legal battles for Rosie to get her fair share of the profit, her voice reverberated with a generation of girl groups that would come after her. Rosie went on to work with R&B greats Johnny Otis, Big Joe Turner, Big Mama Thornton, Thurston Harris, Fats Domino, Chuck Berry, and Little Richard. "Angel Baby" took its place in the repertoire of Chicano "oldies" and is sampled even today in Chicano hip-hop. John Lennon also recorded a version of the song in the 1970s and named Rosie as one of his favorite singers.

Inspired by the unexpected success of Ritchie Valens and Rosie and the Originals, scores of young musicians in matching suits took the stage at church, high school, and union hall dances in the early 1960s. In addition to the musicians, many other supporters helped this scene thrive. One important figure was Johnny Otis, an influential drummer and bandleader in his own right, with a knack for organizing and promoting. Otis performed for Mexican American audiences at the Angelus Hall in East LA, and he also promoted rock-and-roll shows at El Monte Legion Stadium that attracted young audiences of diverse races. He fought the efforts of racist politicians to shut down these and other venues, and he promoted Chicano bands on his radio and television shows.

Lennon grabó una versión de la canción en los años 1970 y distinguió a Rosie como una de sus cantantes favoritas.

Inspirados por el éxito inesperado de Ritchie Valens y Rosie and the Originals, decenas de músicos jóvenes, vestidos con trajes de chaqueta combinados, subieron a escenarios en iglesias, escuelas superiores y auditorios de uniones, temprano en los años 1960. Además de los músicos, muchos otros seguidores ayudaron a la prosperidad de esta escena. Una figura importante fue Johnny Otis, un baterista influyente y líder de banda por su propio derecho, con la habilidad de organizar y promover. Otis tocó en el Angelus Hall al este de Los Angeles y también promovió espectáculos de rock and roll en El Monte Legion Stadium, que atrajo audiencias de jóvenes de diversas razas. Luchó contra los esfuerzos de políticos racistas que querían cerrar estos y otros lugares, y promovió bandas chicanas en sus programas de radio y televisión.

Algunos de los DJ de radio que jugaron un papel importante en la promoción de las bandas méxico-americanas fueron Art Laboe y Huggy Boy. Laboe comenzó su carrera legendaria de radio transmitiendo desde el Scrivner's Drive-In en Sunset Boulevard, donde tomaba peticiones de adolescentes que hacían sus propias dedicatorias "en el aire". Hacía una lista de las canciones más solicitadas y eventualmente la usaba para producir una serie de discos donde recopilaba éstas y lo llamó *Oldies but Goodies*. Estas recopilaciones documentaron las canciones de rock and roll favoritas de la juventud de Los Angeles en los años 1950 y 1960. El DJ Huggy Boy (Dick Hugg) comenzó su carrera en 1951, transmitiendo en la estación KRKD desde la ventana frontal del Dolphin's of Hollywood, una tienda de discos que estaba abierta toda la noche y localizada en la esquina de las avenidas Central y Vernon. Siguió trabajando en varias estaciones, y se le llegó a conocer como el "Dick Clark de los chicanos", por su apoyo a las bandas méxico-americanas prometedoras y capaces.

Las bandas de jóvenes méxico-americanos también recibieron apoyo del sello disquero Rampart. El primer gran éxito de Rampart

Radio DJs who played an important role in the promotion of Mexican American bands included Art Laboe and DJ Huggy Boy. Laboe began his legendary radio career broadcasting from Scrivner's Drive-In on Sunset Boulevard, where he took requests from teenagers and let them make their own dedications on the air. He kept a list of the songs that were requested most often and eventually used it to produce a series of compilation records titled *Oldies but Goodies* that documented the favorite rock-and-roll songs of Los Angeles youth in the 1950s and 1960s. DJ Huggy Boy (Dick Hugg) began his career in 1951, broadcasting on station KRKD from the front window of Dolphin's of Hollywood, an all-night record store at the corner of Central and Vernon Avenues. He went on to work at a variety of stations and became known as "the Dick Clark of the Chicanos" for his support of up-and-coming Mexican American bands.

Young Mexican American bands also received important support from the Rampart record label. Rampart's first big hit came in 1964 with the Premiers' "Farmer John." In contrast to the original blues version by Don and Dewey, the Premiers performed the song in a slow cha-cha-chá. A tenor sax honks out the same chord progression used in "La Bamba," while a chunky guitar strum thickens up the rhythm. This groove was borrowed from the Romancers' 1963 song, "Slauson Shuffle," named after a major avenue that ran through black and Mexican American neighborhoods. The recording also invoked the atmosphere of a local dance by including the sound of screaming and clapping girls, supplied by members of the Chevelles car club. These distinctive Eastside sounds reached the ears of listeners all over the country when "Farmer John" reached number 19 on the national charts.

 "Farmer John," The Premiers

Rampart had another national hit in 1965 with "Land of a Thousand Dances" by Cannibal and the Headhunters. Who could forget the words to that song? Lead singer Frankie "Cannibal" Garcia

fue "Farmer John", de los Premiers. En contraste con la versión original de blues de Don and Dewey, los Premiers tocaban la canción como un cha-cha-chá lento. El saxofón tenor estridente tocaba la misma progresión de acordes usada en "La Bamba", mientras un rasgueo de guitarra grueso espesaba el ritmo. Esta rutina se tomó prestada de la canción de los Romancers en el 1963, "Slauson Shuffle", nombre tomado de una avenida principal que corría a través de vecindarios de negros y méxico-americanos. La grabación también invocaba la atmósfera del baile local, incluyendo el sonido de las chicas gritando y aplaudiendo, que fue suplido por miembros del club de carros, los Chevelles. Estos sonidos distintivos del Eastside llegaron a oyentes a través de todo el país cuando "Farmer John" alcanzó la posición número 19 en las listas nacionales.

 "Farmer John", The Premiers

Rampart tuvo otro éxito nacional en 1965 con "Land of a Thousand Dances", por Cannibal and the Headhunters. ¿Quién se puede olvidar de la letra de esa canción? El cantante principal Frankie "Cannibal" García lo hizo una noche, pero cubrió su lapsus con la improvisación "Naa, na-na-na-naa", que se convirtió en el gancho inolvidable de esta canción. Cannibal and the Headhunters se formaron cuando García se unió con Bobby and the Classics, un trío de voces donde se destacaban Robert "Rabbit" Jaramillo, su hermano menor Joe "Yo Yo" Jaramillo y Richard "Scar" López. Además de este gancho vocal memorable, "Land of a Thousand Dances" se distinguió por un coro de voces y metales que sonaban como la explosión del silbato del tren, y las sílabas prolongadas de García nos recuerdan del bravado de la canción ranchera mexicana. "Land of a Thousand Dances" agarró la atención de los Beatles, quienes invitaron a Cannibal and the Headhunters a abrir el espectáculo en su gira por Estados Unidos del 1965.

El sonido Eastside temprano en los años 1960 resonó con entusiasmo entre los adolescentes por doquier: baile, romance y, por

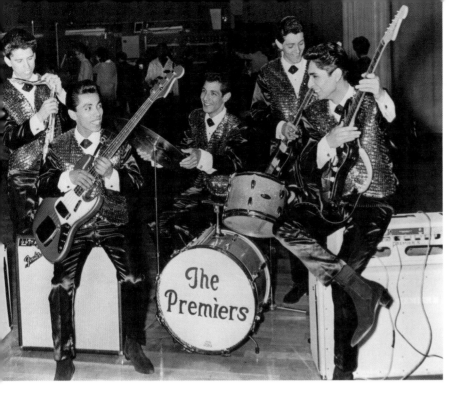

◀ With their hit song, "Farmer John," recorded on Rampart Records in 1964, the Premiers brought the sounds of a vibrant East Los Angeles rock-and-roll scene to national attention. Many radio listeners had no idea they were Mexican American. (Ruben Molina)

did one night, but he covered his slipup with an improvised "Naa, na-na-na-naa" that became the song's unforgettable hook. Cannibal and the Headhunters had formed when Garcia joined up with Bobby and the Classics, a vocal trio featuring Robert "Rabbit" Jaramillo, his younger brother Joe "Yo Yo" Jaramillo, and Richard "Scar" López. In addition to its memorable vocal hook, "Land of a Thousand Dances" was distinguished by a chorus of voices and horns that sounded like a train whistle blast, and Garcia's long-held vocal syllables echoed the bravado of Mexican canción ranchera. "Land of a Thousand Dances" caught the attention of the Beatles, who invited Cannibal and the Headhunters to open for them on their 1965 US tour.

The Eastside sound in the early 1960s resonated with the enthusiasms of teenagers everywhere: dancing, romance, and, of course, cars. Mexican American youth had their own take on the American love affair with cars, customizing their "lowrider" vehicles with modified suspensions that lowered the chassis to hover just inches

supuesto, carros. La juventud méxico-americana tuvo su propia versión de la fiebre de los americanos con los carros, personalizando sus vehículos "lowrider" con las suspensiones modificadas que bajaba el chasis para situarlo a solo pulgadas de la carretera, y embelleciéndolos con pintura, cromo y tapicería. La cultura "lowrider" incluyó la música que sonaba en las radios de los Chevrolets que cautivaban las miradas cuando cruzaban lentamente arriba y abajo por los bulevares populares de Los Angeles. De manera que los Midniters crearon una canción clásica de "lowrider" con "Let's Take a Trip Down Whittier Boulevard", en el 1964, una sesión improvisada alborotada, con guitarras eléctricas, metales y frases repetidas de gran energía en el órgano.

 Sonido del East LA

Igual que los éxitos del sonido Eastside como "Farmer John", "Land of a Thousand Dances" y "Whittier Boulevard", tomaron su lugar en las colecciones de adolescentes en casi todos los lugares, también reflejaron la experiencia y estética distintivamente méxico-americana. Por ejemplo, la combinación del órgano con la guitarra eléctrica que se escucha en "Whittier Boulevard" se convirtió en un sonido característico de muchas bandas méxico-americanas de los años 1960. Hubo otros indicadores del estilo mexicano en las canciones de rock and roll. Por ejemplo, "Whittier Boulevard" comienza con el grito "¡Arriba arriba!" seguido por un grito maníaco (un tipo de grito estilizado asociado con la música mexicana). En la canción "Ooh Poo Pah Doo," de The Sisters en el 1965, Ersi Arvizu invoca el estilo de son huasteco en el falsete mexicano cuando su voz se quiebra entre las palabras "Oh yeah".

En las postrimerías de los años 1960 la música de las bandas del Eastside reflejó una influencia creciente en el movimiento de derechos civiles chicano. Inspirada por el movimiento afroamericano de derechos civiles, el movimiento de paz y las protestas no violentas de la United Farm Workers, la juventud méxico-americana

Los chicos [Cannibal and the Headhunters] habían estado estudiando el arte conmovedor del doo-wopping con el grupo en el que habían crecido en el proyecto de vivienda Ramona Gardens, un grupo vocal afroamericano llamado los Showcases. Éstos eran mayores y tomaron a estos pequeños niños mexicanos debajo de sus alas y les enseñaron el doo-wop. También les enseñaron ejercicios vocales a los que llamaban el calentamiento para la tesitura y para hacer cosas como naa, na, na, na, naa, nau, ninny, nau. De esta manera, cuando se le olvidaba la lírica de la canción y estaban en un aprieto, este pequeño ejercicio vocal se convertía en una frase. Comenzó a cantar Naa-na-na-na-Naa.

—HÉCTOR GONZÁLEZ, músico e ingeniero de sonido[4]

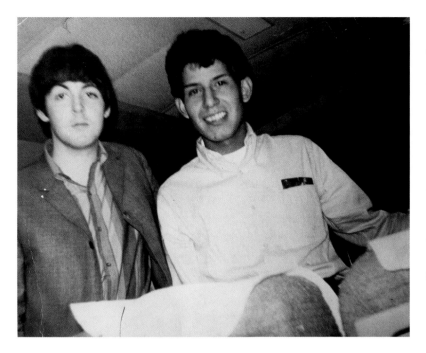

The Beatles invited Cannibal and the Headhunters to open for them on their 1965 tour of the United States Here lead singer Frankie Garcia poses with Paul McCartney on the airplane where they traveled together. Cannibal and the Headhunters also shared the stage with R&B stars such as Marvin Gaye, The Temptations, Ben E. King, and Wilson Pickett. Though the original members have died or retired, at the time of this writing Cannibal and the Headhunters continues to perform. (Courtesy of Robert Zapata)

above the road and beautifying them with paint, chrome, and upholstery. Lowrider culture included the music that blared from radios in the eye-catching Chevrolets that cruised slowly up and down popular boulevards of Los Angeles. Thee Midniters created a lowrider classic with the 1964 "Let's Take a Trip Down Whittier Boulevard," a rowdy instrumental jam with electric guitars, horns, and high-energy organ riffs.

 Eastside Sound

While Eastside hits like "Farmer John," "Land of a Thousand Dances," and "Whittier Boulevard" took their place in the record collections of teenagers everywhere, they also reflected a distinctively Mexican American experience and aesthetic. The combination of organ and electric guitar heard in "Whittier Boulevard," for example, became a signature sound of many Mexican American bands in the 1960s. The use of organ reflected not only the influence of African American organ trios but also the accordion sounds of

The boys [Cannibal and the Headhunters] had been studying the soulful art of doo-wopping with a group they had grown up with in the Ramona Gardens housing project, an African American vocal group called the Showcases. They were older than them and had taken these little Mexican kids under their wings and taught them how to doo-wop. And they also showed them voice exercises, they call it to warm up your tessitura, and you do things like naa, na, na, na, naa, nau, ninny, nau. So when he forgot the lyrics and he was in a jam, that little vocal exercise became a vocal phrase. He started singing Naa-na-na-na-Naa.

—**HECTOR GONZÁLEZ,**
musician and sound engineer[4]

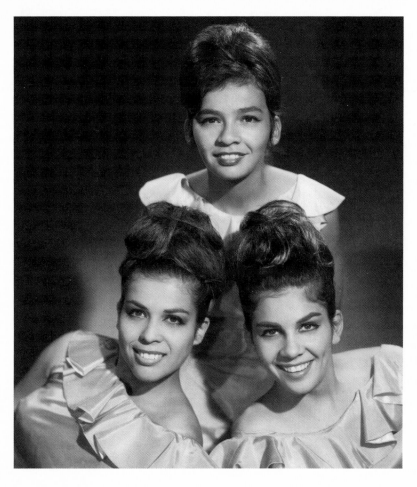

se organizó para exigir mejores oportunidades en la educación y empleo. "Chicano" y "chicana" – términos alguna vez utilizados en forma despectiva refiriéndose a los obreros méxico-americanos – se reconocieron como etiquetas de autodeterminación y orgullo cultural. Los "Boinas Marrones" uniformados, en parte modelos de los Panteras Negras, organizaron marchas donde miles de estudiantes protestaban sobre las condiciones inferiores en las escuelas públicas del este de Los Angeles. En 1970 se formó el Chicano Moratorium Committee para protestar el número desproporcionado de chicanos reclutados y muertos en la guerra de Vietnam.

Como empecé a cantar a la edad de cinco años, los únicos modelos que tuve fueron Lydia Mendoza y Lola Beltrán, . . . unas mujeres de edad avanzada en esa época. . . . Luego, cuando fui a la escuela . . . hubo cantantes que también me gustaban como Nancy Wilson y Shirley Bassey. Esas damas fueron las que se destacaron en mi mente para aprender de ellas. Como me gustaba verlas cantar, aprendía de ellas. Hasta Tina Turner, para la cual abrimos conciertos unas cuantas veces, con su energía solamente, te enseñaba mucho sobre cantar y sobre música y sobre el arte de lo que hacemos.

—**ERSI ARVIZU**, cantante[5]

Texas Mexican music. There were other markers of Mexican style in Eastside rock-and-roll songs: "Whittier Boulevard," for example, starts off with a shout of "¡Arriba arriba!" followed by a maniacal *grito* (a kind of stylized shout associated with Mexican music). In "Ooh Poo Pah Doo," a 1965 song by The Sisters, Ersi Arvizu invokes the falsetto style of Mexican *son huasteco* when her voice breaks between the words "Oh yeah."

During the later 1960s the music of Eastside bands reflected the growing influence of the Chicano civil rights movement. Inspired by the African American civil rights movement, the peace movement, and the successful nonviolent protests of the United Farm Workers, Mexican American youth organized to demand better education and employment opportunities. "Chicano" and "Chicana" — once used as derogatory terms for working-class Mexican Americans — were resignified as labels of self-determination and cultural pride. Uniformed "Brown Berets," modeled in part on the Black Panthers, organized "blowouts" in which thousands of students walked out to protest inferior educational conditions in Eastside Los Angeles public schools. In 1970 the Chicano Moratorium Committee was formed to protest the disproportionately high number of Chicanos drafted and killed in the Vietnam War.

Corresponding to this shift in consciousness, an Eastside band called the VIPs changed their name in the late 1960s to El Chicano. Their 1969 hit "Viva Tirado" featured the combination of electric guitar and organ that was becoming a hallmark of Mexican American rock, but it also had strong Afro-Latin influences: a Cuban-style bass line, conga drums, and a bossa nova clave on the snare rim. Compared with the exuberance of the early 1960s Eastside bands, "Viva Tirado" was ponderous and cool, a music that seemed to take itself more seriously. El Chicano's lead singer Ersi Arvizu, formerly of The Sisters, now gave more rein to her Mexican side. On the 1971 recording "Sabor a Mí," she belted her Chicano pride in a husky ranchera-style voice, singing entirely in Spanish with a bolero-style instrumental accompaniment.

Because I started singing at the age of five years old, the only role models that I did have were Lydia Mendoza and Lola Beltrán, . . . elderly women at that time. . . . Then, when I went to school . . . the singers then I took a liking to, like Nancy Wilson and Shirley Bassey, those two ladies are the ones that really stand out in my mind, as far as to learn from. As I would see them perform, I would learn from them. Even Tina Turner, we opened for her a few times, and just her energy alone will just teach you a lot in singing and music and the art of what we do.

—ERSI ARVIZU, singer[5]

Como resultado de este cambio de conciencia, una banda del Eastside llamada los VIPs se cambió el nombre a finales de los años 1960 a El Chicano. Su éxito en el 1969, "Viva Tirado", destacó la combinación de guitarra eléctrica y órgano que se estaba convirtiendo en un sello distintivo del rock méxico-americano, como también tuvo fuertes influencias afrolatinas: la línea del bajo estilo cubano, tambores de conga y una clave de bossa nova en el borde del tambor. Comparado con la exuberancia de las bandas del Eastside temprano en los años 1960, "Viva Tirado" era pesada y fresca a la vez, una música que parecía tomarse a sí misma más en serio. La cantante principal de El Chicano, Ersi Arvizu, anteriormente de The Sisters, ahora le dio rienda suelta a su lado mexicano. En la grabación del 1971, "Sabor a Mí", conectó su orgullo chicano con una voz ronca, estilo ranchera, cantando totalmente en español y con un acompañamiento instrumental estilo bolero.

Estas grabaciones de El Chicano y Ersi Arvizu señalaron una nueva conciencia étnica en el rock chicano, una orientación explícita hacia las preocupaciones de estilo e identidad de su propia comunidad, que habría de señalar el camino, décadas más tarde, a Los Lobos, Ozomatli, Quetzal, Santa Cecilia y otros músicos chicanos hacia la exploración y desarrollo de sus diversas sensibilidades culturales. También estaban construyendo tradiciones de activismo comunitario en las artes (ejemplificado por Chico Sesma, Johnny Otis, Art Laboe, DJ Huggy Boy y otros) y de intercambio musical entre mexicanos y afroamericanos que le han dado forma a la escena musical durante muchas décadas.

ROCK LATINO

Además de Los Angeles, San Francisco se convirtió en una ciudad importante para el arte y el activismo latinos durante los años 1960. Como el epicentro de la "contracultura", el Área de la Bahía de San Francisco fue el lugar de protestas sobre la libertad de expresión en la Universidad de California, Berkeley, en 1964, que estableció el tono de la desobediencia civil y retó la autoridad;

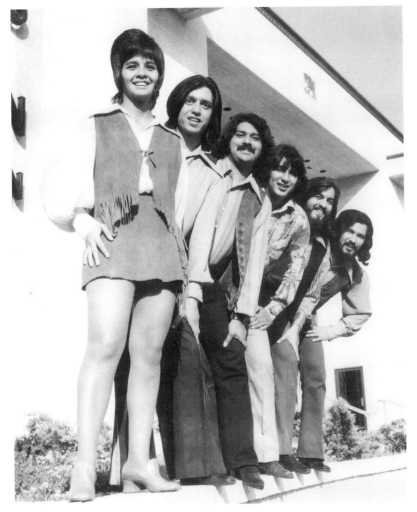

Inspired by the counterculture and the Chicano movement, the VIPs changed their name to El Chicano in the late 1960s. Lead singer Ersi Arvizu, formerly of The Sisters, took on a different look to match the spirit of the times. (Ruben Molina)

These recordings by El Chicano and Ersi Arvizu signaled a new ethnic consciousness in Chicano rock, an explicit orientation toward the style and identity concerns of their own community that would point the way in later decades for Los Lobos, Ozomatli, Quetzal, Santa Cecilia, and other Chicano musicians to explore and develop their diverse cultural sensibilities. They were also building on traditions of community arts activism (exemplified by Chico Sesma, Johnny Otis, Art Laboe, DJ Huggy Boy, and others) and of musical sharing between Mexican and

los Panteras Negras militantes, que comenzaron en Oakland en el 1966; y los boicots de uva y otras acciones organizadas por la United Farm Workers en apoyo a los trabajadores agrícolas filipinos y mexicanos. La pista sonora de este activismo incluyó la música de Santana y otras bandas que mezclaban ritmos latinos con rock and roll – el sonido que se llegó a conocer como rock latino.

Así como los negros, blancos, latin@s y asiático-americanos se unieron por causas de justicia social, también se unieron en la búsqueda de nuevas visiones y posibilidades musicales. Las condiciones culturales y musicales moldearon bandas de rock latino, tales como Santana, Malo y Azteca. También nutrieron a bandas de funk multirraciales en el Área de la Bahía tales como Tower of Power y Sly and the Family Stone.

Cuando Santana por primera vez explotó en la escena nacional en 1969, la banda incluía a Michael Shrieve, baterista, y al tecladista Gregg Rolie, que eran blancos; el bajista afroamericano Dave Brown; el guitarrista Carlos Santana, nacido en México; el conguero Mike Carabello, tercera generación de puertorriqueños de San Francisco; y el percusionista nicaragüense José "Chepito" Áreas. La composición de la banda de Santana reflejó no sólo la diversidad étnica del Área de la Bahía, sino también la diversidad latina dentro del "Mission District", donde Carlos Santana asistió a la escuela secundaria. Temprano en el siglo XX la Mission había sido el hogar para inmigrantes irlandeses, polacos e italianos, pero luego de la Segunda Guerra Mundial se convirtió predominantemente en latino, hogar para descendientes de mexicanos y centroamericanos.

Los estilos de música caribeña – que prosperaron en el Área de la Bahía durante los años 1950 a través del trabajo de músicos como Cal Tjader, Benny Velarde, Mongo Santamaría y Willie Bobo – echaron raíces orgánicas en los rumbones informales en parques del Área de la Bahía durante los años 1960. El percusionista de Santana, Mike Carabello, creció en un hogar puertorriqueño donde escuchaba discos latino-caribeños, pero fue en un encuentro de tamboreros en el Aquatic Park, donde su padrastro lo llevó a pescar, que tuvo la

African Americans that have shaped the Los Angeles music scene over many decades.

LATIN ROCK

In addition to Los Angeles, San Francisco became an important city for Latino art and activism during the 1960s. As ground zero of the "counterculture," the San Francisco Bay Area was the site of the 1964 free speech protests at the University of California, Berkeley, which set a tone of civil disobedience and challenge to authority; the militant Black Panthers, who got their start in Oakland in 1966; and the grape boycotts and other actions that were organized by the United Farm Workers in support of Filipino and Mexican agricultural workers. The soundtrack for this activism included

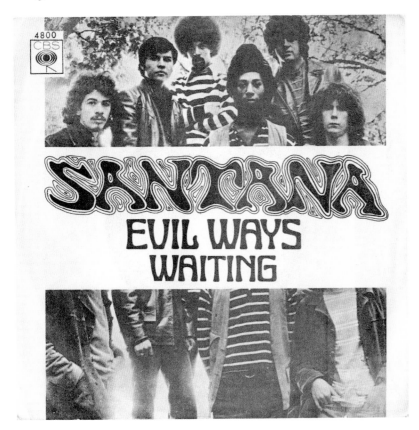

◀ Part of what made the Santana band's music so fresh was the diverse cultural and musical experience of the musicians. Pictured on this 1970 album cover (left to right) are guitarist Carlos Santana (born in Mexico), percussionist Chepito Areas (from Nicaragua), percussionist Mike Carabello (of Puerto Rican descent), bassist Dave Brown, keyboardist Gregg Rolie, and drummer Michael Shrieve. (Pablo Yglesias collection)

CONGAS: A Legal or Cultural Question?

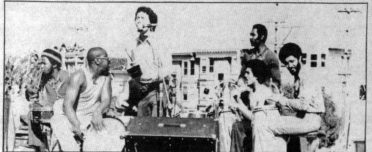

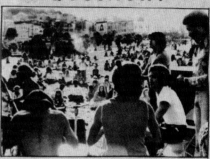

The campaign to permanently legalize conga drumming in Dolores Park went before the public last week.

Dolores Heights Neighborhood Association that filed the original complaint. The youths are seeking a variance in the ordinance to allow

apartments, we would definitely be disturbing people. The park is a natural place for us." Santos added: "I really don't understand

oportunidad por primera vez, de tocar la batería. Otras ubicaciones donde regularmente había encuentro de bateristas incluyeron el Golden Gate Park, el Dolores Park en el Mission District y en la Sproul Plaza de la Universidad de California, campus de Berkeley. Estos círculos de tamboreros fueron un recurso de aprendizaje para la gente joven, y un espacio para reuniones de músicos talentosos para reunirse y compartir.

El sonido de Santana se formó por la cultura distintiva del Área de la Bahía y por las diversas experiencias musicales de sus miembros. El propio Carlos Santana se alejó de la música mexicana de su niñez para aprender la guitarra eléctrica y perseguir su pasión por los blues. Cuando él y sus amigos se las arreglaron para conseguir un concierto y tocar en el Fillmore, se anunciaron como el Santana Blues Band y tocaron material original inspirado en blues. También invitaron a Mike Carabello a tocar las congas. Carabello les mostró algunos de los discos de sus padres, lo que inspiró a la banda a hacer sus propios arreglos de éxitos de Tito Puente, tales como "Para los Rumberos" y "Oye Como Va". Con la incorporación de Chepito Áreas, a quien Mike Carabello conoció en un rumbón, la banda ganó profundidad en el uso de los ritmos de baile caribeños. Áreas compuso los cortes en la percusión y usó palitos de batería

▲ The November 1975 edition of *El Tecolote* newspaper included this article about a gathering in Dolores Park to protest the arrest of Paul Rekow and John Santos, on charges of violating a public noise ordinance while playing drums in the Mission District park. Santos, seated second from right in the left-hand photo, went on to become an influential figure in San Francisco's Latin music scene, leading his own band, the Machete Ensemble, and collaborating with leading musicians from New York, Puerto Rico, and Cuba. (El Tecolote)

the music of Santana and other bands that mixed Latin rhythms with rock and roll – a sound that came to be known as Latin rock.

Just as blacks, whites, Latin@s, and Asian Americans came together in social justice causes, so they came together in pursuit of new musical visions and possibilities. The musical and cultural conditions that shaped Latin rock bands such as Santana, Malo, and Azteca also nurtured multiracial funk bands in the Bay Area such as Tower of Power and Sly and the Family Stone.

When Santana first exploded onto the national scene in 1969, the band included drummer Michael Shrieve and keyboardist Gregg Rolie, who were white; African American bass player Dave Brown; Mexican-born guitarist Carlos Santana; conga player Mike Carabello, a third-generation San Francisco Puerto Rican; and Nicaraguan percussionist José "Chepito" Areas. The band's membership reflected not only the ethnic diversity of the Bay Area generally but also the Latino diversity within San Francisco's Mission District, where Carlos Santana had attended high school. In the early 1900s the Mission had been home to Irish, Polish, and Italian immigrants, but after World War II it became predominantly Latino, home to people of Mexican, Puerto Rican, and Central American descent.

Caribbean musical styles – which thrived in the Bay Area during the 1950s through the work of musicians like Cal Tjader, Benny Velarde, Mongo Santamaría, and Willie Bobo – put down increasingly organic roots at informal drumming sessions in the Bay Area's public parks during the 1960s. Santana percussionist Mike Carabello grew up in a Puerto Rican household where he heard Latin Caribbean records, but it was at a gathering of drummers in Aquatic Park, where his stepfather took him to go fishing, that he first got the chance to play drums. Other locations where regular drum gatherings took place in the early 1960s included Golden Gate Park, Dolores Park in the Mission District, and Sproul Plaza on the University of California campus in Berkeley. These park drumming circles were a learning resource for young people and a place for experienced musicians to meet and share.

A really cool scene, people would hang out, and it was mellow. And sometimes it would start to get a little bit out of hand, like at Golden Gate Park, where a lot of people would just come in. It would turn into kind of a hippie love, you know, interpretive dance thing . . . but for the drummers who really wanted to play some real serious drumming, then they would separate and leave that back there and go, you know, to the other end of the park, or find another bench and make another little group.

—JOHN SANTOS, musician and Machete Ensemble bandleader[6]

modificados para conseguir un sonido de rock más pesado en los timbales.

La comparación entre las versiones de "Oye Como Va" de Santana y Tito Puente ayuda a entender la relación entre el rock latino y la música bailable del Caribe. Por un lado, la versión de Santana es bastante fiel al original de Puente, con el mismo tono y el mismo tempo, la misma línea del bajo, y las mismas letras y melodías, especialmente en la introducción. No está transformada en un estilo diferente de la manera que Ritchie Valens cambió "La Bamba" de un son jarocho a una canción de rock and roll. Santana mantiene el ritmo de baile del cha-cha-chá lento y sensual, como en la versión de Puente. En contraste con el sonido crujiente de Puente, la percusión y el bajo en la versión de Santana, son más fuertes y más pesados. La sección de metales de Puente es sustituida por el órgano de Gregg Rolie. Y la flauta se elimina para darle espacio a la guitarra eléctrica de Carlos Santana, que canta sus lamentos, con sus notas quebradas del blues y sus distorsiones. La versión de Santana trajo a los fanáticos del rock a su zona de confort con timbres intensos, órgano "blusiado" y guitarra eléctrica, y a la misma vez era fantástica para bailar el cha-cha-chá. Fue una mezcla que comunicó a la gente a través de fronteras de estilo, cultura y lenguaje.

 "Oye Como Va", Santana

 Santana

Aunque Santana fue la banda más famosa de rock latino, no eran los únicos en el Área de la Bahía. La banda Malo también tuvo un hit nacional en 1972 con "Suavecito", una balada romántica con ritmo de cha-cha-chá, escrita por el cantante Richard Bean. El guitarrista de Malo era Jorge Santana, hermano de Carlos. Los hermanos Escovedo, Pete y Coke, fundaron la banda Azteca en 1972, al otro lado de la bahía, en Oakland. Chicanos nacidos en el Área de la Bahía, los Escovedos habían aprendido percusión latina tocando con el

Una escena muy fresca, la gente iba a pasar el rato y era dulce y gentil. Y a veces se tornaba un poco fuera de control, como en el Golden Gate Park, donde llegaba un montón de gente. Se convertía en una especie de amor de hippie, sabes, la parte interpretativa del baile . . . pero los percusionistas que realmente querían tocar tambores seriamente, se separaban y dejaban eso atrás, sabes, hacia la otra esquina del parque, o encontraban otro banco y formaban otro pequeño grupo.

—**JOHN SANTOS**, músico y líder de la banda Machete Ensemble[6]

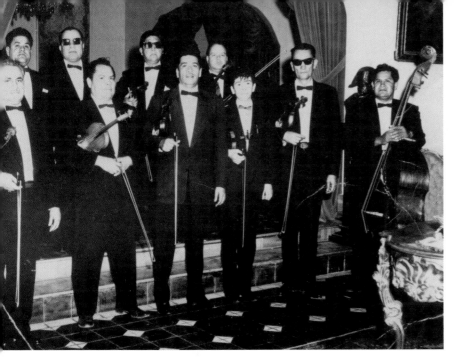

Carlos Santana (just right of center), as a boy in Tijuana, played violin in his father's mariachi-style band. The family later moved to San Francisco, where Carlos fell in love with the blues as a student at Mission High School. (Courtesy of Carlos Santana and his family)

Santana's sound was shaped by this distinctive Bay Area culture and by the diverse musical experiences of its members. Carlos Santana himself had moved away from the Mexican music of his childhood to learn electric guitar and pursue his passion for the blues. When he and his friends managed to get a gig at the Fillmore they advertised themselves as the Santana Blues Band and performed original, blues-inspired material. They also invited Mike Carabello along to play congas. Carabello introduced them to some of his parents' records, which inspired the band to make their own arrangements of Tito Puente hits like "Para los Rumberos" and "Oye Como Va." With the addition of Chepito Areas, whom Mike Carabello met at a park drumming session, the band gained real depth in its use of Caribbean dance rhythms. Areas composed the band's percussion breaks and used modified drum sticks to get a heavier "rock" sound from the timbales.

A comparison between Santana's and Tito Puente's versions of "Oye Como Va" helps us hear the relation between Latin rock and Caribbean dance music. At one level Santana's version is a pretty faithful rendition of Puente's original, with the same key and

Sheila Escovedo, daughter of Pete Escovedo and godchild to Tito Puente, cut her teeth as a percussionist sitting in with her father's band Azteca when she was just a teenager. She later took the stage name Sheila E. to pursue an independent career. In addition to headlining many of her own projects, she played drums with Prince in the 1980s. (San Antonio Express News/ ZUMA Press)

pianista panameño Carlos Federico, y eran seguidores ávidos de Tito Puente. Puente fue el padrino de la hija de Pete, una baterista y percusionista dotada que hoy se conoce por Sheila E., su nombre artístico. Azteca tenía su fundación fuerte en los ritmos latino-caribeños, pero también incluía músicos con experiencia en jazz, rock y funk. La banda de doce músicos grabó solamente dos discos, pero su musicalidad y energía dejaron una gran impresión en otras

tempo, same bass line, and same lyrics and melodies, especially in the introduction. It is not transformed into a different style in the way Ritchie Valens changed "La Bamba" from a *son jarocho* to a rock-and-roll song. Santana keeps the slow sensuous cha-chachá dance groove, like Puente's version. In contrast with Puente's crisp sound, however, the percussion and bass in Santana's version are louder and heavier. Puente's horn section is replaced by Gregg Rolie's organ. And the flute has been dropped in favor of Carlos Santana's wailing electric guitar, with its bending blue notes and distortion. Santana's version brought rock fans into their comfort zone with heavy timbres, bluesy organ, and electric guitar; at the same time, it was great for dancing the cha-cha-chá. It was a blend that spoke to people across boundaries of style, culture, and language.

 "Oye Como Va," Santana

 Santana

While Santana was the most famous Latin rock band, they were not the only one in the Bay Area. The band Malo also had a national hit in 1972 with "Suavecito," a romantic ballad with a cha-cha-chá rhythm written by singer Richard Bean. Malo's guitarist was Jorge Santana, brother of Carlos. Across the bay in Oakland the Escovedo brothers, Pete and Coke, founded the band Azteca in 1972. Chicanos born in the Bay Area, the Escovedos had learned Latin percussion playing with Panamanian pianist Carlos Federico and were avid followers of Tito Puente. Puente became godfather to Pete's daughter, a gifted drummer and percussionist who is known today by Sheila E., her stage name. Azteca had a strong foundation of Caribbean Latin rhythms but also included musicians with experience in jazz, rock, and funk. The twelve-piece band recorded only two albums, but their musicianship and energy made a big impression on other bands. Azteca shared the stage with Santana sometimes, and some

bandas. Azteca compartió escena con Santana en algunas ocasiones, y algunos de los músicos, incluyendo a Pete y a Coke Escovedo, tocaron en ambas bandas en determinados momentos.

También en Oakland, el saxofonista tenor Emilio Castillo se asoció con el saxofonista barítono Steven "Doc" Kupka a finales de los años 1960 para crear Tower of Power. Describían a veces a ésta como una banda de funk, pero Tower of Power nunca encajó fácilmente en una categoría específica de estilo. Su música incluía solos de guitarra de rock en canciones como "What Is Hip?" Los ritmos inventivos del baterista, Dave Garibaldi, combinados con su legendaria sección de metales, aportó a la música de Tower of Power un fraseo extravagante y a su vez funky en canciones como "Down to the Nightclub" y "Soul Vaccination". Los éxitos de Tower of Power también incluyeron baladas majestuosas como "You're Still a Young Man" y "Sparkling in the Sands". Aunque tenían miembros latinos (así como blancos y negros) y usaban congas, el sonido de Tower of Power no era notablemente latino. No obstante, su estilo, talento y diversidad resonaron poderosamente con los adolescentes chicanos.

Algunos clubes se convirtieron en lugares donde las bandas atraían fanáticos de barrios diferentes y donde los músicos de diferentes grupos se sentaban juntos. En el Rock Garden de la Mission, bandas de ritmos multirraciales y de blues como los VIPs, Four of a Kind y Abel and the Prophets, invitaban a percusionistas latinos a tocar con ellos. También llegaron a oír músicos como Mongo Santamaría y Cal Tjader en las tocatas latinas domingueras del Rock Garden.

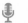 *Rock latino*

The Aliens, una banda que tenía a Chepito Áreas en la trompeta y en los timbales, tocaban regularmente en un club llamado Nightlife en la avenida San Bruno, donde típicamente tocaban tres sets: uno de rock and roll, otro de música latina bailable y el tercero combinando estilos. El Nightlife también fue sede de una banda de R&B llamada

Empezamos a seguir a Tower of Power a todos lados porque nos gustaban demasiado. Nos encantaba el funk, nos fascinaba el soul. Esto fue, sabes, parte de lo que nosotros éramos como "lowriders", que era nuestro gusto. . . .

A todos nos pusieron en nuestros pequeños barrios [y] creo que esta música era bien importante, estos músicos, y ser capaces de ver, sabes, todos estos gatos de razas diferentes, hombre, que realmente reflejaba el Área de la Bahía, en Azteca, en Malo, en Sapo, sabes, y esa es una de las cosas que, para mí, siempre ha sido realmente una parte tan importante de todo esto, y como estas bandas nos lo devolvían.

—JESSE "CHUY" VARELA,
músico y periodista[7]

Trabajábamos en un sitio llamado el Rock Garden en la calle Mission. Oh, qué lugar grande, y era peligroso. Teníamos a Freddy Bruce en la batería, a Bobby Glad en la guitarra; mi cantante principal era Rick Stevens, que se convirtió en el cantante principal de Tower of Power, y yo en el bajo. Carabello vino, preguntó, "¿Puedo tocar con ustedes?" Yo dije, "OK". Así que entró, montó todas sus congas y empezó a tocar con nosotros. Me encantó el sonido. Y empezamos, sabes, lo contratamos. ¡OK, eres parte de la banda!

—JOSÉ SIMÓN,
bajista de Four of a Kind y Sapo[8]

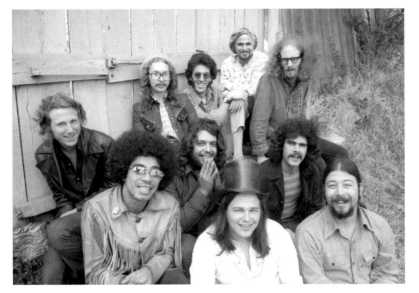

Tower of Power, a multiracial band from Oakland, set the standard for other rock and funk bands with their spectacularly tight horn section. Founded in 1968 by tenor saxophonist Emilio Castillo (bottom right) and baritone saxophonist Stephen "Doc" Kupka (top right), the band supported progressive causes such as the United Farm Workers movement and was popular with Mexican Americans. TOP continues to tour and perform, at the time of this writing, with several original members, including Castillo and Kupka. (Bruce Steinberg)

musicians, including Pete and Coke Escovedo, played in both bands at certain times.

Also in Oakland, tenor saxophonist Emilio Castillo teamed up with baritone saxophonist Steven "Doc" Kupka in the late 1960s to create Tower of Power. Sometimes described as a funk band, Tower of Power never fit easily in one style category. Their music includes rocking electric guitar solos on songs like "What Is Hip?" Drummer Dave Garibaldi's inventive rhythms, combined with their legendary horn section, gave TOP's music a quirky yet funky phrasing on songs like "Down to the Nightclub" and "Soul Vaccination." Tower of Power's hits also include majestic love ballads like "You're Still a Young Man" and "Sparkling in the Sands." Although they had Latino members (as well as black and white) and used congas, TOP's sound wasn't conspicuously Latin. Nonetheless their style, skill, and diversity resonated powerfully with Chicano teenagers.

Certain clubs became places where bands attracted fans from different neighborhoods, and musicians from different groups sat in with each other. At the Rock Garden in the Mission, multiracial

We started following Tower of Power around because we dug them so much. We dug the funk, we dug the soul. That was, you know, part of what we were as lowriders, that was our taste. . . .

We were all put into our little barrios [and] I think this music was very important in breaking that down, these musicians, and be able to see, you know, all these cats of all these different races, man, that really reflected the Bay Area, in Azteca, in Malo, in Sapo, you know, and that's one of the things that, to me, really has always been such an important part of all this, and how these bands gave back.

—JESSE "CHUY" VARELA,
musician and journalist[7]

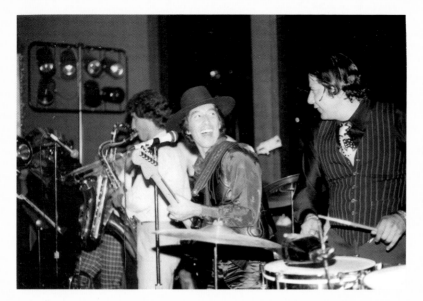

Mirroring the Bay Area culture of spontaneous park drumming, the 1970s club scene in San Francisco featured numerous jam sessions and exchanges between musicians from different bands. This photo shows guitarist Abel Sanchez, of Abel and the Prophets, with Coke Escovedo (who wasn't a regular member of the band) sitting in on timbales at the Costa Brava nightclub in 1972. (Abel Sanchez)

The Malibus. Algunos de sus músicos (incluyendo a Jorge Santana y al cantante Arcelio García Jr.) más tarde crearon la banda Malo.

En el gran escenario del Fillmore Auditorium, las bandas locales tales como Santana, los Grateful Dead y Jefferson Airplane eran estilísticamente diversas, tanto como las estrellas de giras que tocaban allí. Éstos incluían a The Doors, Jimi Hendrix, Miles Davis y Tito Puente. El administrador del Fillmore, Bill Graham, quien se crió en la ciudad de New York y adoraba el mambo, le dio oportunidades a una amplia gama de bandas locales. Una de ellas fue el Santana Blues Band, que impresionó tanto a Graham que usó sus conexiones para incluirlos, a última hora, en el festival musical de Woodstock en 1969. Santana era prácticamente desconocido en Woodstock, pero su ardiente interpretación de "Soul Sacrifice" fue una de las máximas experiencias del festival. Al pie de esta exposición nacional, y con Graham como su nuevo administrador, Santana grabó su primer disco, *Santana*. Graham también firmó a Tower of Power para la grabación de su primer disco, *East Bay Grease*, en su sello de San Francisco Records.

Si bien todas estas bandas compartieron el entusiasmo de la colaboración interracial, también contribuyeron al orgullo e

rhythm and blues bands like the VIPs, Four of a Kind, and Abel and the Prophets welcomed Latin percussionists to sit in. They also got to hear musicians like Mongo Santamaría and Cal Tjader at the Rock Garden's Sunday Latin music set.

 Latin Rock

The Aliens, a band that included Chepito Areas on trumpet and timbales, performed regularly at the Nightlife club on San Bruno Avenue, where they would typically do three different sets: one of rock music, another of Latin dance music, and a third that combined the styles. The Nightlife also hosted an R&B band called The Malibus, some of whom (including Jorge Santana and singer Arcelio Garcia Jr.) later went on to create the band Malo.

On the bigger stage of the Fillmore Auditorium, local bands such as Santana, the Grateful Dead, and Jefferson Airplane were as stylistically diverse as touring headliners, who included The Doors, Jimi Hendrix, Miles Davis, and Tito Puente. The Fillmore's manager, Bill Graham, who had grown up in New York City and loved mambo, gave opportunities to a diverse range of local bands. One of them was the Santana Blues Band, who so impressed Graham that he pulled some strings to get them included at the last minute in the 1969 Woodstock music festival. Santana was a virtually unknown name at Woodstock, but their smoking performance of "Soul Sacrifice" was one of the festival's peak experiences. On the heels of this national exposure, with Graham as their new manager, the band issued its first album, *Santana*. Graham also signed Tower of Power to record their first album, *East Bay Grease*, on his San Francisco Records label.

While all of these bands shared in the excitement of interracial collaboration, they also contributed to Chicano pride and identity. The artwork of the Chicano movement, inspired by Mexican muralists and pre-Columbian imagery, found expression on album covers. César Chávez made his home in San José, near the orchards

We worked at a place called the Rock Garden on Mission Street. Oh, what a big place, and it was dangerous. We had Freddy Bruce on drums, Bobby Glad on guitar; my lead singer was Rick Stevens, who became the original lead singer for Tower of Power, and myself on bass. Carabello came, says, "Can I jam with you guys?" I go, "OK." So he came in, set up all his congas, and he started playing with us. I loved the sound. And we started, you know, we hired him. OK, you're with the band!

—JOSÉ SIMÓN, bass player for Four of a Kind and Sapo[8]

It wasn't necessarily music that was sung in protest, but it was music that was played at protest rallies, where bands would, you know, come in and play these things, whether it was for César Chávez, whether it was to end the war in Vietnam. And that's one of the things, see, that the war in Vietnam was a war that really was very unfair to Chicano people. Part of it had to do with the way the draft was set up and who went where. The majority of the Chicano soldiers who went wound up in the front lines, and many of them wound up doing things, like they were tunnel rats, suicide missions, you know, and they're out there in Vietnam, man, taking the toll.

—JESSE "CHUY" VARELA, musician and journalist[9]

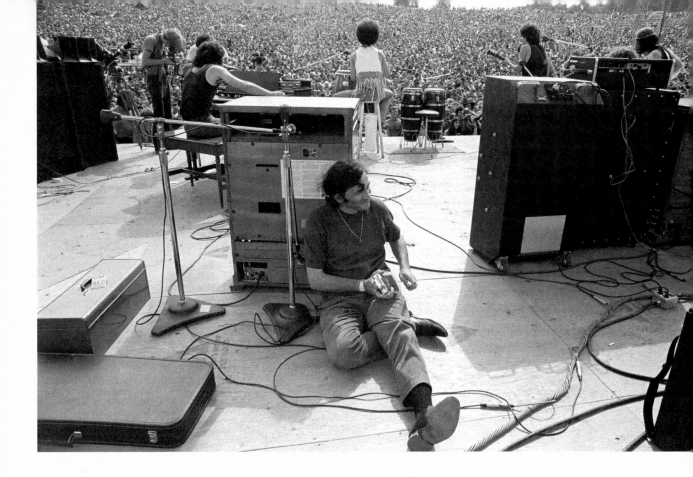

identidad chicanos. El trabajo de arte del movimiento chicano, inspirado por muralistas mexicanos e imaginería precolombina, encontraron expresión en las carátulas de los discos. César Chávez formó su hogar en San José, cerca de las huertas del Valle de Santa Clara (antes de cambiarle el nombre a "Silicon Valley"), y bandas, incluyendo Azteca, Malo, Tower of Power y Santana, tocaban en mítines donde Chávez hablaba sobre los derechos de los trabajadores agrícolas. Muchas bandas también tocaban en manifestaciones contra la guerra de Vietnam, reconociendo que la guerra y el racismo iban de la mano.

A través de la combinación de buena música, buena fortuna y la ubicación en un centro de interés cultural, Santana fue la banda que proyectó el rock latino nacionalmente. Pero esa escena tenía una base comunitaria amplia y activa en el Área de la Bahía durante

▲ Wolfgang Grajonca escaped Nazi persecution to arrive at a Jewish foster home in New York, where he changed his name to Bill Graham. Having grown up listening to mambo and other Latin music, Graham nurtured San Francisco's multicultural music scene in the late 1960s, booking diverse bands at the Fillmore Theater. He also managed the Santana band, with whom he is shown here at the 1969 Woodstock festival. (Baron Wolman)

of the Santa Clara Valley (before it became called "Silicon Valley"), and bands including Azteca, Malo, Tower of Power, and Santana played at rallies where he spoke about farmworkers' rights. Many bands also performed at rallies to oppose the Vietnam War, recognizing that war and racism went hand in hand.

Through a combination of good music, good fortune, and location in a cultural hotspot, Santana became the band that projected the Latin rock scene nationally. But that scene had a broad and active community base in the Bay Area during the 1960s and '70s. In other parts of the country, too, young Latin@s were involved in exciting and creative local scenes that were only occasionally glimpsed in the national media.

TEJANO SOUL

Young Latin@s in Texas caught the rock-and-roll bug just like teenagers everywhere else, but their music developed in a regional context that contrasted with the East and West Coasts. For one thing, musicians in Texas had less access to major recording labels and

▲ Some Bay Area bands identified with the Chicano movement through the use of Aztec imagery. The Azteca album at left features an Aztec calendar with piano keys added. The cover of Malo's first album (which included the hit song "Suavecito") used Mexican painter Jesús Helguera's illustration of the Aztec legend of Iztaccihuatl y Popocatépetl. (Pablo Yglesias collection)

los años 1960 y 1970. También en otras partes del país l@s latin@s jóvenes estaban envueltos en escenas locales emocionantes y creativas que se vislumbraban sólo ocasionalmente en los medios nacionales.

SOUL TEJANO

A los jóvenes latinos en Texas se les pegó también el virus del rock and roll, como a todos los adolescentes por doquier, pero su música se desarrolló en un contexto regional que contrastaba con la de las costas este y oeste. Por un lado, los músicos de Texas tenían menos acceso a los sellos disqueros y medios de comunicación comparados con los músicos de las costas. Aquellos músicos tejanos que lograron hacerla con grabaciones distribuidas a nivel nacional, a menudo lo hicieron mudándose a la costa oeste, como el caso de Don Tosti, que se crió en El Paso, pero se mudó a Los Angeles para continuar su carrera musical. Richard Bean, que compuso la canción de Malo "Suavecito", también era de El Paso, como lo era el trompetista Luis Gasca, que tocó con Malo, Santana, Pérez Prado, Count Basie, George Benson y muchas otras estrellas nacionales e internacionales. Sin embargo, no a todos los músicos tejanos les interesaba dedicarse a carreras nacionales. Muchos de ellos decidieron tocar para audiencias tejanas y continuaron innovando con la música de su región cultural distintiva.

Los músicos tejanos hicieron contribuciones singulares a la música de los años 1960, no solamente a través de presentaciones y discos en Texas, sino durante giras nacionales. Los trabajadores migratorios que siguieron las cosechas por el suroeste de la nación y más allá, así como los tejanos que formaron sus nuevos hogares en centros industriales como Chicago, no dejaron su cultura atrás. Se convirtieron en una cadena de apoyo para la música tejana, y las bandas de Texas utilizaban esas rutas, construyendo relaciones con audiencias diversas y músicos que se encontraban en el camino.

Algunas de las corrientes que le han dado forma a las vidas de los músicos tejanos están ilustradas en la carrera de Little Joe. Nacido

No era necesariamente música que se cantaba en protesta, pero era música que se tocaba en mítines de protesta, donde las bandas, sabes, venían y tocaban estas cosas, ya fuera para César Chávez o para acabar con la guerra de Vietnam. Y esa es una de las cosas, que la guerra de Vietnam fue una guerra que realmente fue muy injusta para la gente chicana. Parte de ello tiene que ver con la forma en que el reclutamiento se creó y quién fue adónde. La mayoría de los soldados chicanos que iban, pararon al frente de guerra, y muchos de ellos terminaron haciendo cosas, como si fueran ratas de túneles, misiones suicidas, sabes, y estaban allá en Vietnam, capturando los estragos.

—JESSE "CHUY" VARELA,
músico y periodista[9]

media than musicians on the coasts had. Those Tejano musicians who did make it onto nationally distributed recordings often achieved this by moving to the West Coast, as in the case of Don Tosti, who grew up in El Paso but moved to Los Angeles to pursue his musical career. Richard Bean, who penned Malo's hit song "Suavecito," was also from El Paso, as was trumpet player Luis Gasca, who played with Malo, Santana, Pérez Prado, Count Basie, George Benson, and many other national and international stars. Not all Tejano musicians cared to pursue national careers, though. Many of them chose to perform for Tejano audiences, continuing and innovating with the music of their distinctive regional culture.

Tejano musicians made unique contributions to the music of the 1960s, not only through performances and recordings in Texas but also through extensive national touring. Migrant workers who followed the harvests throughout the Southwest and beyond, as well as Tejanos who made new homes in industrial centers like Chicago, did not leave their culture behind. They became a national network of support for Tejano music, and bands from Texas traveled those routes, building relationships with diverse audiences and musicians along the way.

Some of the currents that have shaped the lives of Tejano musicians are illustrated in the career of Little Joe. Born José María de León Hernández in Temple, Texas, in 1940, Little Joe escaped back-breaking work in the cotton fields when at the age of thirteen he joined his cousin's band, David Coronado and the Latinaires. In 1955 cousin David quit and Little Joe took over the band. Little Joe and the Latinaires played rock-and-roll covers at school sock hops and community dances. Later they also began to play orquesta-style music, like polkas and rancheras, featuring trumpets and saxophones, and recorded songs in both English and Spanish on local independent labels. On tour they performed for migrant worker communities as far away as Washington State, and in 1970 Little Joe had an extended stay in San Francisco. The Chicano pride and activism he witnessed in the Bay Area inspired him to change the band's name to Little

en Temple, Texas, en 1940, José María de León Hernández se escapó del trabajo agotador de los campos de algodón, cuando, a la edad de trece años, se unió a la banda de su primo, David Coronado and the Latinaires. En 1955 el primo renunció y Little Joe se hizo cargo de la banda. Little Joe and the Latinaires tocaban en fiestas de escuela superior y en bailes de la comunidad. Más tarde también empezaron a tocar música estilo orquesta como polkas y rancheras, destacando las trompetas y los saxofones, y grabaron canciones en español e inglés en sellos disqueros locales. Durante las giras tocaban para comunidades de trabajadores emigrantes tan lejos como en el estado de Washington, y en 1970, Little Joe tuvo una estadía extendida en San Francisco. El orgullo y activismo chicanos que él presenció en el Área de la Bahía, lo inspiraron a cambiarle el nombre de la banda a Little Joe y la Familia y a integrar sonidos como el rock latino. Aunque había adquirido reconocimiento nacional, ganando el Grammy por el Mejor Artista México-Americano en 1992, Little Joe siempre se ha mantenido en contacto con la base comunitaria tejana que lo apoya.

Otros músicos tejanos de la generación de Little Joe lograron mucho reconocimiento en la escena nacional. Entre ellos estaba Freddy Fender. Nacido en San Benito, Texas, Baldemar Huerta asumió un sinnúmero de nombres artísticos antes de decidirse por "Fender", el cual tomó del clavijero de su guitarra. El éxito de rock and roll del 1960, "Wasted Days and Wasted Nights", tenía un estilo híbrido de country-R&B que evocaba a Elvis Presley, pero fue incapaz de adelantar su carrera más allá de este éxito. Aun así, con la ayuda del productor Huey Meaux, se reestructuró como músico de country-western en los años 1970, y tuvo una secuencia de éxitos, incluyendo una versión country de "Wasted Days and Wasted Nights", y además "Before the Next Teardrop Falls", cuyas letras cantó en español y en inglés. Durante los años 1990 cambió el giro hacia sus raíces regionales con el supergrupo Texas Tornadoes, el cual también incluyó a Doug Sahm, Augie Meyers y el acordeonista virtuoso Flaco Jiménez.

Joe y la Familia and to integrate sounds of Latin rock. While he has received national recognition, winning the Grammy Award for Best Mexican American Artist in 1992, Little Joe has always stayed connected to the Tejano community base that supports him.

Some other Tejano musicians of Little Joe's generation achieved more recognition on the national scene. Among those was Freddy Fender. Born Baldemar Huerta in San Benito, Texas, he assumed a number of different stage names before settling on "Fender," which he took from the headstock of his guitar. Freddy Fender's 1960 rock-and-roll hit, "Wasted Days and Wasted Nights," had a hybrid country-R&B style reminiscent of Elvis Presley, but he was unable to advance his career beyond this success. With the help of producer Huey Meaux, however, he retooled as a country-western musician in the 1970s and had a string of hits, including a country version of "Wasted Days and Wasted Nights," as well as "Before

▲ Little Joe (José María de León Hernández) was born in 1940 in Temple, Texas. Through decades of changes in fashion and musical style, Little Joe has innovated but also stayed connected to his working-class Tejano roots, supporting migrant workers and managing his own recording label, Redneck Records. (Photo by Ramon R. Hernandez)

The Texas Tornadoes won a Grammy Award in 1990 for best Mexican American performance, but the musicians in this supergroup—(from left to right) Augie Myers, Doug Sahm, Freddy Fender, and Flaco Jiménez—all had illustrious careers that spanned the worlds of rhythm and blues, rock and roll, country-western, and conjunto music. (San Antonio Express News/ ZUMA Press)

Aunque Doug Sahm y Augie Meyers no eran de herencia latina, tuvieron su lugar en la historia de la música tejana. Sahm, un niño prodigio, compartió tarima con la leyenda musical de country, Hank Williams Sr., cuando solo tenía once años de edad. Independientemente de que no tenían ascendencia latina, Sahm y Meyers se criaron escuchando orquestas tejanas y conjuntos en su ciudad natal de San Antonio, como también artistas de R&B de gira en clubes que incluyeron el Tiffany Lounge y el Eastwood Country Club. En 1964 formaron una banda que tenía músicos blancos y latinos y se llamó el Sir Douglas Quintet. Durante la cumbre de popularidad de los Beatles tenían la esperanza que este nombre, que sonaba británico, obtuviera atención. Su éxito del 1965, "She's About a Mover", le pudo haber sonado estilo Beatles a los fanáticos del rock and roll, pero el excéntrico y distintivo rasgueo de la guitarra estaba moldeado en el sonido del bajo sexto de la música de conjunto tejana.

Este mismo sonido del bajo sexto hizo su entrada en la radio nacional con "Woolly Bully", de Sam the Sham and the Pharaohs, que alcanzó el lugar número 2 en las listas del *Billboard* en 1965 y vendió tres millones de copias. Aunque la canción hizo alusión a

the Next Teardrop Falls," whose lyrics he sang in both Spanish and English. In the 1990s he turned more to his regional roots with the supergroup Texas Tornadoes, which also included Doug Sahm, Augie Meyers, and accordion virtuoso Flaco Jiménez.

Although they were not of Latino heritage, Doug Sahm and Augie Meyers had a place in the history of Tejano music. Sahm, a child prodigy, performed on stage with country music legend Hank Williams Sr. when he was only eleven years old. In their hometown of San Antonio, however, both he and Meyers grew up listening to Tejano orquestas and conjuntos, as well as to touring R&B performers at clubs like the Tiffany Lounge and the Eastwood Country Club. In 1964 they formed a band that included white and Latino musicians and called themselves the Sir Douglas Quintet. During the height of the Beatles' popularity they hoped this British-sounding name would get attention. Their 1965 hit "She's About a Mover" might have sounded Beatles-esque to rock-and-roll fans, but its distinctive offbeat guitar strum was modeled on the sound of the bajo sexto in Tejano conjunto music.

The same bajo sexto sound made its way onto national radio with "Woolly Bully" by Sam the Sham and the Pharaohs, which reached number 2 on the *Billboard* pop charts in 1965 and sold three million copies. Although the song hinted at their Latino origins with its opening count-off, "uno . . . dos . . . one, two, tres, cuatro!," their quirky name and image obscured their ethnic identity. Leader Sam Samudio, from Dallas, complemented the guitar's offbeat punch with a pulsing organ and punctuated his singing with shouts of "Watch it!" to create a sound that was as unique as their Egyptian costumes.

 "Woolly Bully," Sam the Sham and the Pharaohs

Behind these occasional breakthroughs into the national spotlight there were sustained regional music scenes in the Tejano communities of South Texas, among which San Antonio

sus orígenes latinos con su conteo de apertura "¡uno . . . dos . . . one, two, tres, cuatro!", su nombre peculiar y su imagen oscurecieron su identidad étnica. Su líder, Sam Samudio, de Dallas, complementó el golpe excéntrico de la guitarra con un órgano pulsante y enfatizó su canto con gritos de "¡Watch it!" para crear un sonido que fue tan único como sus costumbres egipcias.

 "Woolly Bully", Sam the Sham and the Pharaohs

Detrás de estos avances hacia el foco nacional, había escenas constantes de música regional en las comunidades tejanas del sur de Texas, entre las cuales San Antonio era especialmente importante. Como la ciudad más grande del sur de Texas y el corazón de la cultura tejana, San Antonio fue una localidad temprana para las grabaciones de conjuntos y orquestas en sellos disqueros independientes, tales como Rio Records. La ciudad también tenía una población afroamericana de envergadura, concentrada en su área del este, como también tenía clubes nocturnos donde la gente bailaba R&B. Durante los años 1950 la juventud del área oeste, predominantemente mejicana, se interesó por el R&B y comenzó a cruzar fronteras raciales y barrios para escuchar y hasta tocar con músicos negros. Orquestas establecidas y bandas de compañeros de escuela comenzaron a integrar el R&B, resultando en "el sonido West Side".

La juventud de San Antonio llegó por diversas rutas para convertirse en músicos de R&B y rock and roll. Una de las primeras bandas del West Side de San Antonio fue Mando and the Chili Peppers, que comenzó como Conjunto San Antonio Alegre. Empezaron tocando rock and roll como una novedad y llegaron a la televisión nacional en 1956 como Mando and the Latineers. Esto les consiguió un guiso en el Dunes Hotel de Las Vegas y un contrato de grabación con Crest Records en New York. En 1957 Mando and the Chili Peppers hicieron gira por el suroeste y California y aparecieron en el programa de televisión de Bob Horne, *Bandstand*, en Philadelphia (que después se llamó *American Bandstand*). Otra banda de mucha

Teníamos una estación de radio aquí [en San Antonio] a principios de los años cincuenta con las siglas KMAC. Tenían un chico de nombre Scratch Phillips; él solía tocar toda esta música negra, y era como muy genial, sabes. Me pude encontrar a mí mismo influenciado por esa música. . . . A mi papá no le gustaba que ni tocáramos ni escucháramos ese tipo de música, pero de nuevo, tú conoces a los muchachos, hacen lo que los padres no siempre aprueban.

—**ERNIE GARIBAY**, bajista y cantante[10]

was especially important. As the largest city in South Texas, the heartland of Tejano culture, San Antonio was an early location for recording of both conjuntos and orquestas on independent record labels such as Rio Records. The city also had a large African American population concentrated on its East Side, and nightclubs where people danced to R&B. In the 1950s young people from the predominantly Mexican West Side of the city got interested in R&B and began to cross neighborhood and racial boundaries to listen to and even perform with black musicians. Established orquestas and bands of teenage schoolmates began to pick up on R&B, resulting in a profusion of R&B-influenced music that became known as "the West Side sound."

San Antonio youth traveled diverse paths to become R&B or rock and roll musicians. One of the earliest rock-and-roll bands from San Antonio's West Side, Mando and the Chili Peppers, started out as Conjunto San Antonio Alegre. They began playing rock and roll as a novelty and went on local television in 1956 as Mando and the Latineers. This led to an engagement at the Dunes Hotel in Las Vegas and a recording contract with Crest Records in New York. In 1957 Mando and the Chili Peppers toured the Southwest and California and appeared on Bob Horne's *Bandstand* television show in Philadelphia (later to become *American Bandstand*). Another influential West Side band in the 1950s, Charlie and the Jives, was led by saxophonist Charlie Alvarado and included both black and Latino musicians. Alvarado learned to play sax and clarinet in high school and started his professional career in the Johnny Saro Orquesta. He started Charlie and the Jives in 1957, and they developed an enthusiastic local following. They also became the backup band for bluesman Big Joe Turner on his Texas tour in 1962.

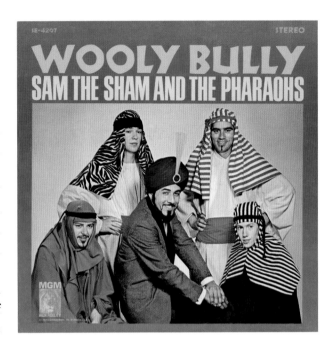

Sam the Sham and the Pharaohs put on an Egyptian look for this 1965 album cover. The record's hit song, "Woolly Bully," was just as silly as their costumes, but it included hints of their Mexican American identity, such as the count-off in Spanish and an offbeat electric guitar punch that sounded like a bajo sexto. (Pablo Yglesias collection)

influencia en el West Side en los años 1950 fue Charlie and the Jives, que era dirigida por el saxofonista Charlie Alvarado e incluía músicos negros y latinos. Alvarado aprendió a tocar saxofón en escuela superior y comenzó su carrera artística en la Orquesta de Johnny Saro. Empezó con Charlie and the Jives en 1957, y desarrollaron un grupo entusiasta de seguidores locales. También fueron la banda que acompañó a Big Joe Turner en su gira de 1962.

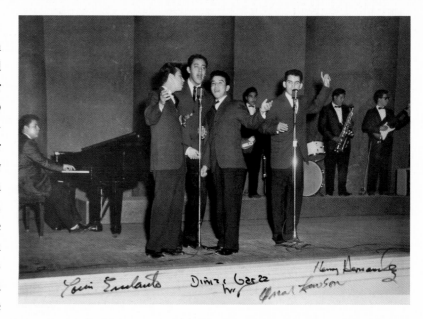

 Soul chicano

Una de las bandas que más aportó para dar forma a la escena del West Side fue los Royal Jesters, que comenzó como un grupo de amigos de la escuela superior Lanier, dirigida por Oscar Lawson y Henry Hernández. El primer amor de Lawson fue la música de trío, mientras Hernández adoraba el doo-wop. Extrajeron de ambos estilos para perfeccionar su destreza en la armonía vocal. Los Royal Jesters adquirieron una fanaticada de jóvenes adolescentes que los seguía por todas las áreas oeste y sur de San Antonio, tocando en gimnasios de escuelas y centros de iglesias comunitarias, y en 1964 formaron su propio sello disquero, Jester and Clown Records. También tocaban regularmente en fiestas y bailes en un escenario llamado El Patio Andaluz, en la esquina de las calles Colorado y West Commerce, que se convirtió en el centro de la escena de R&B en el West Side.

La banda de San Antonio que obtuvo más reconocimiento regional y nacionalmente en los años 1960 fue Sunny and the

▲ The Royal Jesters began as a group of San Antonio high school friends who sang in four-part harmony, doo-wop style. Sharing the microphone at this 1962 show at the San Antonio Municipal Auditorium are (left to right) Oscar Lawson, Louis Escalante, and Henry Hernández, while lead singer Dimas Garza sings by himself on the right. The backup band is Otis and the Casuals. (Jesus Garcia)

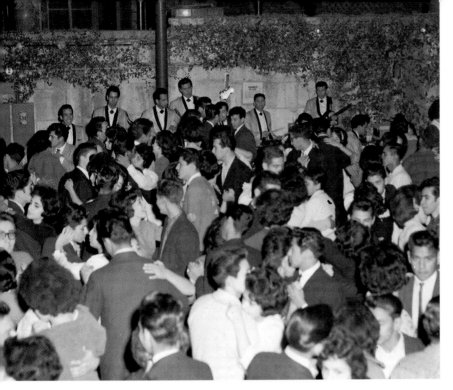

The Royal Jesters together with the Sunglows, playing for dancers at Plaza Juárez, San Antonio, in the early 1960s. Sunglows' lead singer Sunny Ozuna, smiling, is at the far left among the musicians. (Jesus Garcia)

 Chicano Soul

One of the bands that did the most to shape the scene on the West Side was the Royal Jesters, who began as a group of friends at Lanier High School, led by Oscar Lawson and Henry Hernández. Lawson's first love was trio music, while Hernández was a fan of doo-wop, and they drew on both styles to hone their craft of vocal harmony. The Royal Jesters gained a teenage following all over the West and South Sides of San Antonio by singing for dances in school gyms and church community centers, and in 1964 they formed their own record label, Jester and Clown Records. They also played regularly for parties and dances at a venue called El Patio Andaluz, at the corner of Colorado and West Commerce Streets, that became a hub of the West Side R&B scene.

The San Antonio band that gained the most recognition regionally and nationally in the 1960s was Sunny and the Sunglows (later the Sunliners), led by singer Sunny Ozuna, whose given name was

We had a radio station here [in San Antonio] early on in the fifties by the call letters KMAC. They had a guy by the name of Scratch Phillips; he used to play all this black music, and it was just like really neat, you know. I could find myself really being influenced by it. . . . My dad didn't like us playing, hearing, listening to that kind of music, but there again, you know, kids . . . do things that the parents don't always approve of.

—**ERNIE GARIBAY,**
bass player and singer[10]

Sunglows (más tarde the Sunliners), dirigida por el cantante Sunny Ozuna, cuyo nombre de nacimiento era Ildefonso Fraga Ozuna. Cuando estaba en octavo grado, Ozuna se impresionó al oír a Rudy Garibay cantar una canción de Little Willie John llamada "Talk to Me" en el centro de recreo de Palm Heights. Estaba todavía en la escuela en 1958 cuando llegó a ser cantante de una banda llamada los Sunglows, dirigida por el baterista Manny Guerra. Los Sunglows tuvieron un éxito nacional en 1963 con su versión de "Talk to Me", y fueron invitados a tocar en el *American Bandstand*. Poco después Ozuna reorganizó la banda bajo su propia dirección y los llamó Sunny and the Sunliners. A través de su talento y ensayos constantes, Sunny and the Sunliners se ganaron la reputación como una de las mejores bandas de R&B en el suroeste, haciendo espectáculos con artistas en gira como James Brown, the Four Seasons y otros.

 "Talk to Me", Sunny and the Sunliners

Los Sunliners se caracterizaron por una instrumentación de saxofones y trompetas con órgano, guitarra, batería y armonías vocales. Este tipo de grupo se derivó tanto de una base del órgano de R&B como de orquestas tejanas; también fue similar a las bandas de fuertes metales, como Tower of Power y Chicago. El estilo de Sunny and the Sunliners resonó más allá de Texas con la juventud chicana a través del suroeste y California. Su canción del 1968 "Should I Take You Home", por ejemplo, comparte una rutina y una sensibilidad romántica que puedes sentir en las baladas de R&B como "Suavecito" de Malo o "Sparkling in the Sand" de Tower of Power. Todas estas canciones se han convertido en clásicos del repertorio de oldies chicano.

Pese al éxito de Sunny and the Sunliners, fue difícil para las bandas latinas de R&B conseguir promoción en la industria disquera con un género donde los sellos disqueros estaban en búsqueda de músicos negros. A finales de los años 1960, por ejemplo,

Tenías que tener un órgano debido al R&B y al buen rock and roll, solíamos llamarlo así, el buen rock and roll. No los Beach Boys tampoco. Para nosotros, había demasiadas guitarras, sabes. Queríamos un sonido negro. . . . Y empezamos a usar el órgano. Y entonces, cuando transferimos eso a la música tejana, empezamos a usar el órgano como sustituto del acordeón. Es decir que los músicos en San Antonio, muchos de los cuales estaban haciendo esto antes que yo, tomaron esta idea de banda y lo hicieron en una especie de combinación de orquesta latina con metales, y un conjunto con el órgano sustituyendo el acordeón. Por eso es que todas las bandas de rock and roll tenía que tener un órgano.

—**HENRY PARRILLA,** tecladista de Sunny and the Sunliners[11]

the 1960s had not been just a passing fad but the root of something new – a new genre and a new industry soon to blossom in San Antonio, simply called "Tejano."

BOOGALOO AND LATIN SOUL

In contrast to the West Coast, where rock and roll brought Chicano bands to the attention of mainstream audiences for the first time, in New York that crossover had happened earlier with the rumba, mambo, and cha-cha-chá. The 1960s' spirit of cultural boundary crossing was nevertheless evident at clubs and community centers in the Bronx and Harlem, where black and Latino youth shared the dance floor and bands started mixing Caribbean dance music with R&B. The result was a diverse range of music that came to be described as "Latin soul." Latin soul songs combined Spanish and English lyrics and made other references to the mixed cultural experience of Nuyoricans (New York–born children of Puerto Rican immigrants). Nuyorican youth who lived and played alongside African American youth were themselves often regarded as black by the broader society, sometimes for their African features but also for styles of dress, speech, and music that they shared with African American youth.

One of the earliest exponents of Latin soul was percussionist and bandleader Joe Cuba, born in 1931 to Puerto Rican parents in Spanish Harlem. His given name was Gilberto Miguel Calderón, but when he debuted at the Stardust Ballroom in 1954 his agent advised him to take a stage name. The Joe Cuba Sextet, fronted by singers Willie Torres and Jimmy Sabater, impressed listeners with its big sound and distinctive combination of timbales, congas, and vibraphone. In 1957 the group was strengthened with the addition of singer Cheo Feliciano from Ponce, Puerto Rico, and they soon played in New York's most prestigious venues, including the Palladium. Compared to the big Latin dance bands of Tito Puente, Machito, and Tito Rodríguez, the sextet was more affordable, and so they also played in small clubs and community centers. Many of these venues attracted both African American and Latino youth,

My family moved us from Manhattan into the Bronx, into one of the largest low-income housing projects of the time, which was called Edenwald Projects, and it opened in 1953, and that's when we moved in. And I was two years old when we moved in there. It was pretty nice, at the time it was beautiful. . . . It was quite an interesting mixture of things. When I went downstairs from the building to play, I played with all kids, and all races. And as we were growing up, we learned to appreciate each other's cultures. The black kids could dance to Latin; the Latin kids could dance the rhythm and blues dances. So we went to each other's parties all the time.

—**ANDY GONZÁLEZ,** bassist[12]

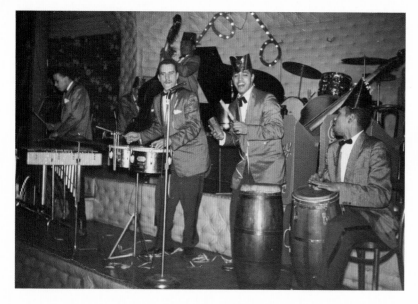

montuno en el piano estilo guajira acompañado por un ruidoso palmoteo de manos en el backbeat (enfatizando los pulsos dos y cuatro: 1-**2**-3-**4**). Las voces estridentes de niños gritan el coro, "Bang Bang", haciendo sentir a los oyentes como si estuvieran en una fiesta de casa de familia (un efecto similar al de las chicas gritando en "Farmer John" de los Premiers). Las improvisaciones jocosas de Cheo Feliciano alternan con las exclamaciones en inglés de Jimmy Sabater. Además de usar dos lenguajes, la lírica evoca la mezcla de música, baile y buena comida en las fiestas familiares del Sur del Bronx, relacionando el *cornbread* (pan de maíz), *hog maw* (boca de cerdo) y *chitlins* (tripa), con cuchifritos y lechón.

 "Bang Bang", Joe Cuba Sextet

"Bang Bang" llegó al Hit Parade de *Billboard*, una rareza para una canción con letra en español, pero sólo fue uno de los muchos éxitos de boogaloo a mediados de los años 1960. Algunos de ellos, incluyendo el hit de Pete Rodríguez, "I Like It Like That", fue enteramente en inglés. Al principio, los veteranos líderes de bandas latinas descartaron el boogaloo como una modalidad sin talento

and the sextet developed a hybrid style that kept the mixed crowd dancing. One of their early Latin soul hits was the 1962 song "To Be with You," featuring the silky vocals of Sabater singing in English over a romantic bolero rhythm.

 "To Be with You," Joe Cuba Sextet

 Boogaloo

While Latin soul ballads like "To Be with You" were popular, what really brought people out on the dance floor was the fun and energy of the Latin boogaloo. The word *boogaloo* first appeared in song and album titles of Nuyorican musicians such as Richie Ray and Joe Cuba in 1966, possibly inspired by Detroit R&B duo Tom and Jerrio's 1965 song "Boo-Ga-Loo." Sometimes described as "cha-cha with a backbeat," boogaloo combined elements of both Latin music and rhythm and blues.

Joe Cuba's 1966 hit "Bang Bang" has all the classic elements of the Latin boogaloo. The song begins with a slow *guajira*-style piano montuno punctuated by a loud clapping of hands on the backbeat (emphasizing beats two and four: 1-*2*-3-*4*). Raucous children's voices shout the chorus, "Bang bang!," making listeners feel as though they are at a family house party (an effect similar to the screaming girls in the Premiers' "Farmer John"). Cheo Feliciano's giddy improvisations in Spanish alternate with Jimmy Sabater's exclamations in English. In addition to using two languages, the lyrics evoke the cultural mash-up of music, dancing, and good food at house parties in the South Bronx, relating "cornbread, hog maw, and chitterlins" to "*cuchifrito*" (fried tripe) and "*lechón*" (roasted pork).

 "Bang Bang," Joe Cuba Sextet

"Bang Bang" made it onto *Billboard*'s Hit Parade, a rarity for a song with Spanish lyrics, but it was only one of many boogaloo hits

If you went through the Apollo Theater, you were OK, because if they didn't like you, they throw eggs at you, and they throw bottles. They threw everything! . . . We played the Apollo when [the album] *Stepping Out* came out and "To Be with You" was a massive hit, and it was on a Sunday matinee that we were playing, and the place was, you know, buzzing with people. It was packed. . . . So we played, that place was like, wap! You could hear a pin drop. . . . And it gave me chills, you know, to think that you captured—in the Apollo!—the attention of the public.

—JIMMY SABATER,
singer and timbalero[13]

The Latin rhythm that they used was guajira, son montuno, but it had a backbeat, like a funk backbeat. . . . It was a thing of the young bands. They started that craze, the boogaloo thing, the back beat. Soul bands, Michael Jackson, you know, all that stuff started coming in and melting together. . . . And the older people, they didn't want to identify with it. "No, that's black! Oh, no! This is not Latin music!" But it was catching on, and then it was selling. . . . The bands that didn't want anything to do with it had to eventually give in . . . otherwise, you know, you couldn't even play at clubs if you didn't play boogaloo.

—JOE SANTIAGO, bassist[14]

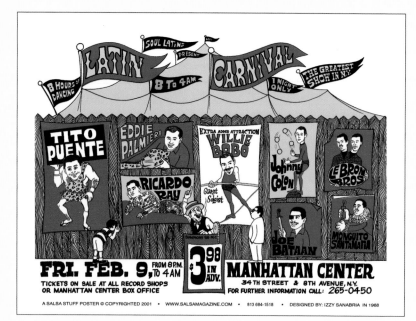

◀ This poster designed by Izzy Sanabria conveys the lighthearted fun of the boogaloo and Latin soul in the 1960s, a contrast to the elegant images of mambo and cha-cha-chá in the 1950s. (Izzy Sanabria)

de los adolescentes, pero más tarde se apresuraron a sacarle provecho a su popularidad. A finales de los años 1960 aun las bandas puertorriqueñas como El Gran Combo estaban tocando boogaloo e introduciendo el estilo en otras partes de América Latina.

El boogaloo fue eclipsado por la salsa en los años 1970, pero el espíritu de cruzar las fronteras del soul latino continuó de otras formas. Un latino que siguió desarrollando el soul latino en la época de la salsa fue Joe Bataan. Hijo de madre filipina y padre afroamericano, Bataan creció entre puertorriqueños del East Harlem, New York. Corriendo con una banda callejera llamada los Dragons, fue arrestado por robo de auto y estuvo en la cárcel un tiempo, pero cuando salió en 1965 volcó toda su energía en la música. En 1973 Joe Bataan fundó el sello disquero Salsoul para promover música que mezclara diversos estilos. Su canción "Rap-O-Clap-O" del 1979 encabezó las listas en Europa al mismo tiempo en que la música de rap entró en el mainstream de Estados Unidos. La mezcla exuberante de disco y percusión latina de "Rap-O-Clap-O" reflejó la intersección de las corrientes culturales en la vida de Joe Bataan y de miles de jóvenes americanos.

Los ritmos latinos que usaban eran la guajira, el son montuno, pero tenía un "backbeat" como un "backbeat" de funk. . . . Era una cosa de las bandas jóvenes. Ellos empezaron la locura, la cosa del boogaloo, el backbeat. Bandas de soul, Michael Jackson, sabes, todo eso empezó a llegar y a fundirse junto. Y la gente mayor, no se querían identificar con ello. "¡No, eso es negro! ¡Oh no! ¡Esto no es música latina!" Pero se fue imponiendo y luego se estaba vendiendo. . . . Las bandas que no querían nada que ver con eso, eventualmente tuvieron que ceder . . . de otra forma, sabes, no podías ni tocar en clubes si no tocabas boogaloo.

—**JOE SANTIAGO**, bajista[14]

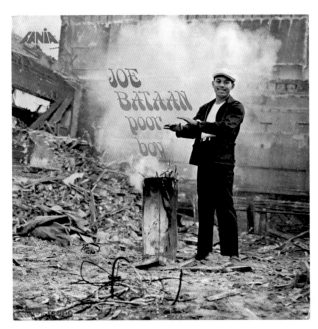

in the mid-1960s. Some of them, including Pete Rodríguez's 1967 hit, "I Like It Like That," were sung entirely in English. Veteran Latino bandleaders at first dismissed boogaloo as a no-talent teenager fad, but they later rushed to cash in on its popularity. By the late 1960s, even Puerto Rican bands like El Gran Combo were playing boogaloo and introducing the style in other parts of Latin America.

The boogaloo was eclipsed by salsa music in the 1970s, but Latin soul's crossover spirit continued in other forms. One musician who kept developing Latin soul in the era of salsa music was Joe Bataan. The son of a Filipina mother and African American father, Bataan grew up among Puerto Ricans in East Harlem, New York. Running with a street gang called the Dragons, he was arrested for auto theft and did several years of prison time, but upon his release in 1965 he turned his energy to music. In 1973 Bataan founded the Salsoul Records label to promote music that blended diverse styles. His 1979 song "Rap-O-Clap-O" topped the charts in Europe just as rap music broke into the mainstream in the United States. The song's exuberant mixture of disco beat, Latin percussion, and

▲ The 1969 album cover at left highlighted Joe Bataan's street cred. Although Bataan's parents were Filipina and African American, he identified with the music of his Puerto Rican neighborhood and first recorded on the Fania label. His efforts to cross over to diverse audiences eventually led him to the Salsoul label and made him known as an innovator in "Latin soul." Bataan's 1979 song "Rap-O Clap-O" was one of the first rap recordings and was a big hit with fans of disco, especially in Europe. (Pablo Yglesias collection)

RESUMEN

Con la aparición del rock and roll, los derechos civiles y la contra-
cultura, l@s latin@s lograron reconocimiento nacional fuera de los
confines del estereotipo de la música latina. Los músicos latinos
hicieron contribuciones distintivas a los estilos del mainstream y se
conectaron con audiencias más allá de sus comunidades de origen.
También tomaron un orgullo transparente de su herencia. Consi-
derando que los músicos latinos en los años 1950 y temprano en los
1960 a menudo sentían que necesitaban encubrir su origen étnico –
Ritchie Valens se puso el nombre en inglés, por ejemplo, y otras
bandas méxico-americanas asumieron nombres excéntricos como
Sam the Sham and the Pharaohs, Cannibal and the Headhunters, o
? and the Mysterians – a finales de los años 1960 los VIPs declararon
su herencia latina, cambiándose el nombre a El Chicano, y Santana
se anotó una serie de éxitos que incluyeron versiones de números de
Tito Puente y canciones con letras en español. Una nueva confianza
sobre los logros de l@s latin@s en la industria de la música, combi-
nada con la ola de orgullo de origen étnico y activismo comunitario,
que barrió el país en los años 1960, llevó a much@s latin@s a adop-
tar sus identidades más abiertamente y a dirigir su energía creativa
hacia las comunidades latinas de diferente manera. Esto les pre-
paró el camino para géneros venideros como la salsa y el tejano en
las próximas décadas que trascendieron no sólo las fronteras entre
comunidades étnicas en Estados Unidos, sino también las fronteras
entre Estados Unidos y América Latina.

rap reflected the intersecting cultural currents in the life of Joe Bataan and thousands of other American youths.

SUMMARY

With the onset of rock and roll, civil rights, and the counterculture, Latin@s achieved national recognition performing outside the confines of stereotypically "Latin" music. Latino musicians made distinctive contributions to mainstream styles and connected with audiences beyond their home communities. They also took a more open pride in their heritage. Whereas Latino musicians in the 1950s and early 1960s often felt they needed to conceal their ethnicity – Ritchie Valens anglicized his name, for example, and other Mexican American bands took oddball names like Sam the Sham and the Pharaohs, Cannibal and the Headhunters, or ? and the Mysterians – by the end of the 1960s the VIPs claimed their Latino heritage by changing their name to El Chicano, and Santana scored a string of national hits that included Tito Puente covers and Spanish lyrics. A new confidence about Latino achievements in the music industry, combined with the wave of ethnic pride and community activism that swept the country in the 1960s, prompted many musicians to embrace their Latino identities openly and direct their creative energies toward Latino communities in new ways. This set the stage for genres such as salsa and Tejano in the following decades, which transcended not only the borders between ethnic communities in the United States but also the borders between the United States and Latin America.

CONECTANDO CON LAS AMÉRICAS, AÑOS 1970–1990

L A energía contracultural de los años 1960 no sólo reunió gentes de diferentes colores y etnias, sino que generó una nueva apreciación sobre la herencia étnica. Mientras los inmigrantes y las minorías se estimularon para celebrar lo que los hacía diferentes, también desafiaron el ideal de asimilación en la caldera de fusión, o el "melting pot". En las décadas posteriores a los 1960 tanto jóvenes latinos, como jóvenes americanos, trataron de conectarse más profundamente con las músicas de sus comunidades y de sus antepasados.

El movimiento de música folclórica que tomó forma en los años 1950 alrededor de artistas como Pete Seeger, quien contaba con seguidores en gran parte blancos, comenzó a diversificarse durante los años 1960. Comenzando a finales de la década de los 1950, el músico nigeriano Babatunde Olatunji presentaba talleres de tambores a afroamericanos y otras comunidades de Harlem. La banda Los Lobos fue creada en 1974 por músicos jóvenes de rock de Los Angeles, que querían aprender instrumentos como el acordeón, bajo sexto y el guitarrón. La música "klezmer", un resurgimiento de la música instrumental judía del este de Europa, fue popularizada a finales de los años 1970 por grupos jóvenes tales como los Klezmorim de San Francisco. En 1981, también en San Francisco, se fundó el Asian American Jazz Festival para presentar

CONNECTING WITH THE AMERICAS, 1970s-1990s

WHILE the countercultural energy of the 1960s brought together people of different colors and ethnicities, it also generated a new appreciation for ethnic heritage. As immigrants and minorities were encouraged to celebrate the things that made them different, they challenged the ideal of assimilation into the American "melting pot." In the decades following the 1960s, young Latin@s, like many young Americans, sought to connect more deeply with the musics of their communities and of their ancestors.

The folk music movement that had taken shape in the 1950s around artists like Pete Seeger, whose following was largely white, began to diversify in the 1960s. Beginning in the late 1950s the Nigerian musician Babatunde Olatunji taught drumming workshops for African Americans in Harlem and other communities. The band Los Lobos was started in 1974 by young rock musicians in Los Angeles who wanted to learn to play instruments like accordion, bajo sexto, and *guitarrón*. "Klezmer" music, a revival of Eastern European Jewish instrumental music, was popularized in the late 1970s by young groups such as the Klezmorim, from San Francisco. In 1981, also in San Francisco, the Asian American Jazz Festival was founded to showcase the music of artists such as Jon Jang, Anthony Brown, and Mark Izu, who blended Asian instruments and styles with improvisational jazz.

artistas como Jon Jang, Anthony Brown y Mark Izu, que mezclaron instrumentos y estilos asiáticos con la improvisación del jazz.

Estos diversos escenarios tuvieron sus raíces en comunidades locales, pero también recibieron apoyo a nivel nacional. El Smithsonian Folklife Festival, por ejemplo, fue fundado en 1967 como "un ejercicio de democracia cultural" y presentó tres días de música de diferentes regiones y naciones. En 1974, el National Endowment for the Arts comenzó también a reconocer al arte popular como una categoría merecedora de financiamiento. Tales desarrollos reflejaron el activismo de la música popular que se arraigó en universidades durante los años 1950, y que ahora se estaba filtrando en la política gubernamental.

Para la juventud latina viviendo en Estados Unidos, la participación en la música latinoamericana formó parte de su identidad americana, no como algo separado de ella. Esto no quiere decir que dejaron de participar en estilos de música estadounidense (hip-hop y punk, discutido en el próximo capítulo, también se forman por la participación de los jóvenes latinos en los años 1970). Más bien integraron su herencia a la realidad que vivían para crear géneros como la salsa y la música tejana, que eran distintivamente propio de ellos.

INNOVACIONES AFROCARIBEÑAS

El giro hacia la herencia latinoamericana que dio la juventud puertorriqueña a finales de los años 1960 estuvo, en efecto, vinculado con el orgullo étnico suscitado por el movimiento de derechos civiles. Así como la música soul de James Brown inspiró el orgullo negro, la música de salsa de Willie Colón, Héctor Lavoe, Eddie Palmieri, Ray Barreto, Cheo Feliciano, Celia Cruz y Rubén Blades, entre otros, apeló a la juventud latina que deseaba celebrar lo que era diferente y especial en ellos. Los elementos musicales caribeños tales como el toque del tambor, el poliritmo y la improvisación del sonero, le dio a la juventud puertorriqueña de New York una manera de identificarse no sólo con la isla como su tierra natal,

These diverse scenes were rooted in local communities but also received support at the national level. The Smithsonian Folklife Festival, for example, was founded in 1967 as "an exercise in cultural democracy" and featured three days of music from diverse regions and nations. Beginning in 1974, the National Endowment for the Arts also recognized folk art as a funding category. Such developments reflected the folk music activism that had taken root on college campuses in the 1950s and that was now filtering up into government policy.

For Latino youth living in the United States, participating in Latin American music became a part of their American identity, not something separate from it. This did not mean that they stopped participating in US musical styles (hip-hop and punk, discussed in the next chapter, were also shaped by the participation of young Latin@s in the 1970s). Rather, they integrated their heritage with their lived reality to create genres such as salsa and Tejano that were distinctively their own.

AFRO-CARIBBEAN INNOVATIONS

A turn toward Latin American heritage by Puerto Rican youth in the late 1960s was linked to the ethnic pride awakened by the civil rights movement. Just as the soul music of James Brown inspired black pride, the salsa music of Willie Colón, Hector Lavoe, Eddie Palmieri, Ray Barretto, Cheo Feliciano, Johnny Pacheco, Celia Cruz, Rubén Blades, and others appealed to Latino youth who wanted to celebrate what was different and special about them. Caribbean musical elements such as drumming, polyrhythm, and call-and-response improvisation gave New York Puerto Rican youth a way to identify not only with their island homeland but also with an African heritage that connected them to the broader struggle for racial justice and pride.

Black racial consciousness had its own history in Puerto Rico, where in the 1950s Cortijo y Su Combo integrated Afro–Puerto Rican styles into a modern dance band. Formed in the early 1950s

sino con la herencia africana que los conectaba con una lucha más amplia por la justicia y el orgullo racial.

La conciencia racial negra tiene su propia historia en Puerto Rico, donde Cortijo y su Combo, en los años 1950, integró estilos afropuertorriqueños a una banda de baile moderna. Formada a principios de los años 1950 por el percusionista Rafael Cortijo, el personal de la banda consistía en su mayoría de músicos negros del barrio de la clase obrera de Santurce/Cangrejos. Usando una instrumentación de banda bailable profesional – bajo, piano, percusión, trompetas y saxofones – dieron un sonido moderno a los bailes de tambores afrocaribeños como la bomba, la plena y la rumba que tocaban en rumbones de esquina. El combo de Cortijo también fue bendecido por un cantante muy talentoso, Ismael Rivera, cuya habilidad de improvisación estableció el patrón a seguir para los demás soneros por venir.

 "Maquinolandera", Cortijo y su Combo

A diferencia de las bandas de baile sofisticadas de Machito, Pérez Prado, Tito Puente y Tito Rodríguez, Cortijo y su Combo empezó a tocar para audiencias de la clase obrera. Rápidamente edificaron una base de fanáticos entre comunidades negras de Curaçao, Venezuela, Panamá y Colombia y en otras partes (incluyendo a New York), e inspiraron el orgullo entre la gente de ascendencia africana a lo largo del Caribe.

Otro músico cuyas innovaciones prepararon el escenario para la salsa fue el pianista y líder de banda Eddie Palmieri, nacido en Spanish Harlem en 1936 de padres de Ponce, Puerto Rico. Habiendo trabajado para Tito Rodríguez y otras "big bands" (orquestas) latinas, Palmieri fue el pionero de un sonido nuevo en los años 1960 con su propia banda, La Perfecta. La instrumentación de La Perfecta fue una variación de la charanga cubana (piano, bajo, percusión, flauta y violines), pero Palmieri usó dos trombones en lugar

Ese era el tiempo de la revolución de los negros en Puerto Rico—Roberto Clemente, Peruchín Cepeda, Romaní. . . . Entraron los negros en la universidad . . . paff, y salió Cortijo y su Combo acompañando esa hambre, ese movimiento. . . . Digo, no fue cosa planeada, tú sabes, son cosas que a veces suceden y en Puerto Rico estaba sucediendo esto . . . Todo fue una cosa del pueblo, del negro, era como si nos estuvieran abriendo una jaula, y había rabia y Clemente empezó a repartir palos y nosotros entramos ahí, tú sabes, con nuestra música.

—ISMAEL RIVERA,
cantante y sonero[1]

by percussionist Rafael Cortijo, the band consisted mostly of black musicians from the working-class neighborhood of Santurce/Cangrejos. Using a professional dance band instrumentation of bass, piano, percussion, and horns, they gave a modern sound to Afro-Caribbean drum dances such as bomba, *plena*, and rumba that they had played in neighborhood *rumbones* (jam sessions). Cortijo's combo was also blessed with an extraordinarily talented singer, Ismael Rivera, whose improvising skill set the standard for all other soneros to come.

 "Maquinolandera," Cortijo y Su Combo

Unlike the sophisticated Latin dance bands of Machito, Pérez Prado, Tito Puente, or Tito Rodríguez, Cortijo y Su Combo got their start playing for working-class audiences. They quickly built a fan base among black communities in Curaçao, Venezuela, Panama, Colombia, and elsewhere (including New York) and inspired pride among people of African descent throughout the Caribbean. They also broke down racist barriers to play in venues where black musicians had not been welcome before.

Another musician whose innovations set the stage for salsa was pianist and bandleader Eddie Palmieri, born in Spanish Harlem in 1936 to parents from Ponce, Puerto Rico. Having worked for Tito Rodríguez and other Latin big bands in the 1950s, Palmieri pioneered a new sound in the 1960s with his own band, La Perfecta. La Perfecta's instrumentation was a variation on the Cuban charanga (piano, bass, percussion, flute, and violins), but Palmieri used two trombones instead of violins. His brother Charlie joked that La Perfecta was a "trombanga." Jewish American trombonist Barry Rogers and the Brazilian José Rodríguez produced growling timbres and dissonant pitches that matched the tension of urban New York and made La Perfecta stand out immediately.

That was the time of the revolution of blacks in Puerto Rico—Roberto Clemente, Peruchín Cepeda, Romaní [a lawyer]. . . . The blacks entered the university . . . paff, and Cortijo and his group accompanying that hunger, that movement. . . . I mean, it wasn't something we planned, you know, they are things that happen sometimes, and in Puerto Rico this is what was happening . . . It was all a people's thing, of the blacks, it was like they were opening our cages, and there was anger, and Clemente began to rack up the hits and we entered there, you know, with our music.

—ISMAEL RIVERA,
singer and sonero[1]

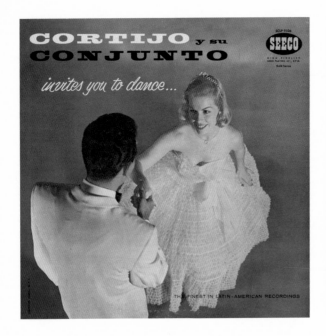

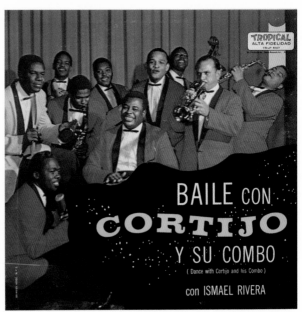

de violines. Su hermano Charlie hacía el chiste de que La Perfecta era una "trombanga". El trombonista judío-americano Barry Rogers y el brasileño José Rodríguez producían timbres gruñones y tonos disonantes que correspondían a la tensión urbana de New York, e hicieron que La Perfecta se destacara inmediatamente.

La banda también se distinguía por el estilo de arreglar de Eddie Palmieri, que combinaba amarre rítmico, cortes excitantes y libertad de improvisación. Su éxito del 1965 "Azúcar Pa' Ti", por ejemplo, comienza con un pulso dramático y armonías tensas de jazz. No obstante, lo más excepcional sobre "Azúcar Pa' Ti" fue la manera en que tomó forma a través de la improvisación colectiva – algo que se estaba haciendo en la música de vanguardia de jazz, pero no en la música bailable. Tras la introducción y un coro vocal corto, la banda rompe con la sección rítmica, cocinando suave, para dar paso al solo sencillo de Palmieri. Después de tres minutos, el piano es acompañado por la flauta, y un poco más tarde por dos trombones, tocando "moñas" improvisadas. Finalmente, el cantante y el coro se unen a

▲ Cortijo y Su Combo challenged racial prejudice and gave a modern face to Afro-Puerto Rican culture in the late 1950s. The cover of their first album with the Seeco label in 1958 appealed to a conventional European aesthetic of beauty. When they released *Baile con Cortijo y su Combo* on the Tropical label later the same year, they boldly proclaimed their blackness. Percussionist and band leader Rafael Cortijo is dressed in white at left, and singer Ismael Rivera stands in the center. Pianist Rafael Ithier, who later founded El Gran Combo de Puerto Rico, stands in the back to Rivera's right. (Pablo Yglesias collection)

The band was also distinguished by Eddie Palmieri's arranging style, which combined rhythmic groove, exciting breaks, and improvisational freedom. His 1965 hit "Azúcar Pa' Ti," for example, begins with a dramatic break and tense jazzy harmonies. What is most remarkable about "Azúcar Pa' Ti," though, is the way it takes shape through collective improvisation – something that was being done in avant-garde jazz in the 1960s but not in dance music. After an introduction and a short vocal coro, the band breaks down to the rhythm section, cooking quietly for Palmieri's unhurried piano solo. After three minutes the piano is joined by a flute, and a short while later by two trombones playing riffs and improvising. Finally the singer and coro join the exuberant confusion of melodies and rhythms. Although the ten-minute track is mostly instrumental improvisation, Palmieri organizes it to build energy and interest, keeping the dancers on their toes the whole time.

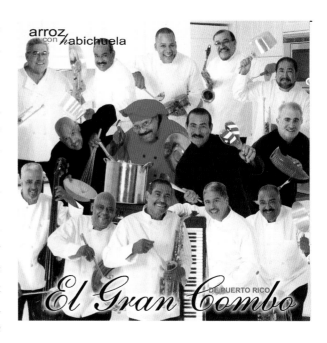

 "Azúcar Pa' Ti," La Perfecta

Grounded in the clave and the exciting polyrhythms of the mambo, guaracha, and cha-cha-chá, Eddie Palmieri pushed the boundaries of Latin dance music with new sonorities and extended improvisations. His music reflected the values of freedom and experimentation that anchored the countercultural ethos of the 1960s and that were also expressed in jazz and rock music.

SALSA

While Eddie Palmieri opened up new possibilities for Latin dance music, the music called "salsa" was associated with a slightly

▲ El Gran Combo de Puerto Rico has performed and recorded continuously since their founding in 1962. Operating as a collective with similar shares and responsibilities for each member, they are known in Puerto Rico as "the University of Salsa." This 2007 album cover with a cooking theme includes two of the original members of Cortijo y Su Combo: bandleader Rafael Ithier in red, and saxophonist Eddie Pérez below him. (Marisol Berríos-Miranda collection)

la confusión exuberante de melodías y ritmos. Aunque el número de diez minutos es más que nada una improvisación instrumental, Palmieri lo organiza levantando gradualmente la energía e interés y manteniendo a los bailadores, todo el tiempo, en la punta del pie.

 "Azúcar Pa' Ti", La Perfecta

Afincado en la clave y los excitantes poliritmos del mambo, la guaracha y el cha-cha-chá, Eddie Palmieri marcó las fronteras de la música bailable latina con nuevas sonoridades e improvisaciones extendidas. Su música reflejaba los valores de la libertad y experimentación que ancló el espíritu contracultural de los años 1960 y que también estaban expresados en el jazz y en el rock.

SALSA

Aunque Eddie Palmieri aportó nuevas posibilidades a la música bailable latina, la música llamada "salsa" estaba asociada con una generación un poco más joven. La salsa le ofreció una nueva visión cultural a la juventud latina. Fue una expresión de jóvenes que hablaban inglés en la escuela y español en la casa, que comían comida caribeña y escuchaban rock and roll en la radio. Esto era, a veces, una mezcla confusa de culturas, pero bailar salsa – con sus letras en español y ritmos afrocaribeños – fue una manera de acoger su herencia caribeña con un estilo moderno, inclusivo y distintivamente suyo.

 Salsa

El sonido de la salsa fue moldeado temprano en los años 1960 por bandas de jóvenes del Sur del Bronx, quienes tuvieron su inicio tocando para compañeros de escuela, en centros comunales, clubes nocturnos y salones de baile. Por ejemplo, en escenarios como el Embassy Ball Room y el Hunts Point Palace, promotores como Federico Pagani organizaba bailes dominicales que presentaban

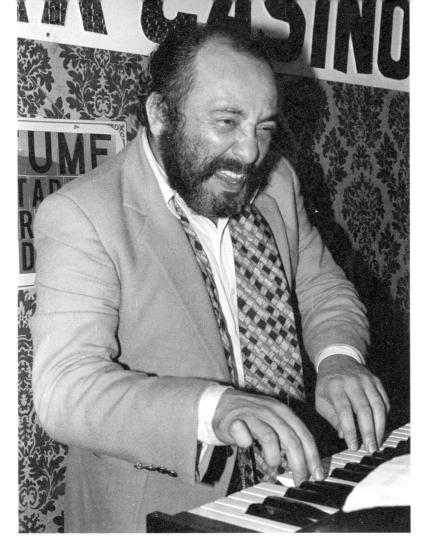

Eddie Palmieri's first instrument was timbales. Inspired by his talented older brother, Charlie, he switched to piano, but he kept the sensibility of a percussionist, playing montunos that drive the band like an engine. Over more than five decades of leading his own band he has pushed the envelope of Latin Caribbean dance music with collective improvisation, jazz harmonies, and endlessly creative arrangements. (Joe Conzo Archives)

younger generation. Salsa offered a new cultural vision for Latino youth. It was an expression of young people who spoke English in school and Spanish at home, who ate Caribbean foods and listened to rock and roll on the radio. This was sometimes a confusing mix of cultures, but dancing to salsa music – with its Spanish lyrics and Afro-Caribbean rhythms – was a way to embrace their Caribbean heritage in a style that was modern, inclusive, and distinctively their own.

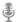 *Salsa*

tanto como una docena de bandas tocando desde el mediodía hasta la medianoche, incluyendo por igual bandas establecidas, como grupos que estaban empezando. El cargo de admisión de dos dólares le hacía asequible a los chicos de escuela venir y apoyar las bandas de sus panitas.

Este escenario fue también apoyado por el dueño de una tienda de discos llamado Al Santiago, cuyo sello disquero Alegre dio gran exposición a algunos de los músicos jóvenes locales más prometedores. La estrella más grande del sello Alegre fue el multi-instrumentalista y director de orquesta Johnny Pacheco, de la República Dominicana, cuyo disco del 1960, *Johnny Pacheco y Su Charanga Vol. 1*, vendió más de cien mil copias. Pacheco era también un negociante inteligente y notó que Alegre no era un negocio bien organizado, de modo que se unió a un abogado italo-americano, Jerry Masucci, y formaron su propio sello disquero en el 1963, al cual llamaron Fania.

Uno de los primeros músicos al cual la Fania firmó fue el trombonista Willie Colón, un flaco de sólo quince años de edad. Colón grabó primero con Alegre, después que Al Santiago lo oyó tocando con sus compañeros de escuela en el Colgate Gardens del Bronx en 1964. Sin embargo, Santiago no pudo terminar el disco, por lo que Colón se fue con Johnny Pacheco a la Fania. Pacheco le instó a Colón que probara un cantante nuevo de Puerto Rico llamado Héctor Pérez Martínez, quien usaba el nombre artístico de Héctor Lavoe, y esto dio paso a una de las colaboraciones más dinámicas de la salsa.

En comparación con el estilo de una generación anterior de músicos latinos en New York, las imágenes asociadas con la Fania eran de juventud moderna y urbana. En lugar de combinar trajes de chaqueta y corbatas, los músicos desplegaban su estilo individual, pantalones de campana (*bell bottoms*) deportivos y peinados de afro. Las grabaciones capturaron la energía de tocar en vivo, con improvisaciones extendidas y "jameos" de percusión similares a los rumbones de esquina. Las campanas repicando, los trombones descarados y las armonías tensas fueron eco de la cacofonía del gueto

Después que Tito Puente se bajaba de la tarima, tenía como dos mil músicos, y tenía como cuatro trompetas, dos trombones, cuatro saxofones, y nosotros veníamos con ocho músicos y les dábamos un porrazo, porque, para empezar, estábamos tocando tanto, y éramos alborotosos, estábamos apretados y éramos bien alborotosos, y era bien divertido. . . . Con todo el respeto, quiero decir, su música era mucho más refinada, mucho más sofisticada, pero veníamos con algo diferente. Era sencillamente una cosa totalmente diferente.

—WILLIE COLÓN, trombonista y líder de banda (traducido)[2]

Los bailadores te daban la sensación para que tú le dieras un corte. Porque veías a alguien hacer esto, así que tocabas ta-ta-ta, y el conguero me contestaba, y alguien más sentía eso. Y era una emoción humana que se expresaba con el bailador y la banda, y los músicos tocando, que no ves hoy día. . . . La gente bailaba de la forma que lo sentía, no baile "en dos," o lo que sea, porque ahora te has vuelto mecánico. Y si eres mecánico, no tienes sentimientos. . . . Fue una era de diversión y risas y creatividad y emoción porque oír la banda en vivo es lo mejor del mundo. Es la mejor medicina que le puedes dar al corazón—una banda en vivo y todos esos diferentes tipos de baile y expresiones que la gente está haciendo.

—JOSÉ MANGUAL JR., percusionista (traducido)[3]

A 1963 flyer for a Saturday night dance at Hunts Point Palace in the Bronx, where for two dollars working-class people could dance with world-famous bands such as Tito Puente's and Eddie Palmieri's. (Orlando Marin)

The sound of salsa was shaped in the early 1960s by young bands in the South Bronx who got their start playing for schoolmates and came up through a circuit of community centers, nightclubs, and dance halls. At venues such as the Embassy Ball Room and Hunts Point Palace, for example, promoters such as Federico Pagani would organize Sunday dances featuring as many as a dozen bands playing from noon until midnight, including both established bands and up-and-coming groups. A two-dollar admission charge made it affordable for schoolkids to come and support their friends' bands.

This scene was also supported by a South Bronx record shop owner named Al Santiago, whose Alegre label gave exposure to some of the most promising young local musicians. Alegre's biggest star was a multiinstrumentalist named Johnny Pacheco from

After Tito Puente got off the stage, he had like two thousand musicians, and he had like four trumpets, two trombones, four saxes, and we'd come up with eight guys and we'd blow them away, because first of all, we were playing so much, and we were loud, we were tight and we were very loud, and it was a lot of fun. . . . With all due respect, I mean, their music was much more polished, much more sophisticated, but we were coming with something different. It was just a whole different thing.

—WILLIE COLÓN,
trombonist and bandleader[2]

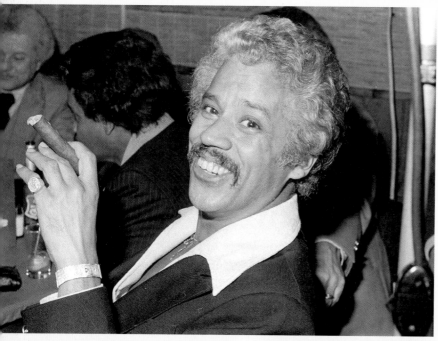

A pivotal figure in the New York salsa scene, Johnny Pacheco was born in 1935 in the Dominican Republic. He learned violin from his father, and after immigrating to New York at age eleven he learned accordion, saxophone, and flute and studied percussion at the Juilliard School of Music. In 1960, with the band Pacheco y Su Charanga, he popularized a dance that became known as "pachanga"—a cross between "Pacheco" and "charanga." As cofounder and musical director of the Fania record label, Pacheco helped shape the international popularity of salsa music. (Joe Conzo Archives)

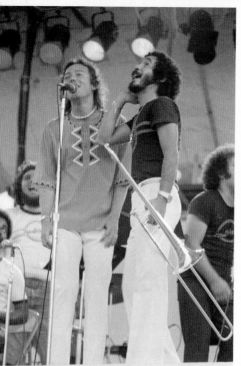

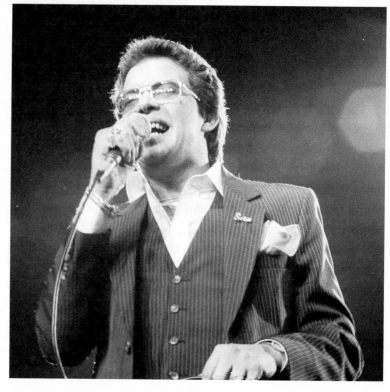

(left) Willie Colón framed Latin dance music in a gritty urban context with album titles like *The Hustler* and *El Malo* and made his raw-sounding trombone one of the signatures of salsa style. He integrated diverse rhythms and styles, and his collaborations with singers Hector Lavoe and Rubén Blades (singing with him here in 1975) produced some of salsa music's greatest classics. (Francisco Molina Reyes II)

(right) Hector Lavoe (1946–1993) was born Héctor Juan Pérez Martínez in Ponce, Puerto Rico. At the age of seventeen he moved to New York, where he began singing with Willie Colón in 1967. With boyish good cheer and a voice that reminded Puerto Ricans of their *jíbaro* (country) music, Lavoe made his audiences feel that he was one of them. In the song "Mi Gente," he sang, "Como soy ustedes, yo lo' invitaré a cantar" (because I am all of you, I will invite you to sing). (Joe Conzo Archives)

Salsa fans saw their music as innovative and connected to the counterculture of the times. This concert poster designed by Izzy Sanabria (pictured at right) depicts salsa as "psychedelic," "mind-blowing," and not for "normal" people. Sanabria was an important participant in the salsa scene as a DJ, promoter, MC, and graphic designer. (Izzy Sanabria)

urbano. Además de los ritmos bailables familiares latinos así como el mambo, el cha-cha-chá y la guaracha, los arreglistas sacaban ideas de otros ritmos caribeños tales como la bomba, la plena, el calipso, la cumbia y el merengue, y tomaban prestado de la música popular, incluyendo el rock y el blues. La Fania usó el término "salsa" para mercadear este nuevo sonido y estilo.

Los sonidos e imágenes de la salsa se juntaron en la película del 1971 *Our Latin Thing*, un documental en vivo de la Fania All Stars. Filmado en el club nocturno Cheetah de la ciudad de New York, *Our Latin Thing* captura tanto la participación de la audiencia, como

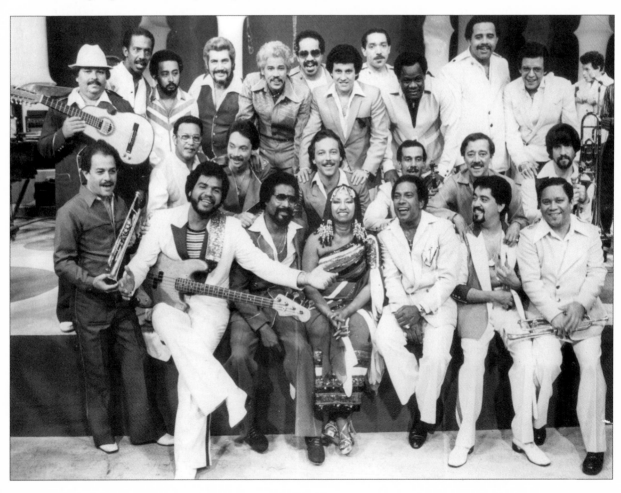

the Dominican Republic, whose 1960 album, *Johnny Pacheco y Su Charanga Vol. 1*, sold over a hundred thousand copies. Pacheco was also a smart businessman, and when he saw that Alegre was not a well-organized business, he and Italian American lawyer Jerry Masucci teamed up to form their own label in 1963, which they called Fania.

One of the first musicians Fania signed was a skinny fifteen-year-old trombone player named Willie Colón. Colón first recorded with Alegre after Al Santiago saw him playing with some schoolmates at the Colgate Gardens in the Bronx in 1964. Santiago could not finish making the record, though, so Colón took it to Johnny Pacheco at Fania. Pacheco urged Colón to try a new singer from Puerto Rico named Héctor Pérez Martínez, who used the stage name Hector Lavoe, and this began of one of the most dynamic partnerships in salsa music.

Compared to the style of an earlier generation of Latin musicians in New York, the images associated with Fania were youthful, modern, and urban. Instead of matching suits and ties, the musicians displayed their individual style, sporting bell-bottoms and Afro hairdos. Recordings captured the energy of live performance, with extended improvisations and percussion jams similar to neighborhood rumbones. Clanging bells, blatty trombones, and edgy harmonies echoed the cacophony of the urban ghetto. In addition to familiar Latin dance rhythms such as mambo, cha-chá, and guaracha, arrangers drew on other Caribbean rhythms

The dancers give you that feeling for you to do a little lick. Because you saw someone go like this, so you go, ta-ta-ta, and the conguero would answer me, and someone else would feel that. And it was a human emotion that was expressed with the dancer and the band and the musicians playing, which you don't see today. . . . People should dance the way they feel, not dancing on two, or whatever, because now you're becoming mechanical. And if you're mechanical, you don't have no feeling. . . . It was an era of fun and laughter and creativity and emotion because to hear the band live is the best thing in the world. That's the best medicine you can give the heart—a live band and all of the different types of dancing and expressions that the people are doing.

—JOSE MANGUAL JR.,
percussionist[3]

◀ The Fania record label promoted salsa through concerts and recordings by a group that included top musicians and singers from different bands signed to Fania. This 1981 portrait of the Fania All Stars includes, in order from left to right: *Top row*: Yomo Toro, Roberto Roena, Papo Lucca, Adalberto Santiago, Johnny Pacheco, Reynaldo Jorge, Ismael Miranda, Puchi Bulong, Luigi Texidor, Leopoldo Piñera, Hector Lavoe. *Middle row*: Aníbal Vázquez, Eddie Montalvo, Rubén Blades, Pupi Legarreta, Santos Colón, Papo Vázquez. *Bottom row*: Juancito Torres, Sal Cuevas, Pete "El Conde" Rodríguez, Celia Cruz, Cheo Feliciano, Nicky Marrero, Bomberito Zarzuela. (Izzy Sanabria)

el entusiasmo de los músicos. Las imágenes de la vida en el gueto urbano están intercaladas con el metraje del escenario, retratando la música y cultura latinas de un modo nunca antes visto ni en el cine ni en la televisión. La celebración de la vida de la clase obrera en el sur del Bronx que presentó la película inspiró a residentes de la urbe en toda América Latina, quienes vieron reflejadas en esa película las alegrías y las penas de sus propias comunidades desplazadas y en apuros. Esta representación orgullosa de las comunidades latinas tuvo una resonancia sociopolítica, y la salsa le dio a la gente un modo exuberante de desafiar sus adversidades.

La salsa tuvo un significado particular para los puertorriqueños. El mayor número de los músicos de la Fania All Stars eran puertorriqueños y nuyoricans, y su visibilidad internacional fue motivo de orgullo para los puertorriqueños de la isla y de New York. Las referencias musicales sobre Puerto Rico, tales como la inclusión de los ritmos de bomba y plena, también apelaron al orgullo puertorriqueño y la nostalgia de estar lejos de su hogar. Por tanto, la salsa manifestó una especie de expresión liberadora de los estigmas sociales que los puertorriqueños experimentaron en Estados Unidos, y de la sensación de ser colonizado.

Willie Colón reclamó este sentimiento nacionalista causando sensación con su disco *Asalto Navideño* del 1970. El disco fue lanzado en la época navideña, y su título era un juego de palabras— "asalto" se refiere tanto a un acometimiento violento, como a una tradición navideña puertorriqueña donde se va de casa en casa despertando a los vecinos con canciones e instrumentos musicales. Este doble significado corresponde a la yuxtaposición de la música jíbara y la salsa en este disco, vinculando la tradición de la población rural de Puerto Rico con los sonidos urbanos de la ciudad de New York.

Por ejemplo, la canción "Esta Navidad" abre con la música llamada aguinaldo, interpretada por Yomo Toro en el cuatro puertorriqueño, un tipo de guitarra fundamental de la música jíbara. Los trombones también tocan la melodía con fraseo de aguinaldo, y la

Nos influenciaron muchas otras músicas que ni siquiera eran latinas. *Sergeant Pepper's Lonely Hearts Club Band*, tú sabes. Estábamos escuchando a Chicago y a Blood, Sweat, and Tears también. Y fue toda esta polinización cruzada que acabó por afectar todo lo que estaba pasando aquí ¿sabes? La gente de Cuba no estaba escuchando todo lo que nosotros estábamos escuchando, como tampoco en Puerto Rico. El hecho de que éramos bilingües, también nos permitió estar abiertos a otras músicas, a ser capaces de brindar algunos de esos ingredientes a lo que acabamos por llamar salsa. . . . Yo diría que salsa es un concepto más que nada. Es un concepto de inclusión, tratar de incluir más, no excluir otras músicas.

—**WILLIE COLÓN,**
trombonista y líder (traducido)[4]

¿Cómo no iba a ser yo el primero allí para la filmación de la película de la Fania All Stars, *Our Latin Thing*? . . . Era como declararse. ¿Sabes? Era como, "Ay Dios mío, por fin vamos a tener a nuestros héroes latinos, nuestros pioneros." . . . ¡Salieron en película! Y cuando empezaron a moverse en la fila, ay Dios mío, fue una excitación que yo nunca, nunca había experimentado cuando iba al Cheetah. Yo solía ir a menudo, pero esa noche fue mágica.

—**RALPH IRIZARRY,**
percusionista (traducido)[5]

such as bomba, plena, calypso, cumbia, and merengue and also borrowed from commercial pop music, including rock and blues. Fania used the term "salsa" to market this new sound and style.

The sounds and images of salsa came together in the 1971 film *Our Latin Thing*, a documentary of a live performance by the Fania All Stars. Filmed at the nightclub Cheetah in New York City, *Our Latin Thing* captures the participation of the audience as well as the exuberance of the musicians. Images of life in the urban ghetto are interspersed with performance footage, portraying Latino music and culture in a way that had never been seen in movies or TV. The movie's celebration of working-class life in the South Bronx inspired urban residents all over Latin America, who saw reflected in the film the joys and sorrows of their own displaced and struggling communities. This proud representation of urban Latino communities had a sociopolitical resonance, and salsa music gave people an exuberant way to defy their hardships.

Salsa had a particular significance for Puerto Ricans. Most of the musicians in the Fania All Stars were Puerto Rican and Nuyorican, and their international visibility was a point of pride for Puerto Ricans on the island and in New York. Musical references to Puerto Rico, such as the inclusion of bomba or plena rhythms, also appealed to Puerto Rican pride and nostalgia for their home. Salsa thus provided a kind of expressive liberation from the social stigmas Puerto Ricans experienced in the United States and from the feeling of being colonized.

Willie Colón appealed to this nationalist sentiment to create a sensation with his 1970 album *Asalto Navideño*. The record was released to coincide with Christmas (*Navidad* in Spanish), and its title was a play on words – *asalto* referring both to a violent assault and to a Puerto Rican Christmas tradition of going from house to house and waking the neighbors with song. This double meaning corresponded with Colón's juxtaposition of Puerto Rican jíbaro music and salsa on the album, linking Puerto Rico's rural folk tradition with the urban sounds of New York City.

We were influenced by a lot of other musics that were not even Latino. *Sergeant Pepper's Lonely Hearts Club Band*, you know, we were listening to Chicago, and Blood, Sweat, and Tears also. And, it was all of this cross-pollination that just affected it all, and all of that was happening here, you know? People in Cuba were not listening to all the stuff we were hearing, nor in Puerto Rico. The fact that we were bilingual also let us be open to other musics to be able to bring some of those ingredients into what we wound up calling salsa. . . . I would say that salsa is a concept more than anything else. It's a concept of inclusion, to try to include more, or not exclude other musics.

—WILLIE COLÓN,
trombonist and bandleader[4]

How was I not going to be the first one there for the Fania All-Star filming of *Our Latin Thing*? . . . It was like a coming out. You know, it was like, "Oh, my God, we're finally going to have our Latin heroes, you know, our pioneers. . . . They get the film treatment and stuff!" And when they started moving the line in, my God, it was an excitement that I had never, never experienced going to the Cheetah. I used to go so many times! But this night was magical.

—RALPH IRIZARRY,
percussionist[5]

voz lastimera de Héctor Lavoe le añade la sensación de jíbaro. Sin embargo, y luego de tres versos cortos, hay una pausa dramática y la banda toma un giro hacia un coro que suena más urbano, como una señal a los bailadores para que se suelten e intensifiquen la energía.

 "Esta Navidad", Willie Colón

Aunque la salsa habló del "entremedio", el jamón del sándwich, y las experiencias cambiantes de los puertorriqueños y otr@s latin@s en Estados Unidos, también habló poderosamente a las audiencias de América Latina. En particular, la salsa se conectó con el movimiento de promover la democracia que se estaba propagando por toda América Latina durante los años 1960 y 1970. En la política, los grandes indicadores de este movimiento fueron la revolución cubana en el 1959 y la elección de un presidente socialista en Chile, Salvador Allende, en 1970, seguido por su derrocamiento y asesinato en el 1973. La contraparte musical de estos acontecimientos políticos fue la *nueva canción*, un movimiento que enfatizó los instrumentos y estilos populares, con líricas poéticas de fortaleza y justicia social. A pesar de que la salsa era diferente en su sonido urbano moderno, coincidió con la celebración de la gente común de la nueva canción.

La energía urbana de la salsa y la conciencia poética de la nueva canción se unieron poderosamente en la música de Rubén Blades. Nacido en Panamá, Blades vino a New York en 1974 y tomó un trabajo en la oficina de correos de la Fania, donde aspiraba grabar sus propias canciones. El disco *Siembra* de 1978, una colaboración con Willie Colón, estableció la reputación de Blades como un cantautor brillante y defensor de la justicia social. La gente de toda América Latina cantó y bailó con sus canciones de lucha y de esperanza, conectando palabras e ideas con movimiento y sentimiento.

Mientras la política de la salsa era importante para los fanáticos, también lo era la música. Los músicos de salsa heredaron la maestría musical establecida por las orquestas consumadas de Machito,

Así que había un hambre, mientras estábamos haciendo esta música, estábamos mirando en la televisión—Martin Luther King está cruzando el Puente en Selma, Alabama; los policías están rompiendo las sesiones de improvisación. Y nosotros sentimos que era todo—éramos parte de un tipo de movimiento que estaba pasando. . . . La música, aunque no era explícitamente social o política, tenía una connotación casi de desobediencia civil. Estábamos siendo como traviesos cuando tocábamos los cueros, y eso es gracioso porque históricamente la bomba y la plena y la capoeira—estos son unos fenómenos similares, hay un paralelismo ahí. Y esto era una especie de nuestra capoeira, la salsa en el Bronx.

—**WILLIE COLÓN**, trombonista y líder de banda (traducido)[6]

Siembra, si pretendes recoger
Siembra, si pretendes cosechar
Pero no olvides
que de acuerdo a la semilla
Así serán los frutos que recogerás
—**"SIEMBRA"**, Rubén Blades (1978)

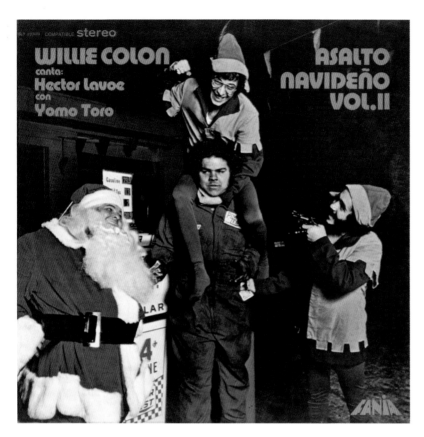

 Willie Colón's *Asalto Navideño* albums in the early 1970s integrated Puerto Rican jíbaro music, a favorite at Christmastime, with salsa. *Asalto* refers to a Puerto Rican Christmas tradition in which people play music outside friends' houses to demand food and drink. Here the Puerto Rican Christmas meaning is contrasted comically with the New York meaning, as Willie Colón (with pistol) and Hector Lavoe help Santa rob a gas station. (Pablo Yglesias collection)

The song "Esta Navidad," for example, opens with a kind of Christmas music called *aguinaldo* played by Yomo Toro on the Puerto Rican *cuatro*, a type of guitar associated with jíbaro music. The trombones also play an aguinaldo-style melody, and Hector Lavoe's plaintive voice adds to the jíbaro feeling. After three short verses, though, there is a dramatic break and the band swings into a more urban-sounding coro, a signal for the dancers to cut loose and step up the energy.

 "Esta Navidad," Willie Colón

While salsa spoke to the in-between and changing experiences of Puerto Ricans and other US Latin@s, it also spoke powerfully

So there was a hunger, as we were making this music, we were watching in television—Martin Luther King is going over the bridge in Selma, Alabama; the cops are breaking up the jam sessions. And we just felt it was all—we were part of some kind of movement that was going on. . . . The music, although it wasn't explicitly social or political, it had a connotation almost of civil disobedience. We were being kind of naughty when we were playing the drums, and that's funny, because historically, like the bomba and the plena and capoeira—these are all similar phenomena, there's a parallel there. And this was kind of our capoeira, the salsa in the Bronx.

—**WILLIE COLÓN,**
trombonist and bandleader[6]

Tito Puente, Tito Rodríguez y Eddie Palmieri, entre otras. Los oyentes y bailadores continuaron imponiendo esos patrones, e innovadores como Johnny Pacheco y Willie Colón tomaron todas las oportunidades para aprender y trabajar junto a músicos maestros empapados en la tradición afrocaribeña.

Una de estas maestras fue Celia Cruz. Nacida en La Habana en 1924, Celia consiguió la fama internacional como la vocalista principal de La Sonora Matancera. La Sonora Matancera estaba de gira en México cuando el gobierno cubano cayó en la revolución del 1959, y Celia nunca regresó a Cuba. Se dirigió a New York y se asoció con Tito Puente, grabando varios discos de larga duración en los años 1960. En 1974 grabó con Johnny Pacheco, quien también la invitó a cantar con la Fania All Stars. La voz poderosa de Celia y su presencia escénica atrayente levantó la energía de la banda y le ganó el apodo de "la Reina de la Salsa", aunque decía, a veces, que ella simplemente estaba cantando la música cubana con la cual creció.

Celia fue una de las dos mujeres que integraron el club masculino de la salsa en los años 1960 y 1970. La otra fue La Lupe (1936–1992), quien comenzó su carrera cantando en un club nocturno pequeño de La Habana, llamado La Red, donde una clientela internacional, incluyendo a Ernest Hemingway y Simone de Beauvoir, entre otros, iban a disfrutar de la "bohemia" (veladas íntimas de poesía y canto). En 1962 La Lupe se fue de Cuba, yendo primero a México y luego a New York, donde se conectó con su compatriota Mongo Santamaría. Se juntó con Tito Puente y grabó una serie de discos de larga duración en los años 1960, y se ganó la reputación de intérprete electrizante.

Algunas de las canciones más memorables de La Lupe eran boleros lentos, que cantaba con una pasión que rayaba en la desesperación. Ella cautivó, impresionó y, en algunos momentos, hasta perturbó a su público con interpretaciones de canciones como "¿Qué Te Pedí?", "La Tirana" y "Puro Teatro", en las cuales gritó, gimió y hasta se rasgó la ropa.

Si tú no usas la cabeza
Otro por ti la va a usar,
¡Prohibido olvidar!

—"PROHIBIDO OLVIDAR",
Rubén Blades (1991)

Acuérdate cuando aquellos tiempos estaban los hippies y los existencialistas. Y entonces ese fue un público que en seguida le dio una acogida grande a [La Lupe]. La gente que, en vez de ponerse la camisa así, se la ponían al revés, ese era el público de ella. Que no eran malos, eran existencialistas, simplemente eran gente en contra de lo establecido. Y como ella estaba en contra de lo establecido . . .

—HOMERO BALBOA, pianista
(hablando de las audiencias en Cuba)[7]

to Latin American audiences. In particular, salsa connected with a movement for greater democracy that was percolating throughout Latin America during the 1960s and 1970s. In politics the great markers of this movement were the 1959 Cuban Revolution and the 1970 election of socialist president Salvador Allende in Chile, followed by his overthrow and murder in 1973. The musical counterpart to these political developments was *nueva canción*, a genre that emphasized folk instruments and styles, with poetic lyrics of fortitude and social justice. Although salsa was different in its modern urban sound, it resonated with nueva canción's celebration of the common people.

Salsa's urban energy and nueva canción's poetic conscience came together most powerfully in the music of Rubén Blades. Born in Panama, Blades came to New York in 1974 and took a job in the Fania mail room, where he aspired to record his own songs. The 1978 album *Siembra,* a collaboration with Willie Colón, established Blades's reputation as a brilliant songwriter and singer and an advocate for social justice. People all over Latin America sang with and danced to his songs of struggle and hope, connecting words and ideas with movement and feeling.

While the politics of salsa were important to fans, so was the music. Salsa musicians inherited the standards of musicianship established by the polished orchestras of Machito, Tito Puente, Tito Rodríguez, Eddie Palmieri, and others. Listeners and dancers continued to enforce those standards, and innovators like Johnny Pacheco and Willie Colón took every opportunity to learn from and work alongside master musicians steeped in Afro-Caribbean tradition.

One of these masters was Celia Cruz. Born in Havana in 1924, Celia achieved international fame in the 1950s as the lead singer for La Sonora Matancera. La Sonora Matancera was touring in Mexico when the Cuban government fell in the 1959 revolution, and Celia never returned home. She made her way to New York and teamed up with Tito Puente to record several albums in the 1960s. In 1974 she

Sow, if you plan to reap
Sow, if you plan to harvest
But don't forget
That the fruits you reap
Come from the seeds you plant.

—"SIEMBRA,"
Rubén Blades (1978, translated)

If you don't use your head
Someone else will use it for you
Forbidden to forget!

—"PROHIBIDO OLVIDAR,"
Rubén Blades (1991, translated)

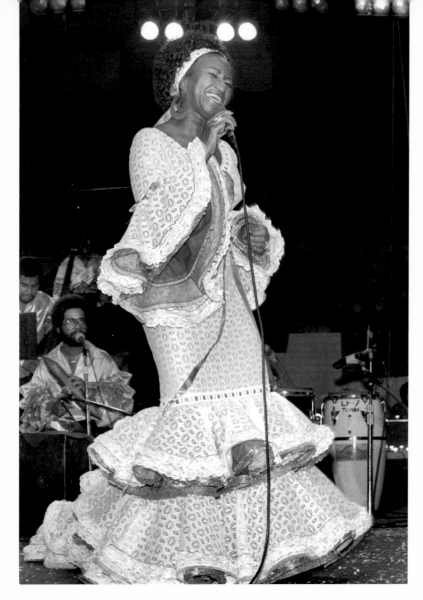

◀ Celia Cruz (1924–2003) was a diminutive woman who dressed big to match her powerful voice and roused the audience with her signature exclamation, "¡Azúcar!" (Sugar!). Her legendary career began with La Sonora Matancera in Cuba, but she relocated to New York after the 1959 revolution. There she performed and recorded with Tito Puente, Johnny Pacheco, and (in Puerto Rico) La Sonora Ponceña, among others. Celia Cruz was awarded the National Medal of Arts by President Bill Clinton in 1994. (Francisco Molina Reyes II)

EL ASCENSO DE MÚSICA TEJANA

La década de los 1970 vio a los músicos tejanos tomar nuevas direcciones que tuvieron algunos paralelismos con la música de salsa. Al igual que los jóvenes latinos en New York se fueron apartando de fusiones como el boogaloo para recibir con los brazos abiertos su herencia caribeña, muchas bandas de música tejana dejaron de tratar de entrar en el mercado nacional y dirigieron su atención a

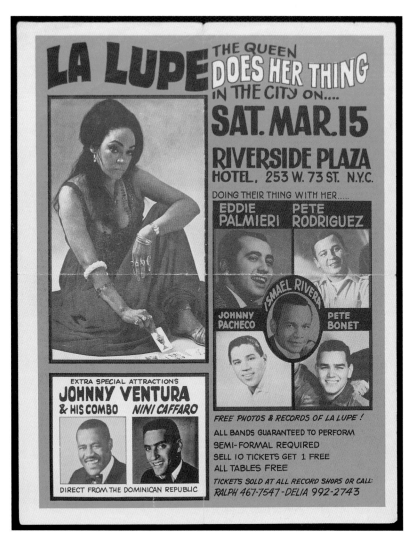

LA LUPE

THE QUEEN
DOES HER THING
IN THE CITY ON....

SAT. MAR.15

RIVERSIDE PLAZA
HOTEL, 253 W. 73 ST. N.Y.C.

DOING THEIR THING WITH HER.....

EDDIE PALMIERI · PETE RODRIGUEZ

ISMAEL RIVERA

JOHNNY PACHECO · PETE BONET

EXTRA SPECIAL ATTRACTIONS
JOHNNY VENTURA
& HIS COMBO · NINI CAFFARO

DIRECT FROM THE DOMINICAN REPUBLIC

FREE PHOTOS & RECORDS OF LA LUPE !
ALL BANDS GUARANTEED TO PERFORM
SEMI-FORMAL REQUIRED
SELL 10 TICKETS GET 1 FREE
ALL TABLES FREE
TICKETS SOLD AT ALL RECORD SHOPS OR CALL:
RALPH 467-7547 - DELIA 992-2743

◀ Cuban singer La Lupe (Guadalupe Victoria Yolí Raymond, 1936–1992) was a performer of incomparable passion who projected an exotic persona. Her collaborations with Tito Puente in New York produced a series of acclaimed recordings, including emotional boleros such as "¿Qué Te Pedí?" and "La Tirana." She headlined this concert in the mid-1960s that included some of the biggest names in Latin music. (Latin Jazz and Salsa Collection, Division of Rare and Manuscript Collections, Cornell University Library)

recorded with Johnny Pacheco, who also invited her to perform with the Fania All Stars. Celia's powerful voice and magnetic stage presence lifted the band's energy and earned her the nickname "la Reina de la Salsa" (the Queen of Salsa), even though she sometimes said she was simply singing the Cuban music she had grown up with.

Celia Cruz was one of two women who integrated the boys' club of salsa in the 1960s and 1970s. The other was La Lupe (1936–1992), who began her career singing at a small Havana nightclub called La

audiencias regionales, que todavía amaban las polkas y las rancheras con letras en español.

Muchas de las bandas de R&B en el West Side tenían sus raíces en las orquestas de música tejana. Por ejemplo, los Sunglows fueron organizados originalmente por Manny Guerra, el baterista de la orquesta legendaria de Isidro López. Por lo tanto, para algunos de los músicos mayores, desplazarse a un repertorio tejano fue un retorno a esas raíces. Latin Breed, por ejemplo, una de las primeras bandas que volvieron a cantar en español con influencias de R&B, fue fundado por el hermano de Manny Guerra, el saxofonista Rudy Guerra. Por otro lado, para otros músicos más jóvenes, resultó a veces un reto tocar el estilo tejano. Al cantante de los Royal Jesters, Joe Jama, le trajo a la memoria la empinada curva de aprendizaje que tuvieron que enfrentar en los años 1970, cuando ellos empezaron abriendo espectáculos para Latin Breed, con el cantante Jimmy Edward al frente.

En lugar de un simple refugio para los estilos más antiguos, este retorno a las audiencias locales produjo innovación y crecimiento. Las bandas de música tejana modernizaron las piezas "viejas" favoritas como la polka, y además añadieron nuevos géneros a sus repertorios, especialmente la cumbia. Con orígenes en la región costera del Atlántico de Colombia, la cumbia tomó forma como una música comercial popular en ciudades como Barranquilla en los años 1940. El estilo se hizo popular pronto en México, y para los 1960, la cumbia también la tocaban los conjuntos tejanos más progresivos, como el Conjunto Bernal. La popularidad de la cumbia dio un salto en los años 1980 cuando los músicos tejanos que cruzaban la frontera cada día más en busca de fanáticos, tomaron la moda mexicana de la música grupera, inspirada en el teclado. A principios de los años 1990, la cumbia era el género de baile que predominaba en el repertorio de Selena y otras estrellas tejanas. Estas innovaciones fueron impulsadas por una infraestructura creciente de sellos disqueros, medios y premios que crearon la industria llamada música tejana.

Yo era bueno cantando música soul, sabes, y todo eso, pero no estaba en la onda de cantar música tejana, y aprendí de ellos, sabes, de Jimmy y los Latin Breed. Y nosotros—perdóname por usar la expresión—pero por lo menos cinco, seis meses, todas las noches, viernes, sábado y domingo ¡los Latin Breed nos pateaban el culo! Todas las noches nos lo pateaban bien duro, hombre, ¡porque estaban calientes! . . . Tenían cuatro metales, digo, ¡acabando! Para mí ellos eran los Tower of Power tejanos; así era lo apretados que estaban y cuán pesado sonaban. . . . Nosotros finalmente sonamos como una banda tejana, sabes, y todo el mundo con los Latin Breed decía, "¡Mano, nos patearon el culo esta noche!" . . . Ahí fue que yo supe que la habíamos hecho.

—JOE "JAMA" PERALES,
cantante de los Royal Jesters
(traducido)[8]

Red, where an international clientele including Ernest Hemingway, Simon de Beauvoir, and others came to enjoy the atmosphere of "bohemia"—intimate evenings of poetry and song. In 1962 La Lupe left Cuba, going first to Mexico and then to New York, where she connected with countryman Mongo Santamaría. She went on to record a series of albums with Tito Puente in the 1960s and earned a reputation as an electrifying performer.

Some of La Lupe's most memorable songs were slower boleros, which she performed with a passion that bordered on despair. She enthralled, awed, and sometimes even disturbed her audiences with performances of songs such as "¿Qué Te Pedí?," "La Tirana," and "Puro Teatro," in which she shouted, moaned, and tore her clothing.

THE RISE OF TEJANO MUSIC

The 1970s saw Texas Mexican musicians taking new directions that had some parallels to salsa music. Just as young Latin@s in New York turned away from fusions like the boogaloo to embrace their Caribbean heritage, many Tejano bands stopped trying to break into the national market and turned their attention to regional audiences who still loved polkas and rancheras with Spanish lyrics.

Many of the bands in the West Side R&B scene had roots in Tejano orquestas. The Sunglows, for example, were originally organized by Manny Guerra, the drummer in Isidro Lopez's legendary orquesta. For some of the older players, therefore, shifting back to a Tejano repertoire was a return to those roots. The Latin Breed, for example, one of the first bands to return to Spanish lyrics with an R&B sensibility, was started by Manny Guerra's brother, saxophonist Rudy Guerra. For other younger musicians who had gotten their start in rock and roll, however, it was sometimes a challenge to play Tejano style. The Royal Jesters' singer Joe Jama recalled the steep learning curve they faced in the early 1970s when they began to open shows for the Latin Breed, fronted by singer Jimmy Edward.

Remember that in those times there were hippies and existentialists. So that was the audience that gave [La Lupe] a big welcome right away. The people who, instead of putting on their shirts this way, put them on backwards—that was her audience. They weren't bad, they were existentialists, they were just people who were against the establishment. And since she was against the establishment . . .

—HOMERO BALBOA,
pianist (talking about audiences in Cuba, translated)[7]

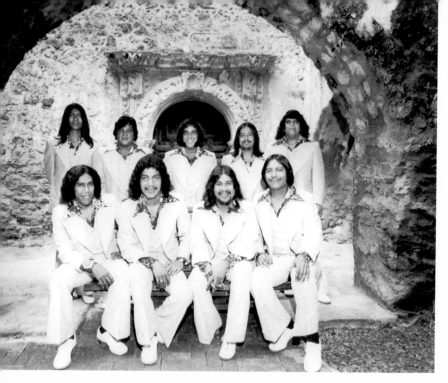

The Latin Breed was one of the first San Antonio bands to mix R&B influences with Mexican styles and Spanish lyrics. They played and recorded briefly in 1969, then re-formed in 1973 with musicians who were all former members of Sunny and the Sunliners. Their disciplined and funky horn section set a high bar for the emerging genre of Tejano music. This 1974 picture taken at the Mission San José shows (back row, left to right) Julian Carrillo (keyboard), Pete Garza (bass), Jimmy Edward (singer), Charlie de Leon (sax), George Cantú (trumpet); (front row, left to right) Gibby Escovedo (sax), Richard Solis (drums), Steve Velasquez (guitar), and Donald Garza (trumpet). (Hispanic Entertainment Archives)

Cuando Sunny and the Sunliners, la banda tejana más visible nacionalmente, abandonó sus sueños de crossover y comenzó a tocar para audiencias regionales, marcó un punto de inflexión en la música tejana. En lugar de competir con bandas nacionales de R&B, trabajaron para ponerse al día con orquestas como Little Joe y la Familia y Latin Breed, quienes ya estaban tocando un repertorio en español mezclado con R&B e integrando los "pitos" (trompetas y saxofones) con instrumentos modernos como el órgano y la guitarra eléctrica. El sonido moderno de estas bandas tejanas, combinado con la enérgica polka y otros estilos populares, es la mezcla que algunos asociaron con el movimiento más amplio de las artes llamado "La Onda Chicana".

Un ejemplo de La Onda Chicana es "Las Nubes", grabada por Little Joe y la Familia en 1972. La letra agridulce expresa los sentimientos de un trabajador desilusionado, un tema que ayudó a "Las Nubes" a convertirse en un himno para el movimiento de la United Farm Workers. La grabación empieza con un grito largo y sostenido donde Little Joe grita: "¡Órale raza, here's my brown soul!"

Rather than a simple retreat to older styles, this return to local audiences produced innovation and growth. Tejano bands modernized old favorites like the polka, and they also added new genres to their repertoires, especially the cumbia. With origins in the Atlantic coastal region of Colombia, cumbia took shape as a commercial popular music in cities like Barranquilla in the 1940s. The style soon became popular in Mexico, and by the 1960s cumbia was also being played by some of the more progressive Tejano conjuntos, such as Conjunto Bernal. The popularity of cumbia in Texas took a leap in the 1980s when Tejano musicians, increasingly reaching across the border for fans, took up the Mexican trend toward keyboard-driven *grupera* music. By the early 1990s cumbia was the predominant dance genre in the repertoire of Selena and other Tejano stars. These innovations were propelled by a growing infrastructure of record labels, media, and awards that created an industry known as Tejano music.

When Sunny and the Sunliners, the most nationally visible Tejano band, abandoned their crossover dreams and began to perform for regional audiences, it marked an important turning point in Tejano music. Instead of competing with national R&B bands, they worked to catch up to orquestas such as Little Joe y la Familia and Latin Breed, who were already playing a Spanish-language repertoire mixed with R&B and integrating the "pitos" (trumpets and saxophones) with modern instruments like organ and electric guitar. The modern sound of these Tejano bands combined bouncy polkas with R&B and other popular styles, a mix that some associated with the broader arts movement called "La Onda Chicana."

An example of La Onda Chicana is "Las Nubes," recorded by Little Joe y la Familia in 1972. The song's bittersweet lyrics express the feelings of a disillusioned worker, a theme that helped make "Las Nubes" an anthem for the United Farm Workers movement. The recording begins with a long held-out grito, and Little Joe shouts, "Órale raza, here's my brown soul!" A dramatic break by the horns signals the singer's entrance, and the band breaks down

I was good at singing soul music, you know, and all that stuff, but I wasn't hip to singing Tejano music, and I learned from them, you know, from Jimmy and the Latin Breed. And we—forgive me for using the expression—but for at least five, six months, every night, Friday, Saturday, and Sunday we would get our butts kicked from Latin Breed! Every night they'd kick our butts big time, man, because they were hot! . . . They had four horns, I mean, kickin'! . . . To me they were like the Tejano Tower of Power; that's how tight they were and how heavy they sounded. . . . We finally sounded like a Tejano band, you know, and everybody with the Latin Breed said, "Man, you guys kicked our butts tonight!" . . . That's when I knew we had made it.

—JOE "JAMA" PERALES,
singer for the Royal Jesters[8]

Una pausa dramática por los pitos señala la entrada del cantante, y la banda rompe con el ritmo de polka "oom-pah". A medida que las cuerdas, los metales delicados y los sintetizadores se van integrando a la textura en el segundo verso, la dulce melancolía contrasta con el ritmo pulsante. Las cuerdas de ensueño finalmente dan paso a saxofones chillones y gritos, pero todo el tiempo el ritmo de la polka mantiene a los bailadores moviéndose. La música contrasta la tristeza con la alegría y los sonidos modernos con los tradicionales.

 "Las Nubes", Little Joe y la Familia

A medida que La Onda Chicana acaparó la escena durante los años 1970, muchos músicos de conjunto se mantuvieron conectados a su fanaticada de clase obrera, viajando por las calles secundarias del sur de Texas para tocar bailes en comunidades pequeñas. Sin embargo, unos pocos continuaron el legado de innovación y crossover establecido por el Conjunto Bernal en las postrimerías de los años 1950 y trajeron el acordeón a un contexto musical más moderno y urbano. Por ejemplo, Steve Jordan exploró nuevas posibilidades de expresión para el instrumento, tocando frases de rock y blues y arreglando canciones populares para una instrumentación de conjunto. Por otro lado, Roberto Pulido y los Clásicos tocaban mayormente polkas y rancheras, pero añadieron metales y mezclaron el sonido del conjunto, arraigado en el acordeón, con arreglos más elaborados de orquesta.

Uno de los músicos que más aportó a estimular el estatus social del acordeón fue Emilio Navaira, quien empezó su carrera en los años 1970 con el conjunto de David Lee Garza. Les recordó a los tejanos que los mexicanos eran los vaqueros originales y los hizo sentir orgullosos de todas las manifestaciones de su cultura, incluyendo el acordeón. Como muchos tejanos, Navaira también amaba la música country-western e integró canciones de este estilo a su repertorio. Al frente de su propia banda, el Grupo Río, Navaira

Ya todo se me acabó, no me puedo
 resistir
Si voy a seguir sufriendo, mejor quisiera
 morir
Yo voy vagando en el mundo, sin saber
 a dónde ir

Los años que van pasando, no me canso
 de esperar
Y a veces que estoy cantando, mejor
 quisiera llorar
Para qué seguir sufriendo, si nada
 puedo lograr

Las nubes que van pasando, se paran a
 lloviznar
Parece que se sostienen cuando a mí
 me oyen cantar

Cuando a mí me oyen cantar se paran
 a lloviznar
Parece que alegran mi alma con su
 agua que traen del mar

—**"LAS NUBES"**,
Little Joe y la Familia (1972)

to the "oom-pah" polka beat. As strings, smooth horns, and synthesizers are added to the texture in the second verse, their melancholy sweetness contrasts with the pulsing rhythm. Dreamy strings eventually give way to squealing saxophones and gritos, but all the while the polka beat keeps the dancers moving. The music contrasts sadness with joy and modern sounds with traditional ones.

 "Las Nubes," Little Joe y la Familia

As La Onda Chicana took hold during the 1970s, many conjunto musicians stayed connected to their working-class fan bases, traveling the back roads of South Texas to play for dances in small communities. A few, however, continued the legacy of innovation and boundary crossing established by Conjunto Bernal in the late 1950s and brought the accordion into a more modern and urban musical context. Steve Jordan, for example, explored new expressive possibilities for the instrument, playing rock and blues licks and covering pop songs in a conjunto instrumentation. Roberto Pulido y los Clásicos, by contrast, played mainly polkas and rancheras but added horns and blended the accordion-based conjunto sound with the more elaborate arrangements of an orquesta.

One of the musicians who did the most to boost the accordion's social status was Emilio Navaira, who began his career in the 1970s singing with David Lee Garza's conjunto. He reminded Tejanos that Mexican vaqueros were the original cowboys and made them feel proud of all the parts of their culture, including the accordion. Like many Tejanos, Navaira also loved country-western music and integrated country songs and style in his repertoire. Fronting his own band, Grupo Río, in the 1990s, Navaira played not only for Tejano audiences but also for country-western fans.

In addition to modernizing the image of the accordion, Tejano music of the 1980s expanded the use of keyboards. Many Tejano bands were referred to as *grupos,* a term that (along with *música grupera*) was used in Mexico in the 1980s to describe bands that

I am finished, I can't stand it anymore
If I am going to continue suffering,
 I'd rather die
I wander the earth without knowing
 where I'm going

The years go by and I don't tire
 of hoping
And sometimes when I am singing,
 I'd rather cry
Why keep suffering if I can't achieve
 anything?

The clouds go by, they wait and rain
 a little
It seems that they stop to listen
 when they hear me sing

When they hear me sing they wait
 and rain a little
They seem to lift my heart with the
 water they bring from the sea
 —**"LAS NUBES,"** Little Joe y la
 Familia (1972, translated)

tocó, no sólo para tejanos, sino para los fanáticos de country-western en los años 1990.

Además de modernizar la imagen del acordeón, la música tejana de los años 1980 expandió el uso de los teclados. A muchas bandas de música tejana se les refería como grupos, un término (junto con la música grupera) que se usaba en México para describir las bandas que tocaban baladas populares y cumbias, usando teclados de sintetizadores. Texas también tenía su historia de conjuntos que usaban teclados, como Los Fabulosos Cuatro, quienes temprano en los años 1960 sustituyeron el acordeón y el bajo sexto por el sintetizador y la guitarra eléctrica. Para la década de los 1980, las bandas de grupos fueron favorecidas por los principales artistas tejanos, incluyendo a la gran estrella Laura Canales. Los grupos de Texas, incluyendo Mazz, La Mafia y Selena, comenzaron a vender discos en México, como también en otras partes del suroeste de Estados Unidos.

La expansión regional e internacional de los grupos tejanos fue apoyada por una infraestructura comercial creciente. Esa infraestructura se comenzó a formar en los años 1940 y 1950 con sellos disqueros regionales e independientes en el sur de Texas, tales como Discos Ideal en Alice (que grabó a Beto Villa) y Falcon en McAllen (que grabó a Chelo Silva). Durante los años 1970 y 1980, aparecieron más sellos disqueros para satisfacer el creciente interés en la música tejana, incluyendo a Freddie Records y Hacienda Records en Corpus Christi, y Cara Records en San Antonio.

La carrera de Little Joe ilustra cómo la diversidad de sellos disqueros independientes del sur de Texas moldeó la escena musical. Sus primeros contratos de grabación fueron con sellos independientes como Corona, Valmon y Zarape, y pasó a formar su propio sello, Buena Suerte, al igual que Leona, que eran distribuidos por Freddie Records. Little Joe fue uno de los primeros artistas tejanos que firmó con un gran sello cuando grabó para WEA en 1983, pero luego se independizó otra vez, formando su propio sello, Redneck Records. Más tarde, Redneck obtuvo la distribución de la CBS. La

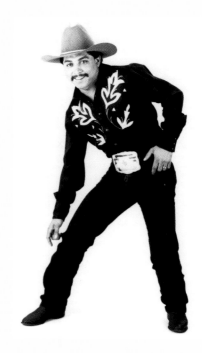

▲ San Antonio native Emilio Navaira (1962–2016) attracted fans by his dress and stage presence in addition to his singing. He cultivated a dapper cowboy image with endorsements from Stetson hats, Wrangler jeans, and Tony Lama boots. Navaira sang in both Spanish and English and toured with country-western stars Alan Jackson and Clay Walker. (Ramón R. Hernández)

played pop ballads and cumbias using keyboard synthesizers. Texas also had its own history of conjuntos that used keyboards, such as Los Fabulosos Cuatro, who replaced the accordion and bajo sexto with synthesizer and electric guitar as early as the 1960s. By the 1980s keyboard-driven grupo ensembles were favored by leading Tejano artists, including Laura Canales. Beginning in the late 1980s, popular Texas grupos, including Mazz, La Mafia, and Selena, began to sell records and tour in Mexico as well as in other parts of the Southwestern United States.

The regional and international expansion of Tejano grupos was supported by a growing commercial infrastructure. That infrastructure first began to form in the 1940s and '50s with regional independent record labels in South Texas, such as Discos Ideal in Alice (which recorded Beto Villa) and Falcon in McAllen (which recorded Chelo Silva). In the 1970s and '80s more labels emerged to cater to the growing interest in Tejano music, including Freddie Records and Hacienda Records in Corpus Christi and Cara Records in San Antonio.

The career of Little Joe illustrates how the diversity of independent labels in South Texas shaped the music scene. His first recording contracts in the 1960s were on the independent labels Corona, Valmon, and Zarape, and he went on to form his own record label, Buena Suerte, as well as Leona, which was distributed by Freddie Records. Little Joe was one of the first Tejano artists to sign with a major label when he recorded for WEA in 1983, but he then went independent again, forming his own Redneck Records label. Redneck later got distribution from CBS. The abundance of independent record labels in South Texas meant that Tejano artists like Little Joe could negotiate with major labels but did not depend on them. They could make their living catering to the tastes of local audiences.

The Tejano Music Awards, established in 1980 in San Antonio, helped promote regional artists and labels and boosted the presence of Tejano bands on local radio stations. By the late 1980s the thriving

▲ Laura Canales (1954–2005), from Kingsville, Texas, was the biggest star of Tejano music in the 1980s, winning Best Female Entertainer and Best Female Vocalist honors at the Tejano Music Awards every year from 1983 to 1986. (San Antonio Express News/ZUMA Press)

abundancia de sellos disqueros independientes en el sur de Texas dio paso a que artistas como Little Joe pudiesen negociar con sellos discográficos grandes, pero no depender de ellos. Podían ganarse la vida sirviendo los gustos de las audiencias locales.

Los Tejano Music Awards, establecidos en 1980 en San Antonio, ayudaron a promover artistas regionales y sellos discográficos e impulsaron la presencia de bandas de música tejana en estaciones de radio locales. A finales de los años 1980, la próspera escena musical tejana atrajo la atención de compañías discográficas internacionales. Por ejemplo, Cara Records, cuyos artistas incluían a Selena, La Mafia, Mazz, Roberto Pulido y otros, firmaron un acuerdo de distribución con CBS (que más tarde se convirtió en Sony) en 1986. En 1989 Cara fue adquirida por EMI, lo que ayudó a estos artistas a llegar al público de México. Temprano en los años 1990 las estaciones de radio con programación tejana bilingüe llegaron al lugar número uno en calificaciones de escuchas (*listener ratings*) en San Antonio (KXTN-FM), en Houston (KQQK-FM) y en otras ciudades de Texas, y la programación de música tejana se oía en estaciones de radio a lo largo de Estados Unidos y México.

La estrella más grande que afloró de esta industria de música tejana fue Selena Quintanilla. Selena comenzó su carrera artística profesional a los nueve años de edad con la banda de su familia, Los Dinos. Su audaz y versátil voz, habilidad de bailar y presencia escénica madura, pronto la convirtió en la atracción principal y la banda empezó a presentarse con su nombre (Selena y Los Dinos). Selena popularizó la fusión de varios géneros de Estados Unidos y América Latina con la música tejana, y sedujo a las audiencias mexicanas con su estilo distintivamente americano de baile, de vestir, de música y de pronunciación. Selena murió trágicamente joven, asesinada por una empleada-fanática trastornada cuando tenía solo veintitrés años, pero logró un fuerte impacto, y su música permanece viva en los corazones de muchos en Estados Unidos, América Latina y en otras partes del mundo.

One of the most popular Tejano bands of the 1980s was Mazz, who, like La Mafia and others, adopted the keyboard synthesizers and cumbia rhythms of Mexican grupera music. After splitting in 1998 with singer Joe Lopez, Grupo Mazz, shown here performing in San Antonio in 2016, has won multiple Latin Grammy Awards under the direction of songwriter and producer Jimmy Gonzalez (left). (Ramón R. Hernández)

Tejano music scene attracted attention from international recording companies. Cara Records, for example, whose artists included Selena, La Mafia, Mazz, Roberto Pulido, and others, signed a distribution deal in 1986 with CBS (later to become Sony). In 1989 Cara was acquired by EMI, which helped these artists reach audiences in Mexico. By the early 1990s radio stations with bilingual Tejano music programming were number 1 in listener ratings in San Antonio (KXTN FM), Houston (KQQK FM), and other Texas cities, and Tejano music programming was heard on radio stations throughout the United States and Mexico.

The biggest star to emerge from this Tejano music industry was Selena Quintanilla. Selena began her professional career at the age of nine singing with her family band, Los Dinos. Her gutsy and versatile voice, dancing skill, and mature stage presence soon made her the main attraction, and the band began to perform under her name (Selena y Los Dinos). Selena popularized a fusion of various US and Latin American genres with Tejano music, and she also charmed Mexican audiences with her distinctively American style in dance, clothing, music, and speech. Selena died tragically young, murdered by a disturbed employee and fan when she was

Al igual que otros artistas tejanos, Selena cantó en español e interpretó un repertorio que incluía polkas y rancheras. Igualmente, y mientras su fama crecía, Selena mezcló música tejana con estilos populares del mainstream. Su éxito del 1995 "Bidi Bidi Bom Bom" es un buen ejemplo de esta mezcla. "Bidi Bidi Bom Bom" está en el estilo de cumbia. El ritmo básico de la cumbia está marcado por el güiro y el cencerro con su pulso constante de *CHI _ pa-chi-CHI _ pa-chi-CHI _ pa-chi-CHI*. La línea del bajo y el contratiempo en el rasgueo de la guitarra le añaden un toque de reggae, mientras las melodías del sintetizador y el solo de la guitarra eléctrica insinúan sonidos de rock y otros estilos. En el vídeo oficial, la mezcla de estilos musicales está reforzada por gentes de diferentes razas y etnias.

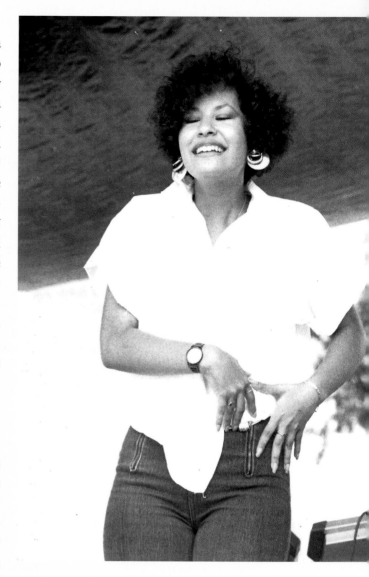

 "Bidi Bidi Bom Bom", Selena

Esta diversidad de sonidos e imágenes refleja la experiencia de Selena de vivir en el medio de mundos diferentes. Mientras su mezcla de estilos la ayudó a cruzar la frontera hacia el mainstream (un objetivo importante para Selena y su sello discográfico, EMI), también apeló a audiencias tejanas. Así como las mezclas de jazz con música mexicana de Beto Villa llamaron a los tejanos en los años 1950, el uso del rock, del disco, del Latin freestyle y de la música caribeña en las canciones de Selena, reflejó los gustos eclécticos de una nueva generación de tejanos. En el último disco de Selena, *Dreaming of You*, lanzado después de su muerte, ella rompió con una costumbre acariciada en la música tejana, cantando en su primer idioma,

Selena Quintanilla (1971–1995) was a prodigious talent who expanded the appeal of Tejano music to diverse audiences. The 1987 photo on the left shows her performing with her family band, Los Dinos, when she was sixteen years old (Ramón R. Hernández). On the right is a still from the video of her last concert, at the Houston Astrodome in 1995. Dressed in a glittering purple pantsuit that she designed, she began her set with a medley of disco hits before launching into her own songs. Leather-clad male backup dancers invoke the disco culture's welcoming inclusiveness of race and sexuality. (Image Entertainment)

only twenty-three, but she had a powerful impact and her music lives on in the hearts of many in the United States, Latin America, and elsewhere in the world.

Like other Tejano artists, Selena sang in Spanish and performed a repertoire that included polkas and rancheras; as her fame grew, however, Selena mixed Tejano music with more mainstream pop styles. Her 1995 hit "Bidi Bidi Bom Bom" is a good example of this mixture. "Bidi Bidi Bom Bom" is in the style of cumbia. The basic cumbia rhythm is marked by the güiro and cowbell with their steady pulse of *CHI _ pa-chi-CHI _ pa-chi-CHI _ pa-chi-CHI*. The bass line and offbeat guitar strum add a reggae feel, while synthesizer melodies and the electric guitar solo hint at rock and other styles. In the official video the mixture of musical styles is reinforced by the inclusion of people of different races and ethnicities.

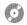 *"Bidi Bidi Bom Bom," Selena*

This diversity of sounds and images reflects Selena's experience of living between different worlds. While her mixture of styles

inglés. Contrario a otras versiones de la historia tejana que insisten en formas culturales distintivas como el conjunto, la música de Selena refleja las intersecciones entre la cultura tejana y el resto del mundo.

HISTORIAS DESDE LA PERSPECTIVA DEL GÉNERO

Aunque Selena se convirtió en la cara más popular de la música tejana, ella fue excepcional en muchos sentidos. Muchas de sus canciones estaban en estilos como la cumbia y la música disco, que no son históricamente exclusivos de la cultura mexicana de Texas. A pesar de que sus canciones algunas veces incluían el acordeón, el sonido de su banda era mayormente de la música popular del mainstream. Y en un negocio musical dominado por hombres, también se destacó como una mujer que tomó el centro del escenario y parecía estar a cargo de su propia carrera. ¿Cómo, entonces, encaja la historia de Selena con la historia más extensa de la música tejana?

Podemos empezar echándole una mirada al cómo y por quién esa historia ha sido contada. La historia escrita de la música tejana comienza con el trabajo del sabio del folclor, Américo Paredes, que puso la cultura tejana en el mapa con su libro del 1958, *"With His Pistol in His Hand": A Border Ballad and Its Hero*. El libro de Paredes se centra en un corrido famoso (una canción popular de la narración en la frontera de Estados Unidos y México) sobre Gregorio Cortéz, quien mató a un guardia estatal de Texas en defensa de su hermano y se fugó de las autoridades en una persecución a través de Texas en 1901. Paredes compartió la perspectiva tejana del encuentro de Gregorio Cortéz con guardias racistas, y también llamó la atención hacia el corrido como una crónica de la experiencia méxico-americana.

Antes de que Paredes se convirtiera en erudito, era músico, y fue a través de la música que conoció a su primera esposa, Chelo Silva, en Brownsville, Texas. Nacida Consuelo Silva en Brownsville en 1922, Chelo cantaba en la iglesia y en la escuela superior e

helped her cross over to mainstream audiences (an important goal of Selena and her record company, EMI), it also appealed to Tejano audiences. Just as Beto Villa's mixture of jazz and Mexican music appealed to Tejanos in the 1950s, Selena's borrowing from rock, disco, Latin freestyle, and Caribbean music reflected the eclectic tastes of a newer generation of Tejanos. For Selena's last album, *Dreaming of You,* released after her death, she even broke with a cherished convention of Tejano music by singing in her first language, English. In contrast to some versions of Tejano history that stress distinctive cultural forms like conjunto, Selena's music reflects the intersections between Tejano culture and the wider world.

GENDERED HISTORIES

Although Selena became the most recognized face of Tejano music, she was exceptional in many ways. Many of her songs were in styles like cumbia and disco that are not historically unique to Texas Mexican culture. While her songs sometimes featured accordion, her band's sound mostly resembled mainstream popular music. And in a male-dominated Tejano music business, she also stood out as a woman who took center stage and seemed to be in charge of her own career. How, then, does Selena's story fit into the longer history of Tejano music?

We can start by looking at how and by whom that history has been told. The written history of Tejano music begins with the work of folklore scholar Américo Paredes, who put Tejano culture on the map with his 1958 book, *"With His Pistol in His Hand": A Border Ballad and Its Hero.* Paredes's book centers on a famous *corrido* (a type of storytelling song popular on the US-Mexico border) about Gregorio Cortez, who killed a Texas Ranger in defense of his brother and led the authorities on a chase across Texas in 1901. Paredes shared a Tejano perspective on Gregorio Cortez's encounter with racist lawmen and also drew attention to the corrido as a chronicle of Mexican American experience.

interpretaba profesionalmente con la orquesta de Tito Crixell. En 1939 Paredes la invitó a cantar en su programa de radio, y se casaron el mismo año. Sin embargo, el matrimonio de Américo Paredes y Chelo Silva fue de corta duración, y desempeñaron papeles muy distintos en la historia cultural tejana.

Chelo Silva se convirtió en una de las artistas tejanas más queridas de su tiempo, especializándose en boleros, canciones de amor y desesperación que eran la pista sonora de las vidas íntimas de los hispano-parlantes a través de las Américas. Su posición como representante de la cultura tejana se complicó por su asociación con el estilo internacional del bolero. Por otra parte, como una mujer que viajaba sola y cantaba sobre deseos apasionados, contradecía los ideales culturales tejanos de esposa y madre. Por estas razones, Silva era a la vez amada y criticada, y tuvo poco control sobre el modo que su historia fue narrada.

Después de separarse de Silva, Paredes llegó a ser profesor de la Universidad de Texas, y él y sus estudiantes (en particular Manuel Peña) escribieron libros que celebraban la música distintivamente tejana, incluyendo el corrido, el conjunto y la orquesta tejana—géneros que estaban dominados por artistas varones. A pesar de la gran popularidad de Silva durante su vida, recibió muy poca mención en estos libros.

Por otro lado, el lugar de Selena en la historia tejana es ampliamente reconocido y celebrado, a pesar de que también se asoció con el pop y con estilos internacionales. Esto se debió en parte a que ella interpretaba con la banda de su familia, lo que la protegía del tipo de crítica moral que Chelo Silva tuvo que soportar. Selena era una niña prodigio que apenas tuvo la oportunidad de superar ese papel antes de morir. También tenía el talento para dar forma a su imagen. Diseñaba sus propios trajes e inclusive inició un negocio de ropa, lo que le dio una reputación de mujer de negocios astuta. Finalmente, Selena se benefició de la infraestructura mediática tejana, que no existía durante la época de Chelo Silva, y de los cambios de opinión sobre los roles de las mujeres en la sociedad en general.

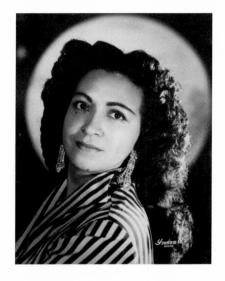

▲ Chelo Silva, from Brownsville, Texas, was one of the most popular Spanish-language singers in the United States and Mexico during the 1940s and 1950s, known especially for her boleros, songs of heartbreak and passion. (Courtesy of the Arhoolie Foundation: www.arhoolie.org)

Que no te cuenten mi historia
Que no indagues qué es de mi vida
Si quieres saberla pregúntame a mí
Que no vengan con cuentos

—"PREGÚNTAME A MÍ,"
Chelo Silva

Before Paredes became a scholar he was a musician, and it was through music that he met his first wife, Chelo Silva, in Brownsville, Texas. Born Consuelo Silva in Brownsville in 1922, Chelo sang in high school and church and performed professionally with the Tito Crixell Orchestra. In 1939 Paredes invited her to sing on his radio show, and the two were married that same year. The marriage of Américo Paredes and Chelo Silva was short-lived, though, and they went on to play very different roles in Tejano cultural history.

Chelo Silva became one of the most beloved Tejano artists of her time, specializing in boleros, songs of love and despair that were the soundtrack for the intimate lives of Spanish-speaking people throughout the Americas. Her status as a representative of Tejano culture was complicated by her association with the international style of bolero. Furthermore, as a woman who traveled alone and sang of passionate desire, she contradicted the Tejano cultural ideal of wife and mother. For these reasons Silva was at once loved and criticized, and she had little control over the way her history was told.

After separating from Silva, Paredes became a professor at the University of Texas, and he and his students (in particular Manuel Peña) wrote books that celebrated distinctively Tejano music, including the corrido, conjunto, and orquesta tejana – genres that were dominated by male performers. Despite Silva's great popularity during her lifetime, she received scant mention in these books.

Selena's place in Tejano history, on the other hand, is widely recognized and celebrated, even though she was also associated with pop and international styles. This was due in part to the fact that she performed with her family band, which protected Selena from the kind of moral criticism Chelo Silva endured. She was a child prodigy who hardly had the chance to outgrow that role before she died. Selena also had a talent for shaping her image. She designed her own costumes and even started a fashion clothing business, which gave her a reputation as an astute businesswoman. Finally, Selena benefited from a Tejano media infrastructure that did not

Don't let them tell you my history
Don't pry into my life
If you want to know about it, ask me
Don't make things up

—"PREGÚNTAME A MÍ,"
Chelo Silva (translated)

Por todas estas razones, y no menos importante, por su extraordinario talento, Selena fue capaz de crearse un espacio en la historia de la música tejana como una mujer estrella con un estilo más orientado a la música pop. Mucha gente se pregunta lo que pudo haber logrado de no haber muerto tan joven, pero podemos seguir viendo cómo su legado ha impactado las carreras de las músicos latinas que vinieron después.

Una de éstas fue Jenni Rivera (Dolores Janney Rivera), que nació de inmigrantes mexicanos, en Long Beach, California, en 1969. Rivera no comenzó su carrera discográfica hasta el 1998, pero tuvo un impacto poderoso desde el principio, con canciones que abordaban las preocupaciones de las mujeres. Se especializó en banda y otros estilos mexicanos regionales y fue muy amada por fanáticos en los dos lados de la frontera. En 2010 Rivera fue nombrada portavoz de la National Coalition Against Battered Women and Domestic Violence. Como defensora explícita de los intereses de la mujer, se paró sobre los hombros de artistas como Chelo Silva y Selena, que trascendieron los mercados regionales para tocar el corazón de audiencias diversas e internacionales.

 Mujeres tejanas

RESUMEN

Los géneros de salsa y música tejana trazaron conexiones entre estilos caribeños, mexicanos y estadounidenses y tuvieron un fuerte impacto tanto en Estados Unidos como en América Latina. Aunque esta música fue la fuente de orgullo e identidad para much@s jóvenes latin@s, siguió, sin embargo, en los márgenes de los medios de comunicación de Estados Unidos. De igual manera, muchos artistas y fanáticos latinos sintieron que no eran aceptados en Puerto Rico o en México. Su experiencia los ubica en una zona de frontera cultural entre dos países, basada en las influencias musicales de diferentes mundos.

exist during Silva's time, and from changing views of women's roles in the wider society.

For all of these reasons, and not least because of her extraordinary talent, Selena was able to make space in Tejano music history for a female star and for a more pop-oriented musical style. Many people have wondered about what she could have achieved had she not died young, but we can still look at how her legacy affected the careers of Latina musicians who came after her.

One of these is Jenni Rivera (Dolores Janney Rivera), born to Mexican immigrants in Long Beach, California, in 1969. Rivera did not begin her recording career until 1998, but she had a powerful impact from the start with songs that spoke to the concerns of women. She specialized in *banda* and other "Mexican regional" styles and was beloved by fans on both sides of the border. In 2010 Rivera was named spokeswoman for the National Coalition Against Battered Women and Domestic Violence. As an explicit advocate of women's concerns, she stood on the shoulders of artists like Chelo Silva and Selena who had transcended regional markets and styles to touch the hearts of diverse and international audiences.

 Tejana Women

SUMMARY

The genres of salsa and Tejano drew bold connections between Caribbean, Mexican, and US styles and had a powerful impact on both the United States and Latin America. While this music was a source of pride and identity for many young Latin@s, it nonetheless continued to exist in the margins of the US media. Similarly, many US Latino artists and fans felt that they could not be fully accepted in Puerto Rico or in Mexico. Their experience located them in a cultural border zone between countries, drawing on musical influences from different worlds.

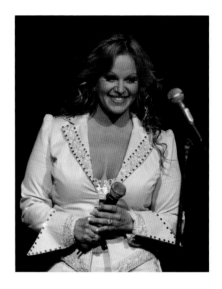

▲ Jenni Rivera (1969–2012) was active in social causes, including immigrant rights and combatting domestic abuse. She sang unflinchingly of the personal challenges of family and relationships in songs such as "Resulta," inspired by her own parents' breakup. Rivera's career was cut short by a tragic plane crash in 2012, but not before she had sold over 15 million albums. (San Antonio Express News/ZUMA Press)

Mientras la salsa y la música tejana ayudaron a unir estos mundos, muchos jóvenes latinos se querían expresar en estilos que eran distintivamente procedentes de sus comunidades en Estados Unidos. Ocasionalmente, los géneros que no dependían del apoyo de los medios comerciales les ofrecieron las mejores oportunidades. Éstos incluían el hip-hop y el punk, la materia de nuestro próximo capítulo – dos escenarios que se desarrollaron paralelamente con el ascenso de la salsa y la música tejana, y que fueron moldeados de maneras muy importantes por jóvenes latinos.

While salsa and Tejano music helped bridge these worlds, many young Latin@s also wanted to express themselves in styles that were distinctive to their US communities. Some of their most readily available opportunities were in genres that did not depend on the support of commercial media. These included hip-hop and punk, the subject of our next chapter – two scenes that developed in parallel with the rise of salsa and Tejano and that were shaped in important ways by young Latin@s.

HAZLO TÚ MISMO ("DO-IT-YOURSELF", O DIY), AÑOS 1980–2000

L A década de los 1970 vio el surgimiento del "hip-hop" y el "punk", dos clases de música que sonaban diferente, pero tenían en común algo importante: jóvenes que hacían un arte dinámico sin la ayuda de la industria musical comercial. Cuando los medios de comunicación entraron en la escena, usualmente describían a la música hip-hop como música negra y el punk como música blanca, ocultando la participación de la juventud latina en ambas culturas callejeras. Esta supresión de la participación de l@s latin@s fue sólo un ejemplo de la desconexión de la industria musical con las comunidades locales, precisamente lo que llevó a algunos de los jóvenes a pasar por alto los medios de comunicación y acoger el principio de "hazlo tú mismo," o DIY ("do-it-yourself").

La atracción del concepto DIY en el hacer musical creció junto con el aumento del enfoque de la industria musical en las estrellas nacionales. Durante los años 1960 las escenas de música regional habían logrado mayor visibilidad, no sólo a través de sellos discográficos independientes, sino a través de la radio FM. La tecnología FM hizo posible la difusión del sonido estéreo, y estaciones de FM (incluyendo muchas estaciones de radio en universidades) favorecieron la programación orientada hacia la música alternativa y

DOING IT YOURSELF (DIY), 1980s–2000s

THE 1970s saw the emergence of hip-hop and punk, two kinds of music that sounded very different but had one important thing in common: young people making dynamic art without the help of the commercial music industry. When the media did get into the act, it usually portrayed hip-hop as black music and punk as white music, obscuring the participation of Latino youth in both street cultures. This erasure of Latin@s was an example of the music industry's disconnect with local communities, the very thing that prompted some young people to ignore the media and embrace the principle of DIY – do-it-yourself.

The appeal of DIY music-making grew along with the music industry's increasing focus on national stars. During the 1960s, regional music scenes had achieved wider visibility not only through independent record labels but also through FM radio. FM technology made it possible to broadcast in stereo sound, and FM stations (including many college radio stations) favored alternative and locally oriented music programming. Beginning in the 1970s, though, more and more FM stations adopted formulaic national playlists. Meanwhile, the five major recording labels bought up many of the independents and concentrated resources on their biggest-selling stars. The advent of MTV in the 1980s increased the star-making power of the major labels, who

local. Sin embargo, a partir de la década de los 1970, cada vez más estaciones de FM adoptaron un formato de música nacional y predecible. Mientras tanto, los cinco principales sellos discográficos compraron muchos de los sellos independientes y concentraron sus recursos en las estrellas que más vendían. La llegada de MTV en los años 1980 aumentó el poder de crear estrellas de los sellos principales, quienes gastaron millones de dólares en vídeos espectaculares de megaestrellas como Michael Jackson y Madonna.

La música punk criticó agresivamente este sistema inflado de cultura con fines de lucro. Los Ramones, de Queens, New York, ganaron seguidores a principios de los años 1970 cuando cantaron "I Wanna Be Sedated", que parodiaba las canciones populares alegres, pero con letras llenas de humor negro e ironía. Un ejemplo aun más temprano de esta estética vanguardista fue la canción del 1966 "96 Tears", un éxito nacional de ? and the Mysterians, quienes eran hijos de obreros tejanos que migraron hacia Michigan. Las bandas de punk tocaban usualmente en clubes íntimos deslucidos donde los fanáticos y los músicos interactuaban libremente, y tocaban música técnicamente simple, lo que hacía posible que los fanáticos formaran sus propias bandas. En este énfasis que se le dio a la participación y al rechazo hacia la cultura comercial, los punk tenían mucho en común con los renovadores de la música "folk". No obstante, en el sonido fue donde se detuvieron las semejanzas; los punk hicieron su diferencia con guitarras eléctricas distorsionadas, baterías estrelladas y voces estridentes.

Mientras los músicos de punk reaccionaban al paisaje culturalmente estéril de la música comercial, los músicos de hip-hop reaccionaban al paisaje físico y estéril de lo que llamaron el "gueto", un barrio urbano donde las personas de bajos ingresos se concentraban y estaban en gran medida desatendidas — o peor aun, oprimidas — por las autoridades. Su respuesta creativa fue convertir edificios abandonados en espacios artísticos y realambrar las luces de la calle para hacer funcionar sus sistemas de sonido. En lugar de rechazar o satirizar la música comercial, manipulaban los discos

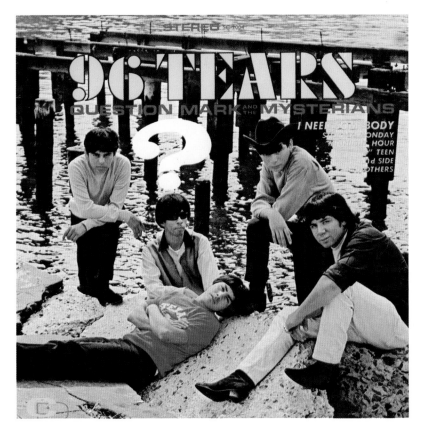

? and the Mysterians was a Mexican American band from Michigan, where their parents had originally arrived from Texas as migrant laborers. Their 1966 hit "96 Tears" is sometimes referred to as the first punk song for its gloomy lyrics and pulsing alternation between two chords. The song's catchy organ melody was first conceived on an accordion, the signature instrument of working-class Tejanos. (Pablo Yglesias collection)

spent millions of dollars on spectacular videos for megastars like Michael Jackson and Madonna.

Punk music aggressively critiqued this bloated system of culture-for-profit. The Ramones, from Queens, New York, gained a following in the early 1970s by singing songs like "I Wanna Be Sedated" that parodied lighthearted pop songs with lyrics full of dark humor and irony. An even earlier example of this edgy aesthetic was the 1966 song "96 Tears," a national hit by ? and the Mysterians, who were children of Tejano laborers who migrated to Michigan. Punk bands usually performed in intimate hole-in-the-wall clubs where fans and musicians interacted freely, and played technically simple music that made it possible for fans to form their own bands. In this emphasis on participation, and in the rejection of commercial culture, punks had much in common with

comerciales en los tocadiscos, reelaborando los sonidos para su propio uso y creando espacios para que la juventud se expresara en la música, el baile, la poesía hablada y el arte del grafiti.

L@s latin@s estaban profundamente implicados en estas dos escenas a pesar de que eran en gran medida invisibles en las representaciones mediáticas del punk y del hip-hop. En lugares como Self Help Graphics en el este de Los Angeles, o en las actividades del Zulu Nation en el sur del Bronx, los músicos, bailarines, artistas visuales, actores y organizadores comunitarios de diversos trasfondos trabajaban juntos para fortalecer la cultura de sus comunidades. Esta orientación hacia la comunidad eventualmente se extendió más allá de fronteras de estilos de punk y hip-hop para darle forma a otras clases de música, incluyendo el rock chicano en los años 1990. Los jóvenes latinos en todas estas escenas colaboraron dentro de y entre las comunidades, configurando la cultura de Estados Unidos desde las raíces.

HIP-HOP Y SUS PARIENTES

En 1979 un nuevo estilo de música estalló en la radio con el lanzamiento de "Rapper's Delight" con el sello Sugar Hill. La versión sencilla extendida comienza con la campana y la conga, seguida por la línea del bajo del éxito de Chic "Good Times", una canción de música disco. Percusión latina, manipulación de sonidos grabados y una afinidad con la música disco, todo apuntaba a las raíces de esta canción en la cultura callejera llamada hip-hop, que fue creada por afroamericanos, puertorriqueños y otras juventudes caribeñas en la ciudad de New York en los años 1970.

Como una práctica centrada en el "DJ", el hip-hop no fue sólo una innovación local, sino parte del fenómeno internacional de la discoteca. La popularidad de discotecas en los años 1970 hizo del DJ una profesión viable y, además de tocar en los bailes de sus propias comunidades, muchos DJs de hip-hop aspiraban a manipular los acetatos en los tocadiscos de discotecas comerciales, donde se conectaban con tendencias e ideas europeas.

folk revivalists. The sound was where the similarities stopped, though; punks made their point with distorted electric guitars, crashing drums, and screaming vocals.

While punk musicians were reacting to a culturally barren landscape of commercial music, early hip-hop musicians were reacting to the physically barren landscape of what they called "the ghetto," an urban neighborhood where low-income people are concentrated and largely neglected – or worse, persecuted – by the authorities. Their creative response was to turn abandoned buildings into performance spaces and rewire streetlights to power their sound systems. Rather than rejecting or satirizing commercial music, they manipulated commercial records on turntables, reworking the sounds for their own use and creating spaces for youth to express themselves in music, dance, spoken word, and graffiti art.

Latin@s were deeply involved in both these scenes, despite the fact that they were largely invisible in media representations of punk and hip-hop. In places like Self Help Graphics in East Los Angeles, or in the activities of the Zulu Nation in the South Bronx, musicians, dancers, visual artists, theater performers, and community organizers from diverse backgrounds worked together to strengthen the culture of their neighborhoods. This orientation toward community eventually extended beyond the stylistic boundaries of punk and hip-hop to shape other kinds of music, including Chicano rock in the 1990s. Young Latin@s in all these scenes collaborated within and between communities, shaping US culture at the most grassroots level.

HIP-HOP AND ITS RELATIVES

In 1979 a new style of music burst onto the scene with the release of "Rapper's Delight" on the Sugar Hill label. The extended single version begins with a cowbell and conga drum, followed by the bass line from Chic's disco hit "Good Times." Latin percussion, manipulation of recorded sounds, and an affinity with disco all point to

Aunque el hip-hop fue moldeado por un sinnúmero de diferentes géneros y escenas, sus innovaciones definitivas ocurrieron en el sur del Bronx temprano en los años 1970. El barrio estaba experimentando un proceso de intenso deterioro urbano en el momento, debido en parte a la construcción de la autopista Cross-Bronx, que desplazó comunidades y comenzó un éxodo masivo de residentes blancos (muchos de ellos judíos). La población restante, que consistía en gran parte de afroamericanos, puertorriqueños y otros inmigrantes del Caribe, carecía de oportunidades de empleo y de servicios comunitarios. Muchos propietarios le pegaban fuego a sus propios edificios para cobrar el dinero del seguro, creando un paisaje que parecía una zona de guerra urbana. Enfrentando estos retos desmoralizantes, la juventud respondió creando sus propias oportunidades para la expresión creativa y la recreación.

Un líder de este movimiento comunitario fue DJ Kool Herc (Clive Campbell), quien inmigró de Kingston, Jamaica, al sur del Bronx en 1967 cuando tenía doce años de edad. Campbell comenzó a hacer DJ en escuela superior para fiestas que él y su hermana presentaban en su edificio de apartamentos en la avenida Sedgwick. Al igual que los DJs jamaiquinos que él había visto cuando niño, Kool Herc usaba un sistema de sonido portátil y estimulaba a los bailadores hablando en el micrófono, gritando frases como "To the beat, y'all" y "You don't stop!". Sin embargo, y contrario a los DJs jamaiquinos, usaba un doble tocadiscos con un "cross fader" estilo discoteca. Él se dio cuenta de que los bailadores cobraban más energía durante los cortes con sólo percusión y bajo, de modo que aprendió a extender esos cortes rítmicos (break beats) repitiéndolos – alternando entre dos copias del mismo disco en sus tocadiscos.

Esta técnica de entrelazar los cortes rítmicos fue la innovación clave del hip-hop que transformó el plato giratorio en un instrumento musical, el cual requería gran habilidad y creatividad. Fue también la inspiración para el "break dancing", o el "b-boying". Algunos de los discos de los cuales Kool Herc tomó sus cortes rítmicos siguen siendo los favoritos de los b-boys y b-girls al día de

the roots of this song in a street culture called hip-hop that was created by African American, Puerto Rican, and other Caribbean youth in New York City in the 1970s.

As a DJ-centered practice, hip-hop was not just a local innovation but part of the international discotheque phenomenon. The popularity of discos in the 1970s made DJing a viable profession, and in addition to playing for dances in their own communities, many hip-hop DJs aspired to spin records in commercial discotheques, where they connected with European trends and ideas.

While hip-hop was shaped by a number of different genres and scenes, its defining innovations occurred in the South Bronx in the early 1970s. The neighborhood was experiencing a process of intensive urban decay at the time, due in part to the construction in the 1960s of the Cross-Bronx freeway, which displaced communities and started a massive exodus of white residents (many of them Jewish). The remaining population, consisting mainly of African Americans, Puerto Ricans, and other Caribbean immigrants, lacked job opportunities and community services. Many landlords set fire to their own buildings to collect insurance money, creating a landscape that looked like an urban war zone. Faced with these daunting challenges, young people responded by creating their own opportunities for creative expression and recreation.

One leader in this community movement was DJ Kool Herc (Clive Campbell), who immigrated from Kingston, Jamaica, to the South Bronx in 1967 when he was twelve years old. In high school Campbell began DJing for parties that he and his sister hosted in their apartment building on Sedgwick Avenue. Like the Jamaican DJs he had seen as a child, Kool Herc used a portable sound system and encouraged the dancers by talking on the microphone, shouting phrases like "To the beat, y'all!" and "You don't stop!" Unlike Jamaican DJs, though, he used a discotheque-style dual turntable with a cross-fader. He saw that dancers got more energetic when the songs broke down to percussion and bass, so he learned to extend those rhythmic breaks by "looping" them –

hoy: "Give It Up or Turnit a Loose" por James Brown (1969), "Apache" por el Incredible Bongo Band (1973), "The Mexican" por Babe Ruth (1972) y "It's Just Begun" por el Jimmy Castor Bunch (1972). Los elementos que estas diversas grabaciones tenían en común eran los tempos rápidos y la percusión vigorosa, que a menudo incluían instrumentos latinos como el bongó y el cencerro.

 "Apache", Incredible Bongo Band

Hablar por el micrófono, o "rapear", también se convirtió en una habilidad especializada, a medida en que los jóvenes con talento para las palabras adoptaron el papel de "MC" (maestro de ceremonias), dejando al DJ concentrarse en el trabajo del plato giratorio. Los DJs aprendieron a tocar los platos giratorios como un instrumento musical, con técnicas tales como "cutting" (insertar un fragmento de un segundo disco) y "scratching" (hacer un sonido percutivo manipulando el disco debajo de la aguja con sus manos).

 Hip-hop

Uno de los primeros DJs latinos del hip-hop fue Carlos Mandes, mejor conocido como Charlie Chase, que se encargó de los tocadiscos para los Cold Crush Brothers temprano en los años 1980. Sus padres eran de Mayagüez, Puerto Rico, y creció oyendo los discos de mambo y de tríos de su mamá en su hogar. Su padre le enseñó a tocar guitarra, y ya para sus quince años de edad estaba tocando el bajo en una banda de baile latina. Sin embargo, eventualmente se dio cuenta de que podía hacer más dinero como DJ y dedicó su tiempo completo al hip-hop.

Para finales de los años 1970 había muchos grupos en el sur del Bronx, cada uno con un DJ que trabajaba los tocadiscos y tres o cuatro MCs que se turnaban para rapear. Algunos de estos grupos tenían miembros puertorriqueños, aunque ellos usualmente usaban nombres no-latinos y rapeaban en inglés. Por ejemplo, The Fantastic

Hice mi nombre gracias al Grandmaster Flash. Flash es mi amigo. A quien primero vi haciendo esto, cortando y todo esto, y vi eso y dije, mano, yo puedo hacer eso. Trabajaba como DJ en ese momento, pero yo no estaba haciendo el scratching y esa cosa, y dije, Yo puedo hacer eso, mano. Voy a dominar esto, sabes. Y practiqué, rompí platos, agujas, todo. Pues "Chase" vino porque yo digo, maldito sea, tú necesitas un buen nombre, mano. Y Flash estaba en la cima y yo estaba aquí abajo. Así que yo estaba *chasing* (persiguiendo) a ese negro. Yo quería estar arriba donde estaba él. Así que dije, nos vamos con Charlie Chase.

—DJ CHARLIE CHASE
(Carlos Mandes, traducido)[1]

switching back and forth between two copies of the same record on his turntables.

This technique of looping "break beats" was a key innovation of hip-hop that transformed the turntable into a musical instrument requiring great skill and creativity. It was also the inspiration for break dancing, or b-boying. Some of the records that Kool Herc took his break beats from are still favorites of b-boys and b-girls today: "Give It Up or Turnit a Loose" by James Brown (1969), "Apache" by the Incredible Bongo Band (1973), "The Mexican" by Babe Ruth (1972), and "It's Just Begun" by the Jimmy Castor Bunch (1972). What these diverse recordings had in common were fast tempos and energetic percussion, often including Latin instruments like bongos and cowbells.

 "Apache," Incredible Bongo Band

Talking on the mic, or "rapping," also became a specialized skill, as youth with a talent for words took over the role of "MC" (master of ceremonies), leaving the DJ to concentrate on turntable work. DJs learned to play the turntables like a musical instrument, with techniques such as cutting (inserting an excerpt from a second record) and scratching (creating rhythmic sounds by moving a record back and forth under the needle with their hands).

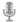 *Hip-Hop*

One of the first Latino hip-hop DJs was Carlos Mandes, better known as Charlie Chase, who handled the turntables for the Cold Crush Brothers in the early 1980s. His parents were from Mayagüez, Puerto Rico, and he grew up hearing his mother's mambo and trio records at home. His father taught him to play guitar, and by the time he was fifteen years old he was playing bass in a Latin dance band. Eventually, though, he found he could make more money as a DJ and dedicated himself full-time to hip-hop.

I made up my name because of Grandmaster Flash. Flash is a friend of mine. I first saw Flash doing this, cutting and all of this, and I saw that and I said, aw, man, I can do this. I was deejaying at the time, but I wasn't doing the scratching and shit and I said, I can do this, man. I'll rock this, you know. And I practiced, I broke turntables, needles, everything. Now "Chase" came because I'm like, damn, you need a good name, man. And Flash was on top and I was down here. So I was chasing that niggah. I wanted to be up where he was. So I said, let's go with Charlie Chase.

—DJ CHARLIE CHASE
(Carlos Mandes)[1]

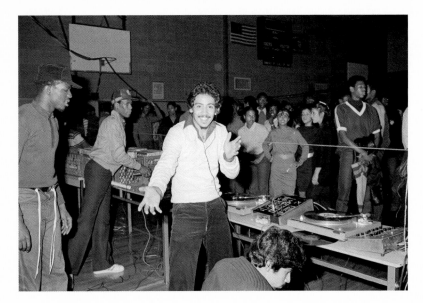

DJ Charlie Chase (Carlos Mandes) of the Cold Crush Brothers sometimes made beats with salsa bass lines from Bobby Valentin records, which went over well with the dancers even if they didn't recognize them. Here he is getting ready to perform at a jam at Taft High School in the Bronx in 1981. Also in the picture are Tony Tone (left) and MC LA Sunshine from the Treacherous Three. (Joe Conzo Archives)

Four incluía a los MCs Prince Whipper Whip (James Whipper) y Ruby Dee (Rubén García), quienes parecían negros, pero también eran puertorriqueños. Su rivalidad con Charlie Chase y los Cold Crush Brothers está representada en la película del 1983 *Wild Style*, que también cuenta con el artista de grafiti Lee Quiñones y el legendario b-boy Crazy Legs (Richard Colón).

Los puertorriqueños fueron especialmente prominentes en grupos de baile tales como el Rock Steady Crew, los Furious Rockers, los Dynamic Rockers y los New York City Breakers. Muchos de estos bailadores habían crecido con el baile de pareja en el hogar, pero también disfrutaban de estilos de baile más individualizados. Se distinguían de sus padres llamándose "rockers". Un término específico, *uprocking*, fue acuñado por la juventud puertorriqueña de New York en Brooklyn a finales de los años 1960 como nombre de un estilo de baile donde dos bailarines luchan entre sí a través de movimientos y gestos agresivos. Este estilo fue el precursor del break dancing, donde los b-boys y b-girls rivales se turnaban para demostrar sus habilidades, especialmente con giros espectaculares y movimientos gimnásticos bajitos, cerquita del suelo.

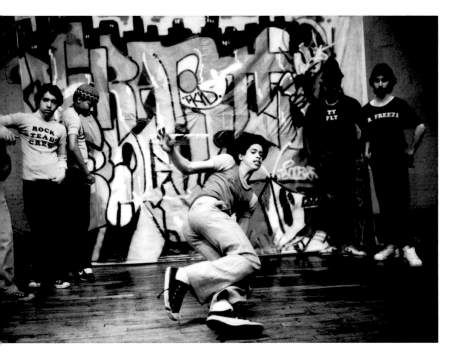

By the late 1970s there were many crews in the South Bronx, each with a DJ who worked the turntable and three or four MCs who took turns rapping. Some of these crews had Puerto Rican members, although they usually took non-Latino stage names and rapped in English. The Fantastic Four, for example, included MCs Prince Whipper Whip (James Whipper) and Ruby Dee (Ruben Garcia), both of whom looked black but were also Puerto Rican. Their rivalry with Charlie Chase and the Cold Crush Brothers is depicted in the 1983 film *Wild Style*, which also features graffiti artist Lee Quiñones and legendary b-boy Crazy Legs (Richard Colón).

Puerto Ricans were especially prominent in dance crews such as the Rock Steady Crew, the Furious Rockers, the Dynamic Rockers, and the New York City Breakers. Many of these dancers had grown up with Latin partner dancing at home, but they also enjoyed more individualized styles of dancing. They distinguished themselves from their parents by calling themselves "rockers." A more specific term, *uprocking*, was coined by Puerto Rican youth in Brooklyn in

En medio de toda esta diversidad de gente, moda, baile y música, el hilo unificador en el hip-hop fue la herencia cultural africana. El rapeo, por ejemplo, es extraído de tradiciones populares afroamericanas del discurso improvisado como "jugar las docenas", pero también tiene precedentes en tradiciones caribeñas y latinoamericanas, tales como el "toasting" de los DJ jamaiquinos y la improvisación verbal de los soneros. La práctica musical de repetir cortes rítmicos fue básicamente otra expresión del poliritmo africano. De manera similar, los movimientos de baile en el hip-hop tenían conexiones con otros estilos de baile en la diáspora africana.

Además de compartir la herencia africana, las juventudes negras y latinas que vivían juntas en comunidades perjudicadas como el sur del Bronx tenían en común una necesidad de buscar alternativas positivas contra la violencia y las drogas. Organizaciones como Zulu Nation usaron el hip-hop para atraer y enseñar a la gente joven, abordando no sólo los intereses de la juventud negra, sino los problemas de racismo y pobreza de manera más general. Por lo tanto, si el hip-hop era música "negra", eso no significa que no podía ser latina también.

Sin embargo, comenzando con las ventas multiplatino de "Rapper's Delight", la transformación del hip-hop en música "rap" comercial oscureció el rol de l@s latin@s. Por un lado, las grabaciones de música de rap quitaron la atención del DJ y de los bailadores y la pusieron en los MCs, un rol donde los afroamericanos tendían a sobresalir porque el rapeo estaba arraigado a las profundas tradiciones del discurso y estilo afroamericanos. Por otro lado, y como una razón aun más importante, fue que el rap era promovido por la industria como música "negra", y los MCs latinos de piel más clara no encajaban con las imágenes que la industria utilizaba para mercadear otros géneros de música negra como el soul y el funk. De esta manera la música de rap nos da una buena visión sobre la manera simplista de pensar de la industria musical, en términos raciales – negros contra blancos.

Era la era de la música disco. En el disco, tenías funk, R&B—no R&B como ahora, pero más como música soul. Y entonces tenías la música latina. Los DJs tocaban un poco para todo el mundo. Porque, sabes, había chicas ahí, y querías bailar con chicas. Y después que bailas con diferentes chicas, quieres mostrar tu talento—así que hacías "uprock".

—RALPH "KING UPROCK" CASANOVA, bailador (traducido)[2]

Los grupos como Public Enemy, KRS-ONE, X-Clan y Poor Righteous Teachers, me hicieron consciente del hecho de que yo necesitaba saber quién era yo como puertorriqueño. Zulu Nation le puso el glaseado al bizcocho porque cuando me hice miembro en el 1990, ellos me dieron los detalles y las lecciones que sencillamente añadieron más a lo que significaba ser puertorriqueño aquí en América.

—MC Q-UNIQUE
(Anthony Quiles, traducido)[3]

the late 1960s for a style of dancing in which two dancers battle each other through aggressive movements and gestures. This was a precursor to break dancing, in which rival b-boys and b-girls take turns showing their skills, especially with spectacular spins and gymnastic moves low to the floor.

Amid all the diversity of people, fashion, dancing, and music, one unifying thread in hip-hop was African cultural heritage. Rapping, for example, drew from African American folk traditions of improvised speech, such as playing the dozens, but also had precedent in Caribbean and Latin American traditions, such as the toasting of Jamaican DJs or the verbal improvisations of soneros. The musical practice of looping break beats was basically another expression of African polyrhythm. Similarly, hip-hop dance movements had connections with other dance styles in the African diaspora.

In addition to shared African heritage, black and Latino youth who lived together in aggrieved communities like the South Bronx had a shared need for positive alternatives to gang violence and drugs. Organizations like Zulu Nation used hip-hop to engage and teach young people, addressing not only the interests of black youth but the problems of racism and poverty more generally. If hip-hop was "black" music, therefore, that didn't mean it couldn't also be Latino.

Beginning with the multiplatinum sales of "Rapper's Delight," however, hip-hop's transformation into commercial "rap" music obscured the role of Latin@s. For one thing, recorded rap music took attention away from DJs and dancers and put it on the MCs, a role in which African Americans tended to excel because rapping was rooted in deep traditions of African American speech and style. An even more significant reason was that rap was promoted by the industry as black music, and light-skinned Latino MCs didn't fit with the images the industry used to market other black music genres like soul and funk. In this way rap music provides an especially good view of the music industry's simplistic black-and-white way of thinking about race.

It was a disco era. Disco, you had funk, R&B—not R&B like now, but more the soul music. And then you had Latin music. DJs played a little bit of everything for everybody. Because, you know, there was girls there, and you wanted to dance with girls. And after you dance with different girls, you want to show your talent—you went and uprocked.

—RALPH "KING UPROCK" CASANOVA, dancer[2]

Groups like Public Enemy, KRS-ONE, X-Clan and Poor Righteous Teachers, they made me aware of the fact that I needed to know who I was as a Puerto Rican. Zulu Nation just put the icing right on the cake 'cause when I became a member in 1990 they gave me the details and the lessons that just added more to what it meant to be Puerto Rican here in America.

—MC Q-UNIQUE (Anthony Quiles)[3]

Latin freestyle

Algunos jóvenes nuyorican, en gran medida excluida de la música de rap en los años 1980, aplicó sus talentos a una nueva clase de música de club que fue conocida como "latin freestyle" (estilo libre). A pesar del nombre "freestyle", que en hip-hop se refiere al rapeo improvisado, el latin freestyle se caracterizó por el cantar romántico en lugar del rapeo. Los arreglos musicales estaban construidos sobre tempos vigorosos de la música temprana de break dancing, como también de los sonidos electrónicos de la música disco.

El latin freestyle no solamente creó oportunidades para los artistas latinos, sino que también creó un espacio para las mujeres, tanto para cantantes como para fanáticas, lo que contrastó con las imágenes masculinas y a veces misóginas de la música de rap comercial. Uno de los grupos más exitosos del latin freestyle fue Lisa Lisa y Cult Jam, liderado por la cantante nuyorican Lisa Vélez. Su primer disco en el 1985, *Lisa Lisa and Cult Jam with Full Force*, vendió sobre un millón de copias. Otros artistas puertorriqueños, incluyendo a las Cover Girls, George LaMond y Sa-Fire, tuvieron sus comienzos en la escena de clubes de New York y llegaron a alcanzar el éxito nacional.

El latin freestyle también influenció al llamado "Miami sound", asociado en gran medida con el Miami Sound Machine, liderado por la cantante Gloria Estefan. Miami también fue el hogar de sus propios grupos de estilo libre, incluyendo a Exposé. Mientras la mayoría de los artistas eran de New York y Miami, la música del latin freestyle resonó fuertemente con las audiencias latinas de Los Angeles.

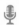 *Disco y electrónica*

Rap latino y hip-hop
Aunque el latin freestyle tuvo su fanaticada, mucha juventud latina continuó identificándose con la cultura del hip-hop durante los

Yo te dije la historia sobre el [representante] A&R que le dijo a mi gerente, "Él es un rapero increíble, pero no lo tocaría porque los puertorriqueños sencillamente no pueden vender". . . . Recuerdo que estaba llorando porque parecía que no había forma. Hubiese podido tomarlo mejor si él hubiese dicho que "él necesita trabajar más con sus habilidades". . . . Fue una realización muy dura para mí.

—MC Q-UNIQUE
(Anthony Quiles, traducido)[4]

Latin Freestyle

Largely excluded from commercial rap music, some Nuyorican youth in the 1980s applied their talents to a new kind of club music that became known as Latin freestyle. Despite the name "freestyle," which in hip-hop refers to improvised rapping, Latin freestyle featured romantic singing rather than rapping. The musical arrangements built on the energetic tempos of early break-dancing music, as well as the electronic sounds of disco.

Not only did Latin freestyle create opportunities for Latino artists, it also created a space for women, as both singers and fans, that contrasted with the masculine and sometimes even misogynistic images of commercial rap music. One of the most successful freestyle groups was Lisa Lisa and Cult Jam, fronted by Nuyorican singer Lisa Velez. The group's 1985 debut album, *Lisa Lisa and Cult Jam with Full Force,* sold over one million copies. Other Puerto Rican artists, including Cover Girls, George LaMond, and Sa-Fire, got their start in the New York club scene and went on to achieve national success.

Freestyle was also an influence on the so-called "Miami sound," associated mainly with Miami Sound Machine, fronted by singer Gloria Estefan. Miami was also home to its own freestyle groups, including Exposé. While most of the performers were from New York and Miami, Latin freestyle also resonated strongly with Latino audiences in Los Angeles.

 Disco and Electronica

Latin Rap and Hip-Hop

While Latin freestyle had its following, many Latino youth continued to identify with hip-hop culture during the 1980s. The African American face of commercial rap during this time challenged them to reimagine their identities, though. One response to this challenge was the development of Latin rap in the late

I told you the story about the A&R [representative] who told my manager, "He's an incredible rapper, but I wouldn't touch him because Puerto Ricans just can't sell." . . . I remember crying 'cause it was like there's no way. I would have been able to take it more if he said "he needs to work on his skills." . . . It was a very hard realization to come to.

—MC Q-UNIQUE
(Anthony Quiles)[4]

años 1980. Sin embargo, el rostro afroamericano del rap comercial durante este tiempo retó a esta juventud a reimaginar sus identidades. Una respuesta a este reto fue el desarrollo del rap latino a finales de los años 1980 y principios de los 1990, cuando unos cuantos MCs tuvieron éxito llamando la atención sobre su diferencia étnica. Las líricas del rap latino tendían a seguir la tradición de canciones como las de Grandmaster Flash, "The Message", y "Fuck tha Police" de NWA, que en los años 1980 ayudaron a definir la autenticidad del hip-hop en términos de la experiencia del gueto. No obstante, fue distinguido por las referencias a la cultura y preocupaciones latinas y, especialmente, por el idioma español.

El rapeo en español se había practicado informalmente en las fiestas de los vecindarios y hasta se grabó en uno de los primeros discos de Sugar Hill, "Disco Dream," por Mean Machine (que presenta al MC Mr. Schick, tcc Daniel Rivera). El rapeo en español no era necesariamente natural, sobre todo para la juventud nuyorican que había crecido hablando inglés y estaba acostumbrada a las cadencias del hip-hop afroamericanas.

 "Disco Dream", Mean Machine

Uno de los primeros MCs que tuvo éxito comercial con el rapeo hablaba español como primer idioma. Vico C (Luis Armando Lozada Cruz) nació en New York pero fue criado en Puerto Rico, donde perfeccionó su arte en la escena musical clandestina ("underground") de San Juan. Rapeando en español con un fraseo distintivo y una enunciación vigorizante, Vico C tuvo éxito con la canción del 1989 "La Recta Final", que le consiguió giras de conciertos tanto en Estados Unidos como en América Latina. Siguió con más éxitos y ayudó a producir discos para otros artistas. Vico C continuó con sede en Puerto Rico, aunque también tenía una fanaticada amplia con base latinoamericana.

Fue en la costa del oeste que el rapeo latino por primera vez ganó una amplia audiencia en los medios de comunicación de Estados

Yo sencillamente no lo puedo tirar en español, no podría sentir la vibra realmente, así que no voy ni tan siquiera a intentarlo y dejarme ver como un estúpido.

—MC FAT JOE
(Joseph Cartagena, traducido)[5]

1980s and early 1990s, as a handful of MCs achieved commercial success by calling attention to their ethnic difference. Latin rap lyrics tended to follow in the tradition of songs like Grandmaster Flash's "The Message" and NWA's "Fuck tha Police," which in the 1980s helped define hip-hop authenticity in terms of the ghetto experience. It was distinguished, however, by references to Latino culture and concerns, and especially by Spanish language.

Rapping in Spanish had been done informally at neighborhood parties and was even recorded on one of the earliest Sugar Hill rap records, "Disco Dream," by Mean Machine (featuring the MC Mr. Schick, aka Daniel Rivera). Rapping in Spanish was not necessarily natural, though, for Nuyorican youth who had grown up speaking English and who were accustomed to hip-hop's African American speech cadences.

Nuyorican singer Lisa Velez helped popularize Latin freestyle in the 1980s. She had a hit with "Can You Feel the Beat" on this 1985 debut album by Lisa Lisa and Cult Jam. (Pablo Yglesias collection)

 "Disco Dream," Mean Machine

One of the first MCs to have commercial success with Latin rap spoke Spanish as his first language. Vico C (Luis Armando Lozada Cruz) was born in New York but raised in Puerto Rico, where he honed his craft in San Juan's "underground" music scene. Rapping in Spanish with a distinctive phrasing and crisp enunciation, Vico C had a hit song in 1989, "La Recta Final," that earned him concert tours both in the United States and Latin America. He followed with more hits in the 1990s and helped produce albums for other artists. Vico C remained based in Puerto Rico, though, and had a largely Latin American fan base.

It was on the West Coast that Latin rap first gained a broad audience in the US media. In 1988, Mellow Man Ace (Ulpiano Sergio

> I can't really kick it in Spanish, I couldn't really feel the vibe, so I'm not even gonna try and make myself look stupid.
>
> —MC FAT JOE (Joseph Cartagena)[5]

Unidos. En 1988, Mellow Man Ace (Ulpiano Sergio Reyes), un rapero nacido en Cuba con sede en Los Angeles, grabó "El Más Pingón" con el sello disquero Delicious Vinyl, seguido en 1990 por "Mentirosa", que se convirtió en disco de oro. Al igual que "Disco Dream", una canción que lo inspiró, el rapeo con mezcla de inglés y español de Mellow Man Ace, estaba fraseado en un estilo que le era familiar a los fanáticos del rapeo afroamericano. Según alternaba entre los dos idiomas, ambos fluían en ritmo y cadencias similares, diferente al fraseo de Vico C, que estaba más influenciado por los patrones de habla hispana.

Unos meses después del lanzamiento de "Mentirosa", Kid Frost (Arturo Molina Jr.) tuvo un éxito aun más grande con su canción "La Raza" en el disco *Hispanic Causing Panic*. "La Raza" combina la conciencia política chicana con la visualización del gánster popularizada por el grupo afroamericano NWA, también de Los Angeles. La línea del bajo de la canción tomó la muestra de "Viva Tirado", un éxito emblemático de los años 1960 por El Chicano, y las palabras sueltas y frases en español que esparce Kid Frost en la canción refleja la cultura bilingüe de chicanos de Los Angeles. Seguido por el éxito del disco *Hispanic Causing Panic*, Kid Frost formó Latin Alliance, un grupo de MCs que incluía a Mellow Man Ace y algunos menos conocidos raperos méxico-americanos y de New York, que ayudaron a popularizar aun más la idea del rap latino.

 "La Raza", Kid Frost

Más temprano que tarde, el rapeo en español se oía en estaciones de música "alternativa" a través de grabaciones del grupo Cypress Hill, con sede en Los Angeles. Cypress Hill incluyó al hermano de Mellow Man Ace, Sen Dog (Senen Reyes), como también a DJ Muggs (Lawrence Muggerud) y B-Real (Louis Freese), cuya voz rara y extravagantemente aguda en el rapeo le dio a la banda un sonido distintivo. Cypress Hill rapeaba en inglés y en español y se hizo popular con diversas audiencias en estaciones de radio

Reyes), a Cuban-born rapper based in Los Angeles, recorded "El Mas Pingón" on the Delicious Vinyl label, followed in 1990 by "Mentirosa," which went gold. Much like "Disco Dream," a song that inspired him, Mellow Man Ace's rapping in a mixture of Spanish and English was phrased in a style familiar to fans of African American rap. As he switched back and forth between the two languages, the two flowed in a similar rhythm and cadence, different from Vico C's phrasing, which was more influenced by Spanish speech patterns.

A few months after the release of "Mentirosa," Kid Frost (Arturo Molina Jr.) had an even bigger hit with his song "La Raza" on the album *Hispanic Causing Panic*. "La Raza" combines Chicano political consciousness with the kind of gangster imagery popularized by the African American group NWA, also from Los Angeles. The song's bass line is sampled from "Viva Tirado," an iconic hit from the 1960s by El Chicano, and Kid Frost's sprinkling of Spanish words and phrases mirrors the bilingual culture of Los Angeles Chicanos. Following the success of *Hispanic Causing Panic*, Kid Frost formed Latin Alliance, a group of MCs that included Mellow Man Ace and several less well-known Mexican American and New York Puerto Rican rappers, who helped further popularize the idea of Latin rap.

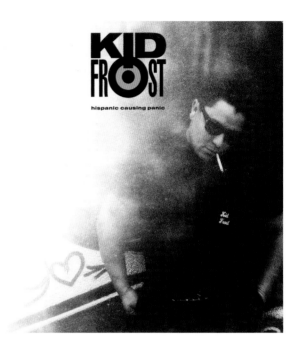

▲ Kid Frost (Arturo Molina Jr.), from Windsor, California, was the first to bring Latin rap to the attention of mainstream listeners in 1990 with this album, which included the hit single "La Raza." (Pablo Yglesias collection)

 "La Raza," Kid Frost

Before long Spanish rapping was being heard on "alternative" music stations through recordings of the Los Angeles–based group Cypress Hill. Cypress Hill included Mellow Man Ace's brother Sen Dog (Senen Reyes), DJ Muggs (Lawrence Muggerud), and B-Real (Louis Freese), whose quirky high-pitched rapping gave the band a

de universidades. Primeramente tocaron en el festival de música alternativa Lollapalooza en 1991, y para el 1995 fueron la noticia del día. Su disco del 1993, *Black Sunday*, que incluyó el éxito sencillo "Insane in the Brain", se convirtió en disco multiplatino y los lanzó a una carrera prolífica por las próximas dos décadas.

Otro rapero chicano que desarrolló una fanaticada nacional fue Zack de la Rocha. De la Rocha perfeccionó sus habilidades siendo un adolescente en espacios comunitarios afroamericanos tales como el Good Life Café, en el sur-central de Los Angeles. En 1991 cofundó la banda Rage Against the Machine, cuya combinación de punk y "heavy metal" con rapeo fue otro ejemplo de la mezcla chicana. El debut de su disco homónimo se convirtió en disco platino. Incluyó el sencillo "Killing in the Name", una condena rabiosa contra la violencia del estado, donde de la Rocha grita: "¡Jódete, no haré lo que me dices!".

De vuelta a New York, la década de los 1990 fue una época de nueva visibilidad para los MCs latinos, incluyendo a Proyecto Uno, un grupo con miembros dominicanos y puertorriqueños, fundado por Nelson Zapata, de quien su canción "Tiburón" de 1995 se convirtió en un éxito que cruzó fronteras. "Tiburón" combina el ritmo del merengue con la línea del bajo muy familiar del éxito de disco del 1978 "Got to Be Real". Los versos en rapeo alternan con el coro pegajoso: "Don't stop, ¡sigue, sigue!".

No obstante, el artista que finalmente triunfó poniendo la cara latina en el mainstream del hip-hop fue Big Pun (Christopher Lee Ríos), un MC nuyorican del sur del Bronx. A finales de los años 1990 Big Pun se convirtió en el primer latino del cual las ventas de sus discos llegaron a ser platino. Su éxito se debió en parte a la creciente conciencia de la historia multiétnica del hip-hop y en parte porque otros raperos latinos habían llamado la atención de la industria musical. Sin embargo, si comparamos a Kid Frost, Mellow Man Ace o Proyecto Uno, independientemente, Big Pun fue quien puso menos énfasis en su identidad latina; ser puertorriqueño fue solamente una parte de las experiencias sobre las cuales él rimaba.

distinctive sound. Cypress Hill rapped in both English and Spanish and became popular with diverse audiences on college radio stations. They first played at the alternative music festival Lollapalooza in 1991, and by 1995 they headlined. Their 1993 album, *Black Sunday*, which included the hit single "Insane in the Brain," went multiplatinum and launched them into a prolific career over the next two decades.

Another Chicano rapper who developed a national following was Zack de la Rocha. De la Rocha honed his skills as a teenager rapping with African Americans in community spaces such as the Good Life Café in South Central Los Angeles. In 1991 he cofounded the band Rage Against the Machine, whose combination of punk and heavy metal with rapping was another example of Chicano mixing. Their self-titled debut album went platinum. It included the single "Killing in the Name," an angry condemnation of state violence, in which de la Rocha screams, "Fuck you, I won't do what you tell me!"

Back in New York, the 1990s was also a time of new visibility for Latino MCs, including Proyecto Uno, a group with Dominican and Puerto Rican members, founded by Nelson Zapata, whose 1995 song "Tiburón" was a crossover hit. "Tiburón" combines a merengue rhythm with the familiar bass line of Cheryl Lynn's 1978 disco hit "Got to Be Real." Rapped verses alternate with a catchy bilingual chorus, "Don't stop, *sigue, sigue*!"

The artist who finally succeeded in putting a Latino face on mainstream commercial hip-hop, though, was Big Pun (Christopher Lee Ríos), a Nuyorican MC from the South Bronx. In the late 1990s Big Pun became the first Latino MC to achieve platinum sales. His success was due in part to the public's growing awareness of hip-hop's multiethnic history and also in part to other Latino rappers who had gotten the music industry's attention. Compared to Kid Frost, Mellow Man Ace, or Proyecto Uno, however, Big Pun put less emphasis on his Latino identity; being Puerto Rican was just one part of the experiences he rhymed about.

 "100%", Big Pun

Rapeando temprano en los años 1990 con un grupo de barrio llamado Full-a-Clips, Big Pun perfeccionó su estilo que combinaba filosofía callejera, violencia, sexo y humor con un flujo inventivo y rápido de las palabras. Sus habilidades rítmicas capturaron la atención del MC Fat Joe (Joseph Cartagena), quien lo incluía como invitado en algunas de sus grabaciones. A esto le siguió el disco solo de Big Pun en 1998, *Capital Punishment*, que llegó a número 1 en la lista de los discos de R&B. Cuando Big Pun murió de un ataque al corazón en el 2000, a la edad de veintiocho años, a su funeral en la Funeraria Ortiz del sur del Bronx asistieron cincuenta mil personas, incluyendo a estrellas nacionales del hip-hop tales como LL Cool J, Puff Daddy y Lil' Kim.

Puerto Rock Puro, no Menudo
No, no soy yo
Estoy estudiando judo
"Ju-don't know" si tengo una pistola
. . . .
De San Juan a Bayamón
Soy el Don Juan al lado del Don
Que viva y gozé
—**"100%"**, Big Pun (2000, traducido)

Reggaetón

En el 2004 el éxito musical "Gasolina", por el MC puertorriqueño Daddy Yankee, les dio a conocer a las audiencias nacionales un estilo de música llamado *reggaetón*, que ya tenía un gran número de seguidores entre la juventud latina en Puerto Rico y en New York. Según lo sugiere el nombre, el reggaetón tiene influencias de la música de Jamaica, pero sus conexiones internacionales no paran ahí. Dependiendo de la perspectiva, el reggaetón se describe como un retoño del hip-hop, como una versión en español del dancehall jamaiquino, como una comercialización de la cultura de la juventud panameña o como un producto de la escena musical clandestina (*underground*) de Puerto Rico.

 Reggaetón

La escena musical underground en Puerto Rico fue creada a finales de los años 1980 por gente joven como Vico C, quien fue inspirado no sólo por el hip-hop, sino también por el dancehall de Jamaica. La canción del 1991 "Dem Bow", por la estrella del baile de

 "100%," Big Pun

Rapping in the early 1990s with a neighborhood crew called Full-a-Clips, Big Pun honed a style that combined street philosophy, violence, sex, and humor in an inventive and rapid-fire flow of words. His rhyming skills caught the attention of the MC Fat Joe (Joseph Cartagena), who featured him as a guest on some of his recordings. This was followed by Big Pun's own solo album in 1998, *Capital Punishment*, which rose to number 1 on the Top R&B Albums chart. When Big Pun died from a heart attack in 2000, at the age of twenty-eight, his funeral at the Ortiz Funeral Home in the South Bronx was attended by fifty thousand people, including national hip-hop stars such as LL Cool J, Puff Daddy, and Lil' Kim.

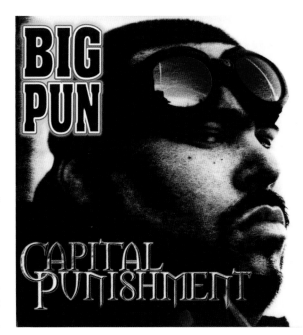

▲ Big Pun (Christopher Lee Ríos) grew up in the South Bronx, where he learned to rap from MCs such as Fat Joe. This CD, his first solo recording, rose to number 1 on the R&B albums chart in 1998. Enthusiastic fans and critics compared Big Pun with legendary MCs Notorious B.I.G. and Tupac Shakur, establishing him not simply as a Latino rapper but as a world-class MC who happened to be Latino. (Pablo Yglesias collection)

Reggaeton

In 2004 the hit song "Gasolina" by Puerto Rican MC Daddy Yankee introduced national audiences to a style of music called *reggaeton* that already had a big following among Latino youth in Puerto Rico and New York. As the name suggests, reggaeton had influences from Jamaican music, but its international connections didn't stop there. Depending on the perspective, reggaeton is described as an offshoot of hip-hop, as a Spanish version of Jamaican dancehall, as a commercialization of Panamanian youth culture, or as a product of the Puerto Rican underground music scene.

🎤 *Reggaeton*

The underground music scene in Puerto Rico was created in the late 1980s by young people like Vico C who were inspired not only

salón Shabba Ranks, fue el modelo para el ritmo básico del reggaetón (en Puerto Rico se refieren al ritmo como *dembow*). La influencia del dancehall también alcanzó a Puerto Rico a través de artistas de Panamá, como "El General" (Edgardo Franco), que cantaba reggae y dancehall estilo jamaiquino con líricas en español.

 "Muévelo", El General

Las primeras grabaciones de El General, incluyendo el éxito de 1991 "Muévelo", se hicieron en la ciudad de New York, ciudad que continuaba siendo un vínculo crucial entre las diversas escenas musicales del Caribe. Esta fusión caribeña también alcanzó una audiencia latina más amplia con el éxito de Selena del 1994 "Techno Cumbia", cuya letra, "muévele, muévele", le hace eco a El General. Aunque el nombre de la canción disfraza su inspiración caribeña, el ritmo y el estilo de Selena en el rapeo suenan más a dancehall que a cumbia.

En Puerto Rico el término "reggaetón" se aplicó a esta música híbrida a mediados de la década de los 1990, pero también se referían a ella como clandestina, dembow, o hasta música negra o melaza. Estos últimos nombres llaman la atención a las conexiones de esta música con la cultura negra. Los temas como identidad negra son prominentes en el trabajo de algunos artistas reggaetoneros, incluyendo a Tego Calderón, cuyo CD del 2002 *El Abayarde* incluye muchas referencias a la cultura afropuertorriqueña. *El Abayarde* (se refiere a la hormiga roja que pica bien fuerte) sorprendió la escena clandestina con grandes ventas e hizo a Tego Calderón la primera estrella internacional de reggaetón.

 "Loíza", Tego Calderón

Contrario a las líricas de conciencia social de Tego Calderón, el éxito de Daddy Yankee del 2004, "Gasolina", representa la parte fiestera del reggaetón. La canción cuenta con un acompañamiento musical altamente enérgico de tambores sintetizados, melodías

Yo soy niche
Orgulloso de mis raíces
De tener mucha bemba y grandes
 narices
Ni sufriendo dejamos de ser felices
Por eso es que Papa Dios nos bendice
 —"**LOÍZA**", Tego Calderón
 (del disco del 2002 *El Abayarde*)

by hip-hop but also by Jamaican dancehall. The 1991 song "Dem Bow," by Jamaican dancehall star Shabba Ranks, was the model for the basic reggaeton rhythm (referred to in Puerto Rico as *dembow*). Dancehall influence also reached Puerto Rico through artists from Panama, such as El General (Edgardo Franco), who sang Jamaican-style reggae and dancehall with Spanish lyrics.

 "Muévelo," El General

El General's early recordings, including the 1991 hit "Muévelo," were made in New York City, which continued to be a crucial link between diverse Caribbean music scenes. This Caribbean fusion also reached a broader Latino audience with Selena's 1994 hit "Techno Cumbia," whose opening lyrics, "muévele, muévele," echo El General. Although the song's name disguises its Caribbean inspiration, its rhythm and the style of Selena's rapping are more dancehall than cumbia.

In Puerto Rico the term "reggaeton" was applied to this hybrid music in the mid-1990s, though the music was also referred to as underground, dembow, or even as *música negra* or *melaza* (molasses). These latter names called attention to the music's connections with black culture. Themes of black identity are prominent in the work of some reggaeton artists, including Tego Calderon, whose 2002 CD *El Abayarde* includes many references to Afro–Puerto Rican culture. *El Abayarde* (the title refers to a small ant with a painful bite) surprised the underground scene with big sales and made Calderon reggaeton's first international star.

 "Loíza," Tego Calderon

In contrast to the socially conscious lyrics of Tego Calderon, Daddy Yankee's 2004 hit, "Gasolina," represented the party side of reggaeton. The song features a high-energy musical accompaniment of synthesized drums, melodies, and sound effects created

Puerto Rock Puro, not Menudo
No, I'm not the one
I'm studying judo
"Ju"-don't know if I got a gun
. . . .
From San Juan to Bayamón
I'm the Don Juan beside the Don
Live long, get your party on
—"100%," Big Pun (2000)

y efectos de sonido creados por Producciones Luny Tunes. Sus letras sexualmente estereotipadas ponen a Daddy Yankee al timón, describiendo a las mujeres como motores que no van a parar, que quieren más gasolina.

Mucho del reggaetón comercial que siguió al éxito de "Gasolina" se orientó del mismo modo a la fiesta, y dominó la perspectiva del macho heterosexual sobre el amor y el sexo. El rapero cubano-americano Pitbull (Armando Christian Pérez), por ejemplo, es uno de los muchos artistas reggaetoneros que se montó en esta fórmula para conseguir el éxito comercial.

Una de las pocas mujeres artistas del reggaetón que respondió a esta perspectiva de "macho" fue Ivy Queen (Martha Ivelisse Pesante), quien se mudó de New York a Puerto Rico en los años 1990 para participar en la escena underground. Otra voz femenina con mucho poder en el reggaetón es La Sista (Maidel Amador Canales), de Puerto Rico. En su canción del 2006 "Anacaona" se lanza como una "versión africana" de la legendaria princesa nativa taína Anacaona, y les avisa a sus rivales el intento de reclamar su corona.

Los artistas de reggaetón más famosos en la industria de la música comercial, según la medida de los premios, son Calle 13, un dúo de hermanastros: el rapero René Pérez Joglar (tcc Residente) y el productor musical Eduardo José Cabra Martínez (tcc Visitante). Desde que lanzaron su primer CD en 2005, han ganado numerosos premios Grammy y Grammy latinos. Calle 13 ha utilizado su visibilidad para llamar la atención hacia problemas políticos y sociales, a menudo de manera controversial. En 2009, por ejemplo, les fue prohibido presentarse en San Juan por acusar al alcalde de esta ciudad, Jorge Santini, de corrupción y abuso de drogas. También han colaborado con otros artistas de América Latina, grabando la canción "La Perla," con Rubén Blades en 2008, y "Latinoamérica"

▲ With his 2002 CD, *El Abayarde*, Tego Calderon became the first artist from the Puerto Rican underground scene to achieve significant CD sales, helping project reggaeton internationally. (Pablo Yglesias collection)

The reggaeton production duo Luny Tunes consists of Francisco Saldaña and Víctor Cabrera. Born in the Dominican Republic, they spent their teenage years in Boston, then moved to Puerto Rico in 2003 to produce for the Flow Music label. Their *Más Flow* mix tape, which featured many of reggaeton's emerging stars, established Luny Tunes as the preeminent producers of reggaeton when they were still in their early twenties. (Reuters/Carlos Barria)

by Luny Tunes productions. Its sexually stereotypical lyrics put Daddy Yankee in the driver's seat, describing women with motors that just won't stop, who want more gas.

Much of the commercial reggaeton that followed on the success of "Gasolina" was similarly party oriented and dominated by a heterosexual male perspective on love and sex. The Cuban American rapper Pitbull (Armando Christian Pérez), for example, is one of many reggaeton artists who have ridden that formula to commercial success.

One of the few female reggaeton artists to respond to this macho perspective was Ivy Queen (Martha Ivelisse Pesante), who moved from New York to Puerto Rico in the 1990s to participate in the underground music scene. Another powerful woman's

I am black
Proud of my roots
Of having full lips and big nostrils
We don't stop being happy even when
 we suffer
That's why God the father blesses us
 —"LOÍZA," Tego Calderon (from the
 2002 album *El Abayarde*, translated)

con Susana Baca, María Rita y Totó la Momposina en 2010. La combinación de la sátira irreverente y el mensaje de solidaridad y esperanza pan-Latina, representa la conciencia social de la cultura de la juventud urbana.

 "Latinoamérica", Calle 13

Un examen de las raíces y ramificaciones del hip-hop revela un cuadro de contribuciones diversas. No solamente participaban los puertorriqueños y otras juventudes del Caribe en la creación de la cultura callejera de New York, sino que el hip-hop ha seguido evolucionando con sus parientes internacionales, incluyendo el dancehall y el reggaetón. El mercadeo del hip-hop como un género afroamericano demuestra cómo los conceptos de etnias y nacionalidades pueden limitar nuestro entendimiento de la música, y nos debe recordar que otros géneros de música estadounidense – desde el country hasta el jazz y el rock and roll – han sido formados también a través del compartir entre comunidades diversas.

No obstante, el hip-hop, el dancehall, el reggaetón y otras músicas habladas dependen menos de la distribución comercial, comparadas con géneros de música popular más tempranos. Ayudados por viajes, internet y nuevas tecnologías musicales, los jóvenes artistas crean sus propias escenas e intercambian ideas musicales con otras escenas, a través de grandes distancias y en muchas direcciones. Estas redes de ayuda tecnológica de distribución y comunicación ejemplifican el espíritu de DIY (hazlo tú mismo) que se comparte en el hip-hop y el punk.

PUNK

Al mismo tiempo que el hip-hop tomaba forma en el sur del Bronx y otros vecindarios de la ciudad de New York, los jóvenes chicanos

▲ Ivy Queen is one of a relatively few reggaeton stars who are women. This 2007 album includes her hit song "Que Lloren," which taunts men with their vulnerability and warns them that, in love, they are just as likely as women to suffer and cry. (Pablo Yglesias collection)

Soy, soy lo que me enseñó mi padre,
él que no quiere a su patria no quiere a
 su madre,
Soy, soy América Latina,
un pueblo sin piernas pero que camina
 —**"LATINOAMÉRICA,"**
 Calle 13 (de su disco del 2010
 Entren Los Que Quieran)

of Hollywood Boulevard and Cherokee. A Scottish drummer named Brendan Mullen rented it as a rehearsal space and helped develop it into a performance venue that was shared by musicians and artists from all over Los Angeles. Among the bands that played there were the Go-Go's, the Weirdos, the Screamers, the Germs, the Zeros, the Bags, and the Plugz. The Masque was an exciting meeting place for diverse artists and helped launch the careers of many musicians who went on to have a regional or national impact.

One of those musicians was Alice Bag, born Alicia Armendariz to Mexican immigrants who lived in East LA. As lead singer for the Bags, she helped define the vocal style of hard-core punk with her furious screams in songs like "Survive" and "Babylon Gorgon." She combined provocative clothing like fishnet stockings with a fierce and confrontational attitude on stage, challenging pop-music gender stereotypes more than a decade before the Riot Grrrl movement in Olympia, Washington.

Like other bands in the Hollywood punk scene, the Bags had close ties to visual artists. In 1978, for example, they performed at the Los Angeles Contemporary Exhibitions (LACE) to promote an exhibit created by the conceptual artists Gronk from Los Angeles and Jerry Dreva from Milwaukee. The concert drew a large crowd that got so boisterous they destroyed some of the artwork and had to be dispersed by police. That event symbolized a scene that valued art for the way it generated participation and energy, even if things got a little chaotic.

The Masque was open for only a short time between 1977 and 1979, but after it closed, the community of musicians and artists that had formed there continued to meet in other locations. Some strands of the scene first moved five miles southeast to Chinatown, where a couple of restaurants – Madame Wong's and the Hong Kong Café – hosted punk shows as a way of bringing in new business. Not far away, in Little Tokyo, a coffee shop called the Atomic Café became another gathering place for punk enthusiasts. Nancy Matoba, the owners' daughter and singer for the pop

I wasn't consciously doing any kind of ranchera music when I was doing punk, but I think part of how I projected was very . . . I don't know if you're familiar with ranchera music but it's . . . very emotional and big, and part of my personality on stage did go to emotional and big and maybe that's where it came from.

—ALICE BAG
(Alicia Armendariz Velásquez)[7]

destruyó algunos de los trabajos artísticos y tuvo que ser dispersada por la policía. Ese evento simbolizó una escena que valoraba el arte por la forma que generaba participación y energía, aunque las cosas se ponían un poco caóticas.

El Masque estuvo abierto por poco tiempo entre 1977 y 1979, pero después que cerró, la comunidad de músicos que se formó allí continuó reuniéndose en otros lugares. Algunas facetas de esta movida se mudaron primeramente cinco millas al sureste de Chinatown, donde un par de restaurantes – Madame Wong's y el Hong Kong Café – presentaban espectáculos punk para atraer nuevos clientes. No muy lejos, en el barrio Little Tokyo, el Atomic Café se convirtió en un lugar de reunión para los entusiastas del punk. Nancy Matoba, la hija del dueño y cantante de la banda popular Hiroshima, llenó la vellonera con una colección extraordinaria de discos 45 de punk y empapeló las paredes con afiches de bandas y conciertos. El Atomic Café se convirtió en un lugar de pasar el rato en la movida de Chinatown e incluso atrajo celebridades como los Ramones, Blondie, David Bowie y David Byrne.

En 1980 una nueva movida surgió a unas pocas millas al este, en una imprenta llamada Self Help Graphics en el corazón de la comunidad méxico-americana del este de Los Angeles. Self Help Graphics era un centro comunitario de artes fundado en un edificio de la juventud católica con el apoyo de una monja franciscana llamada Karen Boccarelo. El edificio proveía espacio para estudios, clases y exhibiciones y era un lugar de reunión para los artistas del este de Los Angeles que trabajaban en diferentes medios. En 1980 Willie Herrón y Xiuy Velo se plantearon la idea de convertirla en un espacio para presentaciones musicales dos veces al mes. Lo llamaron Club Vex. Club Vex preparó el escenario para la colaboración entre músicos de punk y artistas de artes representativas.

El grupo Asco, en particular, tenía estrechos vínculos con el Self Help Graphics. Asco era un colectivo de artes visuales y representativas que incluía a Gronk, Harry Gamboa, Willie Herrón y Patssi Valdez. Fundado en 1972, el propio nombre "Asco" proclamaba la

Con la apertura del Vex, la escena se completó. Ahora las bandas latinas tocaban en clubes de Hollywood, mientras que las bandas de Hollywood tocaban en el este de Los Angeles, y dondequiera que fueran los músicos, los fanáticos los seguían. La escena del punk hizo lo que parecía imposible. Habían logrado lo que pocos movimientos culturales anteriormente fueron capaces de lograr; atrajo gentes de toda la ciudad para ver bandas latinas, y trajo músicos de toda la ciudad a un lugar localizado profundamente en el corazón del este de Los Angeles. El Vex se mantuvo varios años en dos o tres localidades. La entremezcla sin esfuerzos de culturas que se encontraba allí nunca ha sido duplicada.

—SEAN CARRILLO, activista comunitario de las artes (traducido)[8]

band Hiroshima, stocked the jukebox with an extraordinary collection of punk 45s and papered the walls with posters for bands and concerts. The Atomic Café became an after-hours hangout for the Chinatown scene and even attracted celebrities such as the Ramones, Blondie, David Bowie, and David Byrne.

In 1980 a new scene emerged a few miles farther east at a print shop called Self Help Graphics in the heart of the Mexican American community of East Los Angeles. Self Help Graphics was a community arts center founded at the Catholic Youth building in Boyle Heights with the help of a Franciscan nun named Karen Boccalero. The building provided space for studios, classes, and exhibitions and was a meeting place for East Los Angeles artists working in different media. In 1980 Willie Herrón and Xiuy Velo came up with the idea of converting it twice a month into a space for musical performances. They called it Club Vex. Club Vex set the stage for collaborations between punk musicians and visual and performance artists.

The group Asco, in particular, had close ties to Self Help Graphics. Asco was a collective of visual and performance artists that included Gronk, Harry Gamboa, Willie Herrón, and Patssi Valdez. Founded in 1972, Asco's very name proclaimed a punk aesthetic (*asco* means "disgust" in Spanish). They used attention-getting public art and performances to highlight problems facing the Chicano community, including the disproportionate casualties of Mexican American soldiers in the Vietnam War. In the early 1980s some punk musicians, including Teresa Covarrubias of The Brat, became involved in Asco's multimedia performance art. Asco member Willie Herrón also formed a punk band of his own called Los Illegals.

In contrast to the Bags, whose music expressed general alienation, Los Illegals performed songs that addressed specifically Mexican and Chicano experiences. The song "El Lay," for example, is sung in Spanish and recounts the experience of Mexican immigrants to "LA" (Los Angeles) who find themselves persecuted by

With the opening of the Vex the scene had come full circle. Now Latino bands were playing Hollywood clubs while Hollywood bands were playing East L.A., and everywhere the musicians went the fans followed. The punk scene had done the impossible. It had accomplished what few cultural movements before it had been able to do; it attracted people from all over town to see Latino bands, and it brought musicians from all over the city to a location deep in the heart of East L.A. The Vex lasted several years in two or three locations. The effortless intermingling of cultures found there has never been duplicated.

—SEAN CARRILLO,
community arts activist[8]

I wanted to foster musical versions of these instant murals. It was very difficult to put a band in the back of a pick-up and drive down the street playing music. So we found a space, created a landmark, and had these experimental shows where the audience was just as important as the band that was playing. We were taking everything that Asco set up during the 1970s and bringing it to a broader audience through music.

—WILLIE HERRÓN,
front man for Los Illegals[9]

estética rebelde del punk. Utilizaron el arte público, las actuaciones y tocatas para destacar los problemas que enfrentaba la comunidad chicana, incluyendo la desproporción de muertes de soldados méxico-americanos en la guerra de Vietnam. Temprano en la década de los 1980 algunos músicos punk, incluyendo a Teresa Covarrubias de The Brat, se involucraron en el arte multimedia representativa. Un miembro de Asco, Willie Herrón, también formó una banda propia llamada Los Illegals.

En contraste con los Bags, cuya música expresaba una enajenación general, Los Illegals tocaban canciones que expresaban específicamente las experiencias de los mexicanos y chicanos. Por ejemplo, la canción "El Lay" fue cantada en español y relata la experiencia de los mexicanos inmigrantes a "LA" (Los Angeles) que se ven perseguidos por "el ley" (la ley). Su referencia al lavado de platos en un restaurante evoca la historia de un inmigrante desilusionado, como la historia contada en el famoso corrido del 1930 "El Lavaplatos" por los hermanos Bañuelos. "El Lay" actualiza el estilo musical, pero subraya la frustración que continúa de los obreros indocumentados.

 "El Lay", Los Illegals

Los Plugz, una banda originalmente de El Paso, también grabó una canción que le puso un giro punk a un clásico méxico-americano. Su versión de "La Bamba" comienza con una pizca de la guitarra del original de 1958 de Ritchie Valens, pero luego explota en una especie de golpe frenético de polka, con Tito Larriva gritando la lírica tradicional de Veracruz que cantó Valens. Sin embargo, su letra en el próximo verso habla de los sentimientos anticapitalistas de su audiencia del este de Los Angeles. Los Plugz transformaron el estilo musical de "La Bamba" aún más que Ritchie Valens, pero seguían trabajando con la tradición mexicana de componer letras contemporáneas para sones honrados por el tiempo.

Quise promover versiones musicales de estos murales instantáneos. Era muy difícil montar una banda en la parte trasera de una guagua pick up y conducir por la calle tocando música. De modo que encontramos un espacio, creamos un lugar emblemático o un hito y presentábamos estos espectáculos experimentales donde la audiencia era tan importante como la banda que estaba tocando. Tomamos todo lo que Asco puso en marcha durante la década de los 1970 y lo llevamos a una audiencia más amplia a través de la música.

—**WILLIE HERRÓN,**
líder de Los Illegals (traducido)[9]

Adiós sueños de mi vida
Adiós estrellas del cine
Vuelvo a mi patria querida
Más pobre de lo que vine

—**"EL LAVAPLATOS",**
Los Hermanos Bañuelos (1930)

Este es el precio que pagamos
Cuando llegamos a este lado
Pagamos y pagamos impuestos
Migra llega y nos dan unos fregazos

—**"EL LAY",** Los Illegals

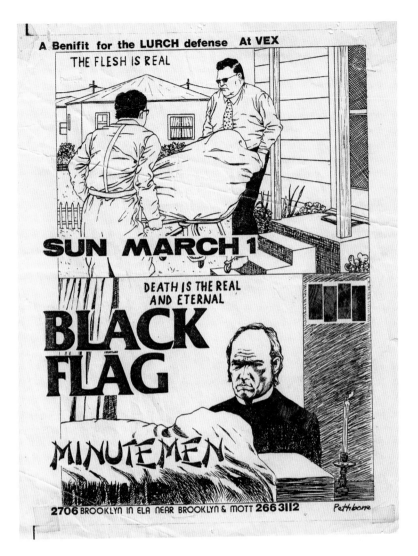

A Benifit for the LURCH defense At VEX

THE FLESH IS REAL

SUN MARCH 1

DEATH IS THE REAL
AND ETERNAL

BLACK FLAG

MINUTEMEN

2706 BROOKLYN IN ELA NEAR BROOKLYN & MOTT 266 3112

Pettibone

Hosted in the Self Help Graphics print shop in East LA, the Vex was a twice-monthly concert event organized by Willie Herrón and Xiuy Velo that featured bands from all over the Los Angeles area. The Minutemen (from San Pedro) and Black Flag (from Hermosa Beach) were among the famous punk bands that played at the Vex. Several Chicano musicians played in Black Flag, including singers Ron Reyes and Dez Cadena. (Flyer designed by Raymond Pettibone)

Good-bye my dreams
Good-bye movie stars
I'm returning to my beloved country
Poorer than when I came

—"EL LAVAPLATOS," Los
Hermanos Bañuelos (1930, translated)

"el ley" (the law). Its reference to washing dishes in a restaurant evokes the story of a disillusioned immigrant told in a famous 1930 corrido "El Lavaplatos" (the dishwasher) by Los Hermanos Bañuelos. "El Lay" updates the musical style but underscores the ongoing plight of undocumented laborers.

 "El Lay," Los Illegals

This is the price we pay
When we come to this side
We pay and pay taxes
The immigration police come and beat
us up

—"EL LAY,"
Los Illegals (1981, translated)

El cantante de los Plugz, Tito Larriva, también jugó un papel importante en la escena del este de Los Angeles grabando discos de su banda y de otras con su sello disquero Fátima. En esa época las bandas punk del este de Los Angeles no tenían acceso a los sellos disqueros establecidos, de modo que, en la tradición del punk de DIY, Larriva se asoció con el artista Richard Duardo y la financiera Yolanda Comparrán Ferrer para montar equipos de grabación y grabar unos cuantos discos. Durante el corto tiempo que Fátima se mantuvo negociando, el sello lanzó discos de los Plugz, Paul Rubens (tcc Pee-Wee Herman) y The Brat. El disco de The Brat, *Attitudes*, se convirtió en un himno para la escena punk del este de Los Angeles.

The Brat era una banda del este de Los Angeles que se formó a finales de los años 1970 por la cantante Teresa Covarrubias y los hermanos guitarristas Rudy y Sid Medina. Covarrubias estaba atraída por el punk, leyendo "zines" (publicaciones de DIY con líricas, noticias y escritura creativa) que su hermana le enviaba desde Alemania. La música punk le brindó una forma de superar su timidez en un ambiente donde la gente no estaba buscando virtuosismo musical. Como la cantante principal de The Brat, se vestía con lo que ella llamó un estilo "punk chola thrift-store". Cuando el administrador de la banda insistió que hicieran una versión de "Angel Baby", Teresa se rebeló cantando la canción con coqueta timidez femenina y la cabeza rapada. Su actitud desafiante, combinada con su presencia en escena – distante pero seductora – la convirtieron en una mujer distintiva al frente de una banda de alto voltaje.

Mientras las escenas de punk chicana y de Hollywood a finales de los años 1970 y 1980 estaban localmente orientadas, tunieron un impacto duradero en Los Angeles y mucho más allá. Algunas de las bandas más conocidas de punk de Los Angeles, tales como Black Flag (que tenía varios miembros chicanos) y los Minutemen, compartían música e ideas con las bandas punk chicanas en el Vex. El guitarrista de Nirvana, Pat Smear, comenzó tocando con los Germs en el Masque. Un documental de 1981 sobre la escena punk

Si no eres capitalista
Si no eres capitalista
Cualquier cosita
Yo no soy fascista
Soy anarqui-i-i-i-sta!
Baila bamba
Baila bamba
Baila bamba . . .

—"LA BAMBA," los Plugz

Busqué en las páginas amarillas . . . y encontré la planta impresora de Alberti. La fabricación de un sencillo costaba 29 centavos y las carátulas un centavo. Era una negocio familiar, con dos latinos en la parte trasera imprimiendo discos a mano en lo que parecía una tostadora de tortillas. Ordenamos 500 de inmediato.

—TITO LARRIVA,
de los Plugz (traducido)[10]

Es sólo mi actitu-ud
Es sólo actitu-ud
Todo lo que digo está mal
Todo lo que hago está mal
Es sólo mi actitu-ud

—"ATTITUDES",
The Brat (traducido)

The Plugz, a band originally from El Paso, also recorded a song that put a punk spin on a Mexican American classic. Their version of "La Bamba" begins with the guitar lick from Ritchie Valens's 1958 original but then explodes into a sort of frenetic polka beat, with Tito Larriva screaming the traditional Veracruz lyrics that Valens sang. His lyrics in the next verse, though, speak to the anti-capitalist feelings of his East LA audience. The Plugz transformed the musical style of "La Bamba" even more than Valens did, but they were still working in the Mexican tradition of composing contemporary lyrics to time-honored *sones*.

The Plugz' singer, Tito Larriva, also played an important role in the East LA punk scene by making records of his band and a few others on his Fatima record label. East LA punk bands of this era did not have record deals with established labels, so in the punk tradition of DIY Larriva teamed with artist Richard Duardo and financier Yolanda Comparrán Ferrer to put together recording equipment and press a few records. During the short time Fatima was in business, the label released albums by the Plugz, Paul Rubens (aka Pee-Wee Herman), and The Brat. The Brat's album, *Attitudes*, became an anthem of the East LA punk scene.

The Brat was an East LA punk band formed in the late 1970s by singer Teresa Covarrubias and guitarist brothers Rudy and Sid Medina. Covarrubias was drawn to punk by reading punk "zines" (do-it-yourself publications with lyrics, news, and creative writing) that her sister sent her from Germany. Punk music gave her a way to overcome her shyness and unleash her creativity in an environment where people weren't looking for musical virtuosity. As The Brat's lead singer she dressed in what she called a "punk *chola* thrift-store" look. When the band's manager insisted that they do a version of "Angel Baby," Teresa rebelled by performing the demurely feminine song with a shaved head. Her defiant attitude, combined with an aloof yet alluring stage presence, made her a distinctive front woman for the high-voltage band.

If you aren't a capitalist
If you aren't a capitalist
Whatever
I am not a fascist
I'm an anarchi-i-i-i-st!
Baila bamba
Baila bamba
Baila bamba . . .

—"LA BAMBA,"
the Plugz (1979, translated)

I looked in the yellow pages . . . and found the Alberti pressing plant. Manufacturing each single cost 29 cents, and sleeves cost a penny. It was a mom and pop organization, with two Latinos in the back pressing records by hand in what looked like a tortilla press. We ordered 500 right off.

—TITO LARRIVA, of the Plugz[10]

It's just my attitu-ude
It's only attitu-ude
Everything I say is wrong
Everything I do is wrong
It's just my attitu-ude

—"ATTITUDES," The Brat

de Los Angeles, *The Decline of Western Civilization*, incluyó metraje sin editar de Alice Bag, que inspiró a generaciones más jóvenes de músicos chicanos punk, tales como la banda Girl in a Coma de San Antonio. Robert López, que manejaba regularmente desde Chula Vista (cerca de San Diego) para tocar en el Masque y en el Vex con los Zeros, creó un espectáculo de arte construido alrededor del personaje del El Vez, el Elvis mexicano, y tuvo giras nacionalmente.

REGENERACIÓN CHICANA

La década de los 1990 vio la aparición de una nueva generación de rockeros chicanos en Los Angeles, quienes fueron inspirados en parte por la escena punk, pero que tocaban en estilos diversos. Siguiendo el modelo punk, muchas de estas bandas tenían la actitud activista y trabajaban en estrecha colaboración con artistas representativos y organizadores comunitarios. Otra característica distintiva del rock

▲ Girl in a Coma features San Antonio–born sisters Nina and Phanie Diaz (left and center),the granddaughters of a conjunto musician. Inspired by their grandfather, Selena, and punk godmothers Alice Bag and Joan Jett, they teamed up with childhood friend Jenn Alva (right) to create a raucous blend of Tejano, country, punk, and pop. Their embrace of queer listeners, their status as an "all-girl" band, and the connections they forge between innovation and tradition make them a creative force in Chicano rock. (Courtesy of Blackheart Records Group Inc.)

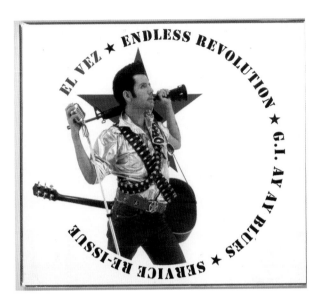

▲ Robert Lopez, from Chula Vista, California, helped shape the early 1970s LA punk scene, playing with the Zeros and Catholic Discipline. He is best known for his character of El Vez, a humorous and provocative take on the King of Rock and Roll. As a Chicano referencing a white musical icon who appropriated black music, all the while dressed in a rip-away gold lamé *charro* outfit, El Vez entertains and edifies with a strong dose of sass. (Michelle Habell-Pallán collection)

▲ The Brat, fronted by lead singer Teresa Covarrubias, was an influential East LA punk band in the late 1970s. (Edward Colver)

While the Hollywood and Chicano punk scene of the late 1970s and 1980s was very locally oriented, it had an enduring impact in Los Angeles and beyond. Some of LA's best-known punk bands, such as Black Flag (who had several Chicano members) and the Minutemen, shared music and ideas with Chicano punk bands at the Vex. Nirvana guitarist Pat Smear got his start playing with the Germs at the Masque. A 1981 documentary of the LA punk scene, *The Decline of Western Civilization*, included footage of Alice Bag that inspired younger generations of Chicana punk musicians, such as the San Antonio band Girl in a Coma. Robert Lopez, who

chicano de la década de los 1990 fue la fusión de estilos mexicanos con rock, R&B y hip-hop. Este tipo de fusión fue popularizada tan temprano como en 1958, con la grabación de "La Bamba" por Ritchie Valens, pero su enfoque se estableció más firmemente en la década de los 1970, especialmente con el trabajo de Los Lobos.

Cuando los amigos de escuela superior David Hidalgo y Louie Pérez comenzaron juntos a escribir canciones en 1970, fue el momento del crecimiento del activismo chicano. El 29 de agosto de ese año el periodista Rubén Salazar, respetado por sus reportajes sobre los derechos civiles y brutalidad policiaca, fue asesinado por un proyectil de gases lacrimógenos cuando la policía rompió un concierto al aire libre que era parte de una marcha por la paz llamada el Chicano Moratorium. Esta tragedia agravó el resentimiento por las muertes de soldados chicanos en la guerra de Vietnam. Además de oponerse a la guerra, los chicanos se unieron a la campaña de la United Farm Workers que luchaba por mejores condiciones humanas de trabajo y de salarios. Usando el arte para educar e inspirar, los activistas urbanos tales como Luis Valdez, director del Teatro Campesino, trabajó en colaboración con los obreros agrícolas migrantes. Del mismo modo, artistas representativos como Asco, usaron el arte para protestar contra el racismo y la guerra.

En este contexto, Hidalgo y Pérez reclutaron a sus compañeros de escuela César Rosas y Conrad Lozano en 1973 y formaron una banda que llamaron "Los Lobos del Este". Su nombre hacía referencia a una banda popular norteña, Los Lobos del Norte, representando tanto sus raíces mexicanas como su comunidad del Este de Los Angeles. Aunque inicialmente comenzaron a tocar rock and roll, pronto cambiaron su atención a los sonidos tradicionales de la música mexicana y empezaron a aprender el acordeón, el bajo sexto, el guitarrón, la jarana y otros instrumentos acústicos. Durante casi diez años Los Lobos se ganaron la vida tocando música mexicana en bodas, quinceañeros y otros eventos comunitarios. A la vez, hicieron conexiones con otros artistas chicanos que estaban explorando sus raíces mexicanas.

drove regularly from Chula Vista (near San Diego) to play at the Masque and the Vex with the Zeros, went on to create a performance art show built around the character of El Vez, the Mexican Elvis, and toured nationally.

CHICANO *REGENERACIÓN*

The 1990s saw the emergence of a new generation of Chicano rockers in Los Angeles who were inspired in part by the punk scene but who played in diverse styles. Following the punk model, many of these bands had an activist attitude and worked closely with visual and performance artists and community organizers. Another distinctive feature of Chicano rock in the 1990s was its fusion of Mexican styles with rock, R&B, and hip-hop. This kind of fusion was popularized as early as 1958, with Ritchie Valens's recording of "La Bamba," but the approach became more firmly established in the 1970s, especially through the work of Los Lobos.

When high school friends David Hidalgo and Louie Pérez began writing songs together in 1970, it was a time of growing Chicano activism. On August 29 of that year journalist Rubén Salazar, respected for his reporting on civil rights and police brutality, was killed by a teargas projectile when police broke up an outdoor concert that was part of a peace march called the Chicano Moratorium. This tragedy compounded resentment over the disproportionate deaths of Chicano soldiers in the Vietnam War. In addition to opposing the war, Chicanos rallied to the United Farm Workers' campaign for humane working conditions and wages. Using art to educate and inspire, urban activists such as Luis Valdez, director of Teatro Campesino, worked collaboratively with migrant farm workers. Similarly, performance artists such as Asco used art to protest racism and war.

Against this background, Hidalgo and Pérez recruited fellow students Cesar Rosas and Conrad Lozano in 1973 and formed a band they called "Los Lobos del Este." Their name referenced a popular norteño band, Los Lobos del Norte, signifying both their Mexican

En 1983 Los Lobos volvieron a grabar, esta vez una versión extendida (*extended play*, o EP) con Slash Records, un sello disquero independiente de Hollywood, asociado primordialmente con la música punk. El disco, . . . *And a Time to Dance*, se destacó por cantar en español e inglés, por combinar R&B con golpes de polka, y por integrar batería y guitarras eléctricas con acordeón y bajo sexto. En contraste con bandas anteriores como Santana y El Chicano, que consiguieron su sonido "latino" mezclando el rock con ritmos e instrumentos caribeños, Los Lobos forjaron un estilo que estaba profundamente entretejido con la música mexicana. La EP vendió tan bien que les permitió financiar su primera gira nacional, y un año más tarde, Los Lobos firmaron con Warner Brothers para grabar *How Will the Wolf Survive,* que estableció su reputación con las audiencias del mainstream. Los Lobos obtuvieron más

▲ Los Lobos with actor Lou Diamond Philips (second from left) who played Ritchie Valens in the 1987 film *La Bamba*. The film's soundtrack featured a version of "La Bamba" in the style of *son jarocho*, which Los Lobos recorded with folk instruments such as the requinto (held by David Hidalgo in the center) and the guitarrón (held by Conrad Lozano). Drummer Louie Pérez is seated at the right, and Cesar Rosas is at the left with guitar. (Sherman Halsey)

roots and their East LA Chicano community. Though they originally set out to play rock and roll, they soon turned their attention to the sounds of traditional Mexican music and began learning the accordion, bajo sexto, guitarrón, jarana, and other acoustic instruments. For almost ten years Los Lobos made their living playing Mexican music at weddings, quinceañeras, and other community events. During this time they also made connections with other Chicano artists who were exploring their Mexican roots.

In 1983 Los Lobos plugged back in to record an EP (extended play) with Slash Records, an independent Hollywood label associated mainly with punk music. The record . . . *And a Time to Dance* featured singing in both Spanish and English, combined R&B with polka beats, and blended drums and electric guitars with accordion and bajo sexto. In contrast to earlier bands like Santana and El Chicano, who achieved their "Latin" sound by blending rock with Caribbean rhythms and instruments, Los Lobos forged a style in which rock was deeply interwoven with Mexican music. The EP sold well enough to fund their first national tour, and one year later Los Lobos signed with Warner Brothers to record *How Will the Wolf Survive,* which established their reputation with mainstream audiences. Los Lobos gained further national attention with their soundtrack for the 1987 movie about the life of Ritchie Valens, *La Bamba,* directed by Chicano playwright and activist Luis Valdez.

Los Lobos' extraordinary variety of musical influences is on display in their 1993 compilation album, *Just Another Band from East LA.* The album opens with an audience favorite, "Volver, Volver," a canción ranchera made famous by Mexican singer Vicente Fernández. Cesar Rosas sings the Spanish lyrics with a wide-open voice in the style of canción ranchera, as an accordion answers his vocal phrases. The arrangement is anchored, though, by a Fats Domino–style R&B bass line doubled on baritone saxophone. "I Got to Let You Know," by contrast, is a fast jump blues with a wailing tenor saxophone solo, but the accordion and bajo sexto give it a hint of

We started to dust off the old records at mom's house. We started listening to Miguel Aceves Mejía again and suddenly we were like kids in a candy store. But we approached it with this rock and roll attitude, what is in it for us? We discovered at that point that the music was actually very challenging to our musicianship. . . . We thought that Eric Clapton was the best guitar player in the world, and then we listen to the requinto [melody guitar] player from the Trio Los Panchos and he is playing lightning fast licks! So this really got us interested. . . . By 1977 and 1978 we met other Chicanos who were involved in different parts of media. We met dancers and painters and we started to meet filmmakers, writers. In the same way that we found something that liberated us to play whatever we wanted to do—to play Mexican music—in the same way it happened to Chicano artists whether they were dancers or painters, filmmakers or writers.

—**LOUIE PÉREZ,** of Los Lobos[11]

atención nacional con la grabación de su música para la película sobre la vida de Ritchie Valens, *La Bamba*, dirigida por el dramaturgo y activista chicano Luis Valdez.

La extraordinaria variedad de influencias musicales de Los Lobos está demostrada en su disco recopilatorio de 1993, *Just Another Band from East LA*. El disco comienza con una canción favorita de las audiencias, "Volver, Volver", una canción ranchera hecha famosa por el cantante mexicano Vicente Fernández. César Rosas canta la letra en español con una voz abierta en el estilo de canción ranchera, mientras el acordeón contesta sus frases vocales. Sin embargo, el arreglo está anclado en el estilo de R&B de Fats Domino, con la línea del bajo doblada en el saxofón tenor. En contraste, "I Got to Let You Know" es un blues rápido con un solo lacrimoso del saxofón tenor, pero el acordeón y el bajo sexto le dan un toque de polka Tex-Mex. La canción "Be Still" es una de las muchas canciones del disco donde el género no se puede identificar perfectamente. La influencia de la música mexicana es evidente en el ritmo 6/8 del rasgado de la jarana (una guitarra pequeña), la línea del bajo tocada en el guitarrón, y las melodías del violín que incluyen gestos del estilo del mariachi. Sin embargo, la batería transforma el ritmo, y la voz de David Hidalgo flota en la parte superior cantando una balada enternecedora. "Be Still" es tanto un mariachi como rock popular, pero en última instancia ninguno de los dos. Es una canción con un mensaje universal de esperanza y firmeza en un estilo que es único de Los Lobos.

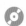 *"Be Still", Los Lobos*

Mientras Los Lobos se embarcaban en su audaz exploración de estilos musicales e instrumentos, otros músicos chicanos de los años 1970 y 1980 siguieron la tradición del R&B que estaba en el mismo corazón de los "oldies" chicanos de los años 1950 y 1960. Entre éstos estaba Rubén Guevara. Guevara comenzó su carrera cantando doo-wop con un grupo de amigos de escuela superior

Empezamos a quitarle el polvo a los discos viejos en casa de Mamá. Comenzamos a oír a Miguel Aceves Mejía de nuevo y repentinamente éramos como niños en una tienda de dulces. Pero lo abordamos con la actitud del rock and roll de ¿qué hay aquí para nosotros? Descubrimos en ese momento que la música era verdaderamente un gran reto para nuestra musicalidad. . . . Pensábamos que Eric Clapton era el mejor guitarrista del mundo, y luego oíamos al músico que tocaba el requinto [guitarra melódica] del Trío Los Panchos ¡y estaba tocando con una velocidad iluminadora! Entonces esto nos llamó mucho la atención . . . Ya para el 1977 y 1978 conocimos a otros chicanos que estaban envueltos en diferentes manifestaciones de los medios de comunicación. Conocimos bailarines y pintores y empezamos a encontrarnos con productores de cine y escritores. Del mismo modo en que encontramos algo que nos liberaba para tocar cualquier cosa que quisiéramos—tocar música mexicana—de la misma forma les pasó a los artistas chicanos, ya fueran bailarines o pintores, directores de cine o escritores.

—**LOUIE PÉREZ,**
de Los Lobos (traducido)[11]

Tex-Mex polka. The song "Be Still" is one of many on the album whose genre cannot be neatly identified. The influence of Mexican music is evident in the 6/8 rhythmic strum of the jarana (a small guitar), a bass line played on guitarrón, and violin melodies that include mariachi-style gestures. The drum set transforms the rhythm, though, and David Hidalgo's voice floats on top, singing a poignant ballad. "Be Still" is both mariachi and folk rock, but ultimately neither. It is a song with a universal message of hope and steadfastness in a style that is uniquely Los Lobos.

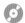 *"Be Still," Los Lobos*

While Los Lobos embarked on a bold exploration of musical styles and instruments, other Chicano musicians in the 1970s and '80s carried on the tradition of R&B that was at the heart of the Chicano "oldies" of the 1950s and '60s. Among these was Rubén Guevara. Guevara began his career singing doo-wop with a group of high school friends called the Apollo Brothers who played an East LA circuit of backyard parties and community dance halls in the late 1950s and 1960s. In the early 1970s Guevara came to national attention when he collaborated with Frank Zappa to create a show built around a make-believe Chicano rock band called Ruben and the Jets. Ruben and the Jets subsequently became an independent band, and Frank Zappa produced their first album, *For Real!*, in 1973. They followed this in 1974 with an album steeped in the styles of doo-wop, blues, gospel, and soul that was titled *Con Safos* (a caló phrase that warns people to have respect, watch out).

While pursuing a prolific performing career over the next four decades, Guevara also contributed to Chicano music by producing a series of compilation recordings. The first two, *History of Latino Rock: 1956–65* and *The Best of Thee Midniters*, were historical reviews released on Rhino Records. In 1983, on his own Zanya label, he released another compilation album, called *Los Angelinos: The Eastside Renaissance*, that featured up-and-coming East LA punk

llamados los Apollo Brothers quienes tocaron un circuito en el este de Los Angeles, de fiestas de patio y bailes comunitarios de salón en las postrimerías de los años 1950 y en los años 1960. Temprano en la década de los 1970 Guevara logró la atención nacional cuando colaboró con Frank Zappa, creando un espectáculo construido alrededor de una banda de fantasía de rock chicano llamada Ruben and the Jets. Posteriormente, Ruben and the Jets se convirtió en una banda independiente, y Frank Zappa produjo su primer disco, *For Real!*, en 1973. Siguieron esta trayectoria en 1974 con un disco lleno de estilos de doo-wop, blues, góspel y soul que se tituló *Con Safos* (una frase en caló que advierte a la gente a tener respeto, estar alerta).

Al mismo tiempo que perseguía una carrera prolífera durante las próximas cuatro décadas, Guevara también contribuyó a la música chicana, produciendo una serie de grabaciones de recopilación. Las dos primeras, *History of Latino Rock: 1956-65* y *The Best of Thee Midniters,* fueron reseñas históricas publicadas en Rhino Records. En 1983, con su propio sello disquero Zanya, lanzó otro disco de compilación llamado *Los Angelinos: The Eastside Renaissance*, que presentó bandas de punk y rock del este de Los Angeles venideras y prometedoras. Más tarde cambió el panorama con una recopilación de bandas de rock latino de fuera de Estados Unidos llamada *¡Reconquista! The Latin Rock Invasion*. Las contribuciones de Guevara, como intérprete y también como representante de las artes en su comunidad, son un ejemplo del DIY de los músicos del punk de los años 1980, como también del activismo a través del arte, o "artivismo", de las bandas de rock chicano de los años 1990.

La década de los 1990 vio el surgimiento de una movida musical energética que se construyó tanto en el legado del punk de DIY como en la tradición chicana de mezclar diversos estilos. Esta escena fue impulsada por varios eventos que dramatizaron los problemas del racismo y los prejuicios que afectaban a las comunidades marginadas. Primero surgieron las revueltas de Los Angeles en 1992, precipitadas por la golpiza que le dio la policía al motorista Rodney King. Poco después se produjeron acalorados debates sobre la

and rock bands. He later turned the tables with a compilation of Latin rock bands from outside the United States called *Reconquista! The Latin Rock Invasion.* Guevara's contributions both as a performer and as a steward of the arts in his community set an example for the DIY punk musicians of the 1980s, as well as the "artivist" Chicano rock bands of the 1990s.

The 1990s saw the emergence of an energetic music scene that built on both the DIY legacy of punk and the Chicano rock tradition of blending diverse styles. This scene was galvanized by several events that dramatized the problems of racism and prejudice facing marginalized communities. First came the Los Angeles riots of 1992, precipitated by the police beating of African American motorist Rodney King. Soon afterward came heated public debates over Proposition 187, a California ballot initiative that sought to deny public services to undocumented immigrants. Supporters of Prop 187 promoted stereotypes of deadbeat immigrants that were hurtful to many Mexican Americans. Mobilizing their communities in response to these challenges, some young artists took inspiration from the 1994 Zapatista rebellion in Chiapas, Mexico, where indigenous people declared their independence from corrupt and racist government forces. The creative forces generated by these events found expression at several new community performance venues, including the Troy Café, the Peace and Justice Center, and Regeneración.

The Troy Café was founded in the early 1990s by Sean Carrillo and his wife, Bibbe Hansen, in the same space that had once been the Atomic Café, just across the First Street Bridge from East Los Angeles. Carrillo envisioned the new venue as a space for Chicano bands that were ambitious to hone their craft and participate in a

Rubén Funkahuatl Guevara got his start singing in backyard parties with a doo-wop group called the Apollo Brothers in the late 1950s. He collaborated with Frank Zappa in the early 1970s to create a show built around a make-believe Chicano rock band called Ruben and the Jets, who then went on to record a couple of their own albums. His 2016 solo show, called "Confessions of a Radical Chicano Doo-Wop Singer," is based on a soon-to-be-published memoir. (Rubén Guevara)

Proposición 187, una encuesta que proponía negar servicios públicos a inmigrantes indocumentados. Los partidarios de dicha proposición promovieron estereotipos de inmigrantes indecentes que eran perjudiciales para muchos méxico-americanos. Movilizando a sus comunidades en respuesta a estos desafíos, algunos jóvenes artistas se inspiraron en la rebelión zapatista de Chiapas, México, en 1994, donde los indígenas declararon su independencia de las fuerzas gubernamentales corruptas y racistas. Las fuerzas creativas generadas por estos eventos encontraron expresión en nuevos espacios para crear arte comunitario, incluyendo el Troy Café, el Peace and Justice Center y Regeneración.

El Troy Café fue fundado temprano en la década de los 1990 por Sean Carrillo y su esposa Bibbe Hansen, en el mismo espacio que una vez fue el Atomic Café, justo al otro lado del First Street Bridge del este de Los Angeles. Carrillo concibió el nuevo lugar como un espacio para las bandas chicanas que tenían la ambición de perfeccionar su arte y participar en una comunidad de artistas activistas. La música de rock y punk se combinó con estilos mexicanos en el Troy. Las presentaciones musicales estaban acompañadas de discusiones sobre tópicos tales como el reciclaje de dinero dentro de la comunidad y de trabajos visuales y representativos por artistas como Gronk y Culture Clash.

Una de las primeras bandas en crear agitación en el Troy Café fue Las Tres, compuesta por Alicia Armendariz (Alice Bag), Teresa Covarrubias y Angela Vogel. Dándole un giro femenino a los conjuntos tradicionales de tríos de hombres, estas veteranas rockeras punk tomaron ventaja del ambiente íntimo del Troy Café para explorar música más lírica. Tocaban guitarras acústicas y mandolina y cantaban armonías vocales, pero sus letras eran decididamente más desafiantes y feministas que las del trío estándar. Por ejemplo, en su canción "Happy Accident", interpretado como un bolero, Alice Bag canalizó las experiencias de su niñez en una historia emocionante y trágica de una mujer que accidentalmente asesina a su marido abusador. Las Tres también hicieron un arreglo

community of activist artists. Rock, punk, and Mexican styles all came together at the Troy. Musical performances were accompanied by discussions on topics such as recycling money within the community, and by visual and performance works by artists such as Gronk and Culture Clash.

One of the first bands to create a buzz at the Troy Café was Las Tres, composed of Alicia Armendariz (Alice Bag), Teresa Covarrubias, and Angela Vogel. Putting a feminine spin on traditional male trio ensembles, these veteran punk rockers took advantage of the Troy Café's intimate environment to explore more lyrical music. They played acoustic guitars and mandolin and sang vocal harmonies, but their lyrics were decidedly more challenging and feminist than the standard trio fare. The song "Happy Accident," for example, performed as a bolero, channeled Alice Bag's childhood experiences into a moving and tragic story of a woman who accidently kills her abusive husband. Las Tres also made a lush vocal arrangement of Teresa Covarrubias's biting punk song about sexism, "Misogyny." The Troy Café brought veteran Chicano/a artists such as Las Tres into conversation with a whole generation of younger bands, including Quetzal, Aztlan, Cactus Flower, Boca de Sandía, Blue Meanies, and Jessie Nunez, Lysa Flores, and the Santería Devil Dogs.

Another important community venue was the Peace and Justice Center. In 1994 actor Carmelo Alvarez, artist Lili Ramírez, and musician Wil-Dog Abers used youth program funding that was made available after the 1992 riots to renovate an abandoned three-story building in downtown LA. The Peace and Justice Center stayed open only from 1995 to 1996, but bands who performed there included Very Be Careful, Blues Experiment, Olin, Aztlan Underground, Quinto Sol, and the Black Eyed Peas. The band Ozomatli, in particular, with Wil-Dog Abers on bass, became a fixture at the Peace and Justice Center, rehearsing there and performing regularly for community events and fund-raisers.

Featuring a DJ and an MC, Ozomatli integrated hip-hop with the live energy of a ten-piece funk band. The song "Cut Chemist Suite,"

[Sean Carrillo] goes out of his way to back up the community and help Latino artists because there's a lot out there. We perform at other places, but we rehearse at Troy. Troy is home.

—ALICE BAG
(Alicia Armendariz), singer[12]

You drive down Sunset Boulevard and turn off your stereo and roll down your windows, and all the music that comes out of each and every different car, whether it's salsa, cumbia, merengue or hip-hop, funk or whatever, it's that crazy blend that's going on between that cacophony of sounds is Ozomatli.

—ULISES BELLA,
Ozomatli saxophonist[13]

exuberante de voces de la canción mordaz de punk de Teresa Cova-
rrubias sobre el sexismo, "Misogyny". El Troy Café atrajo artistas
veteranos chicanos tales como Las Tres para entablar conversacio-
nes con una nueva generación de bandas, incluyendo a Quetzal,
Aztlán, Cactus Flower, Boca de Sandía, Blue Meanies, Jessie Nuñez,
Lysa Flores y los Santería Devil Dogs.

Otro lugar comunitario importante era el Peace and Justice
Center. En 1994, el actor Carmelo Álvarez, la artista Lili Ramírez
y el músico Wil-Dog Abers utilizaron fondos para programas juve-
niles que se pusieron a disposición luego de los disturbios de 1992
para renovar un edificio abandonado de tres pisos en el centro de
Los Angeles. El Peace and Justice Center solo se mantuvo abierto
del 1995 al 1996, pero las bandas que tocaron allí incluyeron a Very
Be Careful, Blues Experiment, Olin, Aztlan Underground, Quinto
Sol y los Black Eyed Peas. En particular, la banda Ozomatli, con
Wil-Dog Abers en el bajo, se convirtió en un elemento fijo del Peace
and Justice Center, ensayando y tocando regularmente en eventos
comunitarios y recaudaciones de fondos.

Incluyendo a un DJ y a un MC, Ozomatli integró el hip-hop con la
energía viva de una banda de funk de diez miembros. Por ejemplo,
la canción "Cut Chemist Suite", de su álbum homónimo debutante
de 1998, se caracteriza por el scratching del DJ Cut Chemist (Lucas
MacFadden) sobre una línea de bajo funky y guitarra rítmica, y
con el rapeo de Chali 2na (Chali "tuna", tcc Charles Stewart), ade-
más de moñas apretadas en los metales y vientos. El formato de
banda grande de Ozomatli también reflejaba la popularidad de la
música de banda en los años 1990, y su repertorio era tan diverso
como lo eran las comunidades de Los Angeles para quienes ellos
tocaban. Su álbum debut incluyó canciones en español e inglés, y
se basó en una variedad de estilos de baile latino. El uso del ritmo
de cumbia, por ejemplo, reflejó la creciente popularidad de ese
género entre los méxico-americanos. Las canciones de Ozomatli
también se basaron en ritmos de salsa, merengue, bachata, samba,
polka y reggaetón. Manteniéndose fieles a sus raíces comunitarias

[Sean Carrillo] se esmeró en apoyar la
comunidad y ayudar a los artistas latinos
porque hay mucho allá fuera. Tocába-
mos en otros lugares, pero ensayábamos
en Troy. Troy era nuestra casa.

—ALICE BAG (Alicia Armendariz
Velásquez), cantante (traducido)[12]

Usted conducía por el Sunset Boule-
vard y apagaba el estéreo y bajaba las
ventanas, y toda la música que salía de
cada diferente carro, ya fuese salsa,
cumbia, merengue o hip-hop, funk o
lo que sea, era esa mezcla loca que se
estaba encendiendo entre esa caco-
fonía de sonidos era Ozomatli.

—ULISES BELLA,
saxofonista de Ozomatli (traducido)[13]

for example, from their self-titled debut album in 1998, features scratching by DJ Cut Chemist (Lucas MacFadden) over a funky bass line and rhythm guitar, with rapping by Chali 2na (Charles Stewart) and tight horn riffs. Ozomatli's large band format also reflected the popularity of banda music in the 1990s, and their repertoire was as diverse as the Los Angeles communities they performed for. Their debut album included songs in both Spanish and English and drew on a range of Latin dance styles. The use of cumbia rhythm, for example, reflected the growing popularity of that genre among Mexican Americans. Ozomatli's songs also drew on the rhythms of salsa, merengue, bachata, samba, polka, and reggaeton. Staying true to their community roots at the Peace and Justice Center, Ozomatli has continued for two decades to thrill live audiences with their high-energy jams and danceable beats.

In 1996 the diverse Chicano arts community found another home and took its organizing to a new level at the Centro de Regeneración in Highland Park. Regeneración was cofounded by singer Zack de la Rocha and artist Aida Salazar, with Aztlan Underground

◀ Ozomatli developed a local following in the mid-1990s playing at the Peace and Justice Center, a community space in a renovated downtown Los Angeles building. Featuring a DJ and MC as well as a horn section, Ozomatli plays a diverse repertoire that ranges from funk and hip-hop to salsa, cumbia, and samba. The band caught the attention of national audiences when they toured with Carlos Santana in 1999, and went on to win Grammy Awards in 2001 and 2004. (Abel Gutierrez)

en el Peace and Justice Center, Ozomatli ha continuado animando al público por dos décadas con sus sesiones improvisadas de alta energía y ritmos bailables.

En 1996 la diversa comunidad artística chicana encontró otro hogar y llevó su organización a un nuevo nivel en el Centro de Regeneración en Highland Park. Regeneración fue cofundada por el cantante Zack de la Rocha y la artista Aida Salazar, y el baterista de Aztlan Underground, Rudy Ramírez, estaba a cargo de la programación. Además de actuaciones y tocatas, el Centro de Regeneración patrocinó talleres de arte y festivales de cine, y organizó reuniones donde se discutía cómo aplicar las ideas zapatistas a su propia comunidad. Por ejemplo, el colectivo de activistas de arte Mujeres de Maíz estuvo inspirado en parte por discusiones en Regeneración sobre las leyes revolucionarias de las mujeres zapatistas. La exploración de las ideas zapatistas también resultó en un viaje a Chiapas de artistas chicanos en 1997, que se comprometieron con el diálogo y el arte participativo con los zapatistas indígenas.

El Troy Café, el Peace and Justice Center y Regeneración fomentaron una cultura orientada a la comunidad de Los Angeles, proveyendo lugares, espectáculos de radio y sellos disqueros que representaron una economía alternativa. La cantante Lysa Flores, por ejemplo, recibió tutoría de músicos experimentados de la escena punk de Los Angeles, organizó espectáculos musicales en el Peace and Justice Center y en Regeneración, y en 1998 se convirtió en la primera chicana en crear un sello disquero independiente, llamado Bring Your Love. Inspirada por el uso de los zapatistas de los medios de comunicación y la tecnología de internet para representar su movimiento a un mundo más amplio, Lysa se educó en el código HTML para construir el sitio web de su sello disquero.

La escena activista de las artes chicanas en los años 1990 también alimentó la banda Quetzal, formada en 1993 por el guitarrista Quetzal Flores. Quetzal encontró temprano un hogar en el Troy Café, tocando para audiencias locales y colaborando con otros artistas y activistas comunitarios. En 1995 Flores invitó a Martha González, la

Cuando me estaba presentando como músico [a los sellos disqueros] la gente decía, "Bueno, esto está grandioso, nos encanta tu canción, pero por qué no la cantas en español para tu gente". . . . La gente era muy estrecha de mente con relación a los chicanos, especialmente como tratar la música chicana. De modo que cuando originalmente creé [el sello disquero Bring Your Love] fue por necesidad. . . . Es mucho más difícil, no tienes el apoyo de esta gran maquinaria empujándote y lanzándote, y ayudándote a mantenerte a ti misma. Pero vale la pena, definitivamente vale la pena ser capaz de sacar música independiente sin que nadie te diga "lo tienes que hacer de este modo".

—LYSA FLORES,
cantante (traducido)[14]

Singer Zack de la Rocha performing with Rage Against the Machine at Regeneración, an arts collective he helped sponsor in the late 1990s that took inspiration from the community organizing principles of the Zapatista rebels in Chiapas, Mexico. (Antonio Garcia)

drummer Rudy Ramirez in charge of programming. In addition to performances, the Centro de Regeneración sponsored art workshops and film festivals and hosted meetings where people talked about how to apply Zapatista ideas in their own community. The activist arts collective Mujeres de Maíz, for example, was inspired in part by discussions at Regeneración about the Zapatista Women's Revolutionary Laws. Exploration of Zapatista ideas also resulted in a 1997 trip to Chiapas by Chicano artists who engaged in participatory art and dialogue with indigenous Zapatistas.

The Troy Café, the Peace and Justice Center, and Regeneración nurtured a community-oriented arts culture in Los Angeles by providing venues, radio shows, and labels that represented an alternative economy. Singer Lysa Flores, for example, received mentoring from experienced musicians in the LA punk scene, organized music shows at the Peace and Justice Center and Regeneración, and in 1998 became the first Chicana to create an independent record label, called Bring Your Love. Inspired by the Zapatistas' use of cutting-edge media and internet technology to

dinámica cantante, bailarina y percusionista, a unirse, y el núcleo de la banda se estableció firmemente cuando los dos se casaron en 2001. Flores se hizo miembro del consejo asesor de Regeneración y tanto él como Martha participaron en el encuentro con los zapatistas en Chiapas en 1996. Poco después Quetzal se conectó con músicos comunitarios de Veracruz, México, y comenzó a incorporar algunos de los sonidos e instrumentos del son jarocho a su propia música. Estas fusiones musicales fueron parte de un gran proyecto de construcción de relaciones entre artistas y comunidades en ambos lados de la frontera. (Véase capítulo 5.)

La canción de Quetzal "Planta de los Pies" de 2003 es una reflexión poética de su experiencia musical y el intercambio musical con los jarochos (gente de Veracruz). La lírica retrata la tarima, una plataforma de madera donde una bailarina zapatea ritmos con sus pies, como un lugar de comunicación y sanación. La tradición jarocha se define musicalmente con el sonido de la

Planta de los pies
siembro en la madera y nace flor
sobre la tarima.

Repica repicoteando
semillas siempre sembrando
la tierra dando y dando
las flores colorareando

Jarocho vino a darnos
baile y canto
chicano remoliendo e
inventando

—**"PLANTA DE LOS PIES"**,
Martha Gonzalez (2003)

4. HAZLO TÚ MISMO (DIY)

represent their movement to the wider world, Lysa taught herself HTML code to build her label's website.

The activist Chicano arts scene of the 1990s also nurtured the band Quetzal, formed in 1993 by guitarist Quetzal Flores. Quetzal found a home early on at the Troy Café, playing for local audiences and collaborating with other artists and community activists. In 1995 Flores invited the dynamic singer, dancer, and percussionist Martha Gonzalez to join, and the core of the band was firmly set when the two of them married in 2001. Flores became a member of the advisory board at Regeneración, and both he and Gonzalez participated in the 1996 *encuentro* with Zapatistas in Chiapas. Soon afterward Quetzal connected with community-oriented musicians in Veracruz, Mexico, and began to incorporate some of the sounds and instruments of *son jarocho* into their own music. These musical fusions were part of a larger project of building relationships between artists and communities on both sides of the border (see chapter 5).

Quetzal's 2003 song "Planta de los Pies" is a poetic reflection on their experience of musical and cultural exchange with *jarochos* (people from Veracruz). The lyrics portray the *tarima*, a wooden platform on which a dancer stomps out rhythms with her feet, as a site of communication and healing. The jarocho tradition is referenced musically by the sound of the jarana (strumming guitar) and *requinto* (melody guitar), as well as by Gonzalez's foot percussion on the tarima. But the drum set, bass, and electronic sounds, along with a distinctive eleven-beat rhythmic cycle, create an impression of *son jarocho* transformed into something new and different—a creative innovation that corresponds to the lyrics, "Chicano remoliendo e inventando."

 "Planta de los Pies," Quetzal

Quetzal has continued to balance their professional career with support for community-building and social-justice projects in

When I was presenting myself as a musician [to labels] people would say, "Oh well that's great we love your song but why don't you go ahead and sing them in Spanish for your people." . . . People were so narrow-minded about Chicanos, especially how to treat Chicano music. So when originally I created [the Bring your Love record label] it was out of need. It's a lot harder, you don't have the support of this big machine pushing you and getting you out, and helping you support yourself. But it's worth it, it's definitely worth it being able to put out independent music without somebody saying "you have to do it this way."

—**LYSA FLORES**, singer[14]

Soles of the feet
I sow in the wood, and a flower blooms
On the tarima

Tapping and tapping away
Always planting seeds
The earth giving and giving
The flowers coloring

The jarocho came to give us
Dance and song
The Chicano mixing together and
Inventing

—**"PLANTA DE LOS PIES,"**
Martha Gonzalez (2003, translated)

jarana (rasgueo de la guitarra) y el requinto (guitarra melódica), como también por la percusión de los pies de González en la tarima. Pero la batería, el bajo y los sonidos electrónicos, junto con un compás rítmico distintivo de once pulsos, crean la impresión de un son jarocho transformado en algo nuevo y diferente — una innovación creativa que corresponde a la lírica, "chicano remoliendo e inventando".

 "Planta de los Pies", Quetzal

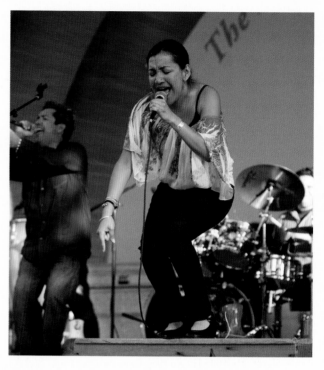

▲ Martha Gonzalez, lead singer for the band Quetzal, brought the tarima into rock music, developing a style that combined jarocho styles of zapateado with new rhythms and movements. In addition to the sound it makes, the tarima is a symbol of resistance and strength. It is said to have been used by people of African descent as a substitute for drums that were prohibited by the Spaniards. It is also the center of the fandango celebration, where the rhythms of the (mostly female) dancers sound the heartbeat of the gathered community. (Abel Gutierrez)

Quetzal ha continuado balanceando su carrera profesional con el apoyo a la creación de comunidades y proyectos de justicia social en el este de Los Angeles, tales como el Concert at the Farm en el 2005, un concierto benéfico para apoyar el espacio de cultivo urbano de los South Central Farmers (otros participantes incluyeron a Ozomatli y a Zack de la Rocha). También han continuado participando en colaboraciones transfronterizas, incluyendo el disco titulado *Las Orquestas del Día*, que Flores ayudó a producir en 2011 para el grupo Son de Madera de Veracruz. Este trabajo llamó la atención del sello disquero Smithsonian Folkways, que produjo otro disco para la banda de Veracruz, como también el propio CD de Quetzal, *Imaginaries*, el cual ganó el premio Grammy de 2013 por el mejor disco de rock latino, urbano o alternativo.

El trabajo de Quetzal y otras bandas de rock chicano durante el cambio de siglo, se expande en fusiones musicales anteriores como Los Lobos, y pone en primer plano los ideales de construcción de comunidades, cruce de fronteras y justicia social. Fortalecidas por las dinámicas salas de arte de comunidad de los años 1990, Quetzal, Ozomatli y otras bandas han abierto un espacio a la nueva generación de músicos chicanos para hacer música que responda a las experiencias de los méxico-americanos. Esas bandas incluyen

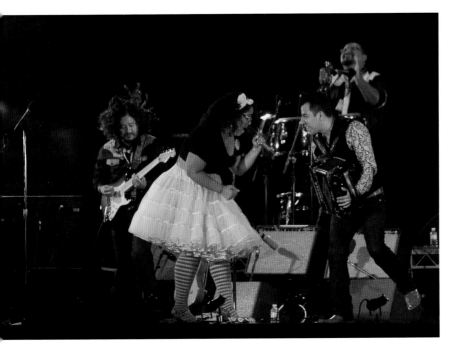

East LA, such as the 2005 Concert at the Farm, a benefit to support the urban farming space of the South Central Farmers (other performers included Ozomatli and Zack de la Rocha). They have also continued to engage in cross-border collaborations, including an album titled *Las Orquestas del Día* that Flores helped produce in 2011 for the Veracruz-based group Son de Madera. This work caught the attention of the Smithsonian Folkways record label, which produced another album by the Veracruz band, as well as Quetzal's own CD, *Imaginaries,* which won the 2013 Grammy Award for best Latin Rock, Urban or Alternative album.

The work of Quetzal and other Chicano rock bands at the turn of the century expands on the earlier musical fusions of Los Lobos and foregrounds the ideals of community building, border crossing, and social justice. Nurtured by the dynamic community arts venues of the 1990s, Quetzal, Ozomatli, and other bands have opened up a space for the next generation of Chicano musicians to make music that responds to the social experiences of Mexican Americans. Those bands include Santa Cecilia

a Santa Cecilia (ganadores del premio Grammy de 2014), el grupo Cambalache (orientado en el son jarocho) y otros.

RESUMEN

Las historias musicales presentadas en este capítulo subrayan cómo los músicos locales se conectaron con y moldearon el mainstream, pero también la resistieron. El reggaetón y el rap en español, por ejemplo, crearon espacios para MCs latinos que casi todos los sellos disqueros habían negado originalmente. La escena de punk de los años 1980 creó un espacio para las mujeres y para los artistas gays, desafiando las imágenes heterosexuales y a menudo sexistas que dominaban la música comercial.

Dicha resistencia es tan antigua como el propio negocio de la música, pero ha tomado diferentes formas a través del tiempo. Los músicos folclóricos urbanos de los años 1950 y 1960 se comprometieron en un acto de resistencia a las tecnologías como los discos, la radio y la televisión, que convertían a la gente en consumidores pasivos de música. Promovieron el hacer musical participativo a través de estilos e instrumentos asociados con el pasado rural como un antídoto contra el consumismo. Casi todos los músicos de hip-hop, punk y la escena de rock chicano, en contraste, trataron de darle sentido a su identidad urbana en lugar de escapar de ella. No tenían aversión alguna a instrumentos amplificados o medios electrónicos, y su música sonaba muy diferente a las bandas de cuerdas antiguas.

No obstante, los músicos en todas estas escenas compartieron una conciencia de que el valor del arte se deriva de las relaciones que forman parte de ese arte. En la medida que el éxito los separaba de sus comunidades, éste venía con el riesgo de perder esas relaciones, de aniquilar su arte, de "venderse". A principios del siglo XXI, cuando los principales sellos discográficos se pusieron en marcha para promover estrellas latinas internacionalmente, el balance entre hacer música para la comunidad local y la búsqueda del estrellato comercial, se volvió aun más difícil de mantener.

(Grammy Award winners in 2014), the *son jarocho*–oriented group Cambalache, and others.

SUMMARY

The musical histories presented in this chapter underscore how local musicians connect to and shape the mainstream but also resist it. Reggaeton and Spanish rap, for example, created spaces for Latino MCs that most record labels had originally denied. The Chicano punk scene of the 1980s created a space for women and queer artists to challenge the heterosexual and often sexist images that dominated commercial music.

Such resistance is as old as the music business itself, but it has taken different forms over time. The urban folk musicians of the 1950s and 1960s engaged in an act of resistance to technologies like records, radio, and TV that made people into passive consumers of music. They promoted participatory music-making through styles and instruments associated with the rural past as an antidote to consumerism. Most musicians in the hip-hop, punk, and Chicano rock scenes, by contrast, tried to make sense of their urban identity rather than escape it. They had no aversion to amplified instruments or electronic media, and their music sounded very different from old-time string bands.

Nonetheless, the musicians in all these scenes shared a consciousness that art's value derives from the relationships it takes part in. To the extent that commercial "success" took them away from their communities, it came with the risk of losing those relationships, eviscerating their art, "selling out." By the early years of the twenty-first century, when the major record labels went into high gear promoting Latino stars internationally, the balance between making music for one's local community and pursuing commercial stardom became even more challenging to maintain.

ESTRELLAS COMERCIALES Y ARTIVISTAS COMUNITARIOS

L A consolidación de los principales sellos disqueros en las postrimerías del siglo XX, junto con vídeos y otros desarrollos en la industria, ayudaron a crear megaestrellas como Michael Jackson, quien podía ser visto y oído en todo el mundo. En la década de los 1990, l@s latin@s en particular vieron el surgimiento de una infraestructura mediática, con su centro en Miami, que promovía cierto tipo de artista latino a audiencias nacionales e internacionales. La popularidad de Ricky Martin, Jennifer López y Shakira, entre otros, representaron un nivel de éxito comercial sin precedentes para l@s latin@s. No obstante, este éxito tuvo su precio porque estrellas como éstas son virtualmente inaccesibles a su fanaticada. Rara vez cantan en las comunidades de donde originan sus fanáticos, ni pasan tiempo con éstos fuera de la tarima. Son las caras de una cultura corporativa que valora más el espectáculo que la participación.

Por lo tanto, a principios del siglo XXI, mientras algunos artistas latinos han estado aprovechando estas oportunidades comerciales, otros han tomado otra trayectoria para convertirse en activistas del arte, o "artivistas". Participan en géneros como la bomba puertorriqueña y el fandango mexicano, cuyas formas y protocolos han mantenido fuertes a sus ancestros durante tiempos difíciles, y

COMMERCIAL STARS AND COMMUNITY ARTIVISTAS

THE consolidation of major recording labels in the late twentieth century, along with music videos and other industry developments, helped create megastars like Michael Jackson who could be seen and heard all over the world. For Latin@s in particular, the 1990s saw the rise of a commercial media infrastructure, centered in Miami, that promoted a certain kind of Latino artist to national and international audiences. The popularity of Ricky Martin, Jennifer Lopez, Shakira, and others represented an unprecedented level of commercial success for Latin@s. This success came at a price, though, because stars like these are virtually inaccessible to their fans. They rarely play in their fans' home communities, nor do they spend time with their fans offstage. They are the faces of a corporate culture that values spectacle over participation.

At the turn of the twenty-first century, therefore, while some Latino artists embrace these new commercial opportunities, others have taken an alternative path to become arts activists, or "artivistas." Participating in genres such as Puerto Rican bomba and Mexican fandango, whose forms and protocols have kept their ancestors strong through difficult times, they promote art as a participatory activity that speaks to the style, the experience, and the needs of their communities.

promueven el arte como una actividad participativa que habla del estilo, la experiencia y las necesidades de sus comunidades.

MIAMI: EL NUEVO EPICENTRO DE LA INDUSTRIA DE LA MÚSICA LATINA

A mediados del siglo XX, New York era la ciudad más importante de Estados Unidos para las grabaciones de música latina, particularmente para estilos asociados con el Caribe, tales como rumba, mambo y salsa. Diversos músicos latinos en la década de los 1930 habían grabado con sellos disqueros principales como Decca, Columbia y RCA Victor, pero a medida que la escena musical neoyorkina ganó más aficionados, surgieron sellos disqueros especializados para grabar a los artistas latinos locales. Comenzando en la década de los 1940 hasta la de los 1970, el negocio de grabaciones de música latina fue construido por sellos locales – incluyendo a Seeco (establecido en 1944), Tico (establecido en 1948), Alegre (establecido en 1956) y Fania (establecido en 1964) – la mayoría de cuyos artistas tocaban regularmente para audiencias y en localidades de New York.

Sin embargo, para finales del siglo, el epicentro del negocio de grabación de música latina se trasladó a Miami, donde una comunidad latina vigorosa colocó sus recursos detrás de artistas que venían de muchos y diferentes lugares. Comparado con New York, la industria de música latina en Miami dependía menos de músicos y audiencias locales, pero fue capaz de proyectar estrellas latinas nacional e internacionalmente.

Las raíces de este cambio fueron la revolución cubana en el 1959 y por consiguiente, el influjo de inmigrantes cubanos a Estados Unidos. Muchos de los músicos que abandonaron Cuba en la década de los 1960, incluyendo a La Lupe, Arsenio Rodríguez, Celia Cruz y Cachao, fueron a New York, donde la escena musical latina presentaba oportunidades de una carrera. No obstante, para otros exiliados cubanos, su destino preferido fue a menos de doscientas millas a través del océano, en Miami. Entre los exiliados cubanos

MIAMI: A NEW EPICENTER FOR
THE LATIN MUSIC INDUSTRY

In the mid-twentieth century New York was the most important city in the United States for recording Latin music, particularly for styles associated with the Caribbean, such as rumba, mambo, and salsa. Diverse Latin American and Latino musicians in the 1930s had recorded on major labels such as Decca, Columbia, and RCA Victor, but as the New York Latin music scene gained a wider following, specialty labels emerged to record local Latino artists. From the 1940s through the 1970s the Latin music recording business in New York was built by local labels – including Seeco (est. 1944), Tico (est. 1948), Alegre (est. 1956), and Fania (est. 1964) – most of whose artists performed regularly for New York venues and audiences.

By the end of the century, however, the epicenter of the Latin music recording business had shifted to Miami, where a vigorous Latino business community put its resources behind artists who came from many different places. Compared to New York, the Latin music industry in Miami was less dependent on local musicians and audiences but more able to project Latino stars nationally and internationally.

The roots of this shift were in the 1959 Cuban Revolution and the resulting influx of Cuban immigrants to the United States. Many of the musicians who left Cuba in the 1960s, including La Lupe, Arsenio Rodríguez, Celia Cruz, and Cachao, went to New York, where the Latin music scene presented career opportunities. For other Cuban exiles, though, the preferred destination was less than two hundred miles across the water, in Miami. Among the Cuban exiles in Miami were many business leaders who opposed Fidel Castro's communist government. These Cuban immigrants created commercial networks that thrived on the expanding Latino population over the next few decades, as South Florida became home to increasing numbers of immigrants from Mexico, Central America, and South America.

en Miami había muchos líderes comerciantes que se oponían al gobierno comunista de Fidel Castro. Estos inmigrantes cubanos crearon redes comerciales que prosperaron en la población latina en expansión durante las próximas décadas, ya que el sur de la Florida se convirtió en el hogar de un número creciente de inmigrantes de México, América Central y América del Sur.

CBS fue una de las primeras compañías disqueras que estableció su división latina (CBS Discos) en Miami, en 1980, atraídos por una cultura de negocios que estaba ansiosa de venderle a un público latino y latinoamericano. Con la llegada de Warner Music Latina en Miami en 1987, y la adquisición de CBS Discos por Sony en 1991, la ciudad se convirtió en el hogar de dos de los principales sellos disqueros (el tercero es Universal en Los Angeles). La televisión llegó después, ya que Telemundo (en 2004) y Univisión (en 2009) establecieron sus estudios de producción en Miami. Éstas eran las principales redes de habla hispana en los Estados Unidos, con fuertes vínculos con compañías en América Latina, especialmente en México. El desarrollo de la industria musical en Miami fue, por ende, parte de la tendencia mayor de las corporaciones mediáticas de habla hispana, que se arraigaron en la cultura de negocios de América Latina en dicha ciudad.

Al igual que se dirigían a los mercados latinoamericanos, las compañías disqueras con sede en Miami se mantuvieron enfocadas en la comercialización para el público estadounidense. En este sentido, fueron especialmente estimulados por el exitoso crossover de Miami Sound Machine y su cantante principal, Gloria Estefan. Al comienzo de la década de los 1970, llamándose los Miami Latin Boys, la banda era dirigida por Emilio Estefan, nacido en 1953 en La Habana. Cambiaron su nombre a Miami Sound Machine cuando la cantante Gloria Fajardo (también nacida en La Habana) se unió a la banda y se casó con Emilio. En 1984 Miami Sound Machine grabaron su primer disco en inglés con el sello Epic (una subsidiaria de Sony), y tuvieron su éxito con "Dr. Beat", que alcanzó el lugar número 17 en las listas de Billboard.

CBS was one of the first record companies to establish its Latin division (CBS Discos) in Miami, in 1980, attracted by a business culture that was eager to market to Latino and Latin American audiences. With the arrival of Warner Music Latina in Miami in 1987 and Sony's purchase of CBS Discos in 1991, the city became home to the Latin divisions of two of the three major record labels (the third being Universal in Los Angeles). Television arrived next, as Telemundo (in 2004) and Univision (in 2009) located their production studios in Miami. These were the major Spanish-language TV networks in the United States, with strong ties to companies in Latin America, especially Mexico. The development of the music industry in Miami was thus part of a larger trend of Spanish-language media corporations taking root in the city's Latin American business culture.

Even while they pursued Latin American markets, Miami-based record companies stayed focused on marketing to US audiences. In this they were especially encouraged by the crossover success of Miami Sound Machine and their lead singer, Gloria Estefan. Beginning in the 1970s as the Miami Latin Boys, the band was led by Emilio Estefan, born in 1953 in Havana. They changed their name to Miami Sound Machine when singer Gloria Fajardo (also born in Havana) joined the band and married Emilio. In 1984 Miami Sound Machine recorded their first English-language album on Epic (a subsidiary of Sony) and had a hit with "Dr. Beat," which reached number 17 on the Billboard charts.

Building on this success, and honing their crossover musical formula, the band soon scored massive hits with "Conga" (1985) and "The Rhythm Is Gonna Get You" (1987), selling millions of CDs worldwide. Miami Sound Machine's style was similar to Latin freestyle, built on dance rhythms from disco and hip-hop. "Conga," for example, has a melody and rhythm that are strikingly similar to Cult Jam's "Can You Feel the Beat." "Conga" flaunts its Latin elements more, though, featuring a prominent piano montuno with energetic bells, congas, and timbales. This foregrounding of Latin

Basándose en este éxito y perfeccionando su fórmula de crossover, la banda pronto se anotó éxitos masivos con "Conga" (1985) y "The Rhythm Is Gonna Get You" (1987), y vendieron millones de CDs alrededor del mundo. El estilo de Miami Sound Machine es similar al latin freestyle, construido con ritmos de baile disco y hip-hop. "Conga", por ejemplo, tiene una melodía y un ritmo que son sorprendentemente similares a "Can You Feel the Beat" de Cult Jam. Sin embargo, "Conga" hace más alarde de los elementos latinos, con el montuno destacado en el piano, campanas energéticas, congas y timbales. Esta puesta en primer plano de la percusión y ritmos latinos fue el elemento distintivo del "Miami sound".

Aunque Gloria Estefan hizo un giro hacia el cantar en español en su disco del 1993 *Mi Tierra*, Emilio continuó desarrollando el Miami sound como productor para Sony Latin Music y sus subsidiarias. Favoreciendo artistas versátiles y bilingües, estos sellos disqueros firmaron a varios cantantes nuyoricans que ya habían hecho su nombre en la escena del latin freestyle, incluyendo a La India (Linda Viera Caballero) y Marc Anthony (Marco Antonio Muñiz). Sony también buscaba talento de crossover en América Latina, reclutando a una músico rockera colombiana llamada Shakira Isabel Mebarak Ripoll en 1991. Para su cuarto disco con Sony en 1998, Emilio Estefan exhortó a Shakira a interpretar su herencia libanesa, lo que la llevó al éxito "Ojos Así". Las melodías y los ritmos árabes de la canción, junto con los movimientos seductores de la danza del vientre, ayudaron a Shakira a establecerse como una estrella internacional.

A la sombra de esta industria musical corporativa e internacionalmente orientada, también hay algunas bandas en Miami que han cultivado audiencias locales y han grabado en sellos disqueros independientes. Una de éstas es la Spam All Stars, una banda multiétnica de baile con diez miembros, dirigida por DJ Spam (Andrew Yeomanson, de ascendencia inglesa y venezolana), que toca una mezcla de hip-hop, funk, latino y electrónica, que ellos llaman "electronic descarga". Spam All Stars construyó su audiencia por primera vez

percussion and rhythms over a familiar dance beat was the signature of the "Miami sound."

While Gloria Estefan turned to singing in Spanish on her 1993 album *Mi Tierra*, Emilio Estefan continued to develop the Miami sound as a producer for Sony Latin Music and its subsidiaries. Favoring versatile and bilingual artists, these labels signed a number of Nuyorican singers who had made a name for themselves in the Latin freestyle scene, including La India (Linda Viera Caballero) and Marc Anthony (Marco Antonio Muñiz). Sony also looked for crossover talent in Latin America, recruiting a rock musician from Colombia named Shakira Isabel Mebarak Ripoll in 1991. For

▲ Miami Sound Machine, featuring singer Gloria Estefan and her husband and musical director Emilio Estefan, created an international sensation in the late 1980s with a series of hits— including "Conga" and "The Rhythm Is Gonna Get You"—that combined Latin percussion and rhythms with synthesizers, thumping bass, and backbeat. (MoPOP Collection)

tocando en un club llamado Hoy Como Ayer en la Pequeña Habana en 2002. Sus presentaciones en vivo se hicieron tan populares que dieron pie a sus giras en 2003, realizando más de doscientas presentaciones anuales. El grupo graba con su propio sello disquero, Spamusica.

Otras bandas habían comenzado localmente y luego se trasladaron a firmar con sellos disqueros principales de Miami. Una de éstas es Pitbull (véase el capítulo 4). Otra es Bacilos, un trío que consiste de un cantante y guitarrista colombiano, Jorge Villamizar; un bajista brasileño, André Lopes; y el percusionista puertorriqueño José Javier Freire. Estos tres músicos se conocieron siendo estudiantes en la Universidad de Miami en los años 1990 y desarrollaron un sonido basado en el rock y los estilos folclóricos latinoamericanos. Warner Discos los firmó en 2000 y Bacilos ha ganado varios premios Grammy Latino y ha vendido millones de discos en América Latina, como también en Estados Unidos.

Además de desarrollar artistas nuevos, la industria musical de Miami de los años 1990 apoyó varios proyectos que honraron a músicos cubanos viejos. En la década de los 1990, el actor cubano Andy García reimprimió una serie de CDs de Sesiones Magistrales del legendario bajista Israel "Cachao" López, que había caído en relativa obscuridad luego de mudarse de New York a Miami en los años 1970. García también produjo dos documentales fílmicos e hizo el papel principal en una película dramática sobre el trompetista cubano Arturo Sandoval. La muerte de Celia Cruz en 2003 también desató una efusión de sentimientos en la comunidad cubano-miamera. Aunque fue enterrada en New York, su cuerpo fue transportado por avión a Miami para ser visto por miles de personas durante tres días. De este modo los cubano-americanos de Miami han tratado de reclamar y, en algún sentido, repatriar algunos de sus héroes musicales.

▲ The Spam All Stars, founded by DJ Le Spam (third from right), got their start playing in Miami's Little Havana. With a mixture of hip-hop, funk, Latin, and electronica that they call "electronic descarga," they have since cultivated a national audience and become one of the busiest touring bands in the United States. (Pablo Yglesias collection)

her fourth album with Sony in 1998, Emilio Estefan encouraged Shakira to play up her Lebanese heritage, which led to the hit "Ojos Así." The song's Arabic melodies and rhythms, along with Shakira's enticing belly-dance moves, helped establish her as an international star.

In the shadow of this corporate and internationally oriented Latin music industry there are also some bands in Miami that have cultivated local audiences and recorded on independent labels. One of these is the Spam All Stars, a ten-piece multiethnic dance band led by DJ Le Spam (Andrew Yeomanson, of English and Venezuelan descent) who play a blend of hip-hop, funk, Latin, and electronica that they call "electronic descarga." Spam All Stars first built an audience playing at a club called Hoy Como Ayer in Little Havana in 2002. Their live performances became so popular that they began touring in 2003, doing more than two hundred shows annually. The group records on its own record label, Spamusica.

Other bands have started local and then moved on to sign with major Miami labels. One of these is Pitbull (see chapter 4). Another is Bacilos, a trio consisting of Colombian singer and guitarist Jorge Villamizar, Brazilian bassist André Lopes, and Puerto Rican percussionist José Javier Freire. The three musicians met as students at the University of Miami in the 1990s and developed a sound that drew on rock and Latin American folk styles. Signed to Warner Discos in 2000, Bacilos has won several Latin Grammies and sold millions of records in Latin America as well as the United States.

In addition to developing new artists, the Miami music industry in the 1990s supported several projects that honored older Cuban musicians. In the 1990s Cuban American actor Andy Garcia reissued a CD series of Master Sessions by the legendary bass player Israel "Cachao" López, who had fallen into relative obscurity after moving from New York to Miami in the 1970s. Garcia also produced two documentary films about Cachao and played the lead in a dramatic film about Cuban trumpet player Arturo Sandoval. Celia Cruz's death in 2003 also sparked an outpouring of sentiment in

No obstante, el gran avance de la industria de la música latina en Miami fue logrado por un cantante puertorriqueño, Ricky Martin (Enrique Martín Morales). Martin causó sensación en la Copa del Mundo del 1998 en Francia cuando cantó "La Copa de la Vida", una canción con lírica en español y en inglés. Ricky siguió con una fascinante presentación de la misma canción en los premios Grammy del 1999, donde también ganó el premio por el Mejor Disco de Música Popular Latina. Todo esto preparó el camino al público para el lanzamiento del mayor éxito de Ricky Martin, "Livin' la Vida Loca", en marzo del 1999.

Las líricas de "Livin' la Vida Loca" son en inglés, acompañadas del bajo tocando un tipo de "surf-rock" y un ritmo de backbeat rápido. La canción se incrementa poco a poco hasta que culmina con el coro de energía fuertísima "¡Outside inside out, livin' la vida loca!" Algunas de las líneas de los metales dan un toque de sabor latino, pero aparte de ese detalle, no hay nada notablemente latino en el sonido. Por otro lado, el vídeo presenta un club nocturno donde los bailarines balancean sus caderas y sacuden sus hombros en una coreografía al unísono, mientras Ricky Martin posa dramáticamente en el micrófono y rebosa encanto sensual.

 "Livin' la Vida Loca", Ricky Martin

"Livin' la Vida Loca" se mantuvo número 1 en los rankings de *Billboard* por cinco semanas en 1999 y vendió millones de copias por todo el mundo. Su éxito creó una puerta de entrada al crossover para otros artistas latinos, incluyendo a Jennifer López, Marc Anthony y Shakira, de quien el primer disco en inglés, *Laundry Service*, fue lanzado en 2001.

▲ As a bass player for Arcaño y Sus Maravillas in Cuba, Israel "Cachao" López was one of the leading figures in the early development of the mambo. In the 1960s he moved to New York, where he made an impact on many young salsa musicians. After moving to Miami in the 1970s he largely disappeared from the public eye until actor Andy Garcia helped him produce an acclaimed series of Master Sessions recordings modeled on the innovative *descargas* (jam sessions) that Cachao had recorded in Havana in the late 1950s. (Pablo Yglesias collection)

the Miami Cuban community. Even though she was buried in New York, her body was first flown to Miami to be viewed by thousands of people over three days. In these ways Cuban Americans in Miami have sought to reclaim and, in a sense, repatriate some of their musical heroes.

The pivotal breakthrough for the Miami Latin music industry, though, was made by a Puerto Rican singer, Ricky Martin (Enrique Martín Morales). Martin created a sensation at the 1998 World Cup finals in France when he performed "La Copa de la Vida," a song with both Spanish and English lyrics. He followed this with an exciting performance of the same song at the 1999 Grammy Awards, where he also won the award for Best Latin Pop Album. All of this primed audiences for the release of Ricky Martin's biggest hit, "Livin' la Vida Loca," in March of 1999.

The lyrics of "Livin' la Vida Loca" are in English, accompanied by a sort of surf rock bass and a fast backbeat. The song builds steadily until it climaxes at the high-energy chorus, "Outside inside out, livin' la vida loca!" Some of the horn lines give a hint of Latin flavor, but apart from that there is nothing conspicuously Latin about the sound. The video, on the other hand, shows a nightclub where dancers swing their hips and shake their shoulders in choreographed unison, while Ricky Martin poses dramatically at the microphone and exudes a sexy charm.

 "Livin' la Vida Loca," Ricky Martin

▲ Ricky Martin (Enrique Martín Morales) started his entertainment career at the age of twelve, singing in the Puerto Rican boy band Menudo from 1984 to 1989. He achieved international stardom with the hit songs "La Copa de la Vida" (1998) and "Livin' la Vida Loca" (1999), both composed by Martin's former Menudo bandmate, Draco Rosa. In 2010 Martin made waves in the Latin music world when he announced on his official website, "I am proud to say that I am a fortunate homosexual man. I am very blessed to be who I am." (Pablo Yglesias collection)

"Livin' la Vida Loca" stayed at number 1 on the Billboard charts for five weeks in 1999 and sold millions of copies worldwide. Its success created a crossover opening for other Latino artists, including Jennifer Lopez, Marc Anthony, and Shakira, whose first

Los líderes de la industria musical en Miami capitalizaron este momento para crear su propia versión de los premios Grammy. En 1997 fundaron la Latin Academy of Recording Arts and Sciences (LARAS), inspirada en la National Academy of Recording Arts and Sciences, que patrocina los premios Grammy. Sin embargo, su primera ceremonia de premios tuvo que ser relocalizada a Los Angeles, después que los activistas anti-Castristas en Miami se opusieron a la participación de los músicos de Cuba. Transmitido en vivo por televisión a través de CBS en septiembre del 2000, los primeros Latin Grammy Awards se convirtieron en un hito de programación bilingüe en los medios de comunicación de Estados Unidos. Los discursos durante la ceremonia se hacían tanto en español como en inglés, y los anuncios comerciales eran también en ambos idiomas. Por ello, el comienzo de los años 2000 fue un momento transformador para la cultura popular latina, con estrellas latinas adornando las portadas de las revistas de entretenimiento y el español siendo escuchado en el mainstream de la radio y la televisión.

No obstante, mientras los artistas latinos tenían más exposición en los medios, much@s latin@s no se ubicaban en estas exposiciones. Los vídeos hábilmente producidos de estrellas como Ricky Martin no representaban los estilos distintivos de las comunidades latinas de obreros de la forma en que los Premiers habían representado al este de los Angeles; o Little Joe y la Familia habían representado al sur de Texas; o Willie Colón había representado al sur del Bronx. El éxito de las celebridades latinas élites tampoco tuvo mucho efecto en los retos que sus comunidades enfrentaban, incluyendo las políticas anti-inmigrantes y la recesión financiera. Una vez más fueron l@s jóvenes latin@s, usando los recursos de sus propias comunidades, quienes encontraron nuevas formas creativas para plantear esos desafíos a través del arte.

LA MOVIDA CLANDESTINA SE ORGANIZA

Al mismo tiempo en que la industria disquera comercial estaba en auge en el Miami de los años 1990, l@s jóvenes latin@s en ciudades

Cuando piensas poner toda una maquinaria detrás de un artista, para decir "este artista tiene potencial global", tienes realmente que pensar, al final del día, ¿pueden hacer música popular, y podrán estar ahí para apoyar esa música de manera bilingüe? . . . Ricky Martin quería hacer el cruce en una manera grandiosa, espectacular. Y la compañía estaba corriendo con todos sus 12 cilindros en ese momento, conmigo a cargo, apretando el botón y haciendo que todo el mundo, haciendo que un ejército entero se moviera en el frente de Ricky Martin.

—**TOMMY D. MOTTOLA**, CEO de Sony Music Entertainment (traducido)[1]

English-language album, *Laundry Service,* was released in 2001.

Leaders in Miami's Latin music industry capitalized on this moment to create their own version of the Grammy Awards. In 1997 they founded the Latin Academy of Recording Arts and Sciences (LARAS), modeled on the National Academy of Recording Arts and Sciences, which sponsors the Grammy Awards. Their first awards ceremony had to be relocated to Los Angeles, though, after anti-Castro activists in Miami objected to the inclusion of musicians from Cuba. Broadcast live on CBS television in September of 2000, the first Latin Grammy Awards became a landmark for bilingual programming in mainstream US media. Speeches during the ceremony were made in both Spanish and English, and commercial ads were also in both languages. The early years of the twenty-first century were thus a transformative time for Latino popular culture, with Latino stars gracing the covers of entertainment magazines and Spanish heard on mainstream radio and television.

While Latino artists were more prominently displayed in the media, however, many Latin@s did not recognize themselves in those displays. The slickly produced videos of stars like Ricky Martin didn't represent the distinctive styles of working-class Latino communities in the way the Premiers had represented East Los Angeles, or Little Joe y la Familia had represented South Texas, or Willie Colón had represented the South Bronx. Nor did the success of elite Latino celebrities in the early twenty-first century have much effect on the challenges their communities faced, including anti-immigrant policies and financial recession. Once again it was young Latin@s, using the resources of their own communities, who found creative new ways to speak to those challenges through art.

THE UNDERGROUND GETS ORGANIZED

At the same time the commercial recording industry was booming in Miami in the 1990s, young Latin@s in cities including New York, Chicago, and Los Angeles were turning their energy in a

When you think about putting a whole machine behind an artist, to say "this artist has global potential," you really have to think about, at the end of the day, can they make popular music, and can they be out there to support that popular music bilingually? . . . Ricky Martin wanted to cross over in a big way. And the company was running on all 12 cylinders at the time with me at the top pushing the button and making everyone, making an entire army move forward on the Ricky Martin front.

—**TOMMY D. MOTTOLA,**
CEO of Sony Music Entertainment[1]

incluyendo a New York, Chicago y Los Angeles giraron su energía hacia una dirección muy diferente, promoviendo el hacer musical participativo de estilos selectos de Latino América. Esta juventud buscaba no solamente honrar su herencia musical, sino integrarla profundamente a muchos aspectos de sus vidas, balanceando la tradición con ideas progresivas, tales como la igualdad de género. Usaban la música y el baile para invitar participación, para sanarse a sí mismos y a sus comunidades. Con la base en lugares íntimos locales, sin embargo su trabajo ha forjado redes translocales de artistas, activistas comunitarios y eruditos que no dependen de los medios comerciales.

En New York una escena musical se fusionó alrededor del baile de tambores caribeño durante varias décadas. El toque de tambores ha sido un pasatiempo tan temprano como de los años 1940, cuando Frankie Colón y sus amigos de escuela tocaban con sartenes y ollas. En los años 1960, las sesiones de rumba afrocubana en las calles de El Barrio y del Sur del Bronx fueron un importante campo de entrenamiento para músicos profesionales de la salsa como Ray Barretto. Esa escena también resonó en la costa del oeste, en las sesiones de tambores del Parque de San Francisco, donde los percusionistas de Santana, Mike Carabello y Chepito Áreas, se conocieron.

Las sesiones de toque de tambores de la comunidad tomaron una forma más organizada en la década de los 1980 con Los Pleneros de la 21. Llamada así por la parada #21 del tranvía de Santurce, Puerto Rico, el grupo se especializó en las tradiciones afropuertorriqueñas de bomba y plena. Uno de los primeros programas comunitarios que ofrecieron fue el Taller Infantil de Bomba y Plena, que tuvo lugar en el Taller de la Asociación de Inquilinos de la Calle 116 de "Spanish Harlem", temprano en la década de los 1980. Se inscribieron como

RAY BARRETTO/QUE VIVA LA MUSICA

New York–born conguero Ray Barretto, a stalwart of the salsa scene in the 1960s and '70s, inspired a generation of young percussionists in the diaspora to find pride and strength in their Afro-Caribbean musical heritage. (Pablo Yglesias collection)

musicians and dancers of both Puerto Rican and Dominican heritage, both men and women. They played diverse Afro-Caribbean styles – including Dominican *palos,* Puerto Rican plena, Cuban rumba, Haitian *rara* – seeking common ground and cultivating connections between these cultures of the African diaspora.

One important site for these mixtures was the Point Community Development Corporation, known simply as "the Point," in the Hunts Point neighborhood of the Bronx. The neighborhood had a rich music history, home to Casa Amadeo record store and important music venues such as the Hunts Point Palace, a mambo dance hall in the 1950s and a hot spot for up-and-coming young salsa bands in the 1960s and '70s. In the 1980s the Point became a center for hip-hop activity, hosting the "universal" community meetings organized by Africa Bambaata and the Zulu Nation. The Point offered classes taught by community artists, including Tat's Cru, who taught graffiti art; Crazy Legs (of the Rock Steady dance crew), who taught break dancing; and percussionist Angel Rodríguez, who taught Afro-Caribbean drumming. Rodríguez performed with a hip-hop group called The Welfare Poets who integrated hip-hop with bomba and other Afro-Caribbean rhythms beginning in the mid-1990s. They were regular performers at the Point, along with Rebel Díaz, Palo Monte, and other groups whose music drew from Caribbean and African American traditions.

In the Point and many other venues – including Edwin's Café, Camaradas El Barrio, and Julia de Burgos Cultural Center in Spanish Harlem; La Casita de Chema and El Maestro Community Center in the Bronx; Café Largo and La Pregunta Arts Café in Washington Heights; and Lafayette Avenue Presbyterian Church in Brooklyn – the bomba scene of the 1990s and 2000s brought together working-class artists, community organizers, and high school and university students to work on culture-based strategies for strengthening and connecting their communities. They promoted participation at their events, encouraging dancers to express themselves spontaneously by integrating movements from hip-

afrocaribeños, comenzando a mediados de los años 1990. Tocaban regularmente en el Point, junto con Rebel Díaz, Palo Monte y otros grupos cuya música fue inspirada en tradiciones caribeñas y afroamericanas.

En el Point y muchos otros lugares – incluyendo el Edwin's Café, Camaradas El Barrio y el Centro Cultural Julia de Burgos en Spanish Harlem; La Casita de Chema y el Centro Comunitario El Maestro en el Bronx; Café Largo y La Pregunta Arts Café en Washington Heights; y Lafayette Avenue Presbyterian Church en Brooklyn – la escena de la bomba de los años 1990 y 2000 reunió artistas de la clase trabajadora, organizadores comunitarios y estudiantes de secundaria y universitarios para trabajar con estrategias basadas en la cultura y así fortalecer y conectar sus comunidades. Promovieron la participación en sus eventos, estimulando a los bailadores a expresarse espontáneamente, integrando movimientos del hip-hop y otros géneros caribeños. Usaron la música y el baile para apoyar organizaciones comunitarias y escuelas. Por ejemplo, Manuela Arciniegas y Alexander LaSalle de The Legacy Circle ofrecían clases de toque de tambores y clases de baile en escuelas públicas desatendidas, para estimular el orgullo cultural y el compromiso de los estudiantes que estaban en riesgo de abandonar la escuela. Estos artivistas querían mucho más que enseñar a la gente la bomba y su historia; ellos pretendían usar la bomba para sanarse a sí mismos y a sus comunidades.

En un desarrollo paralelo, en la costa del oeste jóvenes chicanas y chicanos se organizaron para fortalecer a sus comunidades a través del fandango. *Fandango* es la palabra que define una celebración con música, canción, baile y comida de la región de Veracruz en México. La música asociada con el fandango en Veracruz, son jarocho, había sido familiar durante mucho tiempo para los méxico-americanos a través de discos y presentaciones folclóricas y a través de la versión de rock and roll de Ritchie Valens de "La Bamba". No obstante, los sones como "La Bamba" tienen un carácter diferente en el fandango, donde las personas se turnan

A diferencia de lo que dicen otras personas que tratan con el folclor del Caribe—ellos dicen que ellos rescataron el folclor del Caribe de estar perdido—bueno, nosotros tenemos una idea diferente, y es que nosotros fuimos salvados por el folclor afrocaribeño. No de la otra manera. Esto nos salvó. Nosotros no lo salvamos. Esto es indestructible.

—ERNESTO RODRÍGUEZ, miembro de Alma Moyó (traducido)[3]

hop and other Caribbean genres. They used music and dance to support community organizations and schools. Manuela Arciniegas and Alexander LaSalle of The Legacy Circle, for example, have offered drumming and dance classes in underserved public schools to encourage cultural pride and engagement for students who were at risk of dropping out. These artivistas wanted to do more than teach people about bomba and its history; they wanted to use bomba to heal themselves and their communities.

In a parallel development on the opposite coast, young Chicanas and Chicanos organized to strengthen their communities through the practice of fandango. *Fandango* is the word for a community celebration with music, song, and dance in the Veracruz region of Mexico. The music associated with the fandango in Veracruz, *son jarocho*, had long been familiar to Mexican Americans through records and folkloric presentations and through Ritchie Valens's rock-and-roll version of "La Bamba." *Sones* like "La Bamba" have a different character in a fandango, though, where people take turns singing verses, dancing *zapateado* (foot percussion on the wooden tarima), and playing instruments.

This communal way of playing *son jarocho* became the basis of a social movement that began in the 1970s in Veracruz, where young cultural activists challenged radio and stage representations of *son jarocho* that discouraged participation. Members of the group Mono Blanco, in particular, sought out community elders to learn from, taught workshops, and helped organize fandangos in communities where the practice had become rare. Other young musicians also took up the work of promoting the fandango as people's culture, inspiring a new generation of *jaraneros* (people who play jarana, the strumming guitar used in *son jarocho*) to join what became known as the *nuevo movimiento jaranero* (new jaranero movement).

The *nuevo movimiento jaranero*'s critique of commercial media resonated with young Chicana and Chicano artists who had come up in the Los Angeles music scene during the 1980s and '90s. Many of them were also inspired by the 1994 Zapatista rebellion, in which

As opposed to what the other people that deal with folklore from the Caribbean say, they say that they rescue Caribbean folklore from being lost. Well, we have the opposite idea and that is that we're saved by the Afro-Caribbean folklore. Not the other way around. This saved us. We didn't save it. This is indestructible.

—ERNESTO RODRÍGUEZ,
member of Alma Moyó[3]

para cantar versos, bailar el zapateado (percusión con los pies en la tarima) y tocar instrumentos.

Esta forma comunitaria de tocar el son jarocho se convirtió en la base de un movimiento social que se inició en los años 1970 en Veracruz, donde los jóvenes activistas culturales desafiaron las representaciones radiofónicas y escénicas del son jarocho que disuadían la participación. Miembros del grupo Mono Blanco, particularmente, buscaron a los ancianos de sus comunidades para aprender de ellos, presentaron talleres y ayudaron a organizar fandangos en comunidades donde el fandango ya no se practicaba a menudo. Otros músicos jóvenes también se dedicaron a promover el fandango como cultura de la gente, inspirando así a una nueva generación de jaraneros (gente que toca la jarana, la guitarra rasgadora que se usa en el son jarocho) a unirse a lo que se conoció como el nuevo movimiento jaranero.

La crítica a los medios comerciales del nuevo movimiento jaranero resonó con artistas jóvenes chicanos y chicanas que entraron en la movida musical de Los Angeles durante los años 1980 y 1990. Muchos de ellos también fueron inspirados por la rebelión zapatista del 1994, donde los indígenas tomaron el control de varios pueblos de Chiapas, México, y emprendieron una campaña regular para luchar por la justicia y dignidad de las comunidades indígenas. En 1997, el Big Frente Zapatista, un colectivo de artistas chicanos de Los Angeles, viajó a Chiapas para comprometerse con zapatistas indígenas a través del diálogo y el arte participativo. Para este tiempo, ellos también comenzaron a escuchar discos de músicos activistas en Veracruz, algunos de los cuales habían viajado a Chiapas en años anteriores para asistir al "Intergalactic Encuentro" con los zapatistas.

En 2002 Marco Amador, activista de las artes, invitó a Mono Blanco a Los Angeles, donde ofrecieron talleres en localidades de la comunidad del este de Los Angeles, con el propósito de recaudar fondos para su trabajo en Veracruz. Después de este encuentro entre artistas de Veracruz y Los Angeles, Mono Blanco regresó

indigenous people took control of several towns in Chiapas, Mexico, and waged an ongoing campaign for justice and dignity for indigenous communities. In 1997 the Big Frente Zapatista, a collective of Chicano artists from Los Angeles, traveled to Chiapas to engage with indigenous Zapatistas through dialogue and participatory art. Around this time they also began to listen to recordings by activist musicians in Veracruz, some of whom had traveled to Chiapas themselves the previous year for an "Intergalactic Encuentro" with the Zapatistas.

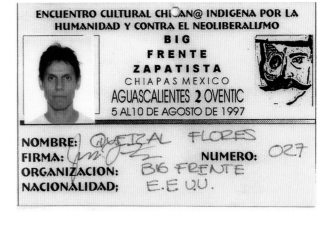

ENCUENTRO CULTURAL CHICAN@ INDIGENA POR LA HUMANIDAD Y CONTRA EL NEOLIBERALISMO

BIG FRENTE ZAPATISTA
CHIAPAS MEXICO
AGUASCALIENTES 2 OVENTIC
5 AL10 DE AGOSTO DE 1997

NOMBRE: *Quetzal Flores*
FIRMA: *(signature)* NUMERO: *027*
ORGANIZACION: *B6 Frente*
NACIONALIDAD: *E.E UU.*

▲ This ID badge was issued to musician Quetzal Flores as a security measure when he and other Chicano artists, in a collective called the Big Frente Zapatista, traveled to Chiapas, Mexico, in 1997 to meet with Zapatista rebels and collaborate in performance and art-making. (Quetzal Flores)

In 2002 arts activist Marco Amador invited Mono Blanco to Los Angeles, where they gave workshops in East LA community venues to raise money for their work in Veracruz. After this initial encounter between artivistas from Veracruz and Los Angeles, Mono Blanco returned in 2003 along with the group Son de Madera to perform at the Ford Amphitheater in Hollywood. This was followed by a more intimate fund-raiser at Self Help Graphics, where the Veracruz visitors shared the stage with Quetzal, Ozomatli, and Aztlan Underground. From the moment of its introduction in Los Angeles, therefore, the fandango movement was incorporated into a vibrant community arts infrastructure.

The visits of Son de Madera and Mono Blanco were the first of many cross-border encounters – which came to be known collectively as "fandango sin fronteras" – that brought a new dimension to the Los Angeles music scene. Unlike Puerto Ricans, who as US citizens could easily move back and forth between the island and New York, Chicanos were separated from Mexico by an aggressively guarded border. The fandango movement bridged that border by bringing Mexican artists to perform and teach in the United States, while Chicanos traveled to Veracruz to spend time in those artists' home communities. Through these exchanges they enacted a core value of the fandango, *convivencia* – the creation of social spaces

The goal was not to become *son jarocho* experts but rather to communicate the importance of the practice of fandango. Although the goal of the *Nuevo Movimiento Jaranero* was to re-instate the *fandango* in Mexican communities; our objective was not to re-instate a practice, but rather to acquire the ongoing knowledge necessary to implement and engage in *fandango* in East L.A. communities

—**MARTHA GONZALEZ,**
singer for Quetzal[4]

con el grupo Son de Madera para tocar en el Ford Amphitheater de Hollywood. Esto fue seguido por una recaudación de fondos más íntima en el Self Help Graphics, donde los artistas visitantes de Veracruz compartieron escena con Quetzal, Ozomatli y Aztlan Underground. Por lo tanto, desde el momento de su introducción en Los Angeles, el movimiento de fandango fue incorporado a una infraestructura vibrante de las artes.

Las visitas de Son de Madera y Mono Blanco fueron uno de los primeros encuentros transfronterizos – que se llegaron a conocer como "fandango sin fronteras" – y trajeron una nueva dimensión a la escena musical de Los Angeles. A diferencia de los puertorriqueños, que como ciudadanos de Estados Unidos pueden viajar ida y vuelta entre la isla y New York, los chicanos estaban separados de México por una frontera agresivamente vigilada. El movimiento del fandango cruzó esta frontera, trayendo artistas mexicanos a tocar y a enseñar en Estados Unidos, mientras los chicanos viajaban a Veracruz para pasar tiempo en los hogares comunitarios de esos artistas. A través de estos intercambios, se promulgó el valor fundamental del fandango, convivencia – la creación de espacios sociales donde las personas pueden construir relaciones personales y comunitarias. De esta manera, y contrario a la experiencia de Los Lobos de aprender música mexicana de los discos en los años 1970, bandas como Quetzal en los años 2000 colaboraron activamente con músicos mexicanos y sus comunidades de origen.

Un centro importante de la actividad del fandango en el sur de California fue el Centro Cultural de México en Santa Ana. El Centro Cultural de México fue anfitrión de talleres de fandango, comenzando en el 2003, y también desarrolló un grupo que apoyaba la justicia social, recaudando fondos para programas comunitarios. Mucha de la juventud que aprendió a tocar son jarocho aquí viajó a Veracruz para aprender más sobre la música y para construir relaciones a través de la convivencia.

Santa Ana también se convirtió en una localización importante para que la gente del fandango se conectara con la gente de

El objetivo no era convertirnos en expertos del son jarocho, sino comunicar la importancia de la práctica del fandango. Aunque el objetivo del Nuevo Movimiento Jaranero fue reintegrar el fandango a comunidades mexicanas, nuestro objetivo no fue reintegrar una práctica, sino adquirir el conocimiento en curso, necesario para implementar y envolverse en el fandango, en las comunidades del este de Los Angeles.

—**MARTHA GONZÁLEZ**, cantante de Quetzal (traducido)[4]

where people can build personal and communal relationships. In contrast to Los Lobos' experience of learning Mexican music from records in the 1970s, bands like Quetzal in the early twenty-first century actively collaborated with Mexican musicians and their home communities.

An important center of fandango activity in Southern California was the Centro Cultural de México in Santa Ana. The Centro Cultural de México hosted fandango workshops beginning in 2003 and also developed a performing group that supported social justice events and raised money for community programs. Many of the youth who learned to play *son jarocho* here traveled to Veracruz to learn more about the music and to build relationships through *convivencia*.

▲ This is the 2014 *fandango fronterizo*, an annual event held in May at the US-Mexico border in San Diego. People on the US side of the border are playing and singing with people on the other side, challenging the separation of families and communities that the fence represents. At left wearing a cap is Andres Flores, from Veracruz, who teaches and performs frequently on a circuit of fandango communities in the United States. Also with her face showing at the left is Xochi Flores of the Los Angeles–based band Cambalache. (Oceloyotl X)

la bomba. En 2010, el Centro Cultural de México fue el anfitrión de un bombazo/fandango con la ayuda de Héctor Luis Rivera Ortiz, un nuyorican que se crió en el Sur del Bronx. Él había tocado por años con The Welfare Poets en New York y con el grupo de bomba Buya en Chicago. Héctor se mudó a Los Angeles cuando se casó con Melody González, una participante de talleres de fandango del Centro Cultural de México. Al ver las similitudes entre el trabajo cultural realizado a través de la bomba y del fandango, crearon un evento que reunió a personas de ambas escenas y de diferentes ciudades, para compartir música e ideas. El bombazo/fandango en Santa Ana se convirtió en un evento celebrado anualmente, y es una inspiración a gentes de otros lugares para conectarse con el fandango y la bomba.

El acercamiento de las escenas de bomba fandango reflejó sus intereses compartidos en construir comunidades a través del verso, la música y el baile. Esta conexión se fortaleció aun más gracias al lenguaje compartido, y la experiencia compartida de pertenecer a comunidades que cruzan fronteras. Al igual que el hip-hop y el punk, la bomba y el fandango son dirigidos por el principio de DIY, haciendo hincapié en el poder de sanación y prosperidad con sus propios recursos. Muchos grupos de son jarocho y de bomba tocan en escenarios, pero también insisten en la participación en fandangos y bombazos. Y, aunque la bomba puede ser evidentemente más africana, los participantes del fandango también llaman la atención a su herencia africana en Veracruz, al igual que la herencia de culturas indígenas vivientes como lo son Nahua y Totonac.

Una conexión especialmente significativa entre las escenas de la bomba y el fandango en Estados Unidos es su preocupación por la igualdad de géneros. En los grupos de bomba establecidos en Puerto Rico, tales como las familias Ayala y Cepeda, las mujeres no tocaban tambores tradicionalmente, pero recientemente la bomba ha sido adaptada para acomodar ideas sobre la igualdad de géneros, que es tan importante para la juventud latina. No solamente han comenzado a tocar tambores las mujeres junto a los hombres en

Santa Ana also became an important place for fandango people to connect with bomba people. In 2010 the Centro Cultural de México hosted a bombazo/fandango with the help of Hector Luis Rivera Ortiz, a Nuyorican who grew up in the South Bronx. He had performed for years with The Welfare Poets in New York and with the bomba group Buya in Chicago. Hector moved to Santa Ana after marrying Melody González, a participant in the Centro Cultural de México fandango workshops. Seeing the similarities between the cultural work being done through bomba and fandango, they created an event that brought together people from both scenes, and from different cities, to share music and ideas. The bombazo/fandango in Santa Ana became an annual event and an inspiration for people in other places to connect fandango and bomba.

▲ Fandango in a Seattle home, with members of the Seattle Fandango Project and visiting artist and luthier Cesar Castro (at left with glasses and beard). The dancers' feet on the tarima at the center sound the pulse of the music, while others strum chords on their jaranas and alternate singing verses. (Scott Macklin)

As bomba is promoted beyond the boundaries of the Afro–Puerto Rican families and communities where it was originally based, it has undergone various kinds of change. One of those changes is the participation of women as drummers, as seen in this photo of the all-women's group Las BomPleneras from Chicago. (Cesar Salgado)

algunos grupos de bomba, sino que algunas han formado grupos de "todas mujeres" que tocan tambores. Estos incluyen a Yaya en New York (2002), Nandi en Puerto Rico (2006), Las Bomberas de la Bahía en San Francisco (2007) y Las BomPleneras en Chicago (2010).

La cultura del fandango tiene sus propias reglas sobre cómo deben participar las mujeres, pero las mujeres han sido siempre tamboreras, en el sentido de que su zapateado percutivo en la tarima provee el pulso de la música. El movimiento del fandango también valora la participación familiar e intergeneracional para que las mujeres y madres puedan participar con sus familias presentes. En 2012, Entre Mujeres: Translocal Musical Dialogues, una colectiva de músicos mujeres tanto de Los Angeles como de México, llamaron la atención sobre los desafíos y posibilidades creativas de las artistas mujeres con un disco de música original que compusieron a través de sesiones de colaboración en sus cocinas, en medio de limpiar, cocinar y cuidar a sus niños. Este énfasis en incluir y apoyar a las mujeres, especialmente a las mujeres artistas, es un ejemplo de cómo los movimientos de bomba y fandango han adaptado sus artes tradicionales a las preocupaciones de su propio tiempo y lugar.

The coming together of the bomba and fandango scenes reflected their shared interest in building community through verse, music, and dance. That connection was further strengthened by shared language and a shared experience of belonging to communities that reach across borders. Like hip-hop and punk, bomba and fandango are also guided by the principle of do-it-yourself (DIY), stressing the power of local communities to heal and prosper using their own resources. Many *son jarocho* and bomba groups perform on stage, but they also stress active participation in fandangos and bombazos. And while bomba may be more obviously African, fandango practitioners also call attention to the African heritage in Veracruz, as well as to the heritage of living indigenous cultures, such as Nahua and Totonac.

Another significant connection between the bomba and fandango scenes in the United States is their concern for gender equality. In the established bomba groups in Puerto Rico, such as those of the Ayala and Cepeda families, women traditionally did not play drums, but more recently bomba has been adapted to accommodate ideas about gender equality that are important to Latino youth. Not only have women begun to play drums alongside men in some bomba groups, some have also formed all-women drumming ensembles. These include Yaya in New York (2002), Nandi in Puerto Rico (2006), Las Bomberas de la Bahia in San Francisco (2007), and Las BomPleneras in Chicago (2010).

Fandango culture has its own rules about how men and women should participate, but the women have always been the drummers, in the sense that their percussive zapateado on the tarima provides the music's heartbeat. The fandango movement also values family and intergenerational participation, so that women and mothers can participate fully with their families present. In 2012 Entre Mujeres: Translocal Musical Dialogues, a collective of women musicians from Los Angeles and Mexico, drew attention to the creative challenges and possibilities for women artists with an album of original music that they had composed through collaborative

A pesar de la insistencia en hacer arte independientemente de los medios comerciales, las comunidades de bomba y fandango cuentan con muchos músicos profesionales entre sus miembros. Los músicos profesionales con residencia en Los Angeles que han estado envueltos con el fandango incluyen a miembros de Los Lobos, Quetzal, Santa Cecilia, Cambalache y Zack de la Rocha. Los músicos de música popular que están envueltos en la escena de la bomba incluyen a cantantes del reggaetón como Tego Calderón, La Sista y Abrante, la cantante de hip-hop María Isa y a los percusionistas Camilo Molina, Amarilys Ríos y Héctor "Coco" Barés.

Los artistas de bomba y fandango también han forjado alianzas productivas con colegios y universidades, haciéndole eco al movimiento de música folclórica de los años 1950 y 1960, cuando Pete Seeger y otros músicos tocaban y promovían el hacer musical participativo en los campus de universidades por todo el país. Algunos artistas de bomba y fandango también han obtenido sus títulos doctorales y se han convertido en profesores. Estos incluyen a Raquel Z. Rivera (una miembro de Alma Moyó, Yerba Buena y Yaya), Martha González (cantante principal de Quetzal), Pablo Luis Rivera (activista de la bomba y miembro de Restauración Cultural y Proyecto Unión) y Carolina Sarmiento (directora por mucho tiempo del Centro Cultural de México en Santa Ana), entre otros.

CONCLUSIÓN

Como una ventana en el juego de la historia social, la música popular es más útil cuando refleja los estilos y sensibilidades locales. Al unir las historias de artistas con éxito comercial con las historias de sus comunidades, *American Sabor* ayuda a los lectores a "escuchar" nuevas historias y experiencias en canciones familiares de Tito Puente, Ritchie Valens, Willie Colón, Celia Cruz, Carlos Santana, Selena y Calle 13, entre otros. El éxito de estos músicos en el mainstream ha sido una fuente de orgullo para l@s latin@s. Sin embargo y al mismo tiempo, algunas estrellas que han logrado el "crossover", han producido sonidos e imágenes que poca relación tienen con la

sessions in their kitchens, in the midst of cooking, cleaning, and taking care of children. This stress on including and supporting women, particularly women artists, is an example of how the bomba and fandango movements are adapting traditional arts to the concerns of their own time and place.

Despite the stress on making art independently of commercial media, the bomba and fandango communities count many professional musicians among their members. Los Angeles–based professional musicians who have been involved with fandangos include members of Los Lobos, Quetzal, Santa Cecilia, Cambalache, and Zack de la Rocha. Pop musicians who are involved in the bomba scene include reggaeton singers Tego Calderon, La Sista, and Abrante, hip-hop singer María Isa, and percussionists Camilo Molina, Amarilys Rios, and Hector "Coco" Barés.

Bomba and fandango artists have also forged productive partnerships with colleges and universities, in an echo of the folk music movement in the 1950s and 1960s, when Pete Seeger and other musicians performed and promoted participatory music-making on campuses around the country. Some bomba and fandango artists have earned doctoral degrees and become professors themselves. These include Raquel Z. Rivera (a member of Alma Moyó, Yerba Buena, and Yaya), Martha Gonzalez (lead singer for Quetzal), Pablo Luis Rivera (bomba activist with Restauración Cultural and Proyecto Unión), Carolina Sarmiento (long-time director of the Centro Cultural de México in Santa Ana), and others.

CONCLUSION

As a window on social history, popular music is most useful when it reflects local styles and sensibilities. By putting together the stories of commercially successful artists with the stories of their communities, *American Sabor* helps readers "hear" new histories and experiences in familiar songs by Tito Puente, Ritchie Valens, Willie Colón, Celia Cruz, Carlos Santana, Selena, Calle 13, and others. The success of these musicians in the mainstream has been a source of

cultura de las comunidades latinas. A pesar de que much@s latin@s se hicieron más visibles en los medios de comunicación a principios del siglo XXI, muchos jóvenes urbanos se han dedicado al hacer musical independiente de la industria musical comercial.

Al hacerlo, están siguiendo los ejemplos de sus antepasados que sobrevivieron las pruebas del colonialismo, la guetización y el racismo, con la ayuda de la música y el baile. También han seguido una tradición americana establecida de escepticismo hacia la música comercial, que se expresó en el movimiento de la música folclórica de los años 1950 y en la contracultura de los años 1960. La aversión hacia la industria de la música comercial ha formado la cultura de bandas de improvisación como los Grateful Dead y las culturas de DIY del punk y el hip-hop. Al igual que la industria de la música latina de Miami siguió una tendencia más grande sobre las megaestrellas comerciales, los movimientos de bomba y fandango se adaptaron a una tradición estadounidense contrapuesta de activismo musical folclórico. Algo que es nuevo en ambos casos es que la "América" que ellos representan se extiende más allá de las fronteras de Estados Unidos.

A lo largo de la historia de la música popular americana, las escenas comunitarias han influenciado y han resistido a la industria de la música comercial. La innovación suele comenzar a nivel comunitario, donde los artistas crean nuevos sonidos o bailes para audiencias cuyos estilos entienden íntimamente. Este ha sido el caso del jazz, de los blues, del country, del rock and roll, del soul, del disco, de la salsa, del hip-hop y del punk, entre otros géneros. El estilo nace, no sólo de la visión individual, sino de la interacción comunitaria y la realimentación de las comunidades. Algunos artistas llevan estos estilos locales a un público más amplio con la ayuda de la industria musical que les regala un micrófono más grande y un escenario más amplio. ¿De dónde surgirá una nueva movida en la música popular? No lo podemos saber, pero sabemos que los artistas latinos de cada generación – junto con las comunidades latinas que los apoyan – renuevan nuestra música, inyectándola con un *sabor* fresco y una visión dinámica de *América*.

pride for Latin@s. At the same time, however, some recent Latino crossover stars have produced sounds and images that have little relation to the culture of Latino communities. Therefore, even as Latin@s have become more visible in the media at the turn of the century, many urban youth have dedicated themselves to making music that is independent of the commercial music industry.

In doing so they are following the examples of their forebears, who survived the trials of colonialism, ghettoization, and racism with the help of music and dance. They also follow an established American tradition of skepticism about commercial music that expressed itself in the folk music movement of the 1950s and in the counterculture of the 1960s. Aversion toward the music industry has shaped the culture of jam bands like the Grateful Dead and the DIY cultures of punk and hip-hop. Just as the Miami Latin music industry followed a larger American trend toward commercial megastars, therefore, the bomba and fandango movements have aligned with a counterbalancing American tradition of folk music activism. One thing that is new in both cases is that the "America" they represent extends beyond the borders of the United States.

Throughout the history of American popular music, community scenes have both influenced and resisted the commercial music industry. Innovation usually begins at the community level, where artists create new sounds or dances for audiences whose style they understand intimately. This has been true for jazz, blues, country, rock and roll, soul, funk, disco, salsa, hip-hop, punk, and other genres. Style is born not only from individual vision, that is, but from community interaction and feedback. Some artists take these local styles to a wider audience with the help of a music industry that gives them a bigger microphone, a bigger stage. Where the next big thing in pop music will come from we cannot know, but we know that Latino artists in every generation – along with the Latino communities that support them – renew our music, injecting it with fresh *sabor* and a dynamic vision of *America*.

EPÍLOGO

ESTINADO hacia una erudición pública, *American Sabor* se exime de algunas de las formas convencionales de publicaciones académicas, de modo que para aquellos que quisieran saber más sobre nuestra investigación, planificación y estrategias de representación, incluimos este breve epílogo. *American Sabor: Latinos and Latinas in US Popular Music* comenzó como una exhibición de museo que se inauguró en 2007 en el Experience Music Project (EMP) en Seattle (ahora conocido como Museum of Pop Culture, o MoPOP), con los autores del presente libro como curadores invitados: Marisol, una etnomusicóloga puertorriqueña; Shannon, también etnomusicólogo; y Michelle, una profesora chicana de estudios de cultura feminista. Dos estudiantes graduados de etnomusicología de la Universidad de Washington, Francisco Orozco y Rob Carroll, también se desempeñaron como curadores asociados de la exhibición. El concepto de la exhibición era inclusivo, enfatizando en el amplio espectro pan-latino de la música y dicha experiencia, y presentado tanto en español como en inglés. Nosotros cinco trabajamos con el director curatorial del EMP, Jasen Emmons, y su personal, creando una exhibición sofisticada de cinco mil pies cuadrados que se vio eventualmente en seis ciudades de Estados Unidos, culminando con una presentación en el Smithsonian Institution International Gallery en Washington DC en 2011. Una versión más pequeña de la exhibición, que montamos con el Smithsonian Institution Traveling Exhibition Service ("SITES"), recorrió doce ciudades en Estados Unidos y Puerto Rico entre 2011 y 2015.

American Sabor ha sido vista por más de un millón de personas, ha acumulado muchos más millones de "impresiones mediáticas"[1]

AFTERWORD

NTENDED as a work of "public scholarship," *American Sabor* dispenses with some of the conventions of academic publications, so for those who would like to know more about our research, planning, and strategies for representation we include this brief afterword. *American Sabor: Latinos and Latinas in US Popular Music* began as a museum exhibit that opened in 2007 at the Experience Music Project (EMP) in Seattle (now known as the Museum of Pop Culture, or MoPOP), with the authors of the present book as guest curators: Marisol, a Puerto Rican ethnomusicologist; Shannon, also an ethnomusicologist; and Michelle, a Chicana feminist cultural studies scholar. University of Washington ethnomusicology graduate students Francisco Orozco and Rob Carroll served as associate curators for the exhibit. The concept of the exhibit was inclusive, emphasizing a pan-Latino spectrum of music and experience, and presented in both English and Spanish. The five of us worked with EMP curatorial director Jasen Emmons and his staff to create a visually rich, five-thousand-square-foot exhibit that was ultimately seen in six US cities, culminating with a showing at the Smithsonian Institution International Gallery in Washington DC in 2011. A smaller version of the exhibit, which we curated with the Smithsonian Institution Traveling Exhibition Service (SITES), toured twelve cities in the United States and Puerto Rico between 2011 and 2015.

American Sabor was seen by over a million people, accumulated many more millions of "media impressions,"[1] and generated participation by tens of thousands of people in workshops and educational events. These are numbers that all of our academic publications combined could not match, and while this doesn't

y ha generado la participación de decenas de miles de personas en talleres y eventos educativos. Estas son cifras que todas nuestras publicaciones académicas combinadas no podrían igualar, y mientras esto no necesariamente significa que una exhibición de museo es más importante que una monografía académica, queremos aprovechar la oportunidad que *American Sabor* nos ha brindado para compartir nuestras ideas más allá de la universidad. Por consiguiente, este libro se construye en la experiencia de montar una exhibición, las estrategias de la exhibición para comunicarse con un público diverso y la realimentación y experiencia que obtuvimos durante estos diez años que hemos dedicado a montar la exhibición y viajar de gira con ella.

CREANDO LA NARRATIVA

Nos atrajo la idea de montar una exhibición de museo como una forma de extender las conversaciones de nuestras publicaciones académicas y también para atraer un público más amplio. La fase inicial de nuestro trabajo se enfocó en revisar la literatura sobre la música latina y en imaginar las diversas formas en las cuales pudiésemos enmarcarla en una exhibición de museo. Iniciamos esta imaginación colectiva con una serie de coloquios en la Universidad de Washington en 2005, con una inversión del Simpson Center for the Humanities, donde invitamos a investigadores prominentes de la música latina, incluyendo a Raúl Fernández, Steve Loza, Deborah Pacini Hernández, Dan Sheehy y Deborah R. Vargas. Esto fue seguido en 2006 por un seminario de investigación de posgrado enseñado juntamente por los curadores, también financiado por el Simpson Center. Durante este tiempo, los curadores nos reunimos regularmente para preparar una solicitud de beca del NEH, para la cual diseñamos una narrativa detallada de la exhibición.

Ante el limitado espacio de museo y tiempo de producción, necesitábamos trazar algunos límites dentro de un tema tan vasto. Decidimos por la organización geográfica de las ciudades: New York, Miami, San Antonio, Los Angeles y San Francisco – no

necessarily mean a museum exhibit is more important than an academic monograph, we want to embrace the opportunity *American Sabor* has given us to share our research and ideas beyond the university. Accordingly, this book builds on the experience of curating an exhibit, the exhibit's strategies for communicating to a diverse public, and the feedback and experience we gained during the ten years we spent curating and touring the exhibit.

▲ The Los Angeles section of the original *American Sabor* exhibit at the Experience Music Project in Seattle. Displayed in the glass cases are Ritchie Valens's guitar, Linda Ronstadt's charro suit, and El Vez's gold lamé suit. (Lara Swimmer)

CREATING THE NARRATIVE

The idea of curating a museum exhibit appealed to us as a way to extend the conversations of our academic publications and

solo por la manera en que estas ciudades representaron la diversidad de las experiencias de l@s latin@s (véase la introducción), pero también porque, como centros de producción comercial de música, estas cinco ciudades también encajaron con nuestra elección de crear una exhibición que se enfocara en la música *popular* específicamente. El ímpetu de la exhibición había surgido de una concesión de la Paul G. Allen Family Foundation para promover los estudios de la música popular a través de la colaboración entre la Universidad de Washington, el EMP y la estación de radio KEXP. A esta colaboración se le llamó la American Music Partnership of Seattle (AMPS). Un estudiante de posgrado, Rob Carroll, que fue empleado como coordinador del proyecto, aportó la idea de combinar los intereses por la música del EMP con los intereses en la música latina de la facultad de la Universidad de Washington, y de este modo comenzaron las conversaciones sobre la exhibición *American Sabor* en 2004.

Además de los límites de la geografía (de las cinco ciudades) y repertorio (música popular), elegimos limitar el período histórico a artistas y géneros que han sido populares desde la Segunda Guerra Mundial. Ocasionalmente, hemos tenido que ahondar más profundamente en la historia (por ejemplo, para mencionar a la pionera tejana de grabación, Lydia Mendoza, o discutir el jazz de New Orleans durante el cambio del siglo XX). Aunque las comunidades latinas y su hacer musical ciertamente tienen una historia más larga en Estados Unidos, fue sobre todo después de la Segunda Guerra Mundial que la categoría de "música latina" comenzó a tomar forma en la imaginación del público, de modo que este período de tiempo fue apropiado para nuestra historia.

La noción de música latina nos transporta al desafío central de *American Sabor*: ¿Cómo reconocer historias únicas, experiencias y estilos locales aun cuando los agrupemos bajo la rúbrica monolítica de "latino"? ¿Cuál va a ser la narrativa global que conecte convincentemente los distintos géneros (mambo, salsa, conjunto, tejano, pachuco, jazz, rock and roll, hip-hop, punk y country), las

teaching to a broader audience. The initial phase of our work focused on reviewing the scholarship on Latino music and imagining the various ways we might frame it in a museum exhibit. We initiated this collective imagining with a series of colloquia at the University of Washington in 2005, funded by the Simpson Center for the Humanities, to which we invited prominent scholars of Latino music, including Raul Fernandez, Steve Loza, Deborah Pacini Hernandez, Dan Sheehy, and Deborah R. Vargas. This was followed in 2006 by a graduate research seminar cotaught by the curators, also funded by the Simpson Center. During this time the curators met regularly to prepare an NEH grant application, for which we designed a detailed narrative of the exhibit.

Faced with limited museum space and production time, we needed to draw some boundaries within such a vast topic. We settled on the geographic organization by cities – New York, Miami, San Antonio, Los Angeles, and San Francisco – not only for the way they represented the diversity of Latino experiences (see the introduction) but also because, as centers of commercial music production, these five cities fit well with our mandate to create an exhibit that focused specifically on *popular* music. The impetus for the exhibit had come from a grant from the Paul G. Allen Family Foundation to promote popular music studies through collaboration between the University of Washington, EMP, and KEXP radio. This collaboration was called the American Music Partnership of Seattle (AMPS). Graduate student Rob Carroll, who was employed as a project coordinator for AMPS, came up with the idea of matching EMP's interest in popular music with UW faculty interests in Latino music, and that was how conversations about the *American Sabor* exhibit began in 2004.

In addition to boundaries of geography (five cities) and repertoire (popular music), we chose to limit the exhibit's historical span to artists and genres that have been popular since World War II. We have occasionally had to dip further back in history (for example, to talk about Tejana recording pioneer Lydia Mendoza, or about

distintas identidades (puertorriqueña, cubana, dominicana, mexicana, pachuca, chicana, tejana, nuyorican) y las distintas regiones a quienes *American Sabor* representa?

Parte de la respuesta es que la categoría de latino ayuda a expandir el marco racial de blanco y negro que estructura la mayoría de las narrativas de la música popular de Estados Unidos. Como Deborah Pacini Hernández opina, "Esta estratagema ha excluido [l@s latin@s] de esferas musicales percibidas en términos binarios, así como negro (por ejemplo, R&B y hip-hop) y blanco (por ejemplo, rock o pop)". Una meta importante de *American Sabor* es interrumpir esta narrativa binaria y estimular a la gente a pensar en l@s latin@s como piezas claves integrales en la formación de la cultura americana.

No obstante, y más allá de plantar un espacio para l@s latin@s en la historia de la música americana, también buscamos identificar los hilos que los conectan a través de regiones y géneros. Decidimos enfocar en tres temas, en particular: (1) migración e inmigración, (2) innovaciones de la juventud cruzando fronteras étnicas y raciales y (3) articular una experiencia americana a través de la música. El encuentro de estos mismos temas en diferentes contextos regionales ayudó a los visitantes a entender las continuidades entre las diversas experiencias latinas. En una exhibición de museo estilo no-lineal este énfasis en temas recurrentes también ayudó a comunicar mensajes medulares independientemente del orden en que la gente caminaba por el espacio. Algunos podrían empezar a ver la exhibición con la sección de New York, otros con la sección de Los Angeles, pero en cualquier caso, empezarían a pensar en inmigración y migración, en las innovaciones de la juventud cruzando fronteras, y en la articulación de una experiencia americana. Esta cuestión de leer no-lineal fue solamente una de las consideraciones curatoriales que no nos hubo surgido en el escrito académico, y que nos hizo pensar en, entre otras cosas, la definición de investigación.

jazz in New Orleans at the turn of the twentieth century), because Latino communities and Latino music-making certainly have a longer history in the United States. It was mostly after World War II, however, that the category of "Latin music" began to take shape in the public imagination, and so this time frame was appropriate to our story.

The notion of Latin music brings us to a central challenge of *American Sabor*: how to acknowledge unique local histories, experiences, and styles even as we lump them together under the monolithic rubric of "Latino." What is the overarching narrative that convincingly connects the many distinct genres (mambo, salsa, conjunto, Tejano, pachuco, jazz, rock and roll, hip-hop, punk, country), identities (Puerto Rican, Cuban, Dominican, Mexican, pachuco, Chicano, Tejano, Nuyorican), and regions that *American Sabor* represents?

Part of the answer is that the category of "Latino" helps expand the black-and-white racial framework that structures most narratives of US popular music. As Deborah Pacini Hernandez observes, this framing "has excluded [Latin@s] from musical domains perceived in binary terms, such as 'black' (e.g., R&B, hip-hop) and 'white' (e.g., rock or pop)." An important goal of *American Sabor* is to disrupt this binary narrative and encourage people to think about Latinos as integral players in the shaping of American culture.

Beyond simply staking out a space for Latin@s in the story of American music, we also sought to identify threads that connect them across region and genre. We settled on three themes, in particular, to foreground: (1) migration and immigration, (2) youth innovations crossing ethnic and racial boundaries, and (3) articulating an American experience through music. Encountering these same themes in different regional contexts helped visitors understand the continuities between diverse Latino experiences. In a nonlinear museum exhibit, this emphasis on recurrent themes also helped communicate some core messages regardless of the

INVESTIGACIÓN, RELACIONES Y COMUNICACIÓN

La exhibición y el libro están basados en una investigación tradicional, para irnos a la segura. Estamos posicionados en los hombros de numerosas autoridades académicas que han documentado las historias y los estilos de las comunidades y artistas latinos. Nuestra propia y original investigación está directamente representada en la exhibición y el libro: el trabajo de Marisol en la música de salsa en Estados Unidos, Puerto Rico y Venezuela; el trabajo de Michelle en la música punk chicana, desempeño en arte y género; y la investigación doctoral de Francisco Orozco en la escena de R&B chicano en San Antonio, todos han contribuido piezas al rompecabezas que es el diverso paisaje musical de la música latina. El EMP también patrocinó más de cuarenta entrevistas en vídeo con músicos y fanáticos latinos, muchas de las cuales fueron llevadas a cabo por Marisol (en New York) y Francisco (en Texas). Sin embargo, si pensamos en la investigación como un proceso educativo activo y sistemático, esta exhibición y este libro incluyen mucho más que esto.

El alcance de *American Sabor* nos requirió aprender a través del diálogo, tanto escrito como oral, de personas de diferentes orígenes y experiencias. Comenzó con un debate vigoroso entre nosotros tres, donde compartimos nuestras perspectivas disciplinarias diversas y métodos de etnomusicología, estudios culturales, teoría feminista chicana y realización (*performance*). Mientras nuestras conversaciones se extendían a la colaboración de un vasto círculo de eruditos, artistas y activistas, quedamos impresionados con la forma en que el conocimiento se produce a través de las relaciones, y nos percatamos de que no se puede separar de la forma y el contexto en el que se comunica. Por ello, nuestra investigación incluye el proceso de acceder, sintetizar y comunicar diversas formas de conocer. Más allá de un mero hecho objetivo que un investigador descubre, el conocimiento es algo que aprendemos con una relación en particular, en un momento, en un contexto. Por lo tanto, la *forma* en que comunicamos ese conocimiento, el modo en

order in which people walked through the space. Some might start viewing the exhibit in the New York section and others in the Los Angeles section, but in either case they would begin to think about immigration and migration, about youth innovation crossing boundaries, and about articulating an American experience. This issue of nonlinear reading was just one of many curatorial considerations that had not come up for us in academic writing, and that made us think, among other things, about the definition of research.

RESEARCH, RELATIONSHIP, AND COMMUNICATION

The exhibit and book are based on a great deal of traditional research, to be sure. We stand on the shoulders of numerous scholars who have documented the histories and the styles of Latino communities and artists. Our own original research is also directly represented in the exhibit and the book: Marisol's work on salsa music in the United States, Puerto Rico, and Venezuela; Michelle's work on Chicano punk music, performance art, and gender; and Francisco's doctoral research on the Chicano R&B scene in San Antonio have all contributed pieces to the jigsaw puzzle of the diverse Latino music soundscape. The EMP also sponsored over forty videotaped interviews with Latino musicians and fans, many of which were conducted by Marisol (in New York) and Francisco (in Texas). If we think of research as a process of active and systematic learning, however, it includes much more than this.

The scope of *American Sabor* required us to learn through dialogue, both written and oral, between people from diverse backgrounds and experiences. It began with vigorous debate among the three of us, in which we shared our diverse disciplinary perspectives and methods from ethnomusicology, cultural studies, Chicana feminist theory, and performance. As our conversations extended to collaboration with a vast circle of scholars, artists, and activists, we were impressed with the way that knowledge is produced through relationships, and realized that it cannot be

que otros se envuelven con él, es una parte importante de lo que comunicamos.

El director curatorial del EMP, Jasen Emmons, nos planteó este detalle más simplemente: teníamos que contar una historia. Sin embargo, para una exhibición de museo, tuvimos que aprender a contar historias en un medio que era nuevo para nosotros, el cual integraba texto, imágenes y sonido. La narrativa que habíamos diseñado para la beca del NEH sirvió como una plantilla a la que ahora agregamos texto e imágenes. Jasen asignó un límite de palabras para cada segmento de texto – tanto como 175 palabras para una sección y tan sólo 35 palabras para un artista en particular, quizás 50 si él o ella era especialmente importante. Para los académicos que solían escribir artículos de veinte páginas sobre un artista en particular o un género, esto significó que tuvimos que aprender toda una nueva forma de escribir. Nos dijo: tienen que escribir para que un chico de octavo grado los pueda entender. Escojan un par de hechos o atributos que caractericen vívidamente al artista o al género. Sean concisos y utilicen palabras que estimulen la imaginación.

Por ejemplo, para representar a Willie Colón, escribimos el siguiente texto de panel para la exhibición:

> Con unos pocos compañeros de escuela, el sonido del trombón atrevido y mucha audacia, Willie Colón comenzó su carrera musical tocando en bailes de centros comunitarios en el Sur del Bronx. Su disco extremadamente popular del 1972, "Asalto Navideño", mezcló música jíbara puertorriqueña con salsa. Sus colaboraciones con los cantantes Héctor Lavoe y Rubén Blades produjeron muchos clásicos de la salsa.

Solo podíamos decir tanto en 50 palabras, pero teníamos la esperanza de agarrar la atención del lector para que buscara más, y en tal momento podía encontrar el trombón de Willie Colón montado en una caja de cristal; su grabación clásica de "La Murga" en la mesa de mezclar, donde podía aislar el trombón de Colón o la voz de

separated from the form and context in which it is communicated. Our research thus includes the process of accessing, synthesizing, and communicating diverse ways of knowing. More than just an objective fact that a researcher uncovers, knowledge is something we learn in a particular relationship, moment, context. The *form* in which we communicate that knowledge, therefore, and the way others engage with it, is an important part of *what* we communicate.

EMP curatorial director Jasen Emmons put this to us more simply: we needed to tell a story. For a museum exhibit, though, we had to learn to tell stories in a medium that was new for us, and that integrated text, images, and sound. The narrative we had designed for the NEH grant served as a template into which we now added text and images. Jasen assigned word limits for each segment of text – as many as 175 words for a section overview and as few as 35 for a particular artist, maybe 50 if he or she was especially important. For academics used to writing twenty-page articles about a single artist or genre, this meant we had to learn a whole new way of writing. Write so that you can be understood by an eighth grader, we were told. Choose a couple of facts or attributes that vividly characterize the artist or genre. Be concise and use words that stimulate the imagination.

To represent Willie Colón, for example, we wrote the following text panel for the exhibit:

> With a few schoolmates, a blatty-sounding trombone, and a lot of audacity, Willie Colón began his music career playing dances in South Bronx community centers. His hugely popular 1972 album, "Asalto Navideño," mixed Puerto Rican jíbaro music with salsa. Collaborations with singers Hector Lavoe and Rubén Blades produced many salsa classics.

We could only say so much in 50 words, but we hoped to get the reader's attention so they would look for more, at which point they

Héctor Lavoe; un volante anunciando un baile en el Hunts Point Palace en el sur del Bronx; la carátula del disco *Asalto Navideño*, con Santa y un duende luchando para sacar un televisor por la ventana de un apartamento a la salida de incendios; los sonidos jíbaros de "Esta Navidad" en el módulo con guía sonora para escuchar salsa; paneles de texto, fotografías y ejemplos para escuchar de Héctor Lavoe y Rubén Blades; un segmento de entrevista en vídeo con Willie Colón; y un panel introductorio con un resumen de la salsa. Cada visitante puede salir con una impresión diferente de Willie Colón porque no está asimilando pasivamente un texto fijo y comprensivo, sino que sigue su camino activamente, por él o ella escogido, a través de las aplicaciones distintivas de la exhibición. Ellos están creando su propia relación con Willie Colón y con la música de salsa.

Según señaló Priscilla Peña Ovalle en su reseña de la exhibición para la *American Quarterly*, "*Sabor* es tanto intelectualmente como visceralmente rico"[1], y esto es lo que hemos tratado de lograr con el libro. Nuestro estilo de escribir conserva algo de la economía del lenguaje de la exhibición, con un énfasis en la ilustración vívida sobre la explicación exhaustiva. Hemos escogido no usar notas académicas al calce salvo con lo entrecomillado; en su lugar incluimos una lista de nuestras más importantes fuentes en las notas al calce de cada capítulo. Todas las citas vienen de músicos y aficionados en lugar de eruditos, y están destinadas a proveer un tipo de voz diferente en contrapunto al nuestro. Esta multivocalidad está subrayada por un formato distintivo para las citas, en las cuales los lectores pueden navegar separadamente del texto, si así lo desean. Lo mismo aplica a las imágenes y sus leyendas. Imaginamos que estas distinciones en el formato permitirán que *American Sabor* (el libro) se experimente de diferentes formas, para que los lectores naveguen por las citas o las imágenes, salten adelante a capítulos posteriores o recurran al internet para escuchar canciones e historias de sonido.

Por encima de todo, nos hemos esforzado en colocar el sonido musical en el centro de la experiencia, tanto de la exhibición de

might find Willie Colón's trombone mounted in a glass case; his classic recording of "La Murga" on the mixing board, where they could isolate Colón's trombone or Hector Lavoe's voice; a flyer for a dance at Hunts Point Palace in the South Bronx; the *Asalto Navideño* album cover, with Santa and an elf wrestling a TV set out of an apartment window and onto the fire escape; the jíbaro sounds of "Esta Navidad" in the guided listening module on salsa music; text panels, pictures, and listening examples for Hector Lavoe and Rubén Blades; a segment of a video interview with Willie Colón; and an introductory panel with an overview of salsa. Each visitor may come away with a different impression of Willie Colón because they are not passively assimilating a fixed and comprehensive text but actively following a path of their own choosing through the exhibit's diverse features. They are making their own relationship with Willie Colón and with salsa music.

As Priscilla Peña Ovalle noted in her review of the exhibition for *American Quarterly*, "*Sabor* is both intellectually and viscerally rich,"[2] and this is what we have tried to achieve with the book. Our writing style retains some of the exhibit's economy of language, and an emphasis on vivid illustration over exhaustive explanation. We have chosen not to use standard scholarly documentation except with quotations; instead, we include a list of our most important sources in the notes for each chapter. All quotations are from musicians and aficionados rather than other scholars, and are meant to provide a different kind of voice in counterpoint to our own. This multivocality is underscored by a distinct formatting for the quotes, which readers can browse separately from the narrative text if they choose. The same is true of images and their captions. We imagine that these distinctions in formatting will allow *American Sabor* (the book) to be experienced in different ways, as readers browse quotations or images, jump ahead to later chapters, or go to the internet to listen to songs and sound stories.

museo como del libro. La música es, obviamente, la atracción distintiva de *American Sabor*, de modo que el sonido musical debe estar en una forma primaria de contar historias. Para la exhibición en el EMP, el personal construyó cabinas especiales donde la gente pudiera entrar en grupos para escuchar la guía auditiva – trozos de audio de cinco minutos, presentando narraciones intercaladas con extractos musicales, que ahora se llaman "cuentos sonoros" en el libro y en el sitio web de *American Sabor*. Rafael Pérez, de los estudios de Rojo Chiringa en Puerto Rico, nos ayudó a desarrollar algunos prototipos de los cuentos sonoros, y los refinamos en colaboración con la productora de radio de KEXP, Michelle Myers, quien nos enseñó trucos de radio, tales como usar lenguaje visualmente descriptivo y evitar la música vocal detrás de la voz del narrador. La exhibición también cuenta con una vellonera y audio interactivos que incluían una mesa de mezclar música y un teclado.

Cuando los oídos de los visitantes se sintonizaron con las influencias y estilos latinos, escucharon nuevas historias y significados en canciones familiares. Por ejemplo, aprendieron a oír "Louie Louie" como un cha-cha-chá, originalmente compuesto por el director de orquesta cubano René Touzet; aprendieron que el nombre de la cantante de punk Alice Bag es Alicia Armendariz y que su estilo vocal poderoso fue inspirado por las cantantes de música ranchera como Lucha Reyes. También se interesaron en nuevos artistas y estilos. De esta manera, la exhibición les proporcionó una orientación que les ayudó a continuar aprendiendo por sí mismos a través de escuchar. En el libro, estimulamos a los lectores a que hagan lo mismo, llamando la atención a algunas canciones en cada capítulo y marcando lugares donde cuentos sonoros particulares son un buen complemento del texto. Al hablar constantemente de sonido musical y referir a los lectores a los ejemplos de audio, les recordamos que su aprendizaje no está completo sin escuchar. Por ello, este libro es un punto de partida, una orientación hacia un viaje continuo de escuchar, y experimentar y sentir la música.

Above all, we have striven to put musical sound at the center of the experience for both the museum exhibit and the book. Music is obviously the distinctive attraction of *American Sabor*, so musical sound should be a primary mode of telling stories. For the exhibit the EMP staff built special booths where people could enter in groups to listen to the guided listening – five-minute audio pieces featuring narration interspersed with musical excerpts, which are now called "sound stories" in the book and on the *American Sabor* website. Rafael Pérez at Rojo Chiringa studios in Puerto Rico helped us develop some prototypes of the sound stories, and we refined them in collaboration with KEXP radio producer Michelle Myers, who taught us radio tricks, such as using visually descriptive language and avoiding vocal music behind the narrator's voice. The exhibit also had a jukebox, and audio interactives that included a mixing board and a keyboard.

When visitors' ears became attuned to Latino influences and styles, they heard new histories and meanings in familiar songs. They learned to hear "Louie Louie" as a cha-cha-chá, for example, originally composed by Cuban bandleader René Touzet; they learned that punk singer Alice Bag's given name is Alicia Armendariz, and that her powerful vocal style was inspired by female ranchera singers such as Lucha Reyes. They also took interest in new artists and styles. In these ways the exhibit provided an orientation that helped them continue learning on their own through listening. In the book, we encourage readers to do the same by drawing attention to a few songs in each chapter and marking places where particular sound stories are a good complement to the text. By consistently talking about musical sound and referring readers to audio examples, we remind them that their learning is not complete without listening. The book is thus a starting point, an orientation for an ongoing journey of listening and experiencing music.

Similarly, curating the exhibit was only a starting point for our own learning. After the exhibit opened to the public, research

Del mismo modo, montar la exhibición fue sólo un punto de partida para nuestro propio aprendizaje. Después que la exhibición abrió al público, la investigación y exploración continuaron a través de simposios, talleres y diálogos en lugares donde se mostraba *American Sabor* a través de todo el país. También invitamos a la gente local a que añadiera demostraciones propias que resaltaran a los artistas latinos y sus comunidades, lo que muchos de ellos hicieron. En la preparación del manuscrito del libro volvimos una vez más a los eruditos y a los artistas con pericia sobre los estilos e historias relevantes (algunos de los cuales conocimos en el transcurso de la gira de la exhibición), solicitando su realimentación acerca de los borradores de los capítulos. También conocimos fotógrafos, diseñadores, coleccionistas y artistas, que nos ayudaron a encontrar imágenes y nos contaron nuevas historias. *American Sabor* no es meramente algo que creamos y le mostramos a la gente; es un vehículo para construir relaciones, un proceso que está en curso.

El trabajo de construir relaciones es por momentos difícil, incluso desalentador y, de estas experiencias difíciles también mucho hemos aprendido. Las instituciones con las cuales nos hemos asociado en varias instancias de *American Sabor* (dos exhibiciones, una página web y un libro), han tenido sus propias prioridades y perspectivas, las cuales a veces han estado en desacuerdo con las nuestras. Sin embargo, el proyecto sobrevivió y prosperó por la fuerza de las relaciones. El director curatorial del EMP, Jasen Emmons, solicitó e incorporó nuestra participación en cada aspecto del diseño de la exhibición. Miriam Bartha, directora asistente del Simpson Center for the Humanities, ayudó a forjar un memorando de entendimiento entre la Universidad de Washington y el EMP. Evelyn Figueroa de SITES hizo una labor heróica para promover la integridad y eficacia de la exhibición. Muchos de nuestros socios en los locales dónde se presentó la exhibición – incluyendo a Víctor Viesca en la Universidad de California, Los Angeles; María Ángela López Vilella del Museo de las Américas en Puerto Rico; Erlinda Torres del Arizona Latino Arts and Cultural Center

and exploration continued through symposia, workshops, and dialogues at venues where *American Sabor* was shown all over the country. We also invited local venues to add displays of their own that would highlight local Latino artists and communities, which many of them did. In preparing the book manuscript we once again turned to scholars and musicians with expertise in the relevant styles and histories (some of whom we met in the course of the exhibit's touring), soliciting their feedback on chapter drafts. We also met photographers, designers, collectors, and artists who helped us find new images and told us new stories. *American Sabor* is not just something we created and showed to people; it is a vehicle for building relationships, a process that is ongoing.

This work of building relationships is at times difficult, even discouraging, and from these difficult experiences we have learned as well. The institutions with whom we partnered in the several iterations of *American Sabor* (two exhibits, a website, and a book) had their own priorities and perspectives which at times were at odds with ours. Nonetheless the project survived and prospered on the strength of relationships. EMP curatorial director Jasen Emmons solicited and incorporated our input on every aspect of the exhibit design. Miriam Bartha, assistant director of the Simpson Center for the Humanities, helped forge a memo of understanding between the University of Washington and EMP. Evelyn Figueroa at SITES did heroic work to promote the integrity and efficacy of the exhibit. Many of our partners at local venues that hosted the exhibit – including Victor Viesca at California State University, Los Angeles; María Ángela López Vilella at the Museo de las Américas in Puerto Rico; Erlinda Torres at the Arizona Latino Arts and Cultural Center in Phoenix; and others – organized excellent educational programming and outreach. Our project manager Margaret Sullivan at UW Press also made extra time to meet and consult with us about the integration of text and image that was so important to this book. Our engagement in all of these relationships and our responses to them are as much a part of our "research" as archival

en Phoenix, entre otros – organizaron programas educacionales excelentes y de gran alcance. Nuestra gerente de proyecto, Margaret Sullivan, de UW Press, también nos regaló más de su tiempo para discutir la integración del texto con las imágenes, un aspecto muy importante de este libro. Nuestro compromiso con todas estas relaciones y nuestras respuestas a ellos son tan parte de nuestra "investigación" como lo son el trabajo de archivo, etnografía, entrevistas, análisis musical y/o cualquier otro método de investigación.

Tal como explicamos anteriormente, hemos tratado de aplicar creativamente algunos principios de la curación de museo a la escritura de este libro. Dicho esto, un libro por naturaleza, propone una narrativa más lineal que una exhibición de museo, e incluye más información textual y argumentos. Un libro también impone unas restricciones que nos obligaron a hacer ciertas concesiones con la UW Press, de las cuales una de la más difíciles fue incluir subtítulos únicamente en inglés junto a las imágenes e incluir las traducciones al español al final del libro. Por otro lado, los autores también nos hemos sentido más libres para actuar con relación a nuestras propias prioridades en la escritura del libro. Por ejemplo, el tema del género fue importante en la exhibición de museo, pero nos concentramos en un panel especial llamado "Mujeres con Actitud"; en el libro, sin embargo, lo elevamos al estatus de un tema central (junto con inmigración/migración y innovaciones juveniles cruzando fronteras).

Otro tema al cual le hemos dado más atención significativamente en el libro es la construcción de comunidades a través de la música. Al igual que en la exhibición, nuestra atención a la "música popular" resalta la participación latina en la cultura común de Estados Unidos, mientras también subraya las diferencias locales. El libro, en última instancia, plantea una pregunta que la exposición no hace, es decir: ¿Cuándo y cómo se convierte el éxito comercial en perjuicio, y cómo pueden resistir los músicos al modelo

work, ethnography, interviews, musical analysis, or other traditional methods of research.

As explained above, we have tried to creatively apply some principles of museum curation to the writing of the book. That said, a book by its nature proposes a more linear narrative than a museum exhibit, and includes more textual information and argument. A book also imposes formatting constraints that forced us to make some compromises with UW Press (one of the most difficult was the decision to include only English captions next to the images and provide the Spanish translations at the back of the book). In other ways, though, we the authors have been more free to act upon our own priorities in the writing of the book. The theme of gender, for example, was important in the museum exhibit but was concentrated in a special panel called "Women with Attitude"; in the book, however, we have elevated it to the status of a central theme (along with immigration/migration and youth innovation crossing boundaries).

Another theme to which we give significantly more attention in the book is community building. As in the exhibit, our attention to "popular music" highlights Latino participation in the common culture of the United States, while also underscoring local differences. The book ultimately raises a question that the exhibit does not, though: when and how does commercial success become a detriment, and how do musicians resist the commercial model of music consumption to rehumanize musical experience and combat social alienation?

Attention to the role of music in community building is not simply an intellectual imperative but one that stems from our lived experience. Marisol grew up in Santurce, Puerto Rico, home to many luminaries of salsa music, and she experienced salsa (as well other styles) as both a social activity and an expression of politics and identity. As a teenager during the 1980s Michelle participated in Chicano punk, where young people came together through fashion, art, theater, and music to defy dominant social

comercial de consumo de música para rehumanizar la experiencia musical y combatir la enajenación social?

La atención al papel de la música en la construcción comunitaria no es simplemente imperativa intelectualmente, sino que es el tallo de nuestra experiencia vivida. Marisol creció en Santurce, Puerto Rico, hogar de muchísimas luminarias de la música de salsa, y ella experimentó la salsa (como también otros estilos) como una actividad social al igual que como una expresión política y de identidad. Como una adolescente durante los años 1980, Michelle participó en el punk chicano, donde la juventud se unió a través de la moda, el arte, el teatro y la música, para desafiar las normas sociales dominantes y reivindicar su propia identidad. También nos hemos envuelto en los movimientos más recientes de fandango y bomba discutidos en el capítulo 5. Todos nosotros hemos participado en la fundación del Seattle Fandango Project en 2009 y continuamos activamente involucrados en sus talleres semanales y con el intercambio de artivistas de México, California y del noroeste de Estados Unidos. Marisol y Shannon también están comprometidos con las colaboraciones en curso de activistas de bomba en Seattle, Puerto Rico y otros lugares. Mientras que nuestra creciente atención al activismo artístico de los capítulos posteriores del libro corresponde a la conciencia general del surgimiento del DIY ("do-it-yourself", o hazlo tú mismo), también refleja nuestra propia participación en estos movimientos artivistas.

RELACIÓN CON LA LITERATURA

Si lo comparamos con la literatura existente sobre la música latina, *American Sabor* se distingue en primer lugar y sobre todo por su alcance. *American Sabor* ofrece una visión integral y comparativa de la participación latina en la música popular estadounidense entre la Segunda Guerra Mundial y el presente, mientras la mayoría de los libros sobre la música latina al día de hoy se enfocan en un género en particular, una región, un grupo étnico/nacional

norms and assert their own identities. We have also been involved in the more recent fandango and bomba movements discussed in chapter 5. All of us participated in founding the Seattle Fandango Project in 2009 and continue to be actively involved with its weekly workshops, and in exchanges with artivistas from Mexico, California, and the Northwest. Marisol and Shannon are also engaged in ongoing collaborations with bomba activists in Seattle, Puerto Rico, and elsewhere. While our increasing attention to arts activism in later chapters of the book corresponds to the rise in DIY (do-it-yourself) consciousness generally, it also reflects our own participation in these artivist movements.

RELATION TO THE LITERATURE

Compared to the existing literature on Latino music, *American Sabor* is distinguished first of all by its scope. *American Sabor* offers a comprehensive and comparative view of Latino participation in American popular music between World War II and the present, whereas most books about Latino music to date focus on a particular genre, region, ethnic/national group, or theoretical issue. The seminal book on Latino music, John Storm Roberts's *The Latin Tinge* (originally published in 1979 and reissued in 1999) is heavily skewed toward Caribbean styles such as rumba, mambo, and salsa that are commonly understood to comprise "Latin music." Several other books do the same (e.g., Fernández 2002, Morales 2003). There are also books on Tejano (Texas Mexican) music (Paredes 1958, Peña 1985 & 1999, San Miguel 2002); Chicano and Mexican American music (Álvarez 2008, Hutchinson 2007, Loza 1993, Macías 2008, McFarland 2008, Reyes 1998, Simonett 2001), and Puerto Rican music in New York (Flores 2000, Glasser 1995, Loza 1999, Rivera 2003). There are books that focus on particular genres of Latino music (Avant-Mier 2010, Bag 2011, Boggs 1992, Calvo Ospina 1995, Gerard and Sheller 1989, McCarthy and Sansoe 2004, Padura and Clark 2003). There

o en un tema teórico. El libro seminal de música latina de John Storm Robert, *The Latin Tinge* (originalmente publicado en 1979 y reeditado en 1999), está fuertemente orientado hacia los estilos caribeños como la rumba, el mambo y la salsa, que comúnmente se entiende que componen la música latina. Varios otros libros hacen lo mismo (por ejemplo, Fernández 2002, Morales 2003). También hay libros sobre música tejana (Paredes 1958, Peña 1985 & 1999, San Miguel 2002), sobre música chicana y méxico-americana (Álvarez 2008, Hutchinson 2007, Loza 1993, Macías 2008, McFarland 2008, Reyes 1998, Simonett 2001) y sobre la música puertorriqueña de New York (Flores 2000, Glasser 1995, Loza 1999, Rivera 2003). Existen libros que se enfocan en géneros particulares de la música latina (Avant-Mier 2010, Bag 2011, Boggs 1992, Calvo Ospina 1995, Gerard y Sheller 1989, McCarthy y Sansoe 2004, Padura y Clark 2003). Hay libros que toman la perspectiva transnacional de la música latina (Cepeda 2010, Flores 2009, Madrid y Moore 2013, Mendívil y Espinosa 2015, Nájera-Ramírez, Cantú y Romero 2009, Pacini Hernández, Fernández L'Hoeste y Zolov 2004, Pacini Hernández 2010, Ragland 2009, Rivera, Marshall y Pacini Hernández 2009, Rondón 2008, Waxer 2002). También hay libros de música latina escritos desde perspectivas feministas, literarias y otras disciplinas que pueden ser colectivamente descritos como estudios culturales (Aparicio 1998, Habell-Pallán 2005, Quintero Rivera 1998 y 2009, Paredes 2009, Ramírez 2009, Vargas 2012).

El único libro que tiene una visión amplia e integrada de la música latina en Estados Unidos es el de Deborah Pacini Hernández, *Oye Como Va: Culturas Híbridas e Identidad en la Música Latina Popular* (2010). Está escrito y principalmente dirigido a una audiencia académica, basado en una extensa revisión de la literatura de la música popular. Su contribución más original es la excelente obra etnográfica de la autora sobre los inmigrantes dominicanos y colombianos y sus correspondientes comunidades "emisoras", lo que le da a *Oye Como Va* una perspectiva más transnacional

are books that take a transnational perspective on Latino music (Cepeda 2010, Flores 2009, Madrid and Moore 2013, Mendívil and Espinosa 2015, Nájera-Ramírez, Cantú, and Romero 2009, Pacini Hernandez, Fernández L'Hoeste, and Zolov 2004, Pacini Hernández 2010, Ragland 2009, Rivera, Marshall, and Pacini Hernández 2009, Rondón 2008, Waxer 2002) . There are also books on Latino music written from feminist, literary, and other disciplinary perspectives that might collectively be described as cultural studies (Aparicio 1998, Habell-Pallán 2005, Quintero Rivera 1998 & 2009, Paredes 2009, Ramírez 2009, Vargas 2012).

The one book that takes a broad and integrated view of Latino music in the United States is Deborah Pacini Hernández's *Oye Como Va: Hybridity and Identity in Latino Popular Music* (2010). It is written mainly for an academic audience, based on extensive review of the literature on popular music. Its most original contribution is the author's excellent ethnographic work with Dominican and Colombian immigrants and their corresponding "sending" communities, which gives *Oye Como Va* a relatively more transnational perspective compared to ours. *Oye Como Va* is uneven in its chronological coverage, delving most deeply into music and events of the 1980s onward (although it begins with overviews of 1950s Latin music recording labels, rock in the 1960s, and salsa, disco, and hip-hop in the 1970s). *American Sabor*, by contrast, begins with the 1940s and '50s (a time period that Pacini Hernández refers to as a golden era of Latin music's popularity but does not discuss in detail) and gives similar attention to this and each subsequent era up until the present.

More significant than differences in content, though, are the differences in perspective and style between *Oye Como Va* and *American Sabor*. Pacini Hernández is concerned with articulating broad patterns in music and culture and explaining them in terms of sociological, ideological, and economic factors. For example, why were Chicanos more engaged in rock music than Puerto

si la comparamos con la nuestra. *Oye Como Va* es irregular en su cubierta cronológica, hurgando más profundamente en la música y los eventos de los años 1980 en adelante (aunque comienza con resúmenes de los sellos disqueros de música latina de los 1950, de rock de los 1960 y de salsa, la música disco y el hip-hop de los 1970). En contraste, *American Sabor* comienza en los años 1940 y 1950 (el período de tiempo al cual Pacini Hernández se refiere como la época de oro de la popularidad de la música latina, pero no lo discute en detalle), y le da atención similar a ésta y cada una de las épocas subsiguientes hasta el presente.

Sin embargo, más importantes que las diferencias en el contenido, son las de perspectiva y de estilo entre *Oye Como Va* y *American Sabor*. Pacini Hernández está preocupada en articular patrones amplios de música y cultura, y explicarlos en términos de factores sociológicos, ideológicos y económicos. Por ejemplo: ¿Por qué estaban los chicanos más comprometidos con la música de rock que los puertorriqueños en los años 1960? ¿Por qué se mantuvo la salsa en gran parte separada del mercado del "ritmo mundial" en los 1980? ¿Por qué el reggaetón eclipsó la música "urbana regional" así como el rap de banda en la primera década del siglo XXI? Ella utiliza artistas y canciones seleccionados para ilustrar sus argumentos sobre tendencias más amplias, y ofrece descripciones y análisis de la música muy limitados. Nuestro enfoque es básicamente lo opuesto – mientras dirigimos al lector hacia patrones más amplios y perspectivas teóricas, nosotros enfatizamos en las historias de músicos y bandas específicas, los espacios donde tocaban, el sonido de la música y los sentimientos de la gente que lo experimentaban. Diferentes lectores pueden percibir diferentes significados, pero no antes de involucrarse con las historias, los sonidos y la gente.

En pocas palabras, nuestro enfoque está basado en las comunidades de las cuales los estilos musicales y los artistas surgieron, y es a través del compromiso con lo local que esperamos orientar a

Ricans in the 1960s? Why did salsa remain largely separate from the "world beat" market in the 1980s? Why did reggaeton eclipse "urban regional" music like banda rap in the first decade of the twenty-first century? She uses selected artists and songs to illustrate her arguments about broader trends and provides very limited description and analysis of music. Our approach is basically the opposite – while we steer the reader toward broad patterns and theoretical perspectives, we foreground the stories of particular musicians and bands, the venues in which they performed, the sound of the music, and the feelings of the people who experienced it. Different readers may emerge with different meanings, but not before engaging with the stories, the sounds, and the people.

Simply put, our focus is on the communities from which popular styles and performers emerged, and it is through an engagement with the local that we hope to steer readers toward global understandings. We believe that this sensibility is a valuable complement to the critical theory that also informs our choices, and we hope the book's integration of visual, verbal, and audio modes will help it appeal to a broad public, especially the people whose own experiences and communities are represented here.

los lectores hacia un entendimiento global. Entendemos que esta sensibilidad es un complemento valioso de la teoría crítica que también informa nuestras opciones, y tenemos la esperanza de que la integración de lo visual, verbal y sonoro ayude a atraer a un público más amplio, especialmente a las personas cuyas propias experiencias y comunidades están aquí representadas.

APÉNDICE

LEYENDAS EN ESPAÑOL

22 Los Tigres del Norte son una banda familiar de música norteña, la cual se mudó de México a San José, California, en los años 1960. Lograron una fanaticada devota a través de cinco décadas con canciones como "Jaula de Oro", que habla sobre las tristezas y alegrías de la experiencia del inmigrante. Han ganado múltiples premios Grammy y Latin Grammy. Han tocado para tropas estadounidenses en el extranjero. (Filomena García)

24 El bailarín, cantante y actor Sammy Davis Jr. (1925–1990) nació en la ciudad de New York de madre puertorriqueña y padre afroamericano. En 1956 protagonizó en el musical de Broadway *Wonderman* junto a la bailarina puertorriqueña Chita Rivera. Como miembro del "Rat Pack" con Dean Martin y Frank Sinatra (mostrados aquí) protagonizó una serie de películas exitosas en los años 1960. (Library of Congress, Prints and Photographs Division, LC-DIG-ds-03671)

24 José Feliciano, nacido en Lares, Puerto Rico, en 1945, se mudó al Spanish Harlem en la ciudad de New York a la edad de cinco años. Llamó la atención tocando en clubes populares del Greenwich Village como adolescente y firmó un contrato con RCA en 1963. Ciego de nacimiento, practicaba intensamente, e introdujo el estilo clásico de guitarra de cuerdas de nilón a la música popular. Los numerosos éxitos de Feliciano incluyen "Feliz Navidad", su versión de "Light My Fire" por los Doors y el tema del espectáculo de televisión *Chico and the Man*. (Library of Congress, Prints and Photographs Division, LC-USZ62-117428)

25 La cantante Linda Ronstadt (n. 1946) se crió en Tucson, Arizona, donde contó la leyenda musical chicana, Lalo Guerrero (a la derecha, con su hijo Dan a la izquierda) como un amigo cercano de la familia. Con éxitos que incluyeron "You're No Good", "Tracks of My Tears" y "Blue Bayou", Ronstadt fue aclamada como la Primera Dama del Rock en los años 1970. En 1987 proclamó su herencia mexicana con su disco de larga duración *Canciones de Mi Padre*. Sus trece premios Grammy abarcan múltiples categorías, incluyendo Country, Pop, Mexican American y "Lifetime Achievement". (Dan Guerrero)

26 La Imperial Band de New Orleans en 1908, dirigida por el trompetista Emanuel Emile Pérez, segundo desde la derecha. Debido a las bandas militares que viajaban y otras conexiones históricas entre New Orleans y México, tanto como una cuarta parte de los músicos profesionales de jazz en la ciudad durante el cambio de siglo pueden haber sido mexicanos. (Cortesía del Hogan Jazz Archive, Tulane University)

53 El pianista cubano Dámaso Pérez Prado (1916–1989) fue arreglista de la Sonora Matancera y otras bandas antes de mudarse a la ciudad de México en 1949. Este afiche de un concierto en San Francisco, anunciando una banda de mariachi y al actor Michael O'Shea en la misma cartelera, subraya el atractivo panamericano e internacional de Pérez Prado. (Cortesía de Horwinksi Printing Co., Oakland, CA)

54 Frank Grillo, tcc "Machito" (1908?–1984), fue el pionero de una influyente fusión de jazz con ritmos latinos en New York en los años 1940. Esta foto de su banda, Machito and His Afro-Cubans, muestra músicos de diversos orígenes: el bajista Bobby Rodríguez de Tampa; el conguero Luis Miranda y el trompetista/director musical Mario Bauzá (su cabeza detrás de Machito) de Cuba; los percusionistas José Mangual (bongós) y Ubaldo Nieto (timbales) de Puerto Rico; el saxofonista Freddy Skerritt (a la izquierda de Machito) de las Indias Occidentales; y el saxofonista judío Lenny Hambro del Bronx. Machito comparte el canto con su hermana Graciela. (Henry Medina)

55 Nacido de padres puertorriqueños en Spanish Harlem, Ernesto Antonio "Tito" Puente (1923–2000) estudió piano con Victoria Hernández, siendo un niño. Tocó bongós brevemente con Machito antes de ser reclutado por la Marina de los Estados Unidos en 1942, y luego de la guerra usó el GI Bill para estudiar teoría musical y orquestación en la Juilliard School of Music. En 1948 formó su propia banda que sentó el estándar para la música bailable latina y el jazz latino, grabando más de cien discos de larga duración durante los próximos cincuenta años. Aun después de que la salsa se popularizara, "El Rey del Timbal" insistía en que lo que él tocaba era música afrocubana. "La salsa", decía él, "es lo que pongo en mis espaguetis". (Joe Conzo Archives)

61 El cantante y líder de banda Tito Rodríguez (1923–1973) creció en Santurce, Puerto Rico, pero se mudó a New York para impulsar su carrera musical. Su rivalidad con Tito Puente fue legendaria, y algunas veces las dos bandas compartían titulares y tocaban sets alternados para los bailadores. Rodríguez combinaba la energía rítmica y el baile con su voz que derretía corazones. (Pablo Yglesias collection)

62 Willie Torres, cantante del sexteto de Joe Cuba, toma el piso con un instructor de baile judío en el Pines Hotel de las montañas Catskill temprano en los años 1960. Muchas bandas latinas de baile de New York trabajaban en centros turísticos de verano en las Catskills (conocidas como la "borscht belt"). (Latin Jazz and Salsa Collection, Division of Rare and Manuscript Collections, Cornell University Library)

65 Esta sesión de grabación con la orquesta de Machito en New York presenta muchas de las luminarias de la música afrocubana. La foto incluye al percusionista Chano Pozo (tercero de izquierda en el medio), el pianista y arreglista René Hernández (a la derecha de Pozo con gafas de sol), el director musical Mario Bauzá (escribiendo de rodillas), el líder de la banda y tresista, Arsenio Rodríguez (detrás de Bauzá en un traje oscuro), el cantante Miguelito Valdés (con el brazo alrededor de Arsenio), la cantante Olga Guillot (sentada) y Frank "Machito" Grillo a la extrema derecha. El percusionista, cantante y líder de orquesta puertorriqueño, Tito Rodríguez, está sentado al lado de Guillot. (Joe Conzo Sr. Archives)

69 El vibrafonista Cal Tjader (1925–1982), nacido de artistas de vodevil sueco-americanos en el Área de la Bahía de San Francisco, que de niño bailaba zapateado "tap" profesionalmente. Aquí comparte un chiste con el percusionista cubano, Willie Bobo, quien ayudó a convertir el conjunto de Tjader en uno de los proponentes más destacados del latin jazz en los años 1950 y 1960. (Freddy Almena)

70 Mongo Santamaría (1922–2003) se mudó de Cuba a New York temprano en los años 1950 y tocó con Tito Puente. Más tarde se unió a la banda de Cal Tjader y participó en la escena innovadora y orientada a la fusión: "cool jazz" de la costa del oeste. Su composición "Afro Blues" fue grabada por John Coltrane, entre otros. (Latin Jazz and Salsa Collection, Division of Rare and Manuscript Collections, Cornell University Library)

73 Mike Amadeo (con el chaleco negro) en su tienda de discos del Sur del Bronx, "janguiando" con Johnny Pacheco. Amadeo le compró la tienda a Victoria Hernández en 1968 (una foto del hermano de Victoria, el compositor Rafael Hernández, cuelga en la pared en la parte superior izquierda). Continuó el legado de

Victoria supliendo música para la comunidad puertorriqueña, presentando una de las selecciones más completas del mundo entero, de artistas de Puerto Rico. En honor a su trabajo cultural, la calle donde la Casa Amadeo está localizada fue renombrada Mike A. Amadeo Way en 2014. (Cortesía de Mike Amadeo)

74 Los Panchos, el trío vocal más popular en América Latina, originalmente se formó y grabó en 1944 en New York. De izquierda a derecha: el cantante principal puertorriqueño, Hernán Avilés, con Chucho Navarro y Alfredo Gil de México. (Pablo Yglesias collection)

77 Los estilos de pachuco y pachuca en exhibición en un baile en Los Ángeles en los años 1940. El exceso extravagante del largo y holgado de los "zoot suits" atrajo la fantasía de niños y niñas de igual modo. Los pachucos fueron demonizados por su alteración de la moda, notablemente en los Motines de los Zoot Suits del 1943, cuando marineros que estaban de pase en Los Ángeles atacaron a estos jóvenes, los "zoot suiters", y les rasgaron sus ropas. (Getty Images/Bettman)

78 Nacido en Boyle Heights, Lionel "Chico" Sesma (1924–2015) asistió a la Escuela Superior Theodore Roosevelt, donde tocaba trombón en una banda con su compañero de clase Edmundo Martínez Tostado (más tarde conocido como Don Tosti). Como músico, líder de banda, promotor y personalidad de radio, Sesma jugó un rol importante en popularizar la música afrocubana con méxico-americanos. Promovió espectáculos de estrellas de música latina como Tito Puente, Pérez Prado y Celia Cruz en conciertos mensuales: "Latin Holidays" en el Hollywood Palladium. En esta foto a mediados de los años 1950, se le muestra con su programa bilingüe, *Con Sabor Latino*, en la emisora KDAY. (De la colección personal de Lionel "Chico" Sesma)

81 Edmundo Martínez Tostado (1923–2004) nació en Segundo Barrio, un vecindario de clase trabajadora de El Paso, históricamente hablando, y a la edad de nueve años tocó violín con El Paso Symphony Orchestra. Luego de que su familia se mudó a Los Ángeles, tomó

el nombre profesional de Don Tosti y se convirtió en el bajista de la orquesta de Jack Teagarden, seguido de temporadas musicales con Les Brown, Charlie Barnet y Jimmy Dorsey. Su grabación de 1948 "Pachuco Boogie" fue el primer disco de larga duración que vendió sobre un millón de copias. (Stephen D. Lewis)

84 Lalo Guerrero, a quien llamaban "El Padre de la Música Chicana", le da crédito a su madre por la orientación y el estímulo que le brindó, ayudándolo así a convertirse en un músico profesional. Su grabación de 1995 con Los Lobos, *Papa's Dream*, fue una de muchas grabaciones para niños. La larga carrera de Guerrero y su prolífica producción ha sido reconocida con numerosos premios, entre ellos el National Heritage Award y el National Medal of Arts. (Retrato cortesía de Mark Guerrero; carátula de la Pablo Yglesias collection)

87 El acordeonista Narciso Martínez y el concertista de bajo sexto, Santiago Almeida, aumentaron el estándar para los músicos de conjunto tejano con sus grabaciones instrumentales virtuosas en los años 1930. Más tarde acompañaban a cantantes que grabaron con el sello Ideal en los 1940, incluyendo al dúo de hermanas, Carmen y Laura (mostradas aquí). (Cortesía de la Arhoolie Foundation: www.arhoolie.org.)

88 Guadalupe Guzmán (a la derecha) viajaba todos los años desde el sur de Texas hasta el este de Washington para trabajar en las cosechas, y eventualmente se estableció en el Valle de Yakima en Washington, para que sus hijos pudieran asistir a la escuela durante el año escolar. Con la ayuda de la leyenda del bajo sexto, Santiago Almeida, quien también se estableció en Yakima, les enseñó música de conjunto a sus hijos Joel, José y Manuel (de izquierda a derecha). En los años 1980 Joel regresó a San Antonio y logró ser un exitoso acordeonista y compositor de música tejana. (Guzmán Photo Archives)

92 En las postrimerías de los años 1940 el saxofonista y líder de banda Beto Villa hizo la primera grabación de lo que se conoce como orquesta tejana, mezclando

instrumentación y estilos de jazz, polka, ranchera y otros géneros que apelaron al público tejano. (Cortesía de la Arhoolie Foundation: www.arhoolie.org)

93 Lydia Mendoza (1916–2007), "La Alondra de la Frontera", comenzó cantando con Las Hermanas Mendoza. Los grupos de hermanas fueron una manera popular y respetable para que las mujeres pudieran presentarse profesionalmente, pero en 1934 ella comenzó a grabar y a presentarse sola, acompañándose poderosamente con una guitarra de doce cuerdas. Cantaba un repertorio panlatino y fue enormemente popular en ambos lados de la frontera. La carrera de Mendoza abarcó más de cinco décadas y fue condecorada con la National Heritage Fellowship y la National Medal of Arts. (San Antonio Express News/ZUMA Press)

94 El líder de banda Isidro López superó la división entre la sofisticación de la clase media y la estética de la clase trabajadora en los años 1950, incorporando rock and roll y rancheras en su formato de orquesta, y colaborando con acordeonistas como Tony de la Rosa. También incluyó cantantes, que en la música tejana habían estado previamente asociados mayormente con dúos vocales femeninos en lugar de orquestas grandes. (San Antonio Express News/ZUMA Press)

96 El Conjunto Bernal, presentando a los hermanos Bernal, Paulino y Eloy de Kingsville, Texas, cantaba armonías de tres voces con el estilo de los tríos internacionalmente populares como Los Tres Reyes. Eran conocidos por su sutileza y finura, y tocaban una variedad de géneros, incluyendo polkas, boleros, rancheras e inclusive cha-cha-chá. (Karlos Landin)

96 Esteban "Steve" Jordan (1939–2010), llamado "el Jimi Hendrix del Acordeón", nació de trabajadores agrícolas migrantes en Elsa, Texas, y se integró a la música cuando estuvo parcialmente ciego y no podía trabajar en los campos. Aprendió acordeón del gran Valerio Longoria y prosiguió para convertirse en uno de los acordeonistas más innovadores del mundo, encon-

trando una voz para este instrumento en el jazz, el rock, la salsa y mucho más. (San Antonio Express News/ZUMA Press)

97 Eva Ybarra, "la Reina del Acordeón", es una de las pocas mujeres acordeonistas que se convirtió en profesional en un género que era tradicionalmente dominado por hombres. Sus padres, quienes eran obreros migrantes, pero también músicos, tocaban con ella cuando era joven. Estaban encantados de que sus habilidades musicales brindaran una alternativa a Eva además de trabajar en los campos. En el 2017 recibió el National Heritage Award. (Eva Ybarra)

103 Muchos músicos apoyaron el movimiento de la United Farm Workers (UFW) en los años 1960 y 1970. Aquí la cantante folclórica méxico-americana Joan Baez se unió al presidente de la UFW, César Chávez (izquierda) cuando rompe un ayuno de veinticuatro días en 1972 en protesta de una ley en Arizona que le negaba a los trabajadores agrícolas el derecho a huelga. (© Glen Pearcy)

110 El vibrafonista Gil Rocha reclutó estudiantes de la Escuela Superior San Fernando para formar una banda llamada los Silhouettes en 1957. En esta foto Ritchie Valens está sentado con su guitarra, Walter Takaki toca el saxofón, Walter Prendez está en el micrófono y el baterista afroamericano Conrad Jones está escondido detrás de Valens. Cuando Rocha le dio una cinta de demostración a Bob Keene de Delphi records, Keene se embelesó con la voz de Valens y le negoció un contrato como solista. (Gil Rocha)

115 Con su canción éxito, "Farmer John", grabada con Rampart Records en 1964, los Premiers trajeron una escena vibrante de sonidos del rock and roll del este de Los Angeles a la atención nacional. Muchos escuchas de radio no tenían ni idea de que eran méxico-americanos. (Ruben Molina)

117 Los Beatles invitaron a Cannibal and the Headhunters a abrir el espectáculo de su gira de 1965 en los Estados Unidos. Aquí el cantante Frankie García posa con Paul McCartney en el avión donde viajaron

juntos. Cannibal and the Headhunters también compartieron la tarima con estrellas del R&B, tales como Marvin Gaye, The Temptations, Ben E. King y Wilson Pickett. Aunque los miembros originales se han muerto o retirado, al momento de este libro, Cannibal and the Headhunters continúan tocando. (Cortesía de Robert Zapata)

118 Con sus altos peinados de bucles y sus ricas armonías vocales, The Sisters (Rosella, Mary y Ersi) fueron favoritas en los espectáculos de la Batalla de las Bandas. Sus edades fluctuaban entre trece y quince. Su padre era tan estricto que las llevaba a los guisos a tocar y las devolvía derecho a la casa, de manera que no vieran los otros actos de la movida. (Ruben Molina)

121 Inspirado en la contracultura y el movimiento chicano, los VIPs cambiaron su nombre a El Chicano en las postrimerías de los años 1960. La cantante principal, Ersi Arvizu, previamente de The Sisters, tomó un aspecto diferente para que coincidiera con el espíritu de sus tiempos. (Ruben Molina)

123 Parte de lo que hizo que la música de la banda de Santana fuese tan fresca, fue la diversidad cultural y musical de los componentes de la banda. Retratado en la carátula de este disco del 1970 (de izquierda a derecha) están el guitarrista Carlos Santana (nacido en México), el percusionista Chepito Áreas (de Nicaragua), el percusionista Mike Carabello (de ascendencia puertorriqueña), el bajista Dave Brown, el tecladista Gregg Rolie y el baterista Michael Shrieve. (Pablo Yglesias collection)

124 En la edición de noviembre de 1975 del periódico *El Tecolote* se incluyó este artículo sobre una reunión en el Dolores Park protestando en contra del arresto de Paul Rekow y John Santos, sobre cargos que violaron una ordenanza de ruido público mientras tocaban tambores en el parque del Mission District. Santos, sentado a la derecha en la foto a mano izquierda, se convirtió desde entonces en una figura influyente de la escena musical latina de San Francisco, dirigiendo su propia banda, el Machete Ensemble, y colaborando con músicos líderes de New York, Puerto Rico y Cuba. (El Tecolote)

127 Carlos Santana (justo a la derecha del centro), de niño en Tijuana, tocaba su violín en la banda estilo mariachi de su padre. Más tarde, su familia se mudó a San Francisco, donde Carlos se enamoró de los "blues" como estudiante en la Escuela Superior Mission. (Cortesía de Carlos Santana y su familia)

128 Sheila Escovedo, hija de Pete Escovedo y ahijada de Tito Puente, empezó como percusionista tocando con la banda de su padre, Azteca, en sus años adolescentes. Más tarde adoptó su nombre artístico, Sheila E., para perseguir una carrera independiente. Además de encabezar sus propios proyectos, tocó batería con Prince en los años 1980. (San Antonio Express News/ZUMA Press)

131 Tower of Power, una banda multiracial de Oakland, sentó el estándar para otras bandas de rock y funk con su espectacular afinque en la sección de metales. Fundada en 1968 por el saxofonista tenor Emilio Castillo (abajo a la derecha) y el saxofonista barítono Stephen "Doc" Kupka (arriba a la derecha), la banda apoyó las causas progresistas tales como el movimiento de la United Farm Workers y fue popular con los méxico-americanos. Tower of Power continúa sus giras y presentaciones al momento de este libro, con algunos de los miembros originales, incluyendo a Castillo y a Kupka. (Bruce Steinberg)

132 Reflejando la cultura del Área de la Bahía con su toque de tambores espontáneo, la escena de clubes en la década de los 1970 en San Francisco presentó numerosas sesiones de improvisación y de intercambios entre músicos de diferentes bandas. Esta foto muestra al guitarrista Abel Sánchez, de Abel and the Prophets, con Coke Escovedo (que no era un miembro regular de la banda) tocando timbales en el centro nocturno Costa Brava en 1972. (Abel Sánchez)

134 Wolfgang Grajonca se escapó de persecución nazi para llegar a una casa albergue judía en New York, donde se cambió el nombre a Bill Graham. Como

creció escuchando mambo y otra música latina, Graham alimentó la escena musical multicultural de San Francisco a finales de los años 1960, consiguiéndole contratos a diversas bandas para tocar en el Fillmore Theater. También fue el representante de la banda de Santana, con quien se muestra aquí en el Festival de Woodstock en el 1969. (Baron Wolman)

135 Algunas bandas del Área de la Bahía se identificaban con el movimiento chicano a través de la imaginería azteca. El álbum de Azteca a la izquierda presenta un calendario azteca con teclas de piano añadidas. La carátula del primer álbum de Malo (que incluyó la canción éxito "Suavecito") usó la ilustración del pintor Jesús Helguera de la leyenda azteca de Iztaccihuatl y Popocatépetl. (Pablo Yglesias collection)

139 Little Joe (José María de León Hernández) nació en 1940 en Temple, Texas. A través de décadas de cambios en la moda y el estilo musical, Little Joe ha innovado, pero también se ha mantenido conectado con sus raíces tejanas de clase obrera, apoyando a trabajadores migrantes y representando su propio sello de grabación, Redneck Records. (Foto por Ramón R. Hernández).

140 Los Texas Tornadoes ganaron un premio Grammy en 1990 por la Mejor Tocata México-Americana, pero los músicos de este súpergrupo – (de izquierda a derecha) Augie Myers, Doug Sahm, Freddy Fender y Flaco Jiménez – todos tuvieron carreras ilustres que alcanzaron los mundos de R&B, rock and roll, country-western y música de conjunto. (San Antonio Express News/ZUMA Press)

143 Sam the Sham and the Pharaohs usaron un aspecto egipcio en la carátula de este disco del 1965. La canción éxito de este disco, "Woolly Bully", era tan bobalicona como sus vestuarios, pero incluía indicios de su identidad méxico-americana, incluyendo el conteo en español y el golpe sincopado de la guitarra eléctrica que sonaba como el bajo sexto. (Pablo Yglesias collection)

144 Los Royal Jesters comenzaron como un grupo de amigos de escuela superior de San Antonio que cantaban armonías a cuatro voces, en estilo doo-wop. Compartiendo el micrófono en este espectáculo del 1962 en el San Antonio Municipal Auditorium están (de izquierda a derecha) Oscar Lawson, Louis Escalante y Henry Hernández, mientras el cantante principal, Dimas Garza, canta solo a la derecha. La banda de respaldo es Otis and the Casuals. (Jesús García)

145 Los Royal Jesters, junto a los Sunglows, tocando para bailarines en la Plaza Juárez, San Antonio, temprano en los años 1960. El cantante principal de los Sunglows, Sunny Ozuna, sonriendo, está en la extrema izquierda entre los músicos. (Jesús García)

147 Los Sunliners, dirigidos por el cantante Sunny Ozuna, fue la banda más famosa de R&B en San Antonio en los años 1960. Su grabación de "Talk to Me" (la cual grabaron como los Sunglows) alcanzó el número 11 en las listas de *Billboard* "Hot 100" y le consiguió una presentación en el *American Bandstand* TV show. (Hispanic Entertainment Archives)

152 Adoptando el formato del quinteto de jazz de Cal Tjader, que incluyó un vibráfono en lugar de metales, Joe Cuba añadió un cantante, creando así un sexteto que podía competir con bandas de baile mucho más grandes. Esta foto de 1955 tomada en la despedida de año en la sala de baile Stardust, muestra a Tommy Berríos en el vibráfono, Nick Jiménez en el piano, Roy Rosa en el bajo, Joe Cuba en los timbales, el cantante Willie Torres en la campana y Jimmy Sabater en las congas. (Latin Jazz and Salsa Collection, Division of Rare and Manuscript Collections, Cornell University Library)

154 Este afiche diseñado por Izzy Sanabria, transmite la diversión alegre y liviana del boogaloo y del latino soul en los años 1960, un contraste con las imágenes elegantes del mambo y del cha-cha-chá en los años 1950. (Izzy Sanabria)

155 La carátula del disco del 1969 (a la izquierda) resalta la imagen de Joe Bataan como un verdadero títere de la calle. Aunque los padres de Bataan eran filipina y afroamericano, se identificó con la música de su

comunidad puertorriqueña y grabó por primera vez con el sello Fania. Sus esfuerzos de "crossover" hacia diversos públicos eventualmente lo llevaron al sello Salsoul, y se conoció como un innovador en el "Latin soul". Su canción "Rap-O Clap-O" del 1979 fue una de las primeras grabaciones de "rap" y fue un gran éxito con los fanáticos de música disco, especialmente en Europa. (Pablo Yglesias collection)

164 Cortijo y su Combo retaron el prejuicio racial y le dieron una cara moderna a la cultura afrocaribeña en las postrimerías de los años 1950. La carátula de su primer disco con el sello Seeco en 1958 apeló a la estética convencional de belleza europea. Cuando lanzaron *Baile con Cortijo y su Combo* con el sello Tropical más tarde ese mismo año, proclamaron audazmente su negrura. El percusionista y director de orquesta, Rafael Cortijo, está vestido de blanco a la izquierda y el cantante Ismael Rivera está de pie en el centro. El pianista Rafael Ithier, que después fundó El Gran Combo de Puerto Rico, se encuentra en la parte trasera a la derecha de Rivera. (Pablo Yglesias collection)

165 El Gran Combo de Puerto Rico se ha mantenido tocando y grabando continuamente desde que se fundó en 1962. Funcionando como un colectivo con acciones y responsabilidades similares para cada músico, es conocido en Puerto Rico como "La Universidad de la Salsa". Esta carátula del disco del 2007, *Arroz con Habichuelas*, incluye dos de los miembros originales de Cortijo y su Combo: el director de la banda, Rafael Ithier, en rojo, y Eddie Pérez debajo de él. (Marisol Berríos-Miranda collection)

167 El primer instrumento de Eddie Palmieri fue los timbales. Inspirado por su talentoso hermano mayor, Charlie, Eddie cambió al piano, pero conservó la sensibilidad de un percusionista, tocando montunos que impulsan la banda como un tren. A lo largo de más de cinco décadas de dirigir su propia banda, ha empujado la música de baile del Caribe latino con improvisación colectiva, armonías de jazz y arreglos creativos sin fin. (Joe Conzo Archives)

169 Un volante de un baile de sábado en la noche en 1963 en el Hunts Point Palace en el Bronx, donde, por dos dólares, la clase trabajadora podía bailar con las bandas más famosas del mundo, tales como las de Tito Puente y Eddie Palmieri. (Orlando Marín)

170 Una figura clave en la escena de la salsa de New York fue Johnny Pacheco, quien nació en la República Dominicana. Aprendió violín de su padre, y luego de inmigrar a New York a la edad de once años, aprendió acordeón, saxofón y flauta y estudió percusión en la Juilliard School of Music. En 1960, con la banda Pacheco y Su Charanga, popularizó un baile que se llegó a conocer como "pachanga" – un cruce entre "Pacheco" y "charanga". Como cofundador y director musical del sello disquero Fania, Pacheco ayudó a promover la popularidad internacional de la salsa. (Joe Conzo Archives)

171 Willie Colón enmarcó la música de baile latina en un contexto urbano crudo con álbumes como *The Hustler* y *El Malo*, e hizo de su sonido atrevido del trombón una de las marcas distintivas del estilo de salsa. Integró ritmos y estilos diversos, y sus colaboraciones con los cantantes Héctor Lavoe y Rubén Blades (cantando aquí con él en 1975) produjeron algunos de los clásicos más grandes de la salsa. (Francisco Molina Reyes II)

171 Héctor Lavoe (1946–1993) nació Héctor Juan Pérez Martínez en Ponce, Puerto Rico. A la edad de diecisiete años se mudó a New York, donde comenzó a cantar con Willie Colón en 1967. Con jovial energía y una voz que recordaba a los puertorriqueños su música jíbara, Lavoe logró que el público sintiera que él era uno de ellos. En la canción "Mi Gente" él canta, "Pero como soy ustedes, yo lo' invitaré a cantar". (Joe Conzo Archives)

171 Los fanáticos de salsa vieron su música como innovadora y conectada con la contracultura de sus tiempos. Este afiche del concierto, diseñado por Izzy Sanabria (retratado a la derecha), describe la salsa como psicodélica, alucinante y para personas no-normales. Sanabria fue un participante importante en la escena

de la salsa como DJ, promotor, MC y diseñador gráfico. (Izzy Sanabria)

173 El sello disquero Fania promovió la salsa a través de conciertos y grabaciones por un grupo que incluía músicos de primera y cantantes de diferentes bandas que firmaron con Fania. Este retrato de la Fania All Stars incluye, en orden de derecha a izquierda: *Fila superior*: Yomo Toro, Roberto Roena, Papo Lucca, Adalberto Santiago, Johnny Pacheco, Reynaldo Jorge, Ismael Miranda, Puchi Bulong, Luigi Texidor, Leopoldo Piñera, Héctor Lavoe *Fila central*: Aníbal Vázquez, Eddie Montalvo, Rubén Blades, Pupi Legarreta, Santos Colón, Papo Vázquez *Fila inferior*: Juancito Torres, Sal Cuevas, Pete "El Conde" Rodríguez, Celia Cruz, Cheo Feliciano, Nicky Marrero, Bomberito Zarzuela (Izzy Sanabria)

177 Los discos de Willie Colón, *Asalto Navideño,* temprano en los años 1970, integraron la música jíbara puertorriqueña, favorita en las Navidades, con la salsa. *Asalto* se refiere a una tradición puertorriqueña donde la gente va de casa en casa de amigos y familiares a cantar, pidiendo comida y bebida. Aquí, ese significado navideño de *asalto* contrasta graciosamente con el de New York, donde Willie Colón (con una pistola) y Héctor Lavoe ayudan a Santa a robar una gasolinera. (Pablo Yglesias collection)

180 Celia Cruz (1924–2003) era una mujer diminuta que se vestía exorbitantemente para igualar su potente voz y estimulaba al público con su exclamación famosa, "¡Azúcar!" Su carrera legendaria comenzó con la Sonora Matancera en Cuba, pero se relocalizó en New York después de la revolución de 1959. Allí se presentó y grabó con Tito Puente, con Johnny Pacheco y (en Puerto Rico) con La Sonora Ponceña, entre otros. Celia Cruz ganó el National Medal of Arts, otorgado por el Presidente Bill Clinton en 1994. (Francisco Molina Reyes II)

181 La cantante cubana La Lupe (Guadalupe Victoria Yolí Raymond, 1936–1992) cantaba con una pasión incomparable, y proyectaba un *personaje* exótico. Sus colaboraciones con Tito Puente en New York produjeron una serie de grabaciones muy aclamadas, incluyendo conmovedores boleros tales como "¿Qué Te Pedí?" y "La Tirana". Encabezó este concierto a mediados de los años 1960, que incluyó algunos de los más grandes nombres en la música latina. (Latin Jazz and Salsa Collection, Division of Rare and Manuscript Collections, Cornell University Library)

184 Latin Breed fue una de las primeras bandas de San Antonio en mezclar influencias de R&B con estilos mexicanos y líricas en español. Tocaron y grabaron brevemente en 1969 y luego se reformaron en 1973, con músicos que eran todos ex-miembros de Sunny and the Sunliners. Su "funky" y disciplinada sección de metales estableció un estándar en el género emergente de música tejana. Esta foto de 1974 tomada en la Misión San José muestra (fila superior, de izquierda a derecha) Julián Carrillo (teclado), Pete Garza (bajo), Jimmy Edward (cantante), Charlie de León (saxofón), George Cantú (trompeta); (fila inferior, de izquierda a derecha): Gibby Escovedo (saxofón), Richard Solís (batería), Steve Velázquez (guitarra) y Donald Garza (trompeta). (Hispanic Entertainment Archives)

188 Nativo de San Antonio, Emilio Navaira (1962–2016) atrajo fanáticos tanto por su vestimenta y presencia escénica como por su canto. Cultivó una imagen de vaquero sofisticado con el endoso de los sombreros Stetson, los mahones Wrangler y las botas Tony Lama. Navaira cantaba en español y en inglés y estuvo de gira con estrellas del country-western Alan Jackson y Clay Walker. (Ramón R. Hernández)

189 Laura Canales (1954–2005) de Kingsville, Texas, fue la mayor estrella de la música tejana en los años 1980, ganando los premios de Best Female Entertainer y Best Female Vocalist en los Tejano Music Awards todos los años desde 1983 hasta 1986. (San Antonio Express News/ZUMA Press)

191 Una de las bandas más populares de música tejana de los años 1980 fue Mazz, quienes, al igual que La Mafia y otros, adoptaron los sintetizadores y ritmos

de cumbia en la música "grupera" mexicana. Después de su separación en 1998 del cantante Joe López, el Grupo Mazz, mostrado aquí tocando en San Antonio en 2016, ha ganado múltiples premios Latin Grammy bajo la dirección del compositor y productor Jimmy González (a la izquierda). (Ramón R. Hernández)

193 Selena Quintanilla (1971–1995) fue un talento prodigioso que expandió la atracción de la música tejana a públicos diversos. En la foto a la izquierda (de 1987) se encuentra cantando con la banda de su familia, Los Dinos, cuando apenas contaba con dieciséis años de edad. (Ramón R. Hernández) A la derecha está una foto del vídeo de su último concierto en el Houston Astrodome en 1995. Vestida con un traje de pantalón púrpura con brillo, diseñado por ella misma, comenzó el "set" con un popurrí de éxitos de música disco antes de lanzar sus propias canciones. Los cantantes masculinos del coro, vestidos de cuero, invocan la bienvenida acogedora e inclusiva de raza y sexualidad en la cultura de la música disco. (Image Entertainment)

196 Chelo Silva, de Brownsville, Texas, fue una de las cantantes más populares en español de los Estados Unidos y México durante los años 1940 y 1950, especialmente conocida por sus boleros, canciones de desamor y pasión. (Cortesía de la Arhoolie Foundation: www.arhoolie.org.)

199 Jenni Rivera (1969–2012) estuvo activa en luchas sociales, incluyendo los derechos de los inmigrantes y esfuerzos en contra del abuso doméstico. Cantó inquebrantablemente sobre los retos personales de la familia en canciones como "Resulta," inspirada por el rompimiento de sus propios padres. La carrera de Rivera fue trágicamente terminada por un accidente de avión en 2012, no sin antes vender sobre 15 millones de discos. (San Antonio Express News/ZUMA Press)

205 ? and the Mysterians era una banda méxico-americana de Michigan, donde sus padres habían llegado originalmente de Texas como obreros migrantes. A su éxito de 1966, "96 Tears", a veces se le refiere como

la primera canción "punk" por sus letras melancólicas y por alternar pulsantemente entre dos acordes. La melodía contagiosa del órgano fue concebida originalmente en un acordeón, el instrumento distintivo de la música tejana de la clase trabajadora. (Pablo Yglesias collection)

212 El DJ Charlie Chase (Carlos Mandes) de los Cold Crush Brothers a veces mezclaba líneas del bajo de Bobby Valentín con otros ritmos del hip-hop. Estos ritmos de salsa gustaron a los bailadores aun cuando no los reconocían. Aquí se está preparando para tocar en la Escuela Superior Taft en el Bronx en el 1981. También en la foto están Tony Tone (izquierda) y MC LA Sunshine, de los Treacherous Three. (Joe Conzo Archives)

213 El "break dancing" de Crazy Legs (Richard Colón) en 1981 para una pieza de presentación creada por Henry Chalfant en el Common Ground en el distrito Soho de Manhattan. Está rodeado por otros miembros del equipo de baile Rock Steady: (desde la izquierda) Take One, Rip 7, Kippy Dee, Ty Fly y Mr. Freeze. El arte de grafiti detrás de él fue creado por TKid. (Henry Chalfant)

219 La cantante nuyorican Lisa Vélez ayudó a popularizar el "latin freestyle" en los años 1980. Tuvo un éxito con "Can You Feel the Beat" en este álbum debut de 1985 por Lisa Lisa y Cult Jam. (Pablo Yglesias collection)

221 Kid Frost (Arturo Molina Jr.) de Windsor, California, fue el primero en traer el rapeo latino a la atención de los escuchas del mainstream en 1990 con este disco, que incluyó el éxito "La Raza". (Pablo Yglesias collection)

225 Big Pun (Christopher Lee Ríos) creció en el sur del Bronx, donde aprendió a rapear con MCs tales como Fat Joe. Este CD, su primera grabación solo, subió al número 1 en las listas de R&B en 1998. Los fanáticos y críticos entusiastas compararon a Big Pun con los legendarios MCs Notorious B.I.G. y Tupac Shakur, estableciéndolo no simplemente como un rapero latino, sino como un MC de clase mundial que resultó ser latino. (Pablo Yglesias collection)

228 Con su CD del 2002, *El Abayarde*, Tego Calderón se convirtió en el primer artista de la escena underground puertorriqueña en lograr ventas significativas, ayudando así a proyectar el reggaetón internacionalmente. (Pablo Yglesias collection)

229 El dúo de productores de reggaetón, Luny Tunes, consiste de Francisco Saldaña y Víctor Cabrera. Nacidos en la República Dominicana, pasaron su adolescencia en Boston. Luego se mudaron a Puerto Rico en 2003, donde produjeron para el sello Flow Music. Su cinta mezclada *Más Flow*, que incluyó muchas de las estrellas emergentes del reggaetón, estableció a Luny Tunes como los productores preeminentes del reggaetón cuando apenas tenían unos veinte años de edad. (Reuters/Carlos Barria)

230 Ivy Queen es una de las relativamente pocas estrellas del reggaetón que es mujer. Este disco del 2007 incluye su hit "Que Lloren", que se burla de la vulnerabilidad de los hombres y les advierte que, en el amor, tienen las mismas probabilidades que las mujeres de sufrir y llorar. (Pablo Yglesias collection)

231 Calle 13 está entre los artistas más innovadores y exitosos del reggaetón, combinando música fresca con líricas irreverentes y de conciencia social. El cantante y compositor René Pérez Joglar (tcc Residente) y el productor musical Eduardo José Cabra Martínez (tcc Visitante), su hermanastro, aprendieron su oficio en la escena musical underground en San Juan, Puerto Rico, y grabaron su primer CD, *Calle 13*, en 2005. (James Atoa/Everett Collection)

234 Como la cantante principal de los Bags, Alice Bag (Alicia Armendariz) usó chillidos y gritos poderosos para crear un estilo vocal que influenció el sonido punk *hard-core* de la costa del oeste en los años 1980. Reflexionando sobre su estilo, años más tarde, Alice reconoció que parte de lo que estaba haciendo era expresando la bravura de las estrellas del cine mexicano como Lucha Reyes y Lola Beltrán, las cuales había escuchado cuando se criaba. Aquí posa con una foto de Elvis Presley. (Jennie Lens)

239 Ubicado en la impresora Self Help Graphics en el este de Los Angeles, el Vex era un evento bimensual organizado por Willie Herrón y Xiuy Velo, quienes presentaban bandas de todo el área de Los Ángeles. Los Minutemen (de San Pedro) y Black Flag (de Hermosa Beach) estaban entre las bandas de punk más famosas que tocaban en el Vex. Varios músicos chicanos tocaron con Black Flag, incluyendo a los cantantes Ron Reyes y Dez Cadena. (Raymond Pettibone)

242 Girl in a Coma incluye las hermanas nacidas en San Antonio, Nina y Phanie Díaz (izquierda y centro), las nietas de un músico de conjunto. Inspiradas por su abuelo, por Selena y por sus madrinas del punk, Alice Bag y Joan Jett, se unieron con su amiga de la infancia Jenn Alva (derecha) para crear una mezcla estridente de música tejana, country, punk y pop. Su acogida a oyentes homosexuales, su estatus como una banda de "todas chicas" y las conexiones que forjan entre la innovación y la tradición, las convierten en una fuerza creativa del rock chicano. (Cortesía de Blackheart Records Group Inc.)

243 Robert López, de Chula Vista, California, ayudó a formar la escena temprana de punk en la década de los 1970 en el este de Los Angeles, tocando con los Zeros y los Catholic Discipline. Es mejor conocido por su personaje de El Vez, una parodia humorística y provocativa del Rey del Rock and Roll (Elvis Presley). Como chicano haciendo referencia al ícono musical que se apropió de la música negra, todo el tiempo vestido con un traje de charro de lamé dorado, El Vez entretiene y edifica con una dosis fuerte de irreverencia. (colección de Michelle Habell-Pallán)

243 The Brat, con Teresa Covarrubias al frente como cantante principal, fue una banda de gran influencia en el este de Los Angeles en las postrimerías de los años 1970. (Edward Colver)

246 Los Lobos con el actor Lou Diamond Philips (segundo de la izquierda) quien hizo el papel de Ritchie Valens en la película del 1987 *La Bamba*. La banda sonora de la película presentó una versión en el estilo de son

jarocho, que Los Lobos grabaron con instrumentos folclóricos como el requinto (en las manos de David Hidalgo en el centro) y el guitarrón (en las manos de Conrad Lozano). El baterista Louie Pérez está sentado a la derecha, y César Rosas está a la izquierda con la guitarra. (Sherman Halsey)

251 Rubén Funkahuatl Guevara comenzó cantando en las fiestas de patio con un grupo de doo-wop llamado los Apollo Brothers al final de los años 1950. Colaboró con Frank Zappa temprano en los años 1970 creando un espectáculo construido alrededor de la presunción de una banda de rock chicano llamada Ruben and the Jets, que luego grabaron un par de sus propios discos. Su espectáculo solo del 2016, llamado "Confessions of a Radical Chicano Doo-Wop Singer", está basado en unas memorias que van a ser publicadas pronto. (Rubén Guevara)

255 Ozomatli desarrolló una fanaticada local a mediados de los años 1990 tocando en el Peace and Justice Center, un espacio comunitario en un edificio renovado del centro de Los Angeles. Presentando a un DJ y a un MC como también una sección de metales, Ozomatli toca un repertorio diverso que va desde funk y hip-hop hasta salsa, cumbia y samba. La banda agarró la atención del público nacional cuando fueron de gira con Carlos Santana en 1999, y ganaron premios Grammy en 2001 y 2004. (Abel Gutierrez)

257 El cantante Zack de la Rocha tocando con Rage Against the Machine en Regeneración, un colectivo artístico que él ayudó a patrocinar, en las postrimerías de los años 1990. Regeneración tomó la inspiración de los principios de organización comunitaria de los zapatistas rebeldes en Chiapas, México. (Antonio García)

258 La cantante, compositora, guitarrista, actriz, productora y activista Lysa Flores aprendió sus oficios en la escena artística del este de Los Angeles en los años 1990, produciendo espectáculos en el Peace and Justice Center y Regeneración. Ha coescrito canciones con John Doe de la banda 'X' y fue la guitarrista principal de la banda de "todas chicas" de Alice Bag,

Stay at Home Bomb. En 2016 Flores colaboró con las leyendas Flaco Jiménez y David Hidalgo en su disco *Immigrant Daughter*. Aquí está tocando con el East L.A. Taiko en 2011. (Vicente Mercado)

260 Martha González, cantante de la banda Quetzal, trajo la tarima a la música de rock, combinando estilos de zapateado jarocho con nuevos ritmos y movimientos. Además del sonido que crea, la tarima es un símbolo de resistencia y fuerza. Se dice que ha sido utilizado por gente de ascendencia africana como sustituta de los tambores, que estaban prohibidos por los españoles. También se considera el centro de la celebración del fandango, donde los ritmos de las bailadoras producen el ritmo pulsante de la comunidad allí reunida. (Abel Gutierrez)

261 La banda Santa Cecilia de Los Ángeles, con La Marisoul como cantante principal, mezcla el rock con ritmos mexicanos y latinos, incluyendo la cumbia, el son jarocho, la ranchera, el bolero y más. Su disco del 2014, *Treinta Días*, ganó el premio Grammy por Mejor Disco de Rock Latino, Urbano o Alternativo. (Abel Gutierrez)

271 Miami Sound Machine, presentando a la cantante Gloria Estefan y su esposo y director musical Emilio Estefan, causaron sensación internacional en las postrimerías de los años 1980 con una serie de éxitos – incluyendo "Conga" y "The Rhythm Is Gonna Get You" – que combinaron percusión y ritmos latinos con sintetizadores. (MoPOP Collection)

272 Los Spam All Stars, fundada por DJ Le Spam (tercero de la derecha), comenzaron tocando en la Pequeña Habana de Miami. Con una mezcla de hip-hop, funk, latino y electrónica, que ellos llamaron "descarga electrónica", han cultivado desde entonces un público y se han convertido en una de las bandas que más giras realiza por los Estados Unidos. (Pablo Yglesias collection)

274 Israel "Cachao" López fue una de las figuras destacadas en el desarrollo temprano del mambo. En los años 1960 se mudó a New York, donde logró gran impacto en muchos músicos jóvenes salseros. Relocalizado en

Miami en los años 1970, desapareció en gran medida del ojo público hasta que el actor Andy García lo ayudó a producir una aclamada serie de grabaciones de Sesiones Magistrales usando de modelo las descargas que Cachao había grabado en La Habana tarde en los años 1950. (Pablo Yglesias collection)

275 Ricky Martin (Enrique Martín Morales) comenzó su carrera en el mundo del entretenimiento a los doce años de edad, cantando en la banda de chicos Menudo desde 1984 hasta 1989. Alcanzó el estrellato internacional con los éxitos "La Copa de la Vida" (1998) y "Livin' la Vida Loca" (1999), ambas compuestas por el ex-compañero de la banda Menudo, Draco Rosa. En 2010 Martin creó un oleaje tremendo en el mundo de la música latina cuando anunció en su sitio oficial de la red, "Estoy orgulloso de decir que soy un homosexual afortunado. Estoy muy bendecido de ser quien soy". (Pablo Yglesias collection)

278 El conguero Ray Barretto, nacido en New York, partidario fiel y leal de la escena de la salsa en los años 1960 y 1970, inspiró a una generación de percusionistas jóvenes en la diáspora a encontrar orgullo y fuerza en su herencia musical afrocaribeña. (Pablo Yglesias collection)

279 Juan "Juango" Gutiérrez (izquierda) fundó Los Pleneros de la 21 en New York en los años 1980 para promover la bomba y la plena puertorriqueñas a través de presentaciones y talleres. Aquí Juango está tocando la pandereta, el tambor de mano que es el latido del corazón de la plena. A su lado está Tito Matos, miembro de Los Pleneros de la 21 en sus comienzos. Matos fundó su propio grupo, Viento de Agua, que combina la plena con estilos de bailes e instrumentación de bandas. (Tonito Zayas)

282 Alma Moyó, fundada en 2002 por Alex LaSalle (tocando tambor a la derecha), se presenta y enseña bomba en New York como un vehículo para que la juventud caribeña se conecte con su herencia africana. Como parte de su misión, Alma Moyó también colabora con gente que toca estilos como los palos

dominicanos y la *tumba francesa* haitiana que forman parte de la familia de bailes de tambores afrocaribeños más abarcadora. Aquí Manuela Arciniegas está bailando. (Dennis Flores)

287 Esta insignia de identificación fue emitida al músico Quetzal Flores como una medida de seguridad cuando él y otros artistas chicanos, en un colectivo llamado Big Frente Zapatista, viajaron a Chiapas, México, para reunirse con los zapatistas rebeldes y colaborar en presentaciones y hacer artístico. (Quetzal Flores)

289 Este es el *fandango fronterizo*, un evento anual que se lleva a cabo en mayo, en la frontera de México con los Estados Unidos en San Diego. La gente del lado de los Estados Unidos está tocando y cantando con la gente del otro lado, retando la separación de familias y comunidades que representa la verja. A la izquierda usando una gorra está Andrés Flores, de Veracruz, quien enseña y toca frecuentemente en un circuito de comunidades de fandango en los Estados Unidos. También enseñando su cara a la izquierda está Xochi Flores de la banda Cambalache de Los Angeles. (Oceloyotl X)

291 El fandango en un hogar de Seattle, con miembros del Seattle Fandango Project y el visitante y lutier César Castro (a la izquierda con gafas y barba). Los pies de los bailarines en la tarima producen el pulso de la música, mientras otros tocan acordes con sus jaranas y cantan versos alternados. (Scott Macklin)

292 Según se ha ido promoviendo la bomba más allá de los linderos de las familias y comunidades afropuertorriqueñas, donde originalmente tuvo su base, ésta ha sobrellevado varios tipos de cambios. Uno de esos cambios es la participación de las mujeres tocando tambores, como se observa en esta foto de un grupo de "todas mujeres", Las BomPleneras de Chicago. (César Salgado)

301 La sección de Los Angeles de la exhibición original de *American Sabor* en el Experience Music Project in Seattle. En las vitrinas de cristal están la guitarra de Ritchie Valens, el traje charro de Linda Ronstadt y el traje de lamé dorado de El Vez. (Lara Swimmer)

NOTAS AL CALCE
NOTES

INTRODUCCIÓN / INTRODUCTION

Recursos adicionales/additional resources: Gaye T. Johnson, "'Sobre las Olas': A Mexican Genesis in Borderlands Jazz and the Legacy for Ethnic Studies" (2008); Charles E. Kinzer, "The Tios of New Orleans and Their Pedagogical Influence on the Early Jazz Clarinet Style" (1996); Alejandro Madrid and Robin Moore, "The Danzón and Musical Dialogues with Early Jazz," chapter 4 in *Danzón: Circum-Caribbean Dialogues in Music and Dance* (2013); Deborah Pacini Hernandez, *Oye Como Va! Hybridity and Identity in Latino Popular Music* (2010); and John Storm Roberts, *The Latin Tinge: The Impact of Latin American Music on the United States* (1999 [1979]).

CAPÍTULO 1 / CHAPTER 1

Recursos adicionales/additional resources: Luis Alvarez, *The Power of the Zoot: Youth Culture and Resistance during World War II* (2008); Joe Conzo and David A. Pérez, *Mambo Diablo: My Journey with Tito Puente* (2012); Ruth Glasser, *My Music Is My Flag: Puerto Rican Musicians and Their New York Communities, 1917–1940* (1995); Michelle Habell-Pallán, "The Style Council: Asco, Music, and 'Punk Chola' Aesthetics, 1980–84" (2011); Steven Loza, *Barrio Rhythm: Mexican American Music in Los Angeles* (1993); Anthony Macías, *Mexican American Mojo: Popular Music, Dance, and Urban Culture in Los Angeles, 1935–1968* (2008); Manuel Peña, *The Texas-Mexican Conjunto: History of a Working-Class Music* (1985) and *The Mexican-American Orquesta: Music, Culture, and the Dialectic of Conflict* (1999); Catherine Sue Ramírez, *The Woman in the Zoot Suit: Gender, Nationalism, and the Cultural Politics of Memory* (2009); John Storm Roberts, *The Latin Tinge: The Impact of Latin American Music on the United States* (1999 [1979]); Jesse "Chuy" Varela, liner notes for *Pachuco Boogie* (2002); and Lise Waxer, "Of Mambo Kings and Songs of Love: Dance Music in Havana and New York from the 1930s to the 1950s" (1994).

1 Ray Santos, interview by Marisol Berríos-Miranda, October 2006, New York. Experience Music Project archives.

2 Eddie Palmieri, interview by Marisol Berríos-Miranda, August 2005, Seattle. Experience Music Project archives.

3 Frank Colón, interview by Marisol Berríos-Miranda, October 2006, New York. Experience Music Project archives.

4 Palmieri, interview.

5 Frank Colón, interview.

6 Carmen Void, interview by Marisol Berríos-Miranda, October 2006, New York. Experience Music Project archives.

7 Andy González, interview by Marisol Berríos-Miranda, October 2006, New York. Experience Music Project archives.

8 Ray Santos, interview with Marisol Berríos-Miranda, October 2006, New York. Experience Music Project archives.

9 Frank Colón, interview.

10 Dizzy Gillespie, quoted in *Routes of Rhythm*, DVD, hosted by Harry Belafonte, produced and directed by Eugene Rosow and Howard Dratch, written by Linda

Post; a production of Cultural Research and Communication, in association with KCET Los Angeles (New York: Cinema Guild, 1989 [distributor]).

11 Benny Velarde, interview by Joel Selvin, 2006, San Francisco. Experience Music Project archives.

12 Andy González, interview by Marisol Berríos-Miranda, October 2006, New York. Experience Music Project archives.

13 René Lopez, interview by Marisol Berríos-Miranda, October 2006, New York. Experience Music Project archives.

14 Mike Amadeo, interview by Marisol Berríos-Miranda, October 2006, New York. Experience Music Project archives.

15 Jesse "Chuy" Varela, interview by Joel Selvin, 2006, San Francisco. Experience Music Project archives.

16 Jesse "Chuy" Varela, interview by Alan Kelley, 2002; "Don Tosti: Music Maestro," *Latin Eyes* (San Francisco: KRON 4); originally broadcast September 1, 2002 (http://cemaweb.library.ucsb.edu/video/Tosti.mp4).

17 Moy Pineda, quoted in Manuel Peña, *The Mexican American Orquesta: Music, Culture, and the Dialectic of Conflict* (Austin: University of Texas Press, 1999), 57.

18 Lalo Guerrero, quoted in Peña, *The Mexican American Orquesta*, 148.

CAPÍTULO 2 / CHAPTER 2

Recursos adicionales/additional resources: Juan Flores, *From Bomba to Hip-Hop: Puerto Rican Culture and Latino Identity* (2000); Ruben Guevera, "The View from the Sixth Street Bridge: The History of Chicano Rock" (1985); Gaye T. Johnson, *Spaces of Conflict, Sounds of Solidarity Music, Race, and Spatial Entitlement in Los Angeles* (2013); Jim McCarthy and Ron Sansoe, *Voices of Latin Rock: People and Events that Created This Sound* (2004); Francisco Orozco, "Chololoche Grooves: Crossroads and Mestizaje in Chicano Soul of San Antonio" (2012); and David Reyes and Tom Waldman, *Land of a Thousand Dances: Chicano Rock 'n' Roll from Southern California* (1998).

1 Rubén Guevara, "The View from the Sixth Street Bridge: The History of Chicano Rock" in *Rock and Roll Confidential Report: Inside the Real World of Rock and Roll*, ed. Dave Marsh (New York: Pantheon, 1985).

2 Juan Barco, interview by Michelle Habell-Pallán, 2007, Seattle. Experience Music Project archives.

3 Jesse "Chuy" Varela, interview by Joel Selvin, 2006, San Francisco. Experience Music Project archives.

4 Hector González, interview by *Latinopia.com,* June 20, 2010; http://latinopia.com/latino-music/the-rampart-records-story/

5 Ersi Arvizu, interview by Mark Guerrero, 2007. Experience Music Project archives.

6 John Santos, interview by Joel Selvin, 2006, San Francisco. Experience Music Project archives.

7 Varela, interview.

8 José Simón, interview by Joel Selvin, 2007, San Francisco. Experience Music Project archives.

9 Varela, interview.

10 Ernie Garibay, interview by Francisco Orozco, 2006, San Antonio. Experience Music Project archives.

11 Henry Parrilla, interview by Francisco Orozco, 2006, San Antonio. Experience Music Project archives.

12 Andy González, interview by Marisol Berríos-Miranda, October 2006, New York. Experience Music Project archives.

13 Jimmy Sabater, interview by Marisol Berríos-Miranda, October 2006, New York. Experience Music Project archives.

14 Joe Santiago, interview by Marisol Berríos-Miranda, January 2007, Seattle. Experience Music Project archives.

CAPÍTULO 3 / CHAPTER 3

Recursos adicionales/additional resources: Marisol Berríos-Miranda and Shannon Dudley, "El Gran Combo, Cortijo, and the Musical Geography of Cangrejos/Santurce, Puerto Rico" (2008); Joe Conzo and David A. Pérez, *Mambo Diablo: My Journey with Tito Puente* (2012); Juan Flores, *From Bomba to Hip-Hop: Puerto Rican Culture and Latino Identity* (2000); Juan Flores, *Salsa Rising: New York Latin Music of*

the *Sixties Generation* (2016); Yessica Garcia-Hernandez, "Intoxication as Feminist Pleasure: Drinking, Dancing, and Un-Dressing with/for Jenni Rivera" (2016); Angel Quintero Rivera, *Salsa, sabor y control! Sociología de la música 'Tropical'* (2008); César M. Rondón, *El libro de la salsa: Crónica de la música del Caribe urbano* (1980); Guadalupe San Miguel Jr., *Tejano Proud: Tex-Mex in the Twentieth Century* (2002); Deborah R. Vargas, *Dissonant Divas in Chicana Music: The Limits of La Onda* (2012); and Lise Waxer, *Situating Salsa: Global Markets and Local Meanings in Latin Popular Music* (2002).

1 Rafael Figueroa Hernández, *Ismael Rivera: El sonero mayor* (San Juan, Puerto Rico: Instituto de Cultura Puertorriqueña, 1993), 19.

2 Willie Colón, interview by Marisol Berríos-Miranda, October 2006, New York. Experience Music Project archives.

3 Jose Mangual Jr., interview by Marisol Berríos-Miranda, October 2006, New York. Experience Music Project archives.

4 Willie Colón, interview.

5 Ralph Irizarry, interview by Marisol Berríos-Miranda, October 2006, New York. Experience Music Project archives.

6 Colón, interview.

7 *La Lupe: Queen of Latin Soul*, dir. Ela Troyano. Public Broadcasting Service (US), Independent Television Service, 2007.

8 Joe "Jama" Perales, interview by Francisco Orozco, 2006, San Antonio. Experience Music Project archives.

CAPÍTULO 4 / CHAPTER 4

Recursos adicionales/additional resources: Alice Bag, *Violence Girl: East L.A. Rage to Hollywood Stage: A Chicana Punk Story* (2011); Michelle Habell-Pallán, *Loca Motion: The Travels of Chicana and Latina Popular Culture* (2005); José Esteban Muñoz, "Queers, Punks, and the Utopian Performative," chapter 6 of *Cruising Utopia: The Then and There of Queer Futurity* (2009); Raquel Z. Rivera, *New York Ricans from the Hip Hop Zone* (2003); Raquel Z. Rivera, Wayne Marshall, and Deborah Pacini Hernandez, *Reggaeton* (2009);

Joseph G. Schloss, *Foundation: B-boys, B-girls, and Hip-Hop Culture in New York* (2009); and Victor Viesca, "The Battle of Los Angeles: The Cultural Politics of Chicana/o Music in the Greater Eastside" (2004).

1 Carlos Mandes, aka "Charlie Chase," quoted in Juan Flores, *From Bomba to Hip-Hop: Puerto Rican Culture and Latino Identity* (New York: Columbia University Press, 2000), 119–120.

2 Ralph "King Uprock" Casanova, quoted in Joseph Schloss, *Foundation: B-boys, B-girls, and Hip-hop Culture in New York* (New York: Oxford University Press, 2009), 150.

3 Anthony "MC Q-Unique" Quiles, quoted in Raquel Z. Rivera, *New York Ricans from the Hip Hop Zone* (New York: Palgrave Macmillan, 2003), 80–81.

4 Quiles, quoted in Rivera, *New York Ricans from the Hip Hop Zone*, 83.

5 Joseph Cartagena, aka "Fat Joe," quoted in Rivera, *New York Ricans from the Hip Hop Zone*, 96.

6 Tito Larriva, interviewed by Carolina González, "Unsung Heroes: Punk Pioneers Dez Cadena of Black Flag, Willie Herrón of Los Illegals and Tito Larriva of the Plugz Flip through the Lost Pages of Music History," *Frontera Magazine*, May 1997.

7 Alicia Armendariz, aka "Alice Bag," quoted in Michelle Habell-Pallán, "'Death to Racism and Punk Rock Revisionism': Alice Bag's Vexing Voice and the Ineffable Influence of Canción Ranchera on Hollywood Punk," in *Pop: When the World Falls Apart, Music in the Shadow of a Doubt*, ed. Eric Weisbard (Durham: Duke University Press, 2012).

8 Sean Carrillo, *Forming: The Early Days of Punk* (Santa Monica: Smart Art Press, 1999), 42.

9 Willie Herrón, quoted in Michelle Habell-Pallán, "The Style Council: Asco, Music, and 'Punk Chola' Aesthetics, 1980-84," in *Asco: Elite of the Obscure*, ed. Ondine Chavoya and Rita Gonzalez (Ostfildern, Germany: Hatje Cantz Verlag, 2011), 336–343.

10 Tito Larriva, "The Plugz," Modpunk Archives; http://punkandoi.free.fr/plugz_pic.htm

11 Louie Pérez, "Louie Perez – In His Own Words," June 16, 2010; http://latinopia.com/latino-music/louie-perez-in-his-own-words

12 Alice Armendariz, interview by Mary Anne Perez, "Troy Cafe Helps Latino Performers Hone Their Talents," *Los Angeles Times*, January 29, 1993; http://articles.latimes.com/1993-01-29/local/me-1981_1_troy-café

13 Ulises Bella, interview by John Ydstie, "Ozomatli's Diverse Music Gets Personal," *NPR Music*, May 19, 2007; www.npr.org/templates/story/story.php?storyId=10268539

14 Lysa Flores, "Lysa Flores: Immigrant Daughter," *Uprising Radio*, November 30 2007; http://uprisingradio.org/home/2007/11/30/lysa-flores-immigrant-daughter/

CAPÍTULO 5 / CHAPTER 5

Recursos adicionales/additional resources: Halbert Barton, "A Challenge for Puerto Rican Music: How to Build a Soberao for Bomba" (2004); Martha Gonzalez, "Zapateado Afro-Chicana Fandango Style: Self-Reflective Moments in Zapateado" (2009) and "Sonic (Trans)Migration of Son Jarocho 'Zapateado': Rhythmic Intention, Metamorphosis, and Manifestation in Fandango and Performance"

(2011); and Raquel Z. Rivera, "New York Afro–Puerto Rican and Afro-Dominican Roots Music: Liberation Mythologies and Overlapping Diasporas" (2012).

1 Tommy D. Mottola, quoted in *Latin Music USA*, episode 4, *Divas and Superstars*, directed by Adriana Bosch (WGBH/Boston and the BBC, 2009). Distributed by PBS Distribution.

2 Hector Luis Rivera Ortiz, personal communication with Shannon Dudley, 2014.

3 Ernesto Rodríguez, quoted in Raquel Z. Rivera, "New York Afro–Puerto Rican and Afro-Dominican Roots Music: Liberation Mythologies and Overlapping Diasporas," *Black Music Research Journal*, 32(2)(2012):19.

4 Martha Gonzalez, "Chican@ Artivistas: East Los Angeles Trenches, Transborder Tactics," PhD dissertation, University of Washington, 2013.

EPÍLOGO / AFTERWORD

1 This term is used on the project page of the public-relations agency Comunicad, "American Sabor: A Ford Cross-Cultural Brand Experience," www.comunicad.com/project/american-sabor

2 Priscilla Peña Ovalle, "Synesthetic Sabor: Translation and Popular Knowledge in American Sabor," *American Quarterly* 61(4)(2009), 981.

BIBLIOGRAFÍA
SELECTED BIBLIOGRAPHY

Alvarez, Luis. 2008. *The Power of the Zoot: Youth Culture and Resistance during World War II*. Berkeley: University of California Press.

Aparicio, Frances. 1998. *Listening to Salsa: Gender, Latin Popular Music, and Puerto Rican Cultures*. Hanover, NH: University Press of New England.

Aparicio, Frances R., and Cándida Frances Jáquez. 2003. *Musical Migrations: Transnationalism and Cultural Hybridity in Latin/o America*. New York: Palgrave Macmillan.

Avant-Mier, Roberto. 2010. *Rock the Nation: Latin/o Identities and the Latin Rock Diaspora*. New York: Continuum.

Bag, Alice. 2011. *Violence Girl: East L.A. Rage to Hollywood Stage: A Chicana Punk Story*. Port Townsend, WA: Feral House.

Barton, Halbert. 2004. "A Challenge for Puerto Rican Music: How to Build a Soberao for Bomba." *Centro Journal,* 16(1).

Berríos-Miranda, Marisol. 1999. "The Significance of Salsa Music to National and Pan-Latino Identity." PhD dissertation, University of California, Berkeley.

———. 2004. "Salsa Music as Expressive Liberation." *Centro Journal,* 16(2).

Berríos-Miranda, Marisol, and Shannon Dudley. 2008. "El Gran Combo, Cortijo, and the Musical Geography of Cangrejos/Santurce, Puerto Rico." *Caribbean Studies,* 36(2): 121-52.

Bessy, Claude, Edward Colver, Chris Morris, Sean Carillo, and Exene Cervenka. 2000. *Forming: The Early Days of L.A. Punk*. Santa Monica, CA: Smart Art Press.

Boggs, Vernon. 1992. *Salsiology: Afro-Cuban Music and the Evolution of Salsa in New York City*. New York: Excelsior Music. Distributed to the music trade by Theodore Presser Co., Bryn Mawr, PA.

Calvo Ospina, Hernando. 1995. *¡Salsa!: Havana Heat, Bronx Beat*. New York: Latin America Bureau (Research and Action). Distributed in North America by Monthly Review Press.

Cepeda, Maria Elena. 2010. *Musical ImagiNation: U.S.-Colombian Identity and the Latin Music Boom*. New York: New York University Press

Conzo, Joe, and David A. Pérez. 2012. *Mambo Diablo: My Journey with Tito Puente*. Milwaukee, WI: Backbeat Books.

Fernandez, Raul A. 2002. *Latin Jazz: The Perfect Combination = la combinación perfecta*. San Francisco: Chronicle Books in association with the Smithsonian Institution Traveling Exhibition Service.

Figueroa Hernández, Rafael. 1993. *Ismael Rivera: el sonero mayor*. San Juan, Puerto Rico: Instituto de Cultura Puertorriqueña.

Flores, Juan. 2000. *From Bomba to Hip-Hop: Puerto Rican Culture and Latino Identity*. New York: Columbia University Press.

———. 2016. *Salsa Rising: New York Latin Music of the Sixties Generation*. New York: Oxford University Press.

Garcia-Hernandez, Yessica. 2016a. "Intoxication as Feminist Pleasure: Drinking, Dancing, and Un-Dressing

with/for Jenni Rivera." *NANO: New American Notes Online*, 9.

——. 2016b. "Sonic Pedagogies: Latina Girls, Mother-Daughter Relationships, and Learning Feminisms through the Consumption of Jenni Rivera." *Journal of Popular Music Studies*, 28(4): 427-42.

Gerard, Charley, and Marty Sheller. 1989. *Salsa! The Rhythm of Latin Music*. Crown Point, IN: White Cliffs Media Co.

Glasser, Ruth. 1995. *My Music Is My Flag: Puerto Rican Musicians and Their New York Communities, 1917–1940*. Berkeley: University of California Press.

Gonzalez, Martha. 2009. "Zapateado Afro-Chicana Fandango Style: Self-Reflective Moments in Zapateado." In *Dancing across Borders: Danzas y Bailes Mexicanos*, ed. Olga Nájera-Ramírez, Norma E. Cantú, and Brenda M. Romero. Urbana: University of Illinois Press.

——.2011. "Sonic (Trans)Migration of Son Jarocho 'Zapateado': Rhythmic Intention, Metamorphosis, and Manifestation in Fandango and Performance." In *Ethnic Identity Politics, Transnationalization, and Transculturation in American Urban Popular Music: Inter-American Perspectives*, ed. Wilfried Raussert and Michelle Habell-Pallán. Trier, Germany: Wissenschaftlicher Verlag Trier.

——. 2013. "Chican@ Artivistas: East Los Angeles Trenches, Transborder Tactics." PhD dissertation, University of Washington.

——. 2014. "Mixing in the Kitchen: Entre Mujeres Feminine Translocal Composition." In *Performing Motherhood: Artistic, Activist and Everyday Enactments*, ed. Amber E Kinser, Terri Hawkes, and Kryn Freehling-Burton. Ontario, CA: Demeter Press.

Guevara, Rubén. 1985. "The View from the Sixth Street Bridge: The History of Chicano Rock." In *The First Rock & Roll Confidential Report*, ed. Dave Marsh. New York: Pantheon Books.

Habell-Pallán, Michelle. 2005. *Loca Motion: The Travels of Chicana and Latina Popular Culture*. New York: New York University Press.

——. 2011. "The Style Council: Asco, Music, and 'Punk Chola' Aesthetics, 1980–84." In *Asco: Elite of the Obscure: A Retrospective, 1972–1987*, ed. C. Ondine Chavoya and R. González. Ostfildern, Germany: Hatje Cantz; [Williamstown, MA]: Williams College Museum of Art; [Los Angeles]: Los Angeles County Museum of Art.

——. 2012. "'Death to Racism and Punk Rock Revisionism': Alice Bag's Vexing Voice and the Ineffable Influence of Canción Ranchera on Hollywood Punk." In *Pop: When the World Falls Apart: Music in the Shadow of Doubt*, ed. Eric Weisbard. Durham: Duke University Press.

——. 2017. "'Girl in a Coma' Tweets Chicanafuturism: New Media and Archivista Praxis." In *Altermundos: Latin@ Speculative Literature, Film, and Popular Culture*, ed. Catherine J. Merla-Watson and B.V. Olguín. Los Angeles: UCLA Chicano Studies Research Center Press.

Hutchinson, Sydney. 2007. *From Quebradita to Duranguense: Dance in Mexican American Youth Culture*. Tucson: University of Arizona Press.

Johnson, Gaye T. 2008. "'Sobre las Olas': A Mexican Genesis in Borderlands Jazz and the Legacy for Ethnic Studies." *Comparative American Studies*, 6(3): 225-240.

——. 2013. *Spaces of Conflict, Sounds of Solidarity: Music, Race, and Spatial Entitlement in Los Angeles*. Berkeley: University of California Press.

Kinzer, Charles E. 1996. "The Tios of New Orleans and Their Pedagogical Influence on the Early Jazz Clarinet Style." *Black Music Research Journal*, 16(2): 279-302.

Kun, Josh. 2005. "Bagels, Bongos, and Yiddishe Mambos, or The Other History of Jews in America." *Shofar*, 23(4): 50-68.

Lipsitz, George. 2007. *Footsteps in the Dark: The Hidden Histories of Popular Music*. Minneapolis: University of Minnesota Press.

Loza, Steven. 1993. *Barrio Rhythm: Mexican American Music in Los Angeles*. Urbana: University of Illinois Press.

———. 1999. *Tito Puente and the Making of Latin Music.* Urbana: University of Illinois Press.

Macías, Anthony. 2008. *Mexican American Mojo: Popular Music, Dance, and Urban Culture in Los Angeles, 1935–1968.* Durham: Duke University Press.

Madrid, Alejandro, and Robin Moore. 2013. *Danzón: Circum-Caribbean Dialogues in Music and Dance.* New York: Oxford University Press.

Marsh, David. 2004. *Louie Louie: The History and Mythology of the World's Most Famous Rock and Roll Song.* Ann Arbor: University of Michigan Press.

McCarthy, Jim, and Ron Sansoe. 2004. *Voices of Latin Rock: People and Events That Created This Sound.* Milwaukee, WI: Hal Leonard Corp.

McFarland, Pancho. 2013. *The Chican@ Hip Hop Nation: Politics of a New Millennial Mestizaje.* East Lansing: Michigan State University Press.

Morales, Ed. 2003. *The Latin Beat: The Rhythms and Roots of Latin Music from Bossa Nova to Salsa and Beyond.* Cambridge, MA: Da Capo Press.

Muñoz, José Esteban. 2009. "Queers, Punks, and the Utopian Performative," chapter 6 of *Cruising Utopia: The Then and There of Queer Futurity.* New York: New York University Press.

Nájera-Ramírez, Olga, Norma E. Cantú, and Brenda M. Romero. 2009. *Dancing across Borders: Danzas y bailes mexicanos.* Urbana: University of Illinois Press.

Negrón-Muntaner, Frances. 2004. *Boricua Pop: Puerto Ricans and the Latinization of American Culture.* New York: New York University Press.

Orozco, Francisco. 2012. "Chololoche Grooves: Crossroads and Mestizaje in Chicano Soul of San Antonio." PhD dissertation, University of Washington.

Pacini Hernandez, Deborah. 2010. *Oye Como Va!: Hybridity and Identity in Latino Popular Music.* Philadelphia: Temple University Press.

Pacini Hernandez, Deborah, Héctor D. Fernández l'Hoeste, and Eric Zolov. 2004. *Rockin' las Américas: The Global Politics of Rock in Latin/o America.* Pittsburgh: University of Pittsburgh Press.

Padura, Leonardo, and Stephen John Clark. 2003. *Faces of Salsa: A Spoken History of the Music.* Washington, DC: Smithsonian Books.

Paredes, Américo. 1958. *"With His Pistol in His Hand": A Border Ballad and Its Hero.* Austin: University of Texas Press.

Paredez, Deborah. 2009. *Selenidad: Selena, Latinos, and the Performance of Memory.* Durham, NC: Duke University Press.

Peña, Manuel. 1985. *The Texas-Mexican Conjunto: History of a Working-Class Music.* Austin: University of Texas Press.

———. 1999a. *The Mexican American Orquesta: Music, Culture, and the Dialectic of Conflict.* Austin: University of Texas Press.

———. 1999b. *Música Tejana: The Cultural Economy of Artistic Transformation.* College Station: Texas A&M University Press.

Perez-Torres, Rafael. 2000. "Mestizaje in the Mix: Chicano Identity, Cultural Politics, and Postmodern Music." In *Music and the Racial Imagination*, ed. Ronald Michael Radano and Philip Vilas Bohlman. Chicago: University of Chicago Press.

Power Sotomayor, Jade. 2015. "From Soberao to Stage: Afro-Puerto Rican Bomba and the Speaking Body," in Nadine George-Graves, ed., *The Oxford Handbook of Dance and Theater*, New York: Oxford University Press.

Quintero Rivera, Angel. 1998. *Salsa, sabor y control!: Sociología de la música "tropical".* La Habana, Cuba: Casa de las Américas.

———. 2009. *Cuerpo y cultura: Las músicas mulatas y la subversión del baile.* Madrid: Iberoamericana; Frankfurt am Main: Vervuert.

Ragland, Cathy. 2009. *Música Norteña: Mexican Migrants Creating a Nation between Nations.* Philadelphia: Temple University Press.

Ramírez, Catherine Sue. 2009. *The Woman in the Zoot Suit: Gender, Nationalism, and the Cultural Politics of Memory.* Durham, NC: Duke University Press.

Reyes, David, and Tom Waldman. 1998. *Land of a Thousand Dances: Chicano Rock 'n' Roll from Southern*

California. Albuquerque: University of New Mexico Press.

Rivera, Raquel Z. 2003. *New York Ricans from the Hip Hop Zone.* New York: Palgrave Macmillan.

———. 2012. "New York Afro–Puerto Rican and Afro-Dominican Roots Music: Liberation Mythologies and Overlapping Diasporas." *Black Music Research Journal,* 32(2): 3-24.

Rivera, Raquel Z., Wayne Marshall, and Deborah Pacini Hernandez. 2009. *Reggaeton.* Durham, NC: Duke University Press.

Roberts, John Storm. 1999 (1979). *The Latin Tinge: The Impact of Latin American Music on the United States.* New York: Oxford University Press.

———. 1999. *Latin Jazz: The First of the Fusions, 1880s to Today.* New York: Schirmer Books.

Rondón, César M. 1980. *El libro de la salsa: Crónica de la música del Caribe urbano.* Caracas, Venezuela: [publisher not identified]: Distribuido por Merca Libros.

———. 2008. *The Book of Salsa: A Chronicle of Urban Music from the Caribbean to New York City.* Trans. Frances R. Aparicio with Jackie White. Chapel Hill: University of North Carolina Press.

Sanchez, George J. 1995. *Becoming Mexican American: Ethnicity, Culture, and Identity in Chicano Los Angeles, 1900–1945.* New York: Oxford University Press.

San Miguel, Guadalupe, Jr. 1999. "The Rise of Recorded Tejano Music in the Post–World War II Years, 1946–1964." *Journal of American Ethnic History,* 19(1).

———. 2002. *Tejano Proud: Tex-Mex Music in the Twentieth Century.* College Station: Texas A&M University Press.

Schloss, Joseph G. 2009. *Foundation: B-boys, B-girls, and Hip-Hop Culture in New York.* New York: Oxford University Press.

Simonett, Helena. 2001. *Banda: Mexican Musical Life across Borders.* Middletown, CT: Wesleyan University Press.

Varela, Jesse "Chuy." 2002. Liner notes for *Pachuco Boogie.* El Cerrito, CA: Arhoolie Records.

Vargas, Deborah R. 2012. *Dissonant Divas in Chicana Music: The Limits of La Onda.* Minneapolis: University of Minnesota Press.

———. 2014. "Un Desmadre Positivo: Notes on How Jenni Rivera Played Music." In *Contemporary Latina/o Media: Production, Circulation, Politics,* ed. Arlene Davila and Yeidy Rivero. New York: New York University Press.

Viesca, Victor. 2004. "The Battle of Los Angeles: The Cultural Politics of Chicana/o Music in the Greater Eastside." *American Quarterly,* 56(3): 719–39.

Washburne, Christopher. 2008. *Sounding Salsa: Performing Latin Music in New York City.* Philadelphia: Temple University Press.

Waxer, Lise. 1994. "Of Mambo Kings and Songs of Love: Dance Music in Havana and New York from the 1930s to the 1950s." *Latin American Music Review,* 15(2): 139–176.

———. 2002. *Situating Salsa: Global Markets and Local Meanings in Latin Popular Music.* New York: Routledge.

Weisbard, Eric. 2014. *Top 40 Democracy: The Rival Mainstreams of American Music.* Chicago: University of Chicago Press.

ÍNDICE

INDEX